U0093582

蕾瑟寫了一本精彩絕倫的書，程度堪比偵探小說。《靜默之聲》是為蕭士塔高維契的樂迷和即將愛上他音樂的人而寫的。必讀。

——美藝三重奏創團鋼琴家，普雷斯勒（Menahem Pressler）

蕾瑟將其人生視為了解四重奏的出發點，又將四重奏的音樂內容當作理解蕭士塔高維契的複雜性格及他如何走過史達林時期的荊棘與壓迫的途徑，遊走於兩者之間。人生與創作間向來缺乏精確的連結，但在此被完美地闡述了。將四重奏看作被噤聲的歌曲，這樣的概念正呼應了蕭士塔高維契矛盾的一生中的許多其他元素。

——當代藝術家，肯特里奇（William Kentridge）

對當前關於這位二十世紀最著名也最具爭議的作曲家之一的資料與想法，做出了絕妙而發人深省的整合。本書帶來的樂趣值得讓人一讀再讀。

——《蕭士塔高維契的人生》作者，費伊（Laurel E. Fay）

溫蒂·蕾瑟，一位評論界寧靜的巨人，最近將她廣袤無垠的好奇心轉向一位被上了枷鎖的天才。《靜默之聲》是她以十五首四重奏為框架寫成的傳記。蕾瑟的出發點是，弦樂四重奏是蕭士塔高維契最發自內心的音樂——正如他的遺孀所說，它們記錄著「他靈魂故事的日記」——也是我們通往作曲家內心世界的最佳途徑。

——《句號網》，卡萊爾（Alli Carlisle）

以知性的情感，結合了對音樂的熱情與優雅流暢的行文。蕾瑟旁徵博引，點出很少音樂學者提出過的見解，豐富了她對四重奏本身的想法，特別是首尾兩個較論述性的章節……對所有了解和喜愛蕭士塔高維契四重奏的人來說，本書會是大有幫助的研究書籍，就算是演奏家、樂評及音樂學者，也很少會有人無法從中獲益。

——《留聲機》雜誌，芬寧（David Fanning）

蕾瑟以較不為人熟知的弦樂四重奏為主線，將作曲家的人生事記寫就成一部感性、極個人化的作品。蕾瑟最成功之處或許在於她將音樂分析變得更為更廣大的讀者所理解。對於一個性格就如她公允所述，充滿內在矛盾的人，只有深刻的理解才能達此成就。

—— 《蘇格蘭—俄羅斯論壇》書評，薇爾（Lucy Weir）

深思熟慮而引人入勝……〔蕾瑟〕對蕭士塔高維契的投入之熱烈是所有評論者均欲圖企及的……蕾瑟直接將我們帶回到四重奏本身，看我們是否能聽到她所聽到的。

—— 《邦諾》書評，克爾許（Adam Kirsch）

顯然沒有人能比她解析得更透徹……蕾瑟確實寫得非常出色，我們期待她未來有更多的作品。

—— 《美國保守派》雜誌，史托夫（R.J. Stove）

這本書……藉由這些「純粹」的音樂闡述了蕭士塔高維契的一生。

——《金融時報》，杭特‧提爾尼（Ludovic Hunter-Tilney）

蕭士塔高維契是一個活生生的人，會作出錯誤判斷，會陷進失敗的人際關係中，會因失去所愛而受苦，會做出人道關懷，而最重要的是，他是百年難得一見的天才作曲家。《靜默之聲》以詩意而非常易讀的文字，為其人、其音樂做出了令人信服的評價。

——《蕭士塔高維契期刊》，布洛伊斯（Louis Blois）

靜默之聲

目次

書中人物列表

※ 蕭士塔高維契的朋友、親戚及同行

♂ 妮娜·瓦札爾（Nina Varzar）他的第一任妻子

♂ 瑪格莉塔·凱諾娃（Margarita Kainova）他的第二任妻子

♂ 伊琳娜·安東諾芙娜·蕭士塔高維契※（Irina Antonovna Shostakovich）他的第三任妻子

♂ 嘉琳娜和馬克辛※·蕭士塔高維契（Galina and Maxim Shostakovich）他的孩子

♂ 瑪莉亞和佐亞·蕭士塔高維契（Maria and Zoya Shostakovich）他的姊姊和妹妹

♂ 索勒廷斯基（Ivan Sollertinsky）他的摯友

⚤ 伊薩克・葛利克曼（Isaak Glikman）他的密友及非正式的秘書

⚤ 薛巴林（Vissarion Shebalin，作曲家）、彼得・威廉斯（Pyotr Vilyams，畫家與佈景設計師）、亞托弗米安（Levon Atovmyan，作曲家）、柯辛茲耶夫（Grigori Kozintsev，導演）、左希申科（Mikhail Zoshchenko，作家）他於二次大戰前結識的朋友們

⚤ 魏因貝格（Moisei Weinberg，作曲家）及他的妻子娜塔莉亞・米霍埃茲（Natalya Mikhoels，語言學家）他和妮娜的長期家庭好友

⚤ 斯洛尼姆（Ilya Slonim，雕塑家）、他的妻子塔堤雅娜・李特薇諾娃（Tatiana Litvinova，口譯員）及小姨子芙蘿拉・李特薇諾娃（Flora Litvinova，生物學家）戰爭避難期間認識的家庭朋友

⚤ 羅斯托波維奇（Mstislav Rostropovich，大提琴家）及他的妻子維許涅芙斯卡雅（Galina Vishnevskaya，女高音）戰後結為至交，小他一輩的年輕朋友

⚤ 康斯坦汀諾芙斯卡雅（Yelena Konstantinovskaya，口譯員）、烏斯特芙斯卡雅（Galina Ustvolskaya，作曲家）、艾爾蜜拉・娜琪洛娃（Elmira Nazirova，作

曲家及鋼琴家）他的幾位女性朋友及繆思

☙ 穆拉汶斯基（Yevgeny Mravinsky）列寧格勒愛樂總監，蕭士塔高維契大部分交響曲都由他指揮首演

☙ 桑德林 ※（Kurt Sanderling）一九四〇年代擔任穆拉汶斯基的助理指揮，後來成為（東）柏林交響樂團的首席指揮，是詮釋蕭士塔高維契交響曲首屈一指的指揮家

☙ 齊格諾夫（Dmitri Tsyganov）、瓦西里・席林斯基（Vasily Shirinsky）、包瑞索夫斯基（Vadim Borisovsky）及大提琴手謝爾蓋・席林斯基（Sergei Shirinsky）貝多芬四重奏（Beethoven Quartet）的創團團員，蕭士塔高維契的終生好友及同事

※ 年輕一輩

♟ 席琳絲卡雅＊（Galina Shirinskaya）鋼琴家，貝多芬四重奏創團團員瓦西里・席林斯基的女兒

♟ 杜姆布羅芙斯卡雅＊（Olga Dombrovskaya）莫斯科蕭士塔高維契博物館主事者

♟ 藍達耶爾＊（Helga Landauer）《蕭士塔高維契的旅程》紀錄片的協同導演

♟ 伊格納特・索忍尼辛＊（Ignat Solzhenitsyn）鋼琴家與指揮家，作家亞歷山大・索忍尼辛（Aleksandr Solzhenitsyn）的兒子

※ 演奏過蕭士塔高維契弦樂四重奏的四重奏團

■ 貝多芬四重奏（Beethoven Quartet）

♟ 齊格諾夫（Dmitri Tsyganov）第一小提琴

♟ 瓦西里・席林斯基（Vasily Shirinsky）第二小提琴，後由札巴夫尼可夫（Nikolai

Zabavnikov）接替

包瑞索夫斯基（Vadim Borisovsky）中提琴，後由杜齊寧（Fyodor Druzhinin）接替

謝爾蓋‧席林斯基（Sergei Shirinsky）大提琴，後由阿爾特曼（Yevgeny Altman）接替

■包羅定四重奏（Borodin Quartet）

杜賓斯基（Rostislav Dubinsky）第一小提琴

亞列山德洛夫（Yaroslav Alexandrov）第二小提琴

巴夏（Rudolf Barshai）中提琴，後由薛巴林（Dmitri Shebalin）接替

柏林斯基（Valentin Berlinsky）大提琴

■費茲威廉四重奏（Fitzwilliam Quartet）

♂ 羅蘭（Christopher Rowland）小提琴

♂ 史帕瑞（Jonathan Sparey）小提琴

♂ 喬治（Alan George）中提琴

♂ 戴維斯（Ioan Davies）大提琴

■艾默森四重奏（Emerson Quartet）

♂ 德魯克＊（Eugene Drucker）小提琴

♂ 瑟哲＊（Philip Setzer）小提琴

♂ 杜頓（Lawrence Dutton）中提琴

♂ 芬科（David Finckel）大提琴

■亞歷山大四重奏（Alexander Quartet）

♂ 格拉斐洛（Zakarias Grafilo）第一小提琴

♀ 李夫席茲 ※（Frederick Lifsitz）第二小提琴

♀ 亞爾布洛（Paul Yarbrough）中提琴

♀ 威爾森 ※（Sandy Wilson）大提琴

■ 維提果四重奏（Vertigo Quartet）

♀ 布魯門夏恩 ※（José Maria Blumenschein）小提琴

♀ 狄克包爾 ※（Johannes Dickbauer）第一小提琴

♀ 芙蘭西絲 ※（Lily Francis）中提琴

♀ 卡內拉基斯 ※（Nicholas Canellakis）大提琴

※ 書中訪談對象

獻給馬丁和芭芭拉・鮑爾

一個奇怪的人之所以怪，不盡然是因為他有多與眾不同和離群索居，相反地，有時候，或許真正具有中心思想的就是他自己，反倒是同時代的其他人都像被不知哪襲來的風給吹走了。

杜斯妥也夫斯基，《卡拉馬助夫兄弟》序

第一章　悲歌

他這個人充滿著不一致。他身上的某種特質總和另一種特質相牴觸。那真是矛盾的極致。幾乎可以說是悲劇。

——左希申科（Mikhail Zoshchenko），於一九四一年一封提及蕭士塔高維契的信中寫道

很難說他到底是格外幸運，還是超級不幸運。即便是他本人大概也說不準，因為他對於自己的際遇和性格時常自我懷疑，總是想很多。他認為自己大概是個懦夫，但有時也能展現必要的勇氣。他是劫後餘生的倖存者，卻始終著迷於死亡的議題。他有絕佳的幽默感，又苦於嚴重的抑鬱。儘管外在舉止相當拘謹，且偏好長時間的靜默，他也會深為熱烈的情感所衝擊。精神上和肢體動作方面，他要不是迅如

閃電，就是幾乎靜如止水。他是一個既心地寬厚，又充滿忿恨的人。他對朋友極端忠誠，但也屢次因違背自己的原則而內疚。他對文字斤斤計較，卻在自己從未讀過的文件上簽名。他是一位檯面上宣稱鄙視現代主義的現代主義者。他是受過洗的懷疑論者，對猶太人抱有強烈的同情。至於他的國家，他又愛又恨，而且看起來，如此矛盾的情緒反過來也成立，因為根據國家在不同時期的文化政策，他有時是最大的受益者，有時則是首當其衝的受害者。他的個性是非常低調的人，但過著公眾人物的生活。他寫過許多討好大眾的音樂，也不少只為極少數人創作的音樂：或許，最終，根本是為他自己而寫。我們對他了解很多，但很大程度上他仍是深不可測的。

關於最後這一點，蕭士塔高維契就和所有類型的藝術家傳記一樣，而且在他身上更是如此。因為熱愛其藝術，你對他們的人生產生好奇，並且認為越是了解他們的人生，就越接近他們的藝術，不過在大多情況下，他們的人生就像你和藝術之間的煙幕。你拾取線索和蛛絲馬跡，尋找能夠解釋這一切的片段，忘了人生（以及藝術）的絕大部分是由一連串偶發事件構成的。你永遠無法明確找到一部

藝術創作背後的源頭；只能在它們泉湧而出的同時，試著掬起其成果，而就音樂來說，因它那多變且無形如水的特質，又更難抓住。

話雖如此，人們還是會想將已離開人世的作曲家和他那些仍存於世上的音樂搭起連結，好似在音樂背後真的有個人的聲音——如果能夠好好仔細聆聽，那裡確實會有一個人的聲音。對我來說（我想對其他眾多愛樂者也是），蕭士塔高維契的個人聲音在他的十五首弦樂四重奏中最是清晰可聞。他在世時的名聲主要建立在交響曲和歌劇上，今天多數人也是透過這些大編制作品認識他，但這些也正是他受到蘇聯政府干涉最多的作品。干涉有來自內在，也有來自外在的：也就是說，蕭士塔高維契必須經常自我審查，扭曲、壓抑自己的才華，才能寫出符合他作為人民藝術家的那種作品。好在，蘇聯文化部門的高官裡，沒什麼人會注意他在低調、小編制的室內樂中寫些什麼。因此，雖然他的交響曲多少有些浮誇、空洞，或欠缺誠懇的成分，這些四重奏卻出奇地真誠，且一致深具魅力。分開來看，每一首都代表著他對弦樂四重奏文獻的重大貢獻；整體來看，它們是二十世紀音樂的紀念碑之一。而作為了解蕭士塔高維契真實想法的關鍵，它們像是記錄

著「他的靈魂故事」的「日記」，就如同他的遺孀所說──它們是進入作曲家內心世界的最佳管道。

音樂家們在演奏蕭士塔高維契的弦樂四重奏時，彷彿就能夠直接透過樂譜閱讀他的日記，即使他們對作曲家的生平了解不多，甚至一無所知。你如果夠敏銳，這十五首四重奏就足以讓你知道他的一切。但我沒那麼敏銳，我不是音樂家，所以我必須回過頭，先了解生平，再了解音樂。我只能在事先從傳記中吸收一些內容後，才能夠從這些四重奏中聽出些什麼。

像我們這樣非音樂家的人在聽音樂時，會有意識地依據其歷史、形式和邏輯作出反應，也會根據我們的情感和想像力去感受，但要把這些反應和感受透過文字描述出來並非易事。在討論蕭士塔高維契的弦樂四重奏時，我有時必須借用文學和藝術的評論，因為比起通常學究的音樂評論，這兩者對於作品印象的反響評論有著更深厚的傳統。我會試著忠於音樂的特殊性；就其本質而言，它不像文學或繪畫那樣模仿現實，也沒那麼「自然主義」或「具象化」。不過，我主要還是從作家的觀點切入蕭士塔高維契的音樂，但這會帶來一些陷阱。從字面意義來

說，嘗試「詮釋」就是大膽地針對藝術作品的意圖或成就提出見解（有些人會說是猜測）。然而，正確和不正確的詮釋之間的界線向來是模糊可變的，即便是藝術家本人，在這方面可能都不是他說了算，因為他可能早已有了比自己原先的意圖更宏大的想法（事實上，優秀的藝術家幾乎必然如此。）但是對一件藝術作品，或者一段人生故事，還是有可能作出錯誤的詮釋、錯誤的假設，或錯誤的思考途徑。可以有不同的見解不代表所有的見解都是成立的。而在討論蕭士塔高維契時，我們必須無時無刻在心中牢記那些確定已知的事實，並恪守不渝——這點非常重要，因為終其一生，謊言、欺騙和誤解都對他造成了毀滅性的打擊。

挖出已逝藝術家的真相一向非常困難，會遇到的多重阻礙諸如：嫉妒的競爭同行為醜化他而說謊；奉承的信徒為彰顯他們英雄的偉大而說謊；非刻意、但不夠精確的回憶，會弄錯事實並混淆視聽；同時代的評論經常愚蠢，又總是欠缺客觀，古今皆然；還有，藝術家自己的守口如瓶或閃爍其詞，又或者，單純就是無法明確表達自己的藝術創作內容。不過就蕭士塔高維契來說，我們會遇到的層層阻礙還遠不只這些。靜默是他一生事業的核心，存在他的音樂裡（尤其是在晚期

作品中，音符常常像是從一片深沉靜默中被引領出來，或將它們送回其中），也在他的人格特質中（有很多他在朋友陪伴下，也獨坐在靜默中的軼事流傳），更特別是在他生活的二十世紀俄羅斯景況中（有很多他在朋友陪伴下，也獨坐在靜默中的軼事流傳），更出真話就等同出賣自己。在那種環境下，發言就等同背叛，說人士耳裡。歷史每隔幾年就會重寫，沒有人能倖免於那些突然的回馬槍。所以聰明的人懂得規範自己，除了玩笑或無關緊要的話，不會在紙上留下任何記錄。人們學會用暗語說話，但暗語本身就不夠精確，也無法用來完整表達。任何出現在那個世界（或許其他世界也是）的東西都不能只從表面看。

這就是為什麼伏爾科夫（Solomon Volkov）那本聲稱是由蕭士塔高維契本人直接口述其經歷及觀點的《證言》（Testimony）一書所引起的軒然大波，最終顯得毫無意義。那些爭議在一九七九年該書剛問世的當下或許是有些意義，因為當時蕭士塔高維契才過世沒幾年，蘇聯也還存在；蕭士塔高維契居然會說史達林、共產黨和整個蘇維埃政權的壞話，在那個時空下似乎意義重大。畢竟他過世時，紐約時報的訃聞可是將他描述為「堅定的共產主義者」，而儘管當時俄羅斯國內

悲歌 32

可能有些人知道他和高層的關係不是太好，但國外從沒有人談論過。不過現在我們有了更多證據——作曲家親朋好友的回憶、新近出版的他的書信集、之前無法發行的各類相關小說、故事、詩集，以及我們對那個時代的生活樣貌有越來越多的了解——種種跡象都顯示蕭士塔高維契不可能是他有時被迫塑造出的那種乖乖聽話的共產黨員。到頭來，伏爾科夫那些主旨和來源都相當可疑的揭示根本就不是什麼揭示。或許更重要的是，這種將一位不情願的公眾人物搖身一變成為秘密異議份子的花招沒有什麼好處，因為伏爾科夫描寫的那個忿忿不平、自恃優越的蕭士塔高維契，遠不如那個飽受折磨、也自我折磨的人來得吸引人，也沒那麼有說服力。

至於該書的其他部分，嗯，任何讀過糟糕的採訪文章的人，都會在《證言》中發現那種受訪者微弱的聲音被採訪者的偏見與先入為主的想法給蓋過的狀況。或許他的個人觀點多少有被寫進去，而這也是為什麼我們這些蕭士塔高維契愛好者都還是會從《證言》中尋找對我們有幫助的片段。但我們必須體認到，這樣做，基本上只是隨機的擷取，不代表真實性一定是可靠的。我們的引用有可能出自蕭

士塔高維契，也可能出自伏爾科夫——這個人就像果戈里或杜斯妥也夫斯基小說裡的角色，一邊油條、故作低下的摩擦雙手，一邊在序言中大言不慚地宣稱蕭士塔高維契說自己是「新世代最聰明的人」。其實這句話也可被視作一種暗語（如果他確實有這麼說過的話），一種蕭士塔高維契典型的黑色幽默，一如他在每年新年祝酒時說的：「乾杯！祝一切不順利！」

¶

無論我在蕭士塔高維契仍在世時——也就是我的青少年時期——是否知道或聽過他的作品，直到他過世將近三十年後，我才注意到他的音樂。二○○三年秋天（這時蘇聯已解體十幾年），住在柏林的我，夥同幾位曾在前蘇聯生活過的朋友一起前往葛濟夫（Valery Gergiev）率領馬林斯基歌劇院及樂團來此城市的演出。他們排出的曲目中有多首蘇聯時期作曲家的作品，包括蕭士塔高維契的歌劇《穆森斯克郡的馬克白夫人》。我沒買到《馬克白夫人》的票（主要是被成群俄

羅斯移民買光，不然這樣票早早就被掃空的狀況在柏林不常見），但有買到兩張蕭士塔高維契第四號交響曲場次的好座位。

當時我還不了解葛濟夫如此安排曲目的巧思。《穆森斯克郡的馬克白夫人》是蕭士塔高維契的第二部（也是最後一部）歌劇，也是讓他名聲遍及全國的第一部大型作品。他二十四歲時開始創作這部歌劇──其劇本是改寫自雷斯可夫（Nikolai Leskov）的小說──一九三四年一月於列寧格勒的馬利歌劇院首演時，他才二十七歲。這部嶄新的歌劇幾乎同一時間在莫斯科的涅米洛維奇──丹欽科劇院首演，大獲成功的程度使得該劇不到兩年就已在國外多次上演，而波修瓦劇院也上演了一個新製作，總計光在莫斯科和列寧格勒兩地加起來就演了超過兩百場。蕭士塔高維契將《馬克白夫人》獻給他的新婚妻子，妮娜‧瓦札爾（Nina Varzar）。近四分之一個世紀後，他還深情地將劇中一首重要詠嘆調的旋律引用到他那「自傳性」的第八號弦樂四重奏中。

然而也就在那時候，《穆森斯克郡的馬克白夫人》將蕭士塔高維契捲入了他人生最黑暗的一段日子之一。在二十多歲那段期間，他一直是顆冉冉上升的明日

之星，報章雜誌無不盛讚，也多次得到官方機構的表揚，《馬克白夫人》起初看起來就只是這些成功的延續。一九三六年一月，史達林無預警地去看了其中一場在莫斯科的演出，然而，領導人和其隨行人員都沒有待到演出結束。兩天後，《真理報》出現了一篇未署名的評論，標題是「混沌而非音樂」（Muddle instead of music）；有人說那是出自史達林之手——儘管實情不見得如此，但以那篇文章造成的影響看來，也不無可能。

　　該文譴責了《穆森斯克郡的馬克白夫人》中的資產階級形式主義和庸俗的自然主義（這兩項指控似乎相互矛盾，不過一致性從來不是這些小頭小臉的人會煩憂的點），同時批評這部歌劇用「一連串刻意設計出的不和諧、刺耳的聲響」攻擊觀眾，並指出《馬克白夫人》之所以在國外會大受歡迎，是因為「這部歌劇裡扭曲、喧鬧、神經質的音樂正好對了那些資產階級觀眾變態的胃口」。這位作者還抱怨「為了盡可能自然地呈現那些性愛場景，音樂不時發出喘息、呻吟、心悸、缺氧般的聲音。『愛』以最粗俗的方式貫穿整部歌劇。」最重要的是，這位作者擔憂這個「不懂政治」的馬克白夫人，會因其斷然抗拒「淺顯易懂的音樂語彙」，

代表著遠離社會寫實主義藝術既定目標的危險舉動。反之，「能夠吸引大眾的好音樂都被那種包裝著原創的皮，實際只不過是廉價表演的小資產階級形式主義給犧牲了。這是一種可能以淚水告終的不智賭注。」該文如此陰暗地警告。

這顆炸彈爆開時，蕭士塔高維契的第四號交響曲正寫到一半左右。他依照計畫寫完，沒有對《真理報》的批評做出絲毫妥協，並預定於一九三六年十二月十一日由列寧格勒愛樂首演。這時的蕭士塔高維契非常清楚籠罩著他的烏雲：他被作曲家協會公開批判，聲望在音樂評論界中暴跌，也很清楚自己隨時有可能遭到已開始危及他親朋好友的政治逮捕。儘管他對演出可能造成的影響感到恐懼，當一名高層在預定的首演日不久前到愛樂廳來找他，要求他取消演出時，他還是非常失望。他照辦了（我們無從得知是在多大的壓力下），而這首C小調第四號交響曲——一首極其雄心勃發，異於傳統之作，蕭士塔高維契後來懷著遺憾看待這首原可作為一條未能開啟的道路的先聲——要到一九六一年，史達林過世八年後才得以首次上演。

二○○三年十月葛濟夫在柏林做的安排，是將這首交響曲和普羅高菲夫

（Sergei Prokofiev）的《十月革命二十週年紀念》清唱劇一起演出，該作寫於同一時期，但更具政治色彩（儘管那樣的算計顯然失敗了：普羅高菲夫的作品一樣因為不夠傳統而被退回）。我當時還不了解這段歷史，因此不曉得葛濟夫是如何用心地選擇和安排這首交響曲。這是跟另外那齣蕭士塔高維契在三十歲前就完成，其前作之後，卻受到不公正批判的《馬克白夫人》的絕佳搭配。第四號交響曲緊隨高度天才，隱含著它知道《馬克白夫人》的作曲家遭遇到了什麼。曲終最後消逝在一片虛無中，象徵著一個比《真理報》能在歌劇中批判的任何東西都還更幽暗、更陰鬱的空間。柏林的大部分俄羅斯觀眾都明白這一切──明白葛濟夫將歌頌列寧的清唱劇和被打入冷宮的第四號交響曲配對在一起的用意。因此在柏林的那個夜晚，普羅高菲夫的聲樂作品因其政治意涵得到駭人的集體噓聲，而蕭士塔高維契交響曲最後的靜默則先是得到觀眾同樣的靜默，接著是震耳欲聾的掌聲。

我接受了蕭士塔高維契的音樂，被它感動了，但我還不全然理解我所聽到的。後來我還聽了他的全本弦樂四重奏──由艾默森四重奏（Emerson Quartet）演奏的一系列五場音樂會──再後來，還把大部分的交響曲都聽過了。然後是

二〇〇七年的春天，我在布魯克林聽了一場非常年輕的維提果四重奏（Vertigo Quartet）演奏會，曲目中有一首是蕭士塔高維契的第十二號弦樂四重奏。我邊聽邊看著音樂家們演奏時，突然回想起艾默森音樂會的曲目解說，進而想到這首四重奏與蕭士塔高維契的人生相關的一切。曲子開始的前幾分鐘，第二小提琴是完全靜默的，而我記得，這不只是因為第十二號是獻給貝多芬四重奏（Beethoven Quartet，蕭士塔高維契的第二號到第十四號四重奏都由此團首演）的第一小提琴手，也因為該團的第二小提琴手在創作本曲不久前剛過世；基本上，那段靜默就像他的靈魂坐在屬於他的位子上。整首作品的其他部分似乎也都和死亡有關。這麼年輕的音樂家怎麼有辦法拉得這麼好？為什麼我不會覺得這樣黑暗、艱澀的音樂很恐怖或令人不快，反而很能接受，又感到溫暖？這跟個人感受有關——在這四重奏的背後，我們多少能聽到蕭士塔高維契自己的聲音，那種即使在他最傑出的交響曲中也聽不到的聲音。看來，公眾面具後面那個隱密的他，選擇了弦樂四重奏作為他揭露自我的媒介。他揭露的不只是他自己的人格，還包括因他特殊的歷史地位而所受盡的一切折磨、恥辱和自我審查。

說蕭士塔高維契的四重奏開啟了我對二十世紀音樂的熱愛是誇張了些，但可以確定的是，當這些四重奏在我的生活中紮下根的那一刻，我也準備好要面對它們了。我已經準備好要聽這些（將會反映（而非緩和）我焦慮的音樂，我也願意向這位個人和政治方面都歷經過大風大浪的藝術家學習。二〇〇七年，我個人，以及我的國家，都走過了一段困難時期。我從蕭士塔高維契的四重奏中感受到的那些悲憫而閃爍著的愁緒，儘管未能提供解決之道，至少似乎帶給了我非常適切的陪伴。

¶

我相信，蕭士塔高維契那些黑暗時刻的經歷催生了他的弦樂四重奏。在他成為沮喪、絕望（或任何激盪出這些弦樂四重奏的情緒）的時代記錄者之前，蕭士塔高維契是一位聰明、充滿活力、年少得志、又野心勃勃的蘇聯作曲家。一切都很順利。即使是他十七、十八歲時在列寧格勒音樂院的畢業作品——第一號交響

曲，就已顯現出他起步時的才華有多麼驚人。這部早期作品不是全然甜美、輕快的：曲中已經蘊含他後來常有的焦躁憂鬱底色。不過，那種緊張感似乎只是源於他運用的某種爵士元素，對死亡的暗喻則是傾向於歡樂怪誕，而非真實死亡的那種難以承受。要到很長一段時間後，這些幽暗的特質才會真正轉變成為他個人，以及他音樂的中心。

這麼說是有原因的，因為按照當時俄羅斯的標準，他早年的生活算相對輕鬆的。他的父親迪米崔・波列斯拉伏維奇・蕭士塔高維契（Dmitri Boleslavovich Shostakovich）是波蘭裔俄羅斯人，在度量衡局擔任工程師；他是少數在一九一七年革命後，還能從事跟革命前同樣工作的人，因此除了所有居民都會面臨到的新困境與限制，家裡的生活狀況沒有太劇烈的變化。蕭士塔高維契的母親索菲亞・瓦西列芙娜（Sofia Vasilyevna Kokoulina）曾在聖彼得堡音樂院求學，雖然她結婚後為照顧家庭放棄了音樂生涯，但為了確保三個孩子都會彈鋼琴，她親自教他們，也持續監督蕭士塔高維契後來的音樂發展。父母兩人都在西伯利亞長大，兩邊的家庭過去都有激進的政治份子，而他們的知識份子朋友中也不乏行

動主義者、思想家、作家和藝術家。因此，至少就官方資料中可解讀出的史實而言，俄羅斯革命在蕭士塔高維契家族很大程度應該是受到歡迎，而非令他們害怕的。十／十一月革命爆發時，一九○六年九月二十五日出生的蕭士塔高維契剛滿十一歲不久。

革命發生時，這家人住在尼古拉夫斯卡雅街九號（後來被重新命名為馬拉特街）的一個頂層大公寓。一九一四年，他們一家五口從同一條街上一個較小的公寓（尼古拉夫斯卡雅街十六號，也是蕭士塔高維契出生時的家）搬到那裡。蕭士塔高維契一直在馬拉特街九號的公寓住到成年以後，大約就是《馬克白夫人》首演前後的一九三三年底或一九三四年初，而這二十年的時間將會是他這輩子在任何地方居住過最長的時間。二○○六年，女高音維許涅芙斯卡雅（Galina Vishnevskaya）——她在蕭士塔高維契晚年透過她的大提琴家丈夫羅斯托波維奇（Mstislav Rostropovich）認識他，並一起成為他的親密摯友——在這間公寓作為非正式的蕭士塔高維契博物館開幕時，這麼說馬拉特街九號：「我認為他的一生中，只有住在這裡的時候是真正快樂的。」

這間公寓是依戰前的標準建造的，舒適而高雅，比起他後來住過的多數住所漂亮的多：天花板挑高，牆壁厚實，造型古樸，房間寬敞且格局恰到好處。整體空間呈L型，七個房間中，一個作為書房，兩個給三個小朋友（蕭士塔高維契是唯一的男生，有可能自己一個房間），此外還有廚房和浴室，因此足夠分配一個小房間給僕人。飯廳很大，缺點是光線不足；主要的客廳是一個幾乎呈方形的大空間，白天由面向馬拉特街的大窗戶採光，晚上則由一盞大型水晶吊燈照亮；兩側是兩個同樣宜人，但小得多的房間。這個客廳是整間公寓長期的核心及靈魂所在：讀者可以從一張一九三一年，拍攝於蕭士塔高維契的芭蕾舞劇《螺絲》首演後的照片一瞥。照片中有二十六個人，包括作曲家本人、他的母親、他的姊姊或妹妹其中一人、一位著名的短篇小說家、一位頗有名氣的樂評、幾位即將成名的芭蕾舞者（其中一位靠在蕭士塔高維契的腿上）及其他眾多湧進這間公寓慶祝的男男女女。

不過其實那個時候，這個客廳已經成了蕭士塔高維契家擁有的唯三個房間之一。一九二二年二月，他十五歲時，父親因肺炎突然過世，全家頓時陷入貧困之

中。為此，他的母親生平第一次出門工作（出納員），姊姊瑪莉亞則靠教鋼琴補貼家用。不過這些都還不足以維持如同往常的開銷所需。他們把僕人請走，又將七個房間中的四個租給別人，所有人共用廚房和浴室，只剩下客廳和旁邊的兩個小房間是他們自己的。也就是說，索菲亞・瓦西列芙娜和她的兩個女兒，一個兒子，及一架小平台鋼琴得擠在那個以前十分舒適，現在顯得狹小的空間。

雖然蕭士塔高維契對父親突然的死去感到震驚和悲傷，多數資料顯示他的生活沒有太大的改變：對於死亡帶來的情緒壓力，他在音樂中找到排解的出口（他寫了一首曲子紀念父親，那是他最早的室內樂作品之一）；家裡的經濟負擔方面，他的母親堅持要他完成在彼得格勒音樂院的學業，不需出門工作。即使在這種難關時刻，蕭士塔高維契還是被當成捧在手心的天才對待，而且還不只是被他那位過度保護的母親。當時就有流傳音樂院的行政人員必須為這位曾患結核病、貧血、前途一片光明的音樂家額外採購政府補助的食物，或其他諸如此類的情事。

不過這個他相對未受影響的說法也有反例，這是蕭士塔高維契晚年向一位密友敘述的。芙蘿拉・李特薇諾娃（Flora Litvinova）和蕭士塔高維契於二次大戰期

間認識，他們的友誼維持了數十年。她說有一次看到他極不尋常的恐懼和焦慮。

「我不曉得那股恐懼是從哪裡冒出來的，」她說道。「但他曾說過他在父親過世後所經歷的那種絕望，發現自己身處在一個不友善的世界。而孱弱的他忽然必須肩負起照顧母親和姊姊妹妹的責任。」事實上，他後來的確不得不開始工作，在涅夫斯基大街的三間無聲電影院擔任鋼琴配樂手。然而，事後看來，這個苦差事的負擔也不是那麼難以承受（某些方面來說，類似狄更斯在鞋油工廠短暫，但同樣對日後深具影響的經歷）。隨著無聲電影中那些瞬息萬變的畫面演奏，有時甚至即興，他的音樂敘事想像力得以自由發揮，同時也提供他一個半公開的場所嘗試新的創作。無論如何，那段令他深惡痛絕的電影院時光只持續了不到兩年。

從一九二六年五月，到一九三六年一月「混沌而非音樂」猛地迸出前，命運似乎都一號交響曲首演，十九歲的蕭士塔高維契在列寧格勒音樂廳聆聽自己的第是微笑著面對這位年輕的作曲家。時年二十九歲的他已經與當時多位最令人振奮的藝術家合作過，還又寫了兩首有些好評，但予人印象不深的交響曲，以及多部芭蕾舞劇、電影配樂，和劇場音樂——包括一九二九年，由梅耶荷德（Vsevolod

Meyerhold）執導，馬亞科夫斯基（Vladimir Mayakovsky）的《床虱》的首場演出。

在《馬克白夫人》之前，他還寫過另一部完整的歌劇——根據果戈里的小說改寫的《鼻子》，其音樂極為大膽創新——並開始著手創作另外一或兩部歌劇。他已踏出過蘇聯國土，在華沙和柏林結識了幾位國際音樂界的名人，包括米堯（Darius Milhaud）、貝爾格（Alban Berg）和奧乃格（Arthur Honneger）。接近三十歲的他已談過幾場轟轟烈烈的戀愛，而且經常同時進行；有些則會認真持續好幾年。他與聰明又迷人的妮娜·瓦札爾相識、結婚、離婚，又再婚。她是一位科學家，出身自一個比他家境更好，更有藝術氣息的家庭，日後她將成為他生活倚靠的重心。他在列寧格勒和莫斯科都有一大群朋友和熟人，其中有位摯友幾乎形影不離——才華洋溢的學者兼評論家索勒廷斯基（Ivan Sollertinsky）。簡而言之，蕭士塔高維契是俄羅斯革命後那十幾二十年間，蓬勃而激動人心的藝術發展中的一份子，他身處其中，逍遙自在。

我們可以將此藝術盛況與另一位比蕭士塔高維契大一歲，同樣來自聖彼得堡的二十世紀重要人物相比。阿莉莎·羅森鮑姆（Alisa Rosenbaum）——也就是後

來的愛茵‧蘭德（Ayn Rand）──出生於一九〇五年，是一名猶太藥師的長女。

她父親的藥局在革命後被布爾什維克份子抄走，雖然他們舉家搬到克里米亞，在當地開了一間新的店，後來還是被沒收了。一九二六年二月（大約是蕭士塔高維契即將離開電影院的工作，準備他第一號交響曲首演的時候），愛茵‧蘭德離開家人，前往美國，改了個名字，然後搬到好萊塢。她在那裡從服裝管理員做起，迅速往上爬，成為劇本和戲劇作家。後來她寫下了重磅的自由主義小說，《源頭》和《阿特拉斯聳聳肩》，兩部都頌揚絕對的個人主義和自由市場資本主義，《阿特拉斯聳聳肩》的主人翁如此說道，明顯是為其作者發聲，抗拒任何形式的合作、協同、社會主義觀。對自己人生故事的思考，不只使她成為狂熱的反共主義者，也堅決反對任何看似軟弱、搖擺、或模稜兩可的事物。「矛盾是不存在的，」《阿特拉斯聳聳肩》的主人翁如此說道，明顯是為其作者發聲，「每當你認為自己面臨矛盾時，想想你的初衷，就會知道哪一個是錯的了。」

儘管如此，在形成蕭士塔高維契敏感人生的因素中，矛盾是關鍵，且無可避免的一點。一個人有可能喜歡「標題音樂」的某些面向，同時厭惡其他面向，故取悅普羅大眾有可能是榮幸，也可能是苦差事。一個人可以是孤獨的作曲家，

也可以是互助群組中的一員，兩者不互相衝突。一個人可以同時和兩個女人談戀愛；對寵愛他的母親的過度干預可能既感激又厭煩。一個人可以為革命性的新政治和藝術世界興奮而激動，也可以用幾近痛苦的尖酸訕笑諷刺那個世界的弊病。

左希申科──那張慶祝《螺絲》首演照片中的著名作家，蕭士塔高維契非常敬重他，有段時間是他的牌友──大概就是這種痛苦之笑的最佳範例。他以期刊的形式出版過很多詼諧的短篇小說，期間貫穿整個一九二○到三○年代，大受歡迎。我們可以從他那些故事中發現，在史達林時代之前的蘇聯，大膽、冒險說出真話是被允許的。《膠鞋》可說是左希申科最有名，也是他最棒的小說之一。

故事中無名氏的主角說他把一隻膠鞋給忘在城市電車上了。雖然這雙膠鞋又舊又破，但他沒有別的鞋子，所以一定得把遺失的那隻找回來。他去電車局的失物招領處，得知那隻鞋子已經被找到，並建檔了，但需要他的房東手寫聲明，確認他弄丟了一隻鞋子，才能領回。但房東怕惹上麻煩，除非電車局正式發函向他索取，否則他堅決不寫，但電車局又不能發這種信函……等等。最後，在克服了一大堆官僚的麻煩事後，主角終於拿回他那隻膠鞋。但他馬上又把另一隻鞋弄丟了。

這個故事的黑色幽默，不只在於對迷失在政府硬梆梆的規章中的小人物卡夫卡式的敘述，也存在於主角滑稽、不假修飾的的語言中。那是一種特殊的個人化語言，正好與規章中僵化又可笑的單字和文法形成鮮明對比，因此這兩種語言基本上是雞同鴨講。從標題本身（膠鞋可以用單數稱嗎？至少英文不行），就可看出左希申科的耳朵對古怪口語的敏銳度，讓他能夠幾句話就勾勒出蘇聯生活大觀園的樣貌：不完美的個體對抗堅持自身完善、剛愎的行政機器：主角絮絮叨叨、大言不慚，還有點觸霉頭的語調，對比官僚包裝過的政令。左希申科筆下的這兩種語言，都不是真的適合拿來讀的：它們更寫實，也未經過美化，當時的俄羅斯民眾都認得出這兩種語言，都會會心一笑。他們最激賞的是左希申科那對「錯音」足夠敏銳的耳朵，而對任何具備一絲幽默感的蘇聯藝術家來說，這都至關重要。

就蕭士塔高維契來說，錯音富含的意義又比字面上的意義重得多了。他擁有一種能夠在最不可能的狀況下，聽出音樂中哪裡出了問題的能力。關於他這種超人聽力的事蹟有很多，但此處我只舉一個例子，引用自伊麗莎白・威爾森（Elizabeth Wilson）訪談多人的精彩彙整《蕭士塔高維契：記憶中的人生》（在

本書中我將多次直接取材自這本書）。下面這段軼事是來自指揮家穆拉汶斯基（Yevgeny Mravinsky），從蕭士塔高維契的第五號交響曲開始，他和作曲家密切合作，一路到第十二號交響曲：

那時我們在排練第八號交響曲。在第一樂章即將進入高潮前不久，有個地方英國管要吹到第二個八度。那段旋律同時還有雙簧管和大提琴一起演奏，照理說，英國管在整個樂團的聲響中應該是幾乎聽不到的。因此，那位吹英國管的樂手決定低八度吹，讓嘴唇為緊接在高潮後的獨奏樂段省點力氣。在全團的轟天巨響中原本就幾乎不可能聽到英國管的聲音了，更不用說樂手小小的作弊。但突然間，蕭士塔高維契的聲音從我背後的座位傳來，「英國管為什麼低八度吹？」所有人全都愣住了。樂團停了下來，全場先是陷入鴉雀無聲，幾秒鐘後，回過神的眾人才爆起如雷掌聲。

無庸置疑，蕭士塔高維契擁有絕佳的聽力，但更令人驚訝的是他是怎麼運用的。與左希申科一樣，他能聽出錯音，也能創造錯音。蕭士塔高維契的音樂中裡多的是以乍聽下舒緩的旋律展開，接著突然闖入不和諧音的片刻，或者當我們預期要聽到一個樂句的轉折時，入耳的偏不是那樣。即使是穆拉汶斯基都會上當，例如小提琴家米爾基斯（Yakov Milkis）關於另一次排練的回憶：

休息時，穆拉汶斯基轉過身，對我們說：「我跟你們說，我認為這個地方迪米崔・迪米崔耶維奇漏寫了幾個音：這幾個和弦的和聲在這裡，跟在譜上其他地方出現時不一樣……」這時剛好迪米崔・迪米崔耶維奇過來找穆拉汶斯基，後者便直截了當地提出他的問題。迪米崔・迪米崔耶維奇看了一下總譜，說：「噢天哪，真是糟糕的疏漏，我怎麼會犯這種錯誤呢。不過就這樣吧，保持這樣不用更動。」我們這才了解那個「錯誤」是刻意的。

這則軼事正好很大程度體現了蕭士塔高維契的舉止及說話風格：雙重性、說反話。他說話（「噢天哪，真是糟糕的疏漏」）的同時，聽的人知道事實正好相反。他的回答中帶著禮貌，但也暗示著堅定的否定。除此之外，他還透過音樂本身表達——藉由刻意的「錯誤」擾亂聽者的耳朵，令他對自己的期待感到疑惑。就連「混沌而非音樂」一文的作者都聽出來了，儘管他將其解釋為破綻，而非一種手法。「如果這位作曲家偶爾、意外地想出一段簡單易懂的旋律，」這位匿名的《真理報》評論者抱怨道，「他卻會像是被那美好前景嚇到似的，反而自己跑去鑽入雜亂音樂的叢林中，有時甚至是純然的噪音。」當然，這樣講是誇大了，但敘述上也非完全錯誤，儘管他們的看法最終被證明極端偏差。

¶

起初，蕭士塔高維契或許認為他可以不用理會《真理報》那篇文章的恫嚇。但最後，他還是被迫服從。第四號交響曲的教訓給他的打擊太大了。一九三六年

十二月他忍痛放棄時，已經是有家要養的男人了：他和妮娜的第一個孩子於五月出生，是個女孩，取名叫嘉琳娜（Galina Shostakovich）。他已經不是住在他母親舒適公寓（儘管已縮小）裡的寶貝兒子了。他和妮娜在涅瓦河北邊的基洛夫斯基大道上，一個不那麼方便和繁華的區域有了自己的家，這是他生平第一次必須完全靠自己繳房租。然而他有時會無法盡到責任，因為他很愛賭博，且不知節制，因此在他和妮娜搬到基洛夫斯基大道後，他母親不得不把他的鋼琴賣給她朋友舒爾琴科（Klavdia Shulzhenko），好幫他還清賭債。但是，一九三六年十二月底，經濟問題還不是蕭士塔高維契最需要擔心的。在那個不祥的危急時刻，受到威脅的不只是他的生計，還有他的生命。

這樣的選擇題想必令人恐懼：完全停止作曲，或者盡可能以不違背當局意思的方式寫作。到了一九三六年，要像早期普羅高菲夫或史特拉汶斯基那樣，以合法的方式移民已經不可能了；非法潛逃會置他的妻女於險境，所以他也不能做此選擇。即使在可以移民出國的那些年，他也不曾認真考慮，部分原因是他對俄羅斯土地和語言深深的情懷。而且，他也不確定離開俄羅斯後，自己能否以作曲家

的身份立足。所有他所學到關於如何實踐其藝術的一切，包括如何取得金援，都專門適用於蘇聯這個環境。因此他就只剩下保持沉默或投降兩種選擇。不過，那種完全的沉默對他來說是不可能的；而如果不當作曲家，他就什麼都不是。

這個決定不只是關於自我保護——至少，不是我們一般說的「自己」——還有藝術家對自己作品的責任。這點有一個蘇維埃式的含義，或許也影響了蕭士塔高維契，但我認為他是以一種更宏觀，更古老的觀點在看待這件事。雖然革命後，俄羅斯的《新約聖經》裡已沒有關於才華被埋沒的寓言，但在他們的語言中早有相關俗諺，而且就如同他的朋友伊薩克・葛利克曼（Isaak Gilkman）告訴我們的，蕭士塔高維契「熟知他的聖經」。無論如何，聖經中的重點——隱藏或壓抑才華不用是不對的——對任何一位真正的藝術家，不論信不信教，都應該是直覺而理所當然的。蕭士塔高維契已經三十歲，他知道自己是一位極具原創性的作曲家；他能夠寫出不同於任何人且具有價值、經得起時間考驗的作品。有這樣的認知，就必須承擔起一定的義務（我們甚至可以稱之為道德義務），其中一項就是他要盡一切可能地繼續作曲。如果他在捍衛自我時這樣宣稱，會顯得自命不凡，還有

道德上的瑕疵；實際上他並沒有這樣說過，是我在為他說話。在他試著不去違背

（這點不是很常成功）的諸多事情中，他的才華是其中一項。

　　想必在他的想像中，他可以一邊乖乖聽話，一邊保留點什麼給自己，這樣就可以不必理會外在變化，維持住自己的核心價值。就這點來說，後來的事態證明他是正確，也是不正確的。藝術家蕭士塔高維契從被脅迫的經歷中熬了過來，繼續成為一位擁有自己獨特聲音的偉大作曲家。但那已經不是跟從前一樣的聲音了。「妳是問，如果沒有『黨的指導』，我會不會變得不一樣？」據說他過世前幾年，在與李特薇諾娃的最後一次對話中如此說道。「會，幾乎確定會。我在第四號交響曲中追求的路線無疑會更強烈，也更明顯。我可以展現更多才華，用上更多諷刺，可以更公開地表達自己的想法，不需要偽裝起來；我還可以寫出更多的純音樂。」不過，事實上，最終從他的壓抑中提煉出來的「純音樂」正是弦樂四重奏。一如典型的蕭士塔高維契，令他體認到自己被壓抑得有多嚴重的，不是他有多失敗，而是他有多成功。

　　在那個被取消第四號交響曲首演的十二月後，他有四個月幾乎沒寫過什麼正

經的音樂。唯一的例外是寫給男低音和鋼琴的《四首浪漫曲》，歌詞取材自普希金，不過他自己對這組作品的把握不高，因此只彈給幾個人聽過，之後就收進抽屜，一放就是好幾年。這段期間蕭士塔高維契深受嚴重的焦慮所苦：他堅信自己隨時可能被拘捕，甚至被殺。一九三七年春天，他的姊姊、姊夫，還有岳母，都已經被逮捕或流放，而他本人也曾被審訊，差點就被捕；要不是審訊他的人自己突然遭到逮捕，否則他難逃一劫。在這種狀況下，根本無法寫出什麼足以讓他恢復聲譽的作品。

不過，一九三七年四月底，他開始動筆寫第五號交響曲，同年夏天的尾聲就完成了。人們認為這首四個樂章，其中振奮人心的終樂章以「大調、強奏」作結的交響曲比起第四號要傳統的多，蕭士塔高維契自己也這麼說。緩板樂章有著巨大的情緒張力，甚至有可能會被認為太過陰鬱。另外還有一、兩個詭異處隱藏在曲中其他地方，例如第一樂章有段旋律是對某位有夫之婦女友的暗喻（她嫁給一位姓卡門的男人，因此蕭士塔高維契引用了一段比才的旋律）；另一個較令人費解處，則是引用自還未演出過的《四首浪漫曲》。但這些都只是蕭士塔高維契私

密語言次要的小動作。從表面看來，第五號交響曲是在傳統交響樂框架中，一部直截了當的作品，旋律感足夠取悅蘇聯的樂評們，且附帶曲目解說，將曲中隱含的內容描述為「一場漫長的精神戰役，以勝利告終」。

這首交響曲於該年的晚秋由穆拉汶斯基指揮列寧格勒愛樂首演。當時年輕的穆拉汶斯基還沒什麼名氣，他和蕭士塔高維契共事數月，試著要他給出明確指示，例如某某樂段背後的含義，或是某樂章的精確速度。他發現，作曲家對他直接的問題堅持不給肯定的回應，於是他學會利用間接的方式得到他要的答案。最後，他們完成了一場雙方都滿意的演出。

一九三七年十一月二十一日，寬敞、明亮、雅致的列寧格勒愛樂廳座無虛席。不只略傾斜的大廳地板上的每張椅子都擠滿了人，旁邊的板凳上也都是人，還有人是從上層的展廳往下看的。整首交響曲奏畢時，觀眾席爆出狂熱不歇的掌聲，穆拉汶斯基將總譜高舉過頭揮舞，向作曲家致敬。群眾起立鼓掌持續了半個鐘頭，蕭士塔高維契數次被拱上台接受喝采。不過，他的朋友們很怕這種停不下來的自發性支持會被視為一種政治示威，因此在熱烈的掌聲完全平息下來之前，他們就

連忙把大獲成功的作曲家帶出音樂廳了。

評論界的反應比較晚出現，主要是因為過去幾個月來，蕭士塔高維契是個沒人敢提起的名字，因此沒有人膽敢在尚未知道當局的立場前就先出聲。起先有幾個黨的無聊人士試著列寧格勒的首演成功是假的，因為掌聲都是蕭士塔高維契從莫斯科帶去的鼓掌大隊發起的，但這個謠言毫無根據，而且不久後，正面的好評也開始出現。D小調第五號交響曲被稱作是社會寫實主義的勝利，是用每一個蘇聯人都能欣賞的方式寫成的，內容清楚敘述著「一個人格的形成」；蕭士塔高維契也藉此恢復了他備受尊敬、政治認可的作曲家地位。他甚至附和了一些隨著這首作品冒出來的理論，說它是一部關於「人類的苦難與無所不能的樂觀主義」的半自傳性交響曲。而儘管他私下有點碎唸（「如果我用小調，小小聲的結尾，不曉得他們會說什麼？」），他還是很開心抵在他頭上的劍被拿起來了。

不是所有人對第五號交響曲都抱熱切的態度。普羅高菲夫在首演的幾個月後寫了一封友好的信給蕭士塔高維契，讚賞「真正且清新的音樂」的誕生，但認為它被讚美錯方向了。流亡詩人孟德斯坦（Osip Mandelstam）冒著生命危險在莫

斯科非法過夜，為的就是聽蕭士塔高維契的最新作品，但稱其為「冗長乏味的壓迫」。而蕭士塔高維契最要好的朋友，也是最信任的顧問索勒廷斯基則認為，這部新交響曲是由第四號「丟棄的素材」拼湊而成。第五號交響曲曾是，也將是蕭士塔高維契最受歡迎的作品之一，而這個事實讓作曲家不得不敏銳地面對這樣的批評。

或者他對自己的批評。他的生涯從這時起，沒有人清楚知道他對自己作品的真正想法為何。會有官方說法，會有音樂本身，而如果這兩者搭不起來，那不會是他在意的事。他會盡可能把自己留下的足跡埋起來，任由別人去發表他的音樂是在表達什麼的理論，如果那些理論符合蘇聯當局的意思最好，對他的人身安全也更有保障。例如，自從有一位記者為第五號交響曲貼上「一位蘇聯藝術家對公正批評的實際創作回應」的標籤後，這句話就一直跟著這首作品，甚至很多人以為這是蕭士塔高維契本人下的副標題；雖然這不是他想出來的，但他也無意否認或撇清。正好相反：他從這次的成功經驗學到如何藉由配上誤導性的標語與佯裝愛國的主題來複製類似的成功，從那之後到第十三號交響曲為止，幾乎每一首都

是如此。

　　然而，那樣的成功想必造成他內在的某處受了傷，因為在完成第五號交響曲後，除了一點點戲劇配樂和電影音樂，他有將近一整年什麼也沒寫。蕭士塔高維契是一個腦筋動不停，還有點愛搞怪的人，停筆這麼長的時間完全不是他的風格；即使是他後來又老又病的時候，也幾乎沒有再這樣過。或許是首演的成功讓他馬上鬆了一口氣，需要休息一下——換句話說，他八成累壞了，而壓力的釋放很可能令他筋疲力竭。

　　不過，休息也有結束的一刻，人生總要繼續走下去。一九三八年五月十日，蕭士塔高維契的第二個孩子出生了，是個男孩，取名叫馬克辛（Maxim Shostakovich）。那個月稍晚——準確來說，是他女兒兩歲生日的那個早晨——他開始創作他的第一號弦樂四重奏。

第二章 小夜曲

蕭士塔高維契的半身塑像是斯洛尼姆（Ilya Slonim）最好的作品。不過，藝術委員會主席不滿意。「我們需要的是一個樂觀的蕭士塔高維契。」蕭士塔高維契本人很愛複誦這句話，樂此不疲。

——塔堤雅娜・李特薇諾娃（Tatiana Litvinova），節選自《蕭士塔高維契：記憶中的人生》

有小孩的人都會想起自己小時候的樣子。就這點來說，蕭士塔高維契和其他家長沒有不同，特別是馬克辛的出生，更有可能讓他回想起自己的童年，因為這個男嬰加入後，這個家的成員組成就和一九〇六年九月一樣，迪米崔・波列斯拉

伏維奇、索菲亞・瓦西列芙娜，與他們的大女兒瑪莉亞，一起迎接迪米崔（或他的小名「米提亞」）的到來。不過就算蕭士塔高維契沒有想到這一點——也有可能他根本沒有意識到——一九三八年那個五月，想必他也自然回想到了自己的童年。

關於他那些童年記憶的文獻與證據不多，就算有，大部分的真實性也須存疑。例如一九六六年，「蘇聯音樂」雜誌上出現了一篇以蕭士塔高維契的名義寫的「自傳」。內容的真實性無從得知，我們甚至不能確定是否是他本人寫的。（他習慣把這種乏味的任務交給他的朋友們處理，尤其是好說話又忠誠的葛利克曼。）不過，這些素材全部棄之不用又太可惜，尤其是蕭士塔高維契談到他最早音樂記憶的部分。

「我剛開始學鋼琴時，」他說，「其實沒什麼動力，雖然我對音樂是有些興趣的。鄰居在拉四重奏時，我會把耳朵貼到牆上側耳傾聽。」所以，弦樂四重奏是他重要的兒時記憶之一。在蕭士塔高維契出生時，以及他記憶所及那個革命前的俄羅斯，由中產階層的業餘愛好者在家裡組成弦樂四重奏是很常見的，一如同

時期的歐洲。然而，到了蕭士塔高維契回憶起這段往事的年代，這種私人的室內樂演奏已經少到幾乎不存在了，其中部分原因是蘇聯生活有限的空間。

這個早年的音樂記憶顯然也是關於偷聽的記憶。對蕭士塔高維契和那個年代的所有東歐人來說，這些都是有可透過窗戶偷窺——對蕭士塔高維契和那個年代的所有東歐人來說，這些都是有可能毀人一生的駭人舉動。不過對小孩子來說，偷聽的意義大不相同。他一直被大人包圍和控制，因此那是他進入神秘的大人世界的主要途徑；也是他不被發現，又能被動參與的方式。他藉此了解大人們都在做什麼，進而了解自己有朝一日可能想做的事。這個小孩子將自己隱藏在那小小的身軀裡，避開大人的注意，執行起這個能滿足好奇心，又兼有偷聽竊喜的秘密任務，真是再適合不過。即便明白自己能被排除在外，也能帶來一些快感，因為這更加深了他特別、獨身的感覺——對家中的老二來說，這是尤其在擁擠的城市家庭生活環境下，一種難得的樂趣。

另一個少數蕭士塔高維契兒時與音樂有關的故事之一也與暗中的觀察有關，但不是偷聽，而是關於窺視。這段回憶來自蕭士塔高維契的姑姑娜德茲達，他母親的姊姊。她說那是一九一六年的事，不過也有可能是一九一五年，九歲的蕭士

塔高維契剛開始跟隨母親學鋼琴時。一九四三年，瑟洛夫（Victor Seroff）為寫作

第一本英文的蕭士塔高維契傳記，訪問了作曲家的家人，他寫道：

娜德茲達清楚記得小米提亞第一次即興演奏給她聽的情景。某天晚上他坐在鋼琴前，那英俊的小臉上一副全神貫注的表情，邊彈邊編故事。「在一個遙遠的地方，有一個被白雪覆蓋的村莊」一小段旋律隨著他的敘述展開──「月光灑在空蕩蕩的道路上，有一戶點著蠟燭的人家」──米提亞彈著，然後，他神秘地望著鋼琴上方，接著冷不防在高音區敲下一顆音符，「有人正往窗户裡面窺視。」

身在屋外，卻能感受到燭光與舒適家庭生活的親密；以孤獨的愁緒為樂，也能從與朋友相聚中得到溫暖；進到自己內心的藏身處，又逃離自我：這些都將是蕭士塔高維契的，即使剛起步時就已是如此。多年後，他談到第一號弦樂四重奏時曾說：「我試著將童年的意象映照在曲中，帶點天真、明

弦樂四重奏能夠帶給蕭士塔高維契的，即使剛起步時就已是如此。多年後，他談

亮，如春天般的心情。」不過，對蕭士塔高維契來說，要做到天真和如春天般的，可不容易。他必須將他管弦樂作品中那些大鳴大放、強而有力、暗色調的風格弭平於近乎無形，才能得到那種孩子般的單純。即便如此，明亮和歡樂也並非一聽了然。

¶

C大調第一號弦樂四重奏——C大調是所有調性中最簡單、最樸素的一個，音階全由鋼琴上的白鍵組成——由和緩的中板樂章起頭，安靜、怯生生地，幾乎帶著試探而小心的感覺。怯生生不只是因為作曲家初次接觸這種形式；這整個樂章的旋律和節奏都傳達著一種靦腆、新奇、踟躕感，就像一個小孩子獨自探索著一個他沒去過的地方。節奏時而躍起，時而輕跳，像是游移在繼續前行與留在樹蔭下偷閒之間。旋律幾乎不是我們預期中C大調直白、愉悅的聲音。此處的C大調更深沉，更不安——這是來自置入頻繁的「錯音」，例如：將我們耳朵預期

會從前一小節的旋律順著過來的音符升或降半音，產生一絲絲的氣短或抑鬱感。

據說蕭士塔高維契當時形容這首四重奏是「快樂、歡欣、抒情的」，的確，我們幾乎可以在一連串琶音中聽到咯吱的笑聲，而不是孩子開心的歡笑。如果說這首四重奏的背後有種童話感，應該會是一個小男孩獨自在森林裡遊蕩的黑暗故事──或許還有「月光灑在空蕩蕩的道路上」──一如那種有快樂結局的故事。

（我知道對於這些「沒有明確敘事情節的作品，卻談到「故事」，某種程度是違抗了蕭士塔高維契身為作曲家的自由。畢竟，弦樂四重奏正是讓他遠離故事性的標題音樂和富政治意涵的交響曲的媒介。在這之前，他只寫過極少數這樣的「絕對音樂」，也就是得以逃離日常被要求，以及帶有文字意涵風險的作品。然而，蕭士塔高維契的敘事性實在太強烈了，他和小說、戲劇，或其他文學形式的連結極為深厚，讓人不禁想到這些作品中的情節元素。他曾說，究其一生，針對他的評論中，最好、最有洞見的，許多都不是來自官方音樂學者或樂評，而是作家。他對俄羅斯文學深深著迷，不論是過去的或與他同時代的皆是。他的腦中記滿了

一頁又一頁契可夫、果戈里，和左希申科的長篇段落，必要時還能夠背誦出來。

即使我們在他最純粹的音樂創作中發現裡面滲透著些許故事性、戲劇性的成分，一點也不需感到訝異。所以當我偶爾想像這些四重奏背後的故事情節時，我希望我不只是在投射自己的感受，也是針對音樂本身作出回應：也就是說，盡可能透過文字探索音樂的意涵。）

C大調四重奏的第二樂章由一段中提琴的獨白開始——一段動人、會縈繞心頭的旋律，帶有俄羅斯民歌中常有的淡淡哀怨與憂傷。這段旋律隨後承接給第一小提琴，在一股真切的愉悅中達到高潮：一系列高音聲部的三連音，如舞蹈般，高昂、流動地歌唱著。這個小高潮是真確樂觀的蕭士塔高維契，背後沒有隱藏任何被迫或諷刺的成分，宛如雲朵暫時退開，透出寧靜而絢麗的晚霞。不過，或許正因為它是如此短促，短到還來不及令人定下心——在一連串不規則、刺耳、不和諧的音符後，我們又回到開頭那段中提琴帶來的動人旋律。這次，那旋律不再徹底孤單，它有了高、低音的夥伴們踏著穩定的節拍，以撥弦伴奏著。然而，如此規律節奏的伴奏，並沒有讓我們感覺有其他人加入這位孤單旅行者的行列，反

而暗示了別的意象——或許那個在黑暗中對著自己吹口哨的孤影，忽然清楚意識到自己空寂的腳步和心跳聲。

後兩個樂章的步調較快，但不代表音樂就比較雀躍。第三樂章的開頭由中提琴不間斷奏著重複的音符，那聲音就像被捉住、圍起來，變成了節奏的一部分；接著第二小提琴，然後是第一小提琴，交替奏起一段新的旋律。如此模稜兩可的輕快感持續到最後一個快板樂章，由第一小提琴拉奏起愉悅的旋律。此樂章絕對是又不安，像是一個人被允許任憑一切地舞動，卻又無法逃脫。那種感覺既刺激四個樂章中最「正面」的一個，不過，與稍早純然抒情的三連音相較，這裡的樂觀帶有些微焦躁，被勉強的感覺。我不會說這樣的情緒是挖苦的，不過在輕滑旋律的底下，似乎有一股力量將這終樂章推向焦慮不安的方向（因素之一或許是帶有些軍樂風格的二／二拍）。幾次刮耳的壓弓——之後這將成為蕭士塔高維契的個人印記——短暫、但令人為之一震的出現後，這種感覺就徹底浮現了。如果說這是春天，也不是沒有雷雨的春天。

儘管第一號弦樂四重奏是強勢收尾，不像前三個樂章是以音符逐漸離去作

結，它還是有種在黑暗中吹哨的味道。當然，蕭士塔高維契也不會總是預想給作品一個快樂的結尾。「我作曲的過程中把它們重新排列過，」他完成這首四重奏不久後寫信給他的朋友索勒廷斯基。「原本的第一樂章變成第四，第四樂章變成第一。全部就這四個樂章。寫得不能說很好。不過你知道的，作曲很難。我還需要學習。」

也就是說，三十一歲的他選了一種不熟悉的曲式，刻意讓自己回到了不諳作曲的狀態——自從他十幾歲以來不曾如此。他一直在尋找一張白紙，但如果他是打算藉此徹底重新來過，他也沒讓自己比較輕鬆：「畢竟，弦樂四重奏是最難的曲式之一。」他當時曾這麼說。如果說弦樂四重奏本身就很困難了，蕭士塔高維契寫作的方式又給自己更少犯錯的空間。他選擇了一個原本就很容易自曝其短的形式，使難度加倍，將十九世紀弦樂四重奏的豐富聲響（例如布拉姆斯）褪去，轉向更黝暗、更空寂的世界，有點類似他年輕時的視覺藝術家——如馬列維奇（Kazimir Malevich）、李希茲基（El Lissitzky）等人——將畫作簡化到最基本的幾何圖形。投身弦樂四重奏的領域，意味著他將被與海頓、莫札特、貝多芬，

及舒伯特這些巨人比較，這樣的考驗完全沒有比較輕鬆。不過起頭時試探性、不

成功還可抽身的試驗還是令他著迷，不出兩個月，他就完成了這首四重奏。

實際上，他對成果應該沒有像他對索勒廷斯基說的那麼不滿意，因為他馬上安排了葛拉祖諾夫四重奏（Glazunov Quartet）在列寧格勒首演，日期是一九三八年十月十日。或許因為這是他第一次踏進這個新領域，也或許因為他是不久前藉第五號交響曲重新搏回聲譽的大人物，儘管某方面這是他想遠離聚光燈的小室內樂作品，還是受到了大量的關注。不過這一次，所有的關注都是正面的。顯然，官方評論者對歡樂春天般的風格很買單，更不用說看似無憂無慮的C大調了。觀眾的回應也非常溫暖而熱情，熱烈到貝多芬四重奏（Beethoven Quartet）十一月在莫斯科首演時，音樂家們必須把整首四重奏從頭演奏一遍作為安可。

如果說這首弦樂四重奏讓蕭士塔高維契得以回顧童年，它也讓他拋開了過往的創作路線。他從十幾歲時就是頗有名氣的鋼琴家。一九三三年，他的第一號鋼琴協奏曲首演，之後便很常自己擔綱該曲的獨奏演出。除了非常早期寫的一首弦樂八重奏（作品十一，一九二四年），以及一九三二年為維姚姆四重奏（Vuillaume

Quarte）改編的幾首曲子外，他先前的所有室內樂作品編制中都有鋼琴。選擇著手寫作弦樂四重奏，代表著他將暫時拋下自己擅長的鋼琴，轉向他不會演奏的三把弦樂器。第一號四重奏孩子般的單純或許和蕭士塔高維契不會拉小提琴、中提琴和大提琴有些關聯：因為未曾和弦樂四重奏團密切合作過，他對於音樂家和樂器的技巧及性能或許還未能完全掌握。（後來他常會詢問貝多芬四重奏的個別團員，某些樂段對他們來說是否會太快或太難拉，而歸功於他早年配器法學得好，通常得到的答覆都是否定的。即使到他人生最後幾年，寫出的都是他最複雜或最個人化的四重奏時，他還是常問那些弦樂演奏家們，某地方會不會太難演奏──對此，中提琴家德魯濟寧〔Fyodor Druzhinin〕回應道：「你想寫什麼就儘管寫；我們的任務就是設法拉出來。」）

　　更重大的意義或許在於，轉換到弦樂四重奏意味著他將擱置交響曲的浩瀚世界，遁入四個地位平等演奏家的有限世界，而這也暗喻著某種民主。如果將管弦樂團視為一個每位演奏家可能失去個性的大型社會，獨奏代表著自我中心，那麼弦樂四重奏可以說是音樂家們相互引領的理想社會。同時，沒有了管弦樂團巨大、

多元的架構，蕭士塔高維契能夠取得一定程度的解脫——例如在大庭廣眾下參與排練，被指揮家問尖銳的問題，以及一舉一動都被官方派來的人監視著——這可能正是他一直都在追求的一個象徵性目標。作為能夠驅使樂團團員的老大，指揮家也有可能如同在史達林模式下，對之前遭受迫害、最近才剛被赦免的蕭士塔高維契造成傷害。而如果弦樂四重奏代表的是一種現實政治中不可能實現的雅典式民主……好吧，蕭士塔高維契自己會有更多動機在他的個人生活和其音樂中尋找。

在弦樂四重奏剛開始發展的十八世紀，這種四位成員的團體都是第一小提琴作為主角，要開始、要停頓、要做突然的節奏變化等，其他人都是看他給的提示。在這由海頓發明的新曲式中，大抵也是由領導音樂走向的第一小提琴演奏最高音域或最顯著的旋律。不過到海頓晚期的四重奏，他就開始修改這套公式了；再到莫札特的手上時，弦樂四重奏的樣貌又有更顯著的改變。貝多芬晚期偉大的四重奏架構更是徹底開放，由中提琴或大提琴領奏的機會與小提琴旗鼓相當。

貝多芬在他的晚期四重奏中做到極致的——例如在有聲和無聲間，刺耳和悅

耳間的奇妙轉換——蕭士塔高維契都能學以致用。在一首蕭士塔高維契的弦樂四重奏中，樂手有時會有很長一段時間坐著，沒發出任何一點聲音，與此同時只有另外一或兩位正在演奏（這點在第一號四重奏就可聽到）。迅速轉換的情緒、偏執的重複音、富情感的撥奏、刺耳的跨弦擦弓，這些都消除了旋律聲部和伴奏聲部壁壘分明的傳統（這在十九世紀就已經開始打破）。即便這只是他在同曲類的初試啼聲之作，蕭士塔高維契已經致力於賦予弦樂四重奏一種新的聲音，完全不符合官方要的「簡單、通俗、任何人都懂的音樂語言」。不過就像一個想辦法偷聽的孩子一樣，他悄悄地進行，在一個絲毫不重要，規模小到不會有人費心關注的領域裡。

從現在的眼光看來，第一號四重奏通常被視為十五首四重奏中最薄弱的一首。評論者傾向將其視為後面作品的先聲，一部還「不夠蕭士塔高維契」的作品，標誌著他邁向新領域的過渡期。確實，儘管它具有明顯的魅力，但還沒有後期四重奏的繁複和獨特。然而，它的確確就是蕭士塔高維契之聲。在這個簡約化的形式中，我們一樣聽得到他與眾不同的聲音，如果沒有後面其他首四重奏，我們

一樣會珍視這首十分特別的作品。

¶

接下來，從一九三八到一九四四年的六年期間，蕭士塔高維契沒再寫過另一首四重奏。這幾年是作曲家非常忙碌的時期，也是戰爭期間，他的生活因此遭到重創，也缺乏物資（當然沒到普通俄羅斯百姓的程度就是了，畢竟蕭士塔高維契是屬於有特殊身份地位的人物）。不過，戰亂或紛擾都沒讓他有回到弦樂四重奏的念頭。我猜想，是他暫時沒有什麼想要透過這種曲式表達——這種可以親密、可以掏心掏肺，有點疏離，又極其私密的形式。他剛寫完一首成功的四重奏，但不代表他會馬上再嘗試。

事實上，他的確寫了一首相近的作品，就在完成第一號四重奏不久後。一九四〇年，蕭士塔高維契和貝多芬四重奏的成員一起首演了他的 G 小調鋼琴五重奏——這就好像他在四重奏外，為自己加入了第五個聲部。這首鋼琴五重奏相

當扣人心弦，贏得了該年度的史達林獎（與史達林本人毫無關聯，但無疑鼓舞了作曲家）。儘管如此，我們當然不會將這首作品和十五首弦樂四重奏並列，它也幾乎沒有四重奏中內向、私密的成分。除了第二樂章是一段非常靜謐、哀悼般的獨奏，隨後發展成柔和的二重奏外，比起弦樂四重奏，鋼琴五重奏展現的是一個為觀眾演奏、有意識地偽裝自己、更公眾化的蕭士塔高維契。或許正是鋼琴的存在——又或者因為作曲家本人就坐在鋼琴前——使得這部作品比起四重奏的內省，顯得較為外放。

也確實，蕭士塔高維契創作這首曲子的動機本來就是外在因素，一如他的朋友葛利克曼據稱作曲家當時告訴他的。「你知道為什麼我要寫一首加入鋼琴的四重奏嗎？」蕭士塔高維契如此問他。「這樣一來，我就可以加入演奏的行列，有理由跟他們一起到不同的城鎮去旅行。葛拉祖諾夫四重奏和貝多芬四重奏，這些可以到處跑的人，就必須把我拎著，然後我就有機會看看這個世界。」

說到這裡，葛利克曼和蕭士塔高維契都笑出來，葛利克曼接著說：「你不是認真的吧？」蕭士塔高維契答道：「當然！不像你這個徹頭徹尾的居家男人，我

可是徹頭徹尾的流浪者。」（「很難從他的表情判斷他到底是不是認真的。」葛利克曼補充道。）

這段對話發生在一九四〇年的夏天，不到一年內，就沒有人敢到處流浪了，因為這時德國已經入侵蘇聯，而列寧格勒被圍困。蕭士塔高維契在列寧格勒待了好一段時間——比他的朋友、同事，還有政府建議的時間都久得多。他拒絕離開他出生的城市去安全的地方避難。不過，最後他和家人還是被送到一個叫庫比雪夫（又稱薩瑪拉）的東南部城市，許多黨的官員和文化界要人都在該地等待戰爭結束。葛利克曼被撤離到更遠的地方，塔什干，而作為列寧格勒愛樂顧問的索勒廷斯基，則被一起被送到新西伯利亞。因此，除了流離失所的人在戰時的種種不便外——例如：搭乘不舒服的長途火車到未知的地方，行李被迫丟棄或遺失，極度擁擠且無隱私的居住環境等等——蕭士塔高維契還暫時失去了他最要好的朋友；事實上，這正是戰爭期間最令他抱怨的一點。

剛到庫比雪夫時，蕭士塔高維契、妮娜，和兩個孩子只被分配到一個房間，跟所有其他家庭一樣。不過沒多久後，他們就被升級到兩個房間，其中之一還有

一架鋼琴，蕭士塔高維契就是在這個難能可貴的房間裡完成他的第七號交響曲。

雖然第七號交響曲沒有得到任何官方的認可（它於一九三九年末首演，被認為是倒退走，不親近人民，因而受到嚴厲批評），但蕭士塔高維契還是蘇聯作曲界的希望，當權者決定繼續添柴火給他，直到他產出他們要的東西。

他在一九四一年底達成這個目標，第七號交響曲，也就是《列寧格勒》交響曲，幾乎是迅即享譽全世界：「享譽」是關鍵字。蕭士塔高維契沒有任何一首作品──當時世界上也沒有任何人的任何音樂──比戰爭期間演出的《列寧格勒》交響曲擁有過更多情緒激昂的聽眾。當時的時空背景早已有大量文獻資料和報導，例如樂譜如何由飛機秘密送達，音樂家士兵們如何從前線集合起來，飽受戰火蹂躪的平民如何無畏地聚在臨時性音樂廳裡，就為了聽這首鼓舞人心的作品。

《列寧格勒》交響曲在托斯卡尼尼（Arturo Toscanini）指揮 NBC 廣播交響樂團下，由 NBC 廣播放送到全美各地，此一公關舉動也使蕭士塔高維契成為蘇聯最可貴的對外宣傳大使（我們可以推測，這也多給了他幾年的特權和保護）。一九四二年七月，在那場空中直播的前一個禮拜，蕭士塔高維契成為《時代》雜誌的當期

封面人物，肖像中的他被形塑為戴著消防員頭盔的英雄人物（他被撤離前，曾在列寧格勒短暫的志願服役期間穿過這身服裝）。而在蘇聯境內，自從三月五日在庫比雪夫首演後，這首交響曲在每一個能召集到足夠樂手的鄉鎮城市都曾被演出，其中最動人的莫過於在仍被德軍包圍中的列寧格勒；對聽眾來說，此曲既是堅決抵抗的象徵，也有著撫慰人心的力量。

蕭士塔高維契完全有理由對自己的成就感到自豪，想必也對全國上下如潮水般的熱情好評深受感動。他一定也很滿意這首交響曲帶來的實際影響，不只是對他同胞們的精神，也是對他家人的福祉。第七號交響曲開始排練期間，他的母親、妹妹和姪子終於被從列寧格勒接到庫比雪夫，其他親戚也稍後跟來。雖然他肩負著扶養自己家人和妮娜家人的重擔，不過那壓力再怎麼大，也比不上擔心他們性命的煩憂。不過，他（就我所知，也沒有其他人）倒也不至於懷疑這些親戚是被當作人質，直到他繳出必須完成的大作。在大戰期間的蘇聯，權力、特權、天災、人禍的變化都非常不穩定，不太可能還會這樣算計。

真要說的話，倒是蕭士塔高維契對於自己受到的特殊待遇有種複雜的內疚情

緒。擁有足夠的空間讓他專心作曲，還有足夠的食物給他的所有家人，這些都很棒，更不用說特權讓他得以到莫斯科、新西伯利亞，或其他地方參與第七號交響曲的演出。但想到自己和別人地位的差別，還是令他感到痛苦，因此他總是盡可能地給予朋友幫助。在眾多有關蕭士塔高維契為人稱道的慷慨事蹟中，下面這則可說是最具代表性的。

雕塑家斯洛尼姆、他的太太塔堤雅娜‧李特薇諾娃，和他的嫂嫂芙蘿拉‧李特薇諾娃都是從莫斯科撤離到庫比雪夫的，蕭士塔高維契一家就住在同一棟大樓的樓下，兩家人就在當地熟稔起來。他們認識不久後，斯洛尼姆向蕭士塔高維契詢問，是否能為他製作一尊半身塑像，作曲家欣然同意，於是每天早上十一點準時出現，坐著讓他臨摹。「我丈夫和我都很喜歡他，」塔堤雅娜‧李特薇諾娃後來回憶道。「除了他每天過來的時間外，我們整天都在談論他。」不過他只出現四或五次後，斯洛尼姆就跟蕭士塔高維契說他們無法再見面了：他接到通知，隔天就要去後備處報到，即將被送到前線。「迪米崔‧迪米崔耶維奇對我丈夫說的話看起來沒什麼反應。」塔堤雅娜繼續說道。

不過，一個鐘頭後他又回來了，並問：「伊利亞・洛沃維奇，你缺錢嗎？」我們很感動。但接下來發生的更是完全出乎我們意料。原來，蕭士塔高維契離開我們家後就直接去了一趟國家藝術委員會，跟他們說雕塑家斯洛尼姆正在製作他的半身塑像，希望能免除他的兵役。當時蕭士塔高維契的聲望如日中天。我們都知道他是多麼戰戰兢兢，又多麼抗拒與當權者有所瓜葛的人，可見他為我們做了何等的奉獻。我丈夫因此被豁免參軍，還被列入所謂的「創造性知識份子黃金人才」。

不論是戰前的政治大清洗、戰爭期間、或戰後的政治嚴峻時期，蕭士塔高維契一直都是一位非常慷慨的朋友。不過即使是發自內心的慷慨，也可能導致良心不安。具有橫空出世的才華不是他的錯。然而，那條又窄又滑，讓他必須跟蹌蛇行才能施展才華的小路，想必令他有時感覺自己就像一隻蟲。如果是一個沒那麼

敏感，比較擅於自我欺騙的人，或許還比較好應對這種狀況，但對蕭士塔高維契來說，他沒辦法這樣安慰自己：他太正直、太聰明、道德感太強，無法從內疚中衍生出一絲自我安慰。

無論如何，戰爭期間所發生的只是更加證實了一九三〇年代末的預警——真正的蕭士塔高維契必須躲起來，把秘密的自我隱藏在公眾面前的他之下。如果溫尼考特（D. W. Winnicott）的精神分析理論成立的話（我的經驗告訴我是成立的），因為他沒有變成喪失自我的精神官能患者，而且還有意識地塑造了一個公眾形象那麼公眾前那個「假的」蕭士塔高維契得到的所有榮耀和群眾認同，都無法減輕被深鎖在心裡那個「真的」他所經歷的痛苦和悲傷。當然，蕭士塔高維契是特例，的自己，作為保護的盔甲。但那個形象的塑造也有來自史達林、來自《時代》雜誌，及其他眾多外在力量的協助，使他既成了名滿天下的英雄，也成了精神受創，顫抖的可憐蟲。「看過他在自己的作品演奏結束後上台鞠躬模樣的人，沒有人忘得了他彎腰駝背的模樣，那面帶愁容的微笑，還有不停在臉上敲打的手指……他的動作有點像機器人……」一個朋友這麼說，而這段敘述也得到很多人的認同。

不過，即使公眾形象的他無法每次都成功掩飾真實的自我，蕭士塔高維契仍堅持戴著那副面具。

儘管如此，蕭士塔高維契還是希望他的朋友懂他。一九四三年十二月三十一日，他寫了一封酸溜溜的賀年卡給葛利克曼。「新的一年會是快樂、歡樂、勝利的一年，為我們帶來無限喜悅，」他寫道，「熱愛自由的人們將會擺脫希特勒主義的枷鎖，和平將會撒播到全世界，而在史達林領導的陽光照耀下，我們將再次過著和平的生活。對此，我深信不疑，並且因此體驗到了純然的喜悅之情。」這是蕭士塔高維契在信中使用腹語術的典型方式，而我總是不解，為什麼六十年後，我這個美國人在讀這段內容時都能破譯背後真義了，當時的蘇聯審查人員卻無法。

但也可能那不是重點。那些語句背後的真正想法或許很明顯，但文字本身不足以將他起訴。無論如何，一旦災難降臨，幾乎都是隨機不可測的。沒有人能夠確保自己的命運會如何，也無法抵擋，因為下一個受害者是如何被選中的，總是不合邏輯。事實上，這樣的不按牌理出牌，正是秘密警察國家最強力的恐嚇手段，而那些手段也可能是隨機而來的。

正當戰爭即將結束時，事態開始好轉時（蕭士塔高維契終於成功帶著妮娜和兩個小孩搬到莫斯科的新寓所），卻發生了最意想不到的嚴重打擊。但這次不是因為史達林。一九四四年二月十一日，索勒廷斯基突然在新西伯利亞去世。

他已經因為心臟問題尋求醫療協助一段時間了——但他的死仍令人無比震驚。畢竟他才四十一歲，而且幾個月前，他到莫斯科聽蕭士塔高維契新近完成的第八號交響曲時，兩人才見過面。索勒廷斯基對第八號交響曲展現出的強烈罕見熱情（「這首的內容比起第五或第七號要硬得多，也艱澀得多，因此不太可能會大紅大紫，」他如此預測），就像他們多年友誼中，他在蕭士塔高維契的音樂人生中所扮演的角色。一如索勒廷斯基對其他作品提出的見解，他對第八號的遠見是對的。當我們現在把十五首交響曲一次攤開來看，會發現這首確實是蕭士塔高維契最扣人心弦、最雄辯咄咄的交響曲之一，曲中盡是熾熱的傾訴和靜默的絕望。就這點來說，這首和第十四號交響曲的氛圍是最接近弦樂四重奏的。能有一位在交響曲剛問世沒多久就看出其價值所在的朋友絕對值得珍惜；相對地，他的離世是

巨大的損失。在蕭士塔高維契往後的人生裡，每當他寫完一首新作品，都會自問：「如果是伊凡‧伊凡諾維奇，他會說什麼？」但沒有人能夠回答他，只有一片靜默。

兩人相識於一九二六年底，當時蕭士塔高維契二十歲，索勒廷斯基年長他幾歲；那年，他們都正在為列寧格勒音樂院的研究生資格準備馬克思列寧主義的口試。蕭士塔高維契對他的第一印象是個博學到嚇人的學生，能夠輕鬆回答「古希臘唯物主義哲學的起源」、「索福克勒斯的詩作為現實主義傾向的表徵」、「十七世紀的英國哲學家」及其他蕭士塔高維契完全記不起來的問題。不過他顯然很快就和這位厲害的人物搭上線，因為他告訴他妹妹佐亞：「我認識了一個很棒的新朋友。」

「他們的友情好到誇張，」佐亞回憶道。「索勒廷斯基每天早上都來找我們，一直待到傍晚。他們整天黏在一起，一下咯咯竊笑，一下放聲大笑。」索勒廷斯基的第一任妻子也證實他們的友誼確實如此，並補充：「他們無法見面的時候，蕭士塔高維契常會打電話過來。他們用漫畫式的稱謂來稱呼對方的名字和中間名──范‧范維奇，迪米‧迪米崔奇──又用『汝』打招呼。他們簡直像在談

戀愛，不掩飾對彼此的喜愛。索勒廷斯基一天到晚都在說：『蕭士塔高維契是個天才。時間終將證明。』」

雖然索勒廷斯基是蕭士塔高維契最大力的支持者和捍衛者，但也是他的老師、樂評，帶著年輕的作曲家走向他原本可能不會走的道路。舉例來說，正是他增強並鼓勵蕭士塔高維契對馬勒音樂的興趣，事後證明這點對於他交響樂寫作的發展至關重要。一九三三年一月十七日，索勒廷斯基滿懷熱情地安排了一整晚蕭士塔高維契的作品音樂會，包括第一號交響曲、《螺絲》的選粹，以及當時還未發表的《馬克白夫人》片段。從海報上他們名字的大小差別，可以看出在當時，索勒廷斯基才是這場音樂會引人矚目的焦點，而非蕭士塔高維契。索勒廷斯基也是世上唯一願意對他朋友的作品說真話的人，即使他的看法與普羅大眾不同。索勒廷斯基就像得以探入蕭士塔高維契內在私密世界的第二個自我，幾乎就像是另一個妻子——當然沒有性方面的成分——但多了無與倫比的音樂知識。

有一張拍攝於一九三二年的照片很棒，我們可以看到蕭士塔高維契靠在妮娜的右側，索勒廷斯基在她左側。三個人都以莊重、睿智的眼神向外看著我們，且

正好露出淺淺的笑容——妮娜的嘴唇微開，熱情地笑著，兩位男士則是雙唇緊閉，較冷靜，一副若有所思的樣子。蕭士塔高維契和他未來妻子的頭在同一個高度，明顯地靠近彼此，雖然中間有一道照片背景的黑影稍微隔著他們。索勒廷斯基看起來居高臨下，站在這對迷人、深色頭髮的小倆口旁邊，只露出一張大臉和灰白的眼睛。從他斜倚在妮娜身旁的樣子看起來，或許他那在陰影中的右臉頰輕觸著她如波浪般的頭髮。我們可以感覺得出他對他們兩人深切、保護性的情感，也能感受到他對她另一側那個男人情同手足的友誼。

他們堅定的情誼一直持續到整個一九三○年代，並擴展到其他朋友（舉例來說，葛利克曼就是索勒廷斯基介紹給作曲家認識的），但兩人之間始終有一股特殊的連結。索勒廷斯基從列寧格勒撤離到新西伯利亞時，他帶在身邊的少數物品之一就是那些年來蕭士塔高維契從列寧格勒寄來的那疊信件。索勒廷斯基在新西伯利亞繼續擔任列寧格勒愛樂的音樂顧問，因為沒有紙本節目單，他會直接就音樂會的內容做精彩、鉅細靡遺，有時甚至自由聯想的介紹。「我猜有一半的觀眾是為他的導聆而來，而不是音樂會，」桑德林（Kurt Sanderling）這麼說，他是猶太裔德國

指揮家，為了逃離第三帝國，最後落腳於蘇聯，在穆拉汶斯基麾下工作。桑德林和列寧格勒愛樂一起撤離到新西伯利亞，在那裡與蕭士塔高維契最要好的朋友有了密切的接觸。

「索勒廷斯基是我這一生遇過最有趣的人之一，」高齡九十六歲的桑德林在將近七十年後回憶道。「他受過極端良好的教育和栽培，在各個領域都非常博學……有一次，在一場音樂會結束後，我們邊走路回家，邊聊起法國大革命——我所知道的就只有學校教的，缺乏更進一步的知識。我們在他的住處和我的住處間來回走了兩小時，他就把法國大革命這個主題幫我上了完整的一課，這是我第一次弄清楚法國大革命是怎麼回事。而他事先完全沒有準備。」

桑德林就是透過索勒廷斯基，在戰爭期間某次蕭士塔高維契造訪新西伯利亞時與作曲家認識的。這是蕭士塔高維契和索勒廷斯基長時間分隔兩地的那段時日中，兩人少數能夠見面的機會之一。不過，這時戰爭已經接近尾聲，情況即將有所改變。在被要求從列寧格勒移居莫斯科多年後，蕭士塔高維契終於同意搬到首都去住（部分原因是，這是當時離開庫比雪夫的唯一方法），蘇聯當局為他在市

中心附近安排了一間小而合宜的家庭公寓。為了銜接搬家的過渡期，蕭士高維契打算帶著他的朋友一道進備，而且一九四三年十一月他們最後一次見面時，還討論著如何讓索勒廷斯基也一起移居莫斯科的計畫。索勒廷斯基死於心臟病發的消息傳來時，蕭士塔高維契正在安排相關事宜。從他二月十三日寫給葛利克曼的信中，我們可以感受到他的絕望——儘管只是其中的一點點。這次，他的語氣中沒有一絲諷刺或玩笑：每一字一句都是近乎痛苦的平舖直述。如果說他的文字中帶著一種形式感，那也襯合當時的景況，而正是這樣的形式感，使得那突如其來、難以承受的痛苦更加顯著。「親愛的伊薩克‧大衛多維奇，」蕭士塔高維契的信由此開頭：

我要同你一起，向我們最親密也最深愛的朋友伊凡‧伊凡諾維奇‧索勒廷斯基之死，表達最深切的悲慟與哀悼。他於一九四四年二月十一日過世。我們再也見不到他了。我無法用言語表達那襲擊我整個人的痛苦。願我們對他永恆的愛，以及對他那卓越的才華，那為音樂

藝術奉獻精彩一生的驚人之愛的信念，代表我們對他的紀念。伊凡‧伊凡諾維奇已經不在人世了。真是難受極了。我親愛的朋友，別忘了我，記得寫信給我。

很多樂評和傳記作家認為，當蕭士塔高維契在他的音樂裡重複樂句，或在書信中重複語句時，就是明白地在表達某種諷刺（例如在給葛利克曼的信中不斷重複的「快樂」）。但這裡可沒有什麼羅塞塔石碑讓我們解讀蕭士塔高維契的意思，相反地，以這封信的情況來說，他的重複語句純粹是不自主地反映內心直接感受。

他重複說著索勒廷斯基已經不在的事實（「死亡⋯⋯他去世了⋯⋯我們再也見不到他了⋯⋯伊凡‧伊凡諾維奇已經走了」），因為，就像麥克杜夫得知他的家人被屠殺時一樣，他就是無法接受事實。但是就蕭士塔高維契而言，事情總有更深一層的意義。他的內心拒絕這個消息（「真是難受極了」），但他的意志堅持承認它，忍受它。這也是重複所代表的意義：將痛苦鑽入，彷彿只有將可怕的真相塞進內心，將其轉化為自己的心跳，他才能繼續活下去。

索勒廷斯基去世時，蕭士塔高維契剛開始寫一首鋼琴三重奏。這是他的第二首，也是最後一首鋼琴三重奏（第一首作於一九二三年夏天，他十六歲時）。

他於一九四四年八月完成這首 E 小調第二號鋼琴三重奏，將之獻給索勒廷斯基，以茲紀念。認識索勒廷斯基的人都認為第二樂章——輕快、令人流連忘返的快板——恰如其分地呈現了那位被題獻者冰雪聰明的形象，蕭士塔高維契無疑想藉此追憶他們共同促狹大笑的那些日子。但這首曲子中也有著深沉的哀傷，在行板和緩板樂章，以及漸慢、靜默的尾聲中尤其強烈。

這是蕭士塔高維契第一首明顯引用猶太音樂的作品，而這也和索勒廷斯基有關，不過為何如此引用則尚無定論。有些人認為，雖然蕭士塔高維契和索勒廷斯基都不是猶太人，但出於他們是歷史上倍受壓迫的族群而深有憐憫，甚至認同之情，「索勒廷斯基和迪米崔‧迪米崔耶維奇都認為《馬克白夫人》遭到的迫害是

『大屠殺』──他們是用這個詞描述的。」蕭士塔高維契的遺孀這麼告訴我。她也提到，在當時的俄羅斯智識圈，特別是音樂圈中，有很多猶太人，因此作曲家會和猶太音樂有所連結，其實是很自然的。有的人則說蕭士塔高維契（同理，索勒廷斯基亦然）和猶太人站在同一陣線是一種政治聲明，代表著對反猶太主義政權一種寧靜而堅定的反抗。另外有些人認為這個選擇無關乎政治因素，因為猶太傳統音樂的小調傾向與黑色幽默式的訴苦，根本就和蕭士塔高維契與生俱來的才情與情感維度相契合，又尤其是在索勒廷斯基的鼓勵下。誠然，兩人對猶太文化的認同在他們那個時代、在他們的國家裡都不常見。「和良好的俄羅斯傳統不同，蕭士塔高維契和索勒廷斯基都不是反猶份子。」桑德林平靜地說道。關於蕭士塔高維契在日後生涯還會多次引用的猶太音樂首次出現在紀念索勒廷斯基的鋼琴三重奏中，我認為桑德林提出的解釋最合理。「那跟索勒廷斯基無關，而是關於悲劇，」桑德林說。「每當蕭士塔高維契想要敘述悲劇性的經歷時，他就會引用猶太旋律。」

無論原因為何，猶太議題幾乎馬上就在第二號弦樂四重奏中再次浮現，而且

很明顯地，正是第二號鋼琴三重奏——儘管樂器組成不同，但情緒上和精神上都非常接近作曲家的四重奏——給了蕭士塔高維契必要的動力回到弦樂四重奏。時間上的連結即可證明這一點，因為一九四四年九月，也就是寫完第二號鋼琴三重奏還不滿一個月後，他就完成下一首弦樂四重奏了。

A大調第二號弦樂四重奏是題獻給蕭士塔高維契的老朋友薛巴林（Vissarion Shebalin），他不僅也是一位作曲家，還是「混沌而非音樂」那段難熬的時期中，少數敢公開為蕭士塔高維契挺身而出的人。不過在我聽來，這首作品還是跟索勒廷斯基有關。在蕭士塔高維契之後的生涯中，他將不只一次像這樣將題獻延——我們會在第十二號四重奏中再次聽到，該曲是題獻給貝多芬四重奏的第一小提琴手，然而也明顯暗示著第二小提琴手的離世，前一首四重奏正是題獻給他的——我們也將不會訝異，對於生命中重大的失去，他需要花上一、兩首曲子的創作時間沉浸其中。這不代表他的題獻是不真誠的；而是說，被題獻者在各別的狀況中也代表著其他人。以第二號四重奏來說，蕭士塔高維契會將他死去的好友和忠誠又有音樂天賦的薛巴林聯想在一起是很自然的。

正如同蕭士塔高維契以他和薛巴林現在進行中的友誼掩飾失去索勒廷斯基的難以承受，此曲四個樂章無甚相關的標題──序曲、宣敘調與浪漫曲、圓舞曲、主題與變奏──就像是刻意要避免我們去做任何心理性或敘述性的詮釋。不過，也不需要用「抵抗」的概念來理解蕭士塔高維契的理智反應。如果他想向那位強韌、理智的死去朋友，他就不會自憐地沉浸在悲痛中；而如果他想向我們傳達他所失去的有多麼巨大，他就不會太輕易暴露自己的靈魂。弦樂四重奏的情感力量很大程度在於其內省深度。在音樂和直覺的交會處，我們被自由地賦予了一些東西，而另一些則非直覺可及：這就是弦樂四重奏動人又神秘的魅力所在。

第二號四重奏由強勢果決的中板樂章開始，比起羽翼未豐的第一號四重奏來得鏗鏘有力。一段清晰可聞，帶有猶太音樂尖銳、悲鳴般特質，還具有諷刺感的高音旋律由第一小提琴持續拉奏著。這個聲音將繼續陪伴我們一段時間，帶領我們走進既恐怖又有趣，也誘人又嚇人的地方。它時而跳躍，時而刮蹭，幾小節內就從和煦可人轉為動盪暴衝。這個聲音充滿自信，也與其他聲部交流，常能相互引起和諧的共鳴（儘管不和諧的時間也一樣多）。不論快樂或悲傷──時常兩者

兼具，或兩者皆非——這個聲音始終強而有力，饒富著生動的機智與啟發人心的聲景。我認為這是索勒廷斯基的聲音。

到了第二樂章，這個第一小提琴帶來的聲音突然變得非常奇怪。旋律上，它還是壓過其他三個聲部——獨奏來到此處甚至還更加突出——但在此慢板樂章中，它的獨白變得更加自我戲劇化。雖然宣敘調是以第一人稱的身份歌唱，但這裡聽到的與我們先前聽到的已不是同一個人。這個聲音不若序曲中的那個來得自信，它歌唱時，會不時被一陣完全的靜默打斷，接著由另外三把琴一起奏出一個由兩個音符構成、拉得很長的插入樂句，很像是帶著哀悼意味地默唱著「阿──門」。對於知道蕭士塔高維契近期遭遇的人來說，這個聲音似乎是在傾訴著摯交之情、依賴，以及失落：在面臨生死難題時，它在承認自己的弱點，也承認自己的絕望。

接著來到這首作品最奇怪的轉折點。在第三樂章中，我們又回到了原本的聲音，但那個第一小提琴的自我已經不見了，它像是被某種外力推開，逼著跳起一首死亡之舞，彷彿變成地獄中的骷髏，或被線拉著的木偶。這首馬勒式的圓舞曲

是向索勒廷斯基一個怪誕而貼切的致敬（他是列寧格勒馬勒協會的發起人），同時也是空洞——也就是死亡——的恐怖寫照。蕭士塔高維契像是試圖用這種他朋友愛的、鬼魅般的音樂作為誘惑，讓他死而復生。但最終的結果仍是可怕駭人的，因為這位馬勒專家自己被馬勒化了，變成一個不再是人類的東西，而當他消失在音樂裡時，那個試圖喚回他的力量只是顯得更加無望。

不過，我們終究會挺過這個既迷人又恐怖的樂章，在尾聲的靜默之後，迎來聽覺上相對開闊的主題與變奏。這個樂章有著蕭士塔高維契為四重奏所寫過，節奏上最過癮、前驅力最強的模進（Sequence），有點類似嘉洛舞曲，由連續十六分音符帶著我們不停歇地往前進。最初的主題仍存在於後續發展中的模式（會依不同樂器的拉奏表現出不同的性格，但都聽得出主題的樣貌），也像是在告訴我們，雖然不至於要因活著而歡慶，但無論如何都應認清生存下來的事實。好似那個說著故事的中心聲音，那個在第二樂章朗誦著獨白的人物，到這裡已經將自己的氣力和他死去的朋友融合在一起。整個終樂章的感覺，好比我們在一條唯一可行的道路上啟程，然後盡可能以最好的狀態抵達終點——或者，用貝克特（Samuel

Beckett）的話說，「我不行了，但我會繼續。」樂章的尾聲象徵著旅途不見得平坦，終點也不見得是美好的──四把提琴以加重，但不完全肯定的語氣，一同拉奏出一系列慢節奏、重複的小調和聲──但至少，那個第一小提琴的自我已經下定決心要活下去；不是藉由忘卻他摯友的死，而是讓自己深入其中。

藉由這首第二號四重奏，我們真正進入了蕭士塔高維契的世界。自此之後的四重奏都有著共同主題──可以姑且用死亡簡稱之，也可以是：致命的恐懼、哀傷、背負內疚的生存，或任何其他當一個人經常面臨並思考死亡時會想到的敘述──而這些主題會一直持續到最後。隨著寫作這個「超棒的東西」的經驗越來越深入且廣泛，它們還會發展出許多新的表現手法，同時也會將音樂帶向比第三樂章的圓舞曲更怪誕、更懾人的地方。不過，我們已經看得出蕭士塔高維契創作弦樂四重奏的傑出手筆了。他已經完全掌握了這種形式。從此之後，他再也不曾間隔那麼久才寫下一首四重奏；也從這時開始，他會一直記得，這個特殊的表達形式會在任何他需要的時候等著他。

第二號鋼琴三重奏和第二號弦樂四重奏於一九四四年十一月十四日在列寧格勒的一場音樂會上一起首演。兩首作品都是由貝多芬四重奏的團員擔綱演奏，這四位音樂家已經和蕭士塔高維契相熟超過十五年了。第一小提琴手齊格諾夫（Dmitri Tsyganov）和大提琴手謝爾蓋・席林斯基（Sergei Shirinsky）先與作曲家一起演出三重奏，接著第二小提琴手瓦西里・席林斯基（Vasily Shirinsky）和中提琴手包瑞索夫斯基（Vadim Borisovsky）再加入他們的行列演出四重奏。他們將持續在作曲家的人生中扮演要角──或許是持續最久的──直到一九六〇年代中期，成員才因為退休和死亡而有所異動；即便在那之後，蕭士塔高維契依然忠於貝多芬四重奏，每一首新的弦樂四重奏都交由他們首演。

他也從很早就開始在四重奏中依這幾位提琴家的身手和個性量身寫作特定樂段。舉例來說，齊格諾夫曾在多年後提及，某次他們為某場演出與作曲家一起排練第二號四重奏時，他有種第二樂章的宣敘調是為他而寫的感覺。「是的，沒錯，

米提亞，」蕭士塔高維契回應道，「我是為你而寫的。」在蕭士塔高維契的生涯中，沒有比這段音樂合作關係更頻繁或更滿意的，而隨著時間過去，他對貝多芬四重奏不論在交情或音樂上的信任之深，都成為其人生中越來越少見的現象。將這五個人連結在一起的，是友誼，但又不只是友誼，還包含無負擔的依賴、對彼此強烈的尊敬，以及深沉而含蓄的愛。

貝多芬四重奏對作曲家的重要性從一九四〇年代中就可見一斑，因為他將第三號四重奏題獻給他們——此曲創作於一九四六年，距離第二號還沒過多久。表面上看來，間隔這兩首四重奏創作時間的兩年，在蕭士塔高維契的人生中是相對平靜的。這時戰爭已經結束，他和家人已在莫斯科基洛夫街二十一號的小公寓安頓下來，就在盧比揚卡，也就是惡名昭彰的 KGB 總部與監獄附近。（順帶一提，蕭士塔高維契會在不同時期分別在基洛夫斯基大道和基洛夫街都居住過，這不是什麼新鮮事，因為基洛夫〔Sergei Kirov〕這個名字會一度大量出現在大道、在建築物上、在芭蕾舞團中，忽然間又全部消失，本身就是二十世紀俄羅斯歷史中最引入注目的事件之一。這位共黨先烈於一九三四年被暗殺，一如其他許多布爾什

維克份子受到的處置，而蘇聯政府與過去的自己切斷的方式，就是將所有視野內看得到的東西都重新命名，這點和法國大革命者的作法不同。要到蘇聯解體後，這些地方和機構才得以恢復原本的名稱──列寧格勒的基洛夫斯基大道變成列寧格勒的卡門努斯特洛夫斯基大道，蕭士塔高維契在莫斯科第一個住所的地址則從基洛夫街二十一號變成米亞斯尼茲卡雅街二十一號。）

蕭士塔高維契一家沒有在那間小公寓住太久。一九四六年春天，他向上級請求一間較大的公寓，並如願得到一間有兩個出入口，空間足夠放兩架鋼琴的住所。他是直接寫信給秘密警察的頭子貝利亞（Lavrentiy Beria）的，拜託他為他關說，而貝利亞的回覆是史達林將親自下令。結果史達林不只答應給蕭士塔高維契一間較大的公寓，還給他一輛車，一幢在克洛瑪基鎮（後來重新命名為科瑪洛弗）的夏日別墅，以及十萬盧布的別墅修繕費用。

一九四六年五月到八月間，蕭士塔高維契就是在這幢靠近芬蘭邊境的夏日別墅中完成了第三號弦樂四重奏的大部分。他在那之前的幾個月就已開始動筆，不過從一月起，就沒再寫超過第二樂章。他的整體創作力從一九四四年起有所減

緩：完成於一九四五年，規模出人意料的小、情感上曖昧不明、不那麼政治的第九號交響曲，以及一九四六年八月寫完的第三號四重奏，是他在戰後兩年間唯二完成的重要作品。由於響應蕭士塔高維契的音樂過度「形式主義」的陰影繼續籠罩，這兩首都沒有為他贏得太多官方的肯定，也都只演出幾場後就沒有下文了。

儘管有些二來自中央宣傳鼓動部針對他的尖銳批評，一九四六年末到一九四七年初這段期間，蕭士塔高維契在政治上還算安然無事。他是史達林獎的三次得主，最近一次是因第二號鋼琴三重奏獲獎。他同時在兩所音樂院擔任教授（一個在莫斯科，一個在列寧格勒），並且在至少兩個蘇聯官方委員會中任職。不過，他對這一切不甚開心，正如他言簡意賅而語帶諷刺地寫給葛利克曼：「綜合來說，我身邊一切安好，心情也棒極了。」這封他典型的挖苦信寫於一九四六年二月十一日（不太令人意外的日期，因為這天是索勒廷斯基過世兩週年）。該年八月，史達林的文化部門打手日丹諾夫（Andrei Zhdanov）對作家左希申科開始發起一波猛烈，意圖毀掉其作家生涯的攻擊時，蕭士塔高維契也有了更多因同情而絕望的理由。

十月初，當多位講者在作曲家大會上公開批評蕭士塔高維契的第九號交響曲時，日丹諾夫惡意針對蘇聯藝術家中「墮落資產階級」打壓運動的浪潮就越來越逼近他本人了。從蕭士塔高維契寫給葛利克曼的信看來，他或許還算冷靜而抽離，甚至還能對事態的發展略微語帶嘲諷，但其實他已無法再置身事外太久。他願意卑躬屈膝以維持受到保護的地位，是可以理解，且無可厚非的。一九四七年一月，他寫了一封感謝信給史達林：

親愛的約瑟夫・維薩里奧諾維奇：

幾天前我和家人搬進新公寓了。這間公寓非常棒，住起來非常愉快。我由衷感謝你對我的關心。我最想證明的主要是——即使只是非常小的程度——你對我的關注。我會為此全力以赴。為了我們偉大的祖國和偉大的人民，我祝你身體永遠健康，精力不輟。

這封生硬、小心翼翼，近乎幼稚而簡單的信，和他寫給葛利克曼的愛國賀年卡中那種笑鬧、諷刺的語調大相逕庭。相反地，這封信簡直如肚子貼地地爬行，而我們必須在蕭士塔高維契需要如此卑下的時候體諒他（是有實際需求的需要，而非只是受到關照的需要）。

但第三號弦樂四重奏就沒有這種妥協。此曲於一九四六年十二月十六日首演，大約是上面那封寫給史達林的信前一個月。這首繁複、充滿野心、五個樂章的四重奏一直是蕭士塔高維契最曖昧不明，也最神秘的室內樂作品之一。它建立在他於第二號四重奏中探勘過的架構上，不過感覺起來遠不如後者具體與個人化，彷彿他想透過這首四重奏去追求一些更永恆、更普世的目標──或者，四重奏本身就是那個目標，一如他此曲的題獻對象就是貝多芬四重奏。另外，此曲一直有個相當可疑但未曾消失的說法，指出蕭士塔高維契曾為五個樂章設計一系列

你的，

蕭士塔高維契

的標題，但後來又將之刪除，分別是：一、「對未知災難的從容未察」二、「動盪與懸念之低鳴」三、「戰爭之力爆發」四、「向死者致敬」五、「永恆的問題——為什麼？以及為了什麼？」儘管從來沒有確切的證據顯示這些標題是蕭士塔高維契本人下的，有關它們存在的謠言仍持續了數十年（根據費伊〔Laurel Fay〕和庫恩〔Judith Kuhn〕的研究，他的手稿或出版的樂譜中從來沒出現過這些標題，也不曾在排練日誌、訪談、或當時演奏家的回憶中被提及）。或許它們之所以會常在曲目解說或其他地方如影子般存在，不是因其可信度，而是因為在演奏者和聽眾之間普遍有一種感覺，在第三號四重奏的背後，除了作曲家的個人故事外，還有某種寬闊的聯想空間。

然而，此曲裡必定埋藏著某些極端私人的成分，因為二十年後，當貝多芬四重奏在為重新演出全套作品排練時，最明顯打動蕭士塔高維契本人的，正是這首四重奏。德魯濟寧，這位自一九六四年起取代他摯愛的老師包瑞索夫斯基的年輕中提琴手回憶道：

我們在排練他的第三號四重奏。他事先說，如果有什麼特別要講的，他會叫我們停下來。迪米崔‧迪米崔耶維奇坐在一張扶手椅上，樂譜攤開在面前。不過每個樂章結束後，他都只對我們揮個手勢，說：

「繼續！」我們就這樣把全曲拉完了。結束時，他在靜默中呆坐了好一陣子，像一隻受傷的小鳥，臉上流淌著淚水。那是我唯一一次看到蕭士塔高維契那麼毫無遮掩地表現出脆弱的一面。

為什麼在他當時寫過的所有四重奏中，就這首特別令他掉下眼淚？他是想到自己題獻此曲給貝多芬四重奏的成員時，他們五個還多麼年輕，令他比對起那個久遠的過往和已有一人過世，另一人退休的當下嗎？還是，他流淚是因為這部五個樂章的作品——可被視為對人生輪廓的預知，從童年到成年危機、一時的絕望、平靜的死亡等等——如今看來就像他終能領略的真實人生？

或者，他的流淚是因為音樂中的預言沒有應驗，而只代表了一個年輕人的幻想？「人生很美。一切黑暗與卑鄙終將消失。所有美麗事物將會贏得最終勝

利。」這是費茲威廉四重奏（Fitzwilliam Quartet）的中提琴手艾倫・喬治（Alan George）引用自作曲家本人說過的一段話，將之與此作品連結。沒錯，蕭士塔高維契是這樣說過，但不是關於第三號四重奏；那是他在一九四三年末，在一次關於第八號交響曲的公開訪談中提到的，但他這麼說顯然是為了給這首無比黑暗的交響曲上一層偽裝。只有無法充分聽出蕭士塔高維契的刻意扭曲與製造不和諧的人，才會把這種簡單的標語當作他任何一部嚴肅作品所傳達「訊息」之「直截了當與真誠」的指示，更何況，這段陳述又特別不適用在第三號四重奏。到了一九四六年，蕭士塔高維契已經沒有理由想像光明和美會戰勝一切，而我在這首F大調四重奏幽微難解的曲折與曖昧不明的情緒中，也聽不出他有任何想表達這種信念的意思。

無論如何，德魯濟寧描述的涓涓淚水似乎不是因為幻滅，而是對於某些不可抹滅之真理的認同。因此我會秉持我的觀點，即第三號四重奏不論是在寫作當時或二十年後，都對蕭士塔高維契有著重大意義，而此意義和人生走過的軌跡息息相關，無論是不可避免，或是偶然發生的。我認為那淚水有部分是出自於音樂導

致時間崩塌的反應，對這位六十歲的作曲家來說，過去與現在──想像中的人生，以及實際走過的人生──彷彿被強行交錯在一起。

¶

第一樂章，稍快板，聽起來像是與童年有關，不過比起蕭士塔高維契在第一號四重奏所呈現的，似乎是更輕快，也更複雜的童年（與其說是關於童年，不如說是孩子的內心世界）。但是作曲家沒有打算讓它聽起來過於輕快，一如包羅定四重奏（Borodin Quartet）的大提琴手柏林斯基（Valentin Berlinsky）敘述的一則軼事。第三號四重奏首演後數年，有一回，包羅定四重奏在準備此曲的演出時──這時他們已經和蕭士塔高維契熟稔起來，常常是第二個演奏他作品的團體──就第一樂章該如何起頭提了一個建議。他們認為與其讓大提琴用弓拉奏那個低沉、帶節奏感的重複F音，不如用撥奏，聽起來會更生動，也更有韻味。柏林斯基回憶道：

因為某些原因，我們覺得用撥奏的聽起來會比較有效果，第二小提琴和中提琴則不變，用弓拉。我們當時年輕不懂事，沒有先知會迪米崔·迪米崔耶維奇就照自己的意思開始。那次也是在他家。我們開始沒多久他就喊停，說：「不好意思，不過這裡你應該用拉的。」我說：「迪米崔·迪米崔耶維奇，這是我們討論過的，我們想說或許你願意重新考慮看看。我們覺得這邊如果改用撥奏，聽起來效果比較好。」「沒錯沒錯，」他連忙打斷，「撥奏比較好沒錯，不過還是用拉的吧。」

（蕭士塔高維契對於自己的音樂聽起來應該如何一向非常清楚，因此他對他人建議的修改也是出了名地抗拒。一九三六年，舉世知名的指揮家克倫培勒〔Otto Klemperer〕在那段暗無天日的時日中準備第四號交響曲的歐洲地區首演時，曾向作曲家提出減少長笛數量的實際建議，蕭士塔高維契以一句俄羅斯諺語微笑而堅

定地回答：「落筆在紙，斧不能砍。」而當貝多芬四重奏的第一小提琴手齊格諾夫經常地在排練中提出建議時，儘管蕭士塔高維契第一時間看起來同意，但之後總會回到他原先的寫法。「他只聽從自己的念頭和想法，而非其他人的。」蕭士塔高維契檔案處的主事者杜姆布羅芙斯卡雅〔Olga Dombrovskaya〕這麼說道，她是最熟悉他的手稿的人之一。〕

就以第三號四重奏來說，他對於自己想要什麼聲音有著絕對的清楚，而且還是兩次，因為開頭那個樂段需要完整反覆演奏一次，就像童年對自己所想抱持的那種「事情就是如此」的信念。但接下來，旋律變得更黑暗、更不和諧，也更支離破碎，還帶點質問和焦慮的意味。不過最開頭的旋律還是會不時再現，彷彿要重新振作起來。此樂章的結尾興味盎然：不是我們常在蕭士塔高維契的作品中聽到的那種行將就木般的逐漸衰弱（morendo），也沒有一絲刺耳，而是以兩個夾帶歡快情緒的高音撥奏作結，這幾乎是蕭士塔高維契所寫過最滿佈希望、最接近樂觀主義的音樂。

然而，這樣表面的歡樂到了第二樂章馬上急遽改變。開頭圓舞曲的旋律比起

前一個樂章聽來更曲折、更世故、更不懷好意的樣子。不過這段旋律沒有持續太久：它持續被一個三拍子，咚、咚、咚節奏的曲調打斷，像是遠處的槍聲正逐漸往那位沒有察覺到的圓舞曲舞者靠近。只有到樂章尾聲那段動人無比的慢板——由四把提琴共同奏出一連串悠長、緩慢、悲切的音符，接著消散褪去——我們才最終得到某種平靜；但那是一種對於失去，以及對可能的死亡有所意識的內在平靜。

與之呈強烈對比的第三樂章從一起頭就火力全開，第一小提琴呼嘯著狂暴似的音群，與下面三個聲部不帶旋律性的強烈節奏對抗著。如果說第二樂章像是一個年輕人來到了危機的轉折點，那麼這個樂章就是危機的核心；如果第二樂章暗示了戰爭的可能，那這個樂章就是戰爭本身，甚至是其餘殃。我第四或第五次聽到這段音樂時，突然想到，雖然我們認為這首四重奏的背後與戰爭有些關係，但第三樂章象徵的危機不見得是在戰場上，而是戰後無法回到的常態。然而，回歸正常是不可能的——拍子每一、兩個小節就在二／四拍和三／四之間變來變去，這種不穩定感使我們有一種踉蹌感。整個樂章被焦慮徹底淹沒，四位樂手從頭到

尾不曾停下，但彼此間不像第一樂章那樣相互扶持，相反地，這裡更多的是一種集體的無助感，或因焦慮產生的又一層焦慮，以及一股具傳染力的緊張感，在樂器間傳遞來傳遞去。此樂章結束得又急又猛，幾乎像是音樂進行到一半，就被突如其來的幾下擦弓攔腰切斷、結束。

來到第四樂章的慢板，我們發現自己死了，但這裡的死亡是愉悅的──它是前一個樂章中焦慮與緊繃的終止，因此是一種放鬆，一種解脫。（大約在這首四重奏之後不久發生了一件事。蕭士塔高維契去拜訪並慰問一位父親剛過世的朋友，那天他才剛在中央委員會被批鬥完。「他默默地給我和我丈夫魏因貝格〔Moisei Weinberg〕一個擁抱，」剛失去至親的娜塔莉亞‧米霍埃茲〔Natalya Mikhoels〕說道，「然後他走到書櫃前，背對著房間裡的所有人，以堅定的語氣，輕聲而清晰地說：『我真羨慕他……』」那種情緒──蕭士塔高維契對死者的羨慕之情──就是我們在第三號四重奏第四樂章可以聽到的。）整個樂章的情緒彷彿處於沉思中，同時又留有給第一小提琴沉吟般的獨白，以及與其他樂器對話的空間。此處的旋律比起其他樂章明顯來得美，但必須非常仔細地聆聽，才能

聽到那些美麗、靜默而熾熱的音符，因為音樂動態從極強（fortissimo）到極弱（pianissimo）的轉變是倏忽間的事。整體說來，這個樂章背景中有種強烈的寂寥感——在此首次出現，之後很快就會成為蕭士塔高維契的特色——獨白與頓挫節奏皆自此浮現，最終也消逝於此。

第四樂章的最後一個音符正好銜接到第五樂章：就像突然地死而復生。這個音符由大提琴拉著，靜靜的，但很明顯（它打破樂章結尾的撥奏，改用弓拉）；隨後它將成為第五樂章第一小段唯一的聲音，而高音聲部的同伴，尤其是第一和第二小提琴，則維持了滿長一段時間的靜默。這個中板樂章結合了許多我們之前聽過的元素——富節奏感的撥奏、三拍子的圓舞曲、在極弱到極強間來回頻繁而極端的動態變化，以及偶爾出現的快速十六分音符。音樂在此聽來就像是嘗試著要在死後重獲新生。不過，不像第二號四重奏終樂章那種悲傷而認命的堅持，人生終究得走過這一遭的感覺，這個樂章傳達的是一種生命已經結束的氛圍。

此處的音樂裡有一種超脫世俗的氣氛，但並非宗教性、探討死後生活、救贖的那些面向。蕭士塔高維契自稱是個無神論者，據稱他曾說（在那首輓歌般的

第十四號交響曲首演時）：「死亡很可怕，沒有什麼比這個更可怕的。我不相信什麼來世。」這句話與他的弦樂四重奏所傳達的感覺如出一轍，無論個別看或整體而言皆是。然而在第三號四重奏的終樂章中，還是有些東西不禁讓人想進一步問他，究竟他對無法探知的死後來世有什麼想法。或許他無意藉由音樂去揣摩宗教觀點中的來世，而是藉由象徵性的距離來詮釋生命的存在。（類似懷爾德〔Thornton Wilder〕在其劇本《我們的小鎮》及鮑威爾〔Michael Powell〕在其電影《通往天堂的天梯》中的策略，兩部都不是「虔誠」的作品。）又或者，蕭士塔高維契在此樂章指涉的只是記憶及其盤據心頭的狀態可以產生一種來世的感覺。

這股超脫世俗感在整首四重奏的尾聲最為顯著。第一小提琴的高音域和聲與悠揚的撥奏，相對著另三把琴在中、低聲部持續拉著漸衰漸弱的長音。在這裡，蕭士塔高維契再次帶給我們一個結束在慢板的中板樂章，不過這次他是真的要在此畫下句點——不會再有如同第二樂章結尾的短暫慢板那樣的暫時回歸。末尾的這段慢板有點詭譎，也有點駭人，好似一切皆已終了，後面不會再發生些什麼。

我們以為自己還活著，但事實上我們已經死了……這大概就是整個第五樂章在說的，好比從惡夢中驚醒，卻發現自己身在一個更可怕，而且是醒著的惡夢。

然而，結尾也有些非常甜蜜、動人而有魅力的成分——是令人毛骨悚然的甘甜，那些撩撥琴弦的音符及勾人魂魄般的樂句，製造出一種——是令人毛骨悚然。旋律方面，這個樂章的節奏模式與第三樂章類似，也是令人感受到甜意的毛骨悚然。旋律方面，這個樂章的節奏模式與第三樂章類似，有種一直要把我們絆倒，逼得我們必須不停換檔的感覺。另外，也如第一樂章，此樂章多次回頭到一開始的旋律，只不過，現在回頭喚起的不是一種純真感，而是歷練、哀傷，以及對人生結局的理解。

比起截至目前蕭士塔高維契所寫過，或之後還會寫的其他首四重奏，第三號充滿了極端的對比：在快速撥奏與大力運弓之間，在嘈雜與幾近靜默之間，在平順的圓滑奏與突兀的斷奏之間，在最高音與最低音之間，在生猛的節奏與甜美的旋律之間，在四位樂手一齊演奏與有一或多人長時間靜止獨坐之間。這首四重奏彷彿概括了所有的人生體驗——從開始到結束，徹徹底底。

無怪乎它會令年邁的作曲家潸然淚下。

此外，或許是其超乎尋常的深度和多樣性，第三號四重奏每一次聽起來都會有不同的感受。不論是主要內涵、意義或語調，你永遠無法將它定型。在蕭士塔高維契的所有四重奏中，第三號可能是最取決於演奏者詮釋的一首。首樂章可以如聖羅倫斯四重奏（St. Lawrence Quartet）演奏得輕快，自顧自的詼諧，也可以如柏林愛樂四重奏（Philharmonia Quartett Berlin）的版本那樣較慢而沉重，不帶孩子氣。費茲威廉四重奏手下的第三樂章最具有軍隊般的氣勢，但第四樂章最不令人起雞皮疙瘩，第五樂章則最是充滿救贖的基調，像是闡述著「一切黑暗與卑鄙終將將消失」那句話。美藝四重奏（Fine Arts Quartet）的第四樂章是我目前所聽過，最哀傷也最甜美的演奏，第五樂章則比通常聽到的版本更沉靜、更黑暗。當我聽著艾默森四重奏和包羅定四重奏，這兩個最強烈形塑我對第三號四重奏概念的版本時，我在樂曲開頭聽到的是純潔的童年，結尾的慢板則似乎處於悲傷與甜美、慰藉與絕望之間的平衡。然而，當我每相隔一次聽同樣的錄音時，總能再聽到一些別的東西，彷彿第三號四重奏是一個可無限再充填的容器，每次都可注出新的意義，而且永不匱乏。

不過「意義」，從嚴格的字面上來說，正是大部分四重奏所極力避免的，這首更是如此。儘管其內容有可能暗指一些支離破碎的情節及與之相關的情感，蕭士塔高維契的第三號弦樂四重奏仍可見作曲家盡一切可能擺脫文字詮釋的努力——例如歌劇中可見（與非難）的那種文字意涵。誠如作曲家哈查督量（譯註：Karen Khachaturian，Aram Khachaturian 的侄子）數年後所指出，「蕭士塔高維契很討厭被問到關於他的音樂或某某主題是否代表了什麼，或有何特別含義這種問題。當他被問：『你想在這首作品中表達什麼？』他總是回答：『我想表達的都透過音樂表達了。』」當然，任何一位作曲家都有可能講這句話，但只有曾因為其音樂「訊息」（或缺乏訊息）被嚴重迫害過的人，才有可能如此怨恨地說道。

「第三號四重奏和戰爭沒有必然的關聯。」桑德林如此告訴我。「戰爭只是世間恐懼的象徵。」然後，像是要糾正他自己這個象徵的理論，桑德林又補充道，「但這些都只是臆測。他根本不喜歡討論自己的作品。舉例來說，穆拉汶斯基在準備第八號交響曲時會問蕭士塔高維契某個樂段的含義，另一個樂段又代表什麼，最後蕭士塔高維契會說：『第二樂章的詼諧曲代表的是拿到出境簽證，可以

到西方去了的官員。』他如此對穆拉汶斯基開玩笑。但蕭士塔高維契從來不會把所有事情告訴同一個人。他會對某人說某件事，對別人說其他事。」

第三章　間奏曲

音樂在一定程度上似乎幫助他理解了時間感。時間像是一種透明的介質，人們和城市從中冒出，穿越其中，又消逝於其中。時間將他們帶來，又將他們帶走。但克里莫夫的腦中方才理解的完全是另一種時間概念：類似「這是屬於我的時代」或者「不，這已經不是我的時代了」這樣的概念。時間流入人生，流入國家，居住於其中，又流逝而去；人與國家皆在，但時間早已一去不復返。他們的時間都去哪裡了？人還會思考，還會呼吸，還會哭泣，但時間，那個屬於他，屬於他自己的時間，已經消失無蹤。最痛苦的，是做時間的棄兒；沒有比活在一個不屬於自己的年代更加沉重的命運。

——葛羅斯曼，《生活與命運》

想到日丹諾夫和共產黨中央委員會在一九四八年初針對蕭士塔高維契的惡意

公開審訊，我不禁覺得，他的傳記作者和政治迫害者所做的事情，兩者之間有種不幸的類比。換句話說，我想抓住蕭士塔高維契想法的意圖有那麼點像日丹諾夫，一直在尋找他的作品及演出背後的私人意義。然而，想揭開他音樂面紗的慾望一點都不罕見。相反地，他的作品中似乎有些東西會讓人想一再做此嘗試，就好像蕭士塔高維契既賦予，又隱藏了某些含義。

即使是最同情他的政治立場，對他的作曲技巧最熟悉的人，也會發現自己不自覺地掉入追尋他音樂意義的陷阱裡。就以貝多芬四重奏後期的中提琴手德魯濟寧為例——蕭士塔高維契人生最後一首作品就是題獻給這位備受他喜愛的年輕人——關於惡名昭彰的日丹諾夫法令造成的影響，他如此說道：

一九四八年，我在音樂院大廳目睹了那場臭名昭著的大會，那時我只是個小男孩。那真是我們的文化歷史上最可恥的時刻。以莫須有的罪名，針對蕭士塔高維契、薛巴林、普羅高菲夫、阿赫瑪托娃（Anna Akhmatova），與左希申科這等藝術家公審，而這在蕭士塔高維契的

音樂中早已有所預言。幸好，因為音樂的抽象性質，他們無法槍斃蕭士塔高維契。

如同蕭士塔高維契的音樂，這段敘述也具有兩面性：音樂的「抽象」性質與「預言」能力似乎相互矛盾，但兩者皆成立。德魯濟寧談起這段回憶時已經是多年之後──蘇聯解體之後，而這時蕭士塔高維契的至高地位早已從那些黑暗的日子裡恢復過來。不過，一九四八年二月，當那條對他造成打擊的法令首次頒布時，蕭士塔高維契肯定認為自己離死期不遠了。

日丹諾夫種下的禍患其實分為幾個階段。第一階段在一九四八年一月中旬，蕭士塔高維契被叫到日丹諾夫召開的作曲家大會上，明確地指控他還犯有《穆森斯克郡的馬克白夫人》中的資產階級、頹廢、形式主義傾向。日丹諾夫本人將蕭士塔高維契的音樂比作「馬路鑽孔機，或音樂毒氣室」；接著有幾位唯唯諾諾的音樂家輪番加入對第八及第九號交響曲的批評，即將成為作曲家協會主席的赫倫尼可夫（Tikhon Khrennikov，不算庸才，但是個徹底的投機者）也藉由批判蕭士

塔高維契而提升了自己的政治地位。一月十三日，作為大會上受攻擊的作曲家中名氣最大的一位，蕭士塔高維契第二次發表談話，承認他的作品「犯了很多錯誤與嚴重的挫敗」，但他一直都試著「讓我的音樂親近大眾」，並「會更努力、更精進。我現在就會聽進你們的建言，未來也會。我願意接受批判與指導。」他就帶著這樣卑下、魂不守舍的狀態踏上回家之路，中途還停下來，安慰父喪的朋友娜塔莉亞・米霍埃茲・米霍埃茲。（當時就有人懷疑，後來也被證實，這位著名的猶太演員索羅門・米霍埃茲〔Solomon Mikhoels〕是死於反猶太主義煽動的政治行動；事實上，現在我們已能確定他的死正是史達林下的命令，那是後來演變為他針對「無根的世界主義者」打壓的早期行動。）

接著，在二月十日，中央委員會發布一項決議，正式名稱為「穆拉德里（Vano Muradeli）的歌劇《偉大的友誼》討論案」，但後來多以非正式的名稱「日丹諾夫法令」遺臭於世。（該法令從未被官方撤銷，亦即效力是永久的；甚至到赫魯雪夫上台的時候，官方也只是宣稱其指導原則在執行當時被誤用了。）該決議的受害者不只蕭士塔高維契，還有普羅高菲夫、哈查督量、米亞斯科夫斯基（Nikolai

Myaskovsky）、薛巴林等人，他們都被貼上「扭曲的形式主義者與反民主傾向」的標籤，並遭到譴責。然而，蕭士塔高維契是最受關注的一位，而且因為他的地位最高，他的那一跤也摔得最重。

不過，他所吞下的屈辱似乎超出了他應該承受的。例如，他是那些作曲家中唯一在委員會面前發言並接受公開批評的一位。錯誤的音符——同樣刻意而精準地模仿蘇維埃式語言，在他的信中或許帶有諷刺意味，但在這個場合中顯然不是——再次響起：「今天，當，透過中央委員會公告的這項決議，還有黨與全國人民對我的創作的譴責，我了解到，黨是正確的。」他宣讀著。「我知道這是黨對蘇聯藝術，以及我，一個蘇聯作曲家的關心。」有證據顯示蕭士塔高維契在類似的場合中都不曾自己寫過「悔過書」，那些都是在他步上台發言前，由一個黨的官員遞給他的。就算實情確實如此，我們還是可以公允地說，發表了如此演說的是他，而不是那些事後默默閃躲他的其他作曲家。這樣的舉動是出自他本人極端的政治智慧，還是源於某種自我懲罰的受虐行為？或許在那個當下，那個獨特的人格中，這兩者是不可分割的。

他的讓步並沒有為他帶來立即公開的好處。他的大部分作品仍被禁止公開演奏，就算是沒被列在禁演名單（包括弦樂四重奏）上的，也有好幾年沒再被演出過。他的兩個教授職位都被吊銷，因此失去了所有的固定收入。最後，他落得只能靠寫些電影配樂貼補家用，但在法令剛生效的那陣子，他們一家甚至缺錢到必須向長期在他們家幫傭的僕人芬雅・柯佐諾娃（Fenya Kozhunova）借錢過活。當時十歲的馬克辛在學校時還曾短暫參加過對他父親音樂的公審。（他的姊姊嘉琳娜後來曾用孩子的角度回想這件事：「馬克辛那時在音樂學校念書，他們正好讀到『歷史法令』。有鑑於此，我父母決定讓他暫時不要去學校會比較好，令我好生嫉妒。」）蕭士塔高維契家原本是個人來人往的開放所在，這下被迫回到原點。儘管這段期間，他的知己好友圈內依舊有許多人和他保持親近與支持，但其他人都躲得遠遠的，有的是因為擔心被他傳染瘟疫（在那種政治氣候下不無道理），有的是對他公開接受日丹諾夫的批評感到失望。

那些避開與他接觸的人「不是他的朋友，」桑德林這麼說，「而是自認為會受到他牽連的人，因此他們自己選擇和他疏遠。」不過桑德林非常確定蕭士塔高

維契絕對不會責怪這二人；相反地，他非常清楚他們的處境，甚至在某種程度上同情他們。桑德林（在談起這些古早年代的事情時，他已經長居柏林將近五十年，但戰後的史達林時期他是在莫斯科熬過的）急切地想為蕭士塔高維契何以被孤立的狀況澄清：

人們對這整件事的來龍去脈有點弄錯了。史達林從來不曾叫某個人去打壓蕭士塔高維契；他們只是推測，既然史達林發表了某某談話，他們就該得出這樣的結論。事實上，史達林還親自要人給蕭士塔高維契寫電影音樂。這就是這個體系弔詭的地方之一。史達林對蕭士塔高維契的態度十分矛盾。他對蕭士塔高維契這個人的了解非常有限（更不用說對他的音樂也是），但他知道蕭士塔高維契是個重要的人物。而作為音樂家，他不會像作家那樣對史達林構成威脅。史達林想利用蕭士塔高維契得到聲望——為黨、為國家。

至於蕭士塔高維契是否反過來對史達林也有矛盾的情結，我們就不得而知了。他的官方演講裡沒有絲毫抵抗，這可以被、也已被視為是他暗地裡對政權異議的表徵：例如，相較於普羅高菲夫汲汲於（儘管可能沒什麼用）向日丹諾夫委員會說明他的創作手法如何符合蘇維埃指導原則，蕭士塔高維契用自我批判的鬼話作為面具，徹底隱藏真正的自己。然而，我們可以確定的是，當他從非當事人的角度看待時，例如一九四六年日丹諾夫譴責阿赫瑪托娃和左希申科之後，他都對受到批評的人表達了同情，並給予幫助。娜塔莉亞・米霍埃茲說，在前述的法令事件之後，「蕭士塔高維契去看了左希申科，他說他整個人狀況非常糟，又一貧如洗。他以我們所熟悉的疾速語調重複說著：『我們一定要幫他。很重要，他一定要趕快得到幫助。』」而迪米崔・迪米崔耶維奇本人也以最審慎且得體的方式提供了幫助。」

我們也無法斷定，對於一九四八年的日丹諾夫法令，蕭士塔高維契以個人名義做出那樣的回應，策略上是否是正確的。當然，從道德的角度來說，包括他自己，沒有人會主張完全投降是對的。但是在這種狀況下，即便獲得道德上的勝利，

也得付出高昂的代價，就像某些戰略上的勝利一樣；在那個時空裡，不可能毫髮無傷地全身而退。一如桑德林談到蕭士塔高維契這些政治上的妥協，「還能怎麼辦？要是你也會做同樣的事。」不過，蕭士塔高維契與當權者的關係，又特別是與史達林的關係，顯然有些不尋常之處。就我所知，沒有另一位蘇聯的藝術家能夠在被擊落後，又重新取得像他那種程度的成功，而且他還經歷了兩次，一次比一次站得更穩健。箇中原因（如果能在如此不合常理的狀況中找出原因的話）或許跟蕭士塔高維契的處境及個性裡的種種矛盾有關：他不世出的驚人才華、獨特的地位及舉世知名度，諷刺地既造成了他的重挫，也促成他的再起。另外，史達林對他的「矛盾心理」──這顯然是形成蕭士塔高維契非比尋常的命運的重要因素──很可能因為作曲家對命運做出的反應而更增加。換句話說，蕭士塔高維契在面對譴責時的看似不堪一擊，有可能其實是一股隱性的力量，幫助他活了下來，雖然也差點失敗⋯⋯據他的至親好友所說，一九四八年的他腦裡隨著都裝著自殺二字。

艱困的情況就這樣持續了一整年，直到一九四九年初。蕭士塔高維契在這段

期間唯一新的嚴肅創作是命運多舛的歌曲集《來自猶太民俗詩歌》。會說命運多舛是因為，儘管蕭士塔高維契表面上遵循官方的指教，在民俗音樂裡能找能打動人心的旋律，但他所選擇的「民俗」卻完全不是日丹諾夫和史達林所想的那種。

難道他有可能一九四八年整年都沒意識到反猶運動日益猖獗嗎？以他猶太朋友的數量以及和他們的友好程度來說，不太可能。另一方面，當他被指示要從民族音樂中學習時，我們無法確定他選擇從猶太文化取經是不是一種有意識的反抗行為。「一半一半吧，」桑德林如是說。「不完全是有意識的抗議，但或多或少。

沒有作曲家——尤其是蕭士塔高維契——會有意識地坐下來寫一首個人對抗整個社會的音樂。但作曲家坐下來時，衝突就會找到表達的管道。」不是每個人都同意這種程度的政治分析。根據蕭士塔高維契遺孀的說法，他會選用猶太旋律完全不是出於政治考量，那只是他個人對於一個長期興趣所在的私心追求。無論如何，這組作品後來真的完全成了他私下對心之所向的追求，因為一九四九年一月底，他決定不將這組他所謂的「猶太歌曲集」提交給作曲家協會審核。相反地，他將樂譜默默收起來，直到一九五五年才公開演出。（類似不幸的命運也發生在精彩

間奏曲　134

的第一號小提琴協奏曲上，該曲是蕭士塔高維契於日丹諾夫法令事件期間所創作，不過寫完後一直不見天日——只有給幾位音樂家同事看過，包括小提琴家歐伊斯特拉赫〔David Oistrakh〕——直到一九五五年十月才終於由歐伊斯特拉赫首演。）

就在這一團愁雲慘霧中，蕭士塔高維契突然收到邀請，要他跟隨由藝術家和官員組成的官方代表團，於一九四九年三月訪問美國。他的名字無疑是東道國提起的；如果這位蘇聯名氣最響亮的藝術家、寫下第七號交響曲的英雄沒有出現在來訪的代表團中，美國人肯定會覺得很奇怪。在自己的國家備受糟糕糕對待，大概還只是他在該年二月第一次收到邀請時拒絕的原因之一。他深受憂鬱之苦，及伴隨而來欠佳的身體狀況，更使得他對於出國一事——又尤其是為蘇聯作為一個被掏空的喉舌，「被綁在弦上的紙娃娃」，據稱他曾向朋友這樣形容自己——毫無動念。不過顯然，即便已經如此抗拒，他也不會被允許按照自己的意思。

三月十六日（日期可能依不同的敘事者而有所不同），蕭士塔高維契接到史達林本人打來的電話。下面是作曲家的學生及好友列維廷（Yuri Abramovich

Levitin）關於這件事的敘述：

一九四九年二月底或三月初的某個早上，我去拜訪蕭士塔高維契一家。迪米崔‧迪米崔耶維奇人不太舒服。我坐著跟他和妮娜‧瓦西莉耶芙娜聊天。突然電話鈴響，迪米崔‧迪米崔耶奇接起話筒。幾秒鐘後，他無助地對我們說：「史達林要接上線了……」

妮娜‧瓦西莉耶芙娜是個果決而精明的女人，她馬上起身走到隔壁房間，拿起另一個話筒。我像結凍似地定格在沙發上。我接著聽到的當然都是迪米崔‧迪米崔耶維奇的回答，不過從中可以清楚推斷他們的對話內容。顯然，史達林是在詢問蕭士塔高維契的健康狀況。迪米崔‧迪米崔耶維奇鬱鬱寡歡地說：「謝謝，一切都很好。我只是有點胃痛。」

史達林問他是否需要看醫生或任何藥物。

「不用，謝謝，我什麼都不需要。我要的東西都有了。」

接著停了好一陣子，都是史達林在說話。隱約聽得出他要蕭士塔高維契去美國參加和平與文化會議。

「如果非去不可的話，我當然會去。只是我的處境有點尷尬。我的交響曲幾乎每首都在美國演出過，但在這裡都被禁演。這樣我該怎麼應對呢？」

接著，就如同之後曾被多次引述的那樣，史達林用他那濃濃喬治亞腔的口音說，

「你說禁演是什麼意思？被誰禁的？」

「國家曲目委員會。」迪米崔‧迪米崔耶維奇回答道。

史達林對蕭士塔高維契說，一定有哪裡出了什麼差錯，並且會馬上修正；沒有任何一首迪米崔‧迪米崔耶維奇的作品會被禁止演出；每一首都可以自由演奏。

後來，史達林確實於三月十六日直接下令，撤銷蕭士塔高維契作品的禁演令

（然而就如桑德林所說，實質上更關鍵的乃是非官方的立場，因此蕭士塔高維契的音樂在史達林的餘生中還是甚少被演出）。

費伊在她那本傑出的蕭士塔高維契傳記中，引述了作曲家本人在一九七三年對這件事的憶述：

到了約定的時間，妮娜·瓦西莉耶芙娜和安努西亞·威廉斯（Anusya Vilyams）各自坐定在她們的分機前，以防萬一。被告知史達林同志即將親自來跟我通話時，我嚇了一大跳。我不太記得詳細的對話內容了，但史達林要我跟代表團一起去美國。我一想到如果在那裡被問到關於近期決議案的問題會不知如何應對，就覺得很恐怖，便脫口說我生病了，沒辦法去，何況普羅高菲夫、哈查督量、米亞斯科夫斯基和我自己的音樂都被禁止演出了。

隔天，一千醫師來到我家，為我做檢查，也說我確實生病了，不過波斯克雷貝雪夫（譯註：Alexander Poskrebyshev，史達林的祕書）

說他不會把這個結果轉達給史達林。

嘉琳娜的回憶中也有提到醫療小組的事，不過情節略有不同：

接著發生了一件意想不到的事——三月十六日，爸爸接到了一通史達林親自打來的電話。他試著推辭，說他沒辦法去美國，因為他的音樂在祖國是被禁演的，這樣很丟臉。史達林馬上撤銷禁令。但談話沒有就此結束。爸爸還是不想去美國，他說：「我身體不太舒服……我生病了……」

史達林問：：「你都在哪裡就醫？」

爸爸答道：「在我家附近的綜合醫院……」

談話就如此繼續，但這番交流並非沒有結果。如我之前所述，一九四八年那個歷史性法令造成的結果之一，就是我們家失去了使用「克里姆利歐夫卡」（為蘇聯權貴看病的診所）的特權。從史達林打

來的那天起，我們就一直接到那間診所打來的電話，要我們填些表格、寄照片過去，還有最重要的是，去診所找他們——全家都去——做完整的全身檢查。

以上這所有敘述都強調了史達林個人的干預力之大，及其即時效力之令人震驚、可怕。他們沒提到的是這種幫助如雙面刃般的可怕特質——不請自來的一臂之力會使接受者產生不舒服、迷惑、最終自我侵蝕的反效果。儘管蕭士塔高維契在公開場合屈辱般地投降，但他在被打入冷宮的那段期間，至少還保有無辜烈士般的尊嚴。但現在，因為史達林的公然出手干預，他連那個道德制高點都被奪走了。

描述這種複雜的情況需要小說家的筆觸；幸運的是，有一位非常優秀的小說家做到了。葛羅斯曼（Vasily Grossman）的《生活與命運》是他嘗試以二次大戰為背景的大部頭野心之作，如同托爾斯泰那部以拿破崙戰爭為背景所寫下的巨作；如果說它沒有達到後者那不可企及的高度，它還是一部非凡的小說。這部

小說於一九六〇完成，但直到作者早已過世多年後的一九八〇年才出版（而且還只能偷偷運到蘇聯境外出版）。小說背景設定在一九四〇年代的俄羅斯，包括戰前和戰後時期。主角之一是一位名叫維克多・史特隆的猶太裔物理學家，這位才華橫溢的科學家在戰後的工作和生活幾乎都被反猶主義給摧毀。大約是一九四六年，某天他在家裡接到一通意想不到的電話：

一個與一九四一年七月三日對全國人民、對軍隊、對全世界發表談話的人出奇相似的聲音，現在正對著另一端形單影隻握著話筒的人說話。

「你好，史特隆同志。」

那一刻，所有半成形的想法和感覺同時冒出，又交雜在一起——得意、一絲軟弱、害怕這可能只是某個瘋子在捉弄他、一頁頁寫得密密麻麻的手稿、無止盡的拷問、盧比揚卡……

維克多知道他的命運已經被定案了。同時他也有一種莫名的失落

感，彷彿失去了什麼他特別珍視、美好，而觸動心弦的東西。

「你好，約瑟夫・維薩里奧諾維奇，」他說，驚訝地聽到自己在電話中說出這幾個難以想像的字。

接下去的對話就與蕭士塔高維契和史達林據報的通話內容大致雷同，只是主題當然是科學而非音樂；而最後史特隆拿回了實驗室，一如蕭士塔高維契作品的禁演令被解除。事實上，兩者的相似度實在太相近，因此如果說葛羅斯曼這段虛構的電話內容是根據大作曲家那段廣為流傳的經歷所發想的，我也不會感到意外。（蕭士塔高維契和他的音樂確實有在小說中其他地方被提及，而裡頭甚至有一位核心人物戰爭期間幾乎都待在庫比雪夫，也就是蕭士塔高維契一家被撤離到的小鎮。）另一方面，史達林打過很多像這樣的電話，而且都被大肆宣傳。如同費伊所說，這正是「他的陰謀之一：給人希望」。

雖然我看過很多關於史達林打電話給蕭士塔高維契的記述，還是讀了《生活與命運》我才了解到，那個備受煎熬的人的一絲解脫感，必定混雜著某些更黑

暗、更令人不安的東西——令人不安的部分原因是因為連當事人也無法理解他自己諸多混在一起的複雜感覺。「只有一件事他不明白，」葛羅斯曼這樣描寫史特隆。「與他的喜悅及勝利的感覺混在一起的，是一種彷彿自內心深處湧出的悲傷，一種神聖、他所珍惜的東西從身邊溜走的遺憾。出於某種原因，他感到內疚，不過他不知道從何而來，或對誰內疚。」道德上，我敢肯定蕭士塔高維契在那個一九四九年三月天的感受幾乎就像這樣（儘管從年代的間隔來看，又不是那麼確定）。

無論如何，他還是去了美國——作為代表團的一員，參加在紐約華爾道夫酒店舉辦的世界和平文化與科學會議——而他在那裡過得就如預期中的糟。他不只必須在翻譯員宣讀一篇攻擊史特拉汶斯基和當代音樂的五千字演講時，如坐針氈地保持沉默；還得忍受納博科夫（Nicolas Nabokov）——一位不懷好意的流亡份子的公開盤問（後來顯示此人有中情局的資助），他不斷要蕭士塔高維契批評日丹諾夫關於音樂方面的言論。蕭士塔高維契以他特有的方式敲打、扭曲著手指，從臉部表情到全身都散發著不安，最後終於打破沉默，吐出一句話：「我完全同

意《真理報》的論點。」如果這個平淡的聲明意在暗示一種刻意的「錯音」，會議上也沒有人聽得出來。據稱，後來他曾對穆拉汶斯基說，被迫公開認同日丹諾夫對史特拉汶斯基的譴責，是他「一生中最痛苦的時刻。」

不過，那趟美國行還是有些收穫。他在紐約的一場音樂會聽了茱莉亞四重奏（Juilliard Quartet）演奏巴爾托克的第一、四、六號弦樂四重奏，雖然他坦承不喜歡第四號，但對第六號有高度興趣。我們不能說聽到巴爾托克的音樂是直接原因，就像史達林的那通電話，或是過去那幾年的所有悲苦也都不是，但可以確定的是，蕭士塔高維契從美國回來後不久，就開始寫他的第四號弦樂四重奏了。

在蕭士塔高維契的 D 大調第四號四重奏中，我們可以聽到弦樂器如唱歌般，既相互交織出豐厚的聲響，又盛滿著抒情的獨奏段落。這位歌者有時是暗自哼唱，但更多時候是大聲地唱出來，想要唱進我們的耳中，想要被理解。這首歌或許沒有歌詞，而且，也如字面上的無（人）聲，但充滿著感情與意義；在如是歌曲中，歌詞都已轉化為旋律本身。如果說蕭士塔高維契從他的「猶太歌曲集」借用了一些元素寫出這首四重奏，那也不見得是猶太元素——儘管那就是所有人，包括蘇

聯的看門狗們虎視眈眈的——而是取其歌曲性質。

對我來說，進入第四號四重奏的途徑並非經由那一方面有點盛氣凌人，另一方面既帶有顯著猶太風格的獨奏段落，又以撥奏產生詼諧、自我揶揄意味濃厚的第四樂章，而是美得出奇，動人無比的第二樂章，小行板。我不是唯一有這種感覺的人。費茲威廉四重奏的中提琴手艾倫·喬治在他的曲目解說中就寫道：「如果說整首四重奏的焦點是終曲樂章，那麼核心就在那首小行板。」我完全認同。

然而，這首不出風頭的小行板（大約六分半鐘，大約只有終曲稍快板的三分之二長，也是四個樂章中唯一的慢板）起先沒有得到我的注意，直到我聽到貝多芬四重奏的錄音。他們手中的第二樂章恰到好處地介於雄辯與克制之間，讓我頭一次意識到蕭士塔高維契在此多麼倚重歌曲的樂念。

在此樂章中，這個歌曲般的旋律幾乎從頭到尾都是由第一小提琴歌唱著——有時是在其他三把提琴完全靜默時獨白，更多時候是在第二小提琴和中提琴所營造出柔和、甜美、和緩的節奏背景中悠悠唱著。大提琴起初靜靜地坐了一分多鐘，當它終於加入時，是在低音域以略帶憂愁的旋律線，應和著高音域的小提琴，為

這段原本就非常動人的音樂又增加了一些深度。但是，那種情感雖然近似於某些民歌旋律中純粹、貼近人心的悲傷，卻沒有絲毫的輕鬆或愜意：那悲傷一樣是標準蕭士塔高維契式的焦慮與愁苦。

演奏這首小行板時，樂手們必須在傳達內心秘密與透過歌曲交流之間小心維持平衡。對我來說，貝多芬四重奏拿捏得恰到好處，一方面不會展現得過於像在捶胸頓足，另一方面也不會顯得太過內省理智。不過，所有我聽過的錄音都能抓住這個美麗的小行板樂章的特質，一種直截了當而深沉省思的柔情，這與接下來的稍快板樂章是完全不同模式的蕭士塔高維契。

如果說第二樂章宛如一首歌，那麼快節奏、節奏方正、八分音符咚咚捶打不停的第三樂章就是舞曲。在蕭士塔高維契的音樂中，舞蹈總是與某些略帶狂躁的特質連結在一起，例如：被強迫的快樂，或怪誕、可怕、諷刺的傾向。那似乎與性有關（蕭士塔高維契年輕時對芭蕾舞的喜愛顯然不僅是因為他可以為之作曲，也因為漂亮的芭蕾舞孃），也像是對死亡繪聲繪影的描寫。從巴赫到馬勒，所有對蕭士塔高維契具有影響力的作曲家都曾在舞蹈的形式中創作出他們最絕妙的音

樂，他也不例外；他的作品裡不乏為數眾多的圓舞曲、波卡舞曲、進行曲等等。但對他來說，舞蹈也連結著家庭和世俗，連結著在自家客廳和家人朋友玩樂的時光，就如我們所知道他從十幾歲起，常在朋友跳舞時彈琴助興的許多事蹟。

確實有這麼一段記述就是結合了溫馨與怪誕，以及跳舞之樂與弔詭的被動之舞。這是來自作曲家女兒嘉琳娜的回憶，發生在她的生日派對上的事，時間點在他們一家搬進新公寓的一九四七年，到她十八歲的一九五四年之間——有可能是一九五〇年代初，也就是她約莫十五、十六歲左右時。那天，她邀了幾個學校的好友到家裡一起跟爸媽和弟弟為她慶生，也一同享用點心。「不過她們都很緊張，沒人敢說話。」嘉琳娜回憶道。「這些女孩們都住在可怕的蘇聯集體公寓裡，而我們的獨立公寓裡有兩架鋼琴和華麗的舊式家具，對她們來說想必有如童話裡的宮殿。」眼看餐桌上一陣死氣沉沉，她父親決定彈點舞曲來「緩和氣氛」：

他邀請我們到他的書房，然後坐在鋼琴前，開始彈起狐步和探戈，但還是無法讓我的朋友們放輕鬆。即使到今天，我都還記得他說：

「來，來跳舞，跳吧！」的聲音。

嘉琳娜繼續說，「有兩、三個朋友開始遲疑地擺動身體，不過依舊無法破冰。」結果，氣氛不只沒有變得更好，甚至還因為多了一絲勉為其難和尷尬，變得更糟了。

如果說舞曲到了蕭士塔高維契手中，可能會變得具有強迫性與不安，那麼歌曲更多是發自內心的。（除了一九四九年的《森林之歌》——一部明確是為取悅官方批評者而作的愛國清唱劇——這個正好相反的例子，情感上沒有什麼比這更不真誠的音樂了；一九五二年出於同樣創作目的的清唱劇《陽光照耀我們的祖國》亦然。）然而，深富情感的人聲歌曲一再使他陷入麻煩，先是歌劇《馬克白夫人》，然後是《來自猶太民俗詩歌》。不過顯然他就是無法拋開用歌詞創作的念頭，後來更不改其志地在第十三和第十四號交響曲中使用人聲，儘管這兩部作品一樣令他惹禍上身。一般而言，四重奏中不會有人聲，不過在第四號四重奏中，蕭士塔高維契似乎是盡可能地將人聲的特質融入音樂，試圖達到如歌曲般直接傳

達情感的效果。不過，在蕭士塔高維契的弦樂四重奏中，從來沒有什麼是適合用「直接」來形容的，因為在這些高度模稜兩可的作品中，每一種情感似乎都隱含著其對立面，每一種態度都暗示著另一種可能的相反態度。

第四號四重奏是為紀念彼得‧威廉斯（Pyotr Vilyams）而作，這位蕭士塔高維契的摯友於一九四七年末過世，享年僅四十五歲（他的遺孀就是那位在史達林打電話來時，和妮娜一起給予精神支持的安努西亞）。威廉斯是著名的畫家與佈景設計師，一九四〇年代是波修瓦劇院的首席設計師，在該職位上贏得了三次史達林獎，其中的第一次是一九四二年因羅西尼《威廉‧泰爾》的製作獲獎。因此，第四號四重奏裡的歌與舞元素，或多或少暗示了這位老友在歌劇及芭蕾舞台上的職業生涯，例如快速的第三樂章中間出現的疾馳節奏，就有那麼點暗喻《威廉‧泰爾》序曲的味道。

威廉斯的父親，羅伯特‧威廉斯（Robert Williams）是一位美國科學家，他在一八九六年移居莫斯科，並取得俄羅斯公民的身份，可以說是費茲傑羅的小說《立春》中，英—俄角色的真實版。彼得出生於一九〇二年，一九一九年進

入學校隨康定斯基（Wassily Kandinsky）學習繪畫，不出幾年，他就成為蘇聯早期前衛藝術運動之一的創始成員。他和蕭士塔高維契一樣，革命初始之時，他們都還是很年輕的小伙子，兩人都曾徜徉於一九二〇年代激昂的藝術和社會運動；從一九四〇年代回頭看，那是一段充滿難以想像的自由與希望的時期。一九三四年——蕭士塔高維契《馬克白夫人》首演的那年，同時也是「大恐怖」前的冒險新世界最後一年——威廉斯完成了畫作「娜娜」，蕭士塔高維契買下這幅畫，終其一生都掛在他的書房。

　　威廉斯的「娜娜」和馬奈（Édouard Manet）一八七七年的同名畫作一樣，明顯都是根據左拉（Émile Zola）的小說《小酒店》與《娜娜》中的角色畫的：一個早熟而深富魅力、貪得無厭、有點無情，但終歸令人憐憫的妓女。威廉斯肯定看過馬奈的畫，或至少看過其複製品：他依樣在畫面右側一角安排一位戴著高帽的男士，並完全仿效娜娜穿著緊身胸衣的性感打扮（不同的是他將馬奈畫中冰清的少女藍改成火熱的粉橘色）。然而，兩幅畫給人的感覺完全不同。如果說馬奈筆下的少女本質上是個十九世紀的人——仍然能夠散發、吸引一定程度的真

感情——威廉斯畫中那位年紀較大的娜娜大概可以說是介於威瑪妓女和德庫寧（Willem de Kooning）風格女人之間的綜合體。她貪婪又滑稽，還有點令人心生畏懼；無人否認她的魅力，但多少帶著異樣眼光。她們之間的差別就像第四號四重奏的第二樂章和第四樂章。原本幽微表達的溫婉情感，變得有點張牙舞爪而自嘲，甚至是嘲諷自己的絕望。威廉斯的畫中有種強烈的生命力，並帶著一股狂躁的焦慮：一種跟時間賽跑，要在生命終止前盡可能充分利用的感覺——而馬奈沉靜迷人的畫中就完全沒有——使得畫面中臃腫的女人看起來既詼諧又悲傷。這幅畫既包含、也喚起了種種複雜的情感；或許蕭士塔高維契每天坐下來工作時望向《娜娜》，會先想起她問世時那個一九三四年世界的樣貌，再思忖他當下所處的一九四九年，然後在不知不覺間，將這些思緒寫進第四號四重奏。

¶

或者對我來說是如此。無論這首四重奏的背後是否隱含著個人意義，它都絕

非私人用途的音樂，而是寫來被聆聽的。即便他幾乎所有作品都被非正式地禁演，蕭士塔高維契契從不放棄想盡辦法讓他的新作品得到演出機會，這可由下面這個包羅定四重奏大提琴手柏林斯基說的故事可見一斑。當時，包羅定四重奏——顯然是在蕭士塔高維契的協助下——正準備在一位文化部音樂組的官員面前實際上已經寫完的四重奏，如此一來，至少能為處於黑暗期的蕭士塔高維契得到一點點收入。

號四重奏，作為「試聽會」，目的是希望能得到文化部委託創作這首實際上已經

柏林斯基說，這位官員：

　　是從列寧格勒來的，一個富有涵養、聰明的人，腦中裝著進步的思想。他想幫助蕭士塔高維契。試聽會成功了，有達到目的，文化部買下這首四重奏，付給蕭士塔高維契一筆錢。然而，這首四重奏還是到史達林死後才得以公開演奏。坊間有流傳一個故事，說我們在那個試聽會上得演奏兩次，第一次眞誠地演奏，第二次「樂觀」地演奏，好讓官方信服曲中的「社會主義」成分。這個故事編得很好，不過實

情不是這樣：在音樂裡，你無法騙人。

關於在音樂裡是否能說謊，或者是否只能道出真理，我認為答案並非柏林斯基所說的那樣非黑即白。不過這個複雜的議題我想之後再回來談。這邊的重點是，從一九四八年的日丹諾夫法令到一九五三年史達林過世，蕭士塔高維契在這段期間最重要的兩首作品，第四及第五號弦樂四重奏，從未在公開場合演出，只有在幾次由一小群同事、學生和朋友參與的「排練」中被聽過。

從一九四九年的第四號四重奏到一九五二年的第五號四重奏，蕭士塔高維契這段期間的外在生活沒有太大的變動。史達林表面上解除了演出禁令，但那幾年他的作品仍然極少得到公開演奏的機會，其名聲也持續被烏雲籠罩著。他主要靠電影配樂和其他委託創作維生——其實還過得去，一如嘉琳娜對那間公寓不錯的敘述，且收入還足夠他們請一位司機，並幫忙分攤他母親在列寧格勒的開銷。不過錢還是捉襟見肘，而且不好賺。有學生要找他時，他依舊願意提供幫助，不過他的教職始終沒有被恢復。然而，或許是出於掩飾他所受的折磨，這段期間他

持續接到政治的職位任命：例如一九五〇年，他被選為蘇聯防衛與與和平委員會成員的音樂家之一，一九五一年則再次當選列寧格勒捷爾欽斯基郡的最高蘇維埃代表。另外，有很多年的時間，他都必須代表參加一些國際或國家級的大會，並經常發表演說，以表達對黨和國家的支持，而後這些演講的內容都會以他的名義出版發行。因此，被壓迫的感覺一直都在。如果說眼前的恐懼感有一絲消逝，那也只是因為那種特定感覺就和別種強烈的情緒一樣，不可能長時間維持在同樣的最高強度。

不過，這段期間，蕭士塔高維契還是寫出了一部至少讓他見到半片天空的獨奏作品，即寫給鋼琴的《二十四首前奏與賦格》。雖然這是一九五一年初完成的作品，蕭士塔高維契首次在作曲家協會試彈時，那些賦格還是招致猛烈的抨擊；要到另一位鋼琴家，妮可萊耶娃（Tatiana Nikolayeva）於一九五二年夏天在藝術事務委員會演奏後，這部作品才得到認可並出版。不過在官方的正式許可前，就有數位鋼琴家（包括蕭士塔高維契本人）在莫斯科、明斯克、赫爾辛基與巴庫公開演奏裡面的其中幾首。

不知是否因為寫作這套《二十四首前奏與賦格》帶來的經驗——一九五〇年，蕭士塔高維契到萊比錫參加巴赫逝世兩百週年的紀念活動，讓他重新浸淫在《平均律》那四十八首前奏與賦格中——或者更之前，其他促成他創作這套作品的類似經驗，在第五號四重奏中，我們可以感受到巴赫繁複的音樂的深刻影響。和第三號一樣，蕭士塔高維契再次選擇貝多芬四重奏作為此一音樂性格極為複雜的作品的題獻對象。他在獻給他們的樂譜上寫著：「這首弦樂四重奏是為紀念貝多芬四重奏成立三十週年而作，謹獻給其成員、藝術家。親愛的朋友們，請收下這份微薄之禮，作為我對你們美好藝術的由衷欽佩，你們對我的作品精湛的演奏誠摯的感激，以及我對你們深愛的見證。蕭士塔高維契，一九五三年十一月十三日。」

（題字的日期正是這首四重奏在莫斯科音樂院小廳首演的日期，大約正好是完成該作的一年後，以及，不意外地，史達林死後八個月。）

♩

降B大調第五號四重奏沒有情節，沒有角色，也沒有明顯的個人意念在其中。

這是一首很長，一氣呵成的曲子。雖然總長約三十分鐘的音樂被分成三個樂章（分別是快板、行板，與中板），但實際上，很難聽出樂章間的分隔點，讀者不妨試試看，而且這首四重奏聽起來就像要你這麼做：它不時會陷入近乎靜默的狀態，於是你會發現專心聆聽的自己邊陷進音樂中，邊試圖抓住一個聲音消逝、另一個聲音開始的那個交叉片刻。儘管存在如此靜默的幻覺──這樣的靜默可說是整首四重奏最深入，也最顯著的元素──除了最尾聲之外，全曲沒有一個地方是四把琴同時停止演奏的。而雖然我們經常有種微小的獨奏聲音在一片虛無中哼著短小曲調的感覺，這個「虛無」的背景其實是由另三把琴同時以極弱音，拉著一連串非常高（偶爾是非常低）的音符營造出來的。

這首作品予人的整體感是時而大器，時而見微知著。視覺上大約可以普桑（Nicolas Poussin）的風景畫類比：背景是遠處被陽光照耀著的山脈，而前方陰影裡的人物最微小的動作也一清二楚。但第五號四重奏是徹底抽象、無法簡化、只有音樂能表達的音樂，因此不論視覺上、文字上或戲劇上，都不會有與之對等

的比擬；它的結構形式、重複手法、和聲運用、靜默休止自成一格，除了樂曲本身，無法代表任何其他東西。在這首四重奏裡，蕭士塔高維契像是大肆運用著那些官方審查者——那些認為他之前的作品太抽象、太形式主義、太個人主義而不允許其公開演出的人——強加給他的自由，並盡他所能地往那個方向作曲。他在寫這首降B大調四重奏的時候，完全不曉得是否有機會在公開場合聽到演出，而儘管他絕對無意寫完就藏起來（從他一抓到機會就找人來演奏可以得證），但知道短期內大概只能暗中進行，更使他義無反顧地冒險進入這個不言自明的禁區。

無論就音樂上或政治上來說，這樣邁往抽象化的步伐都是非常大膽的舉動，象徵著一種無言的反抗（儘管絕非政治性的陳抗）。但究竟這是出於勇氣，還是固執，抑或是任性而為，真的不顧後果，都很難說。或許在蕭士塔高維契身上，這些元素都緊密相連，無法一一拆解。

如果說第五號四重奏的音樂高度抽象，有著巴赫賦格的氣態——也就是說，聚焦在幾個簡短、反覆的主題，每一次都以略帶變化的豐富創造性出現和消逝，每一次的相互呼應都是為了再分離——其所傳達的情感依舊相當濃烈。主題的重

複都帶有偏執性，像在探詢些什麼，不似巴赫的那樣令人安心；而背景和弦則在不知不覺間，於被蝕刻過的表面下又創造出一種怪異、近乎可怕，深不見底的感覺。「蕭士塔高維契的音樂中往往有種時間暫停的感覺。」艾默森四重奏的小提琴手瑟哲（Philip Setzer）說道，他認為這與「蕭士塔高維契受的許多折磨，他被『監禁』的方式，也就是等待」有關。那些「如坐針氈的感覺──在大半夜裡等著敲門聲響起；或等著審查委員會肆意封殺他一輩子心血的決定；或是痛苦地等著下一次被要求公開自我譴責，進而導致極端憎恨自我──都是瑟哲和其他音樂家們在四重奏中聽到的，第五號或許尤其如此。這樣的焦慮不安大概是蕭士塔高維契的音樂予人最強烈的感覺，甚至對非音樂家來說也是，無論是完全不曉得他是何許人也，或是對他最熟悉的人皆然。「聽爸爸的音樂時，我總會被喚起某種渾身的緊張感。」他的女兒嘉琳娜在這首四重奏創作半世紀後如是說，「我不會說直接看到了他，但我完全可以感受到他的緊張。」

儘管蕭士塔高維契恆在的不安的憂愁，或憂愁的不安，貫穿了整首第五號四重奏，但與此同時，音樂線條任性而為的變化還是有著近乎滑稽的一面。艾普斯

坦（Paul Epstein）在他的曲目解說中，就以「開場主題就像是從前門溜出，上街走了十二小節就突遭人暴力襲擊，海扁一頓」來比喻曲首打鬧般的特質。（這讓人不禁想起蕭士塔高維對足球的熱愛，賽場上球的流動和氣勢的轉換都可能在條忽間發生。）不過，一如在所有四重奏中的情況，幽默的存在並不會削弱焦慮感；相反地，竭力緩和情緒的嘗試只是更加凸顯它有多麼黑暗。

同時兼具旋律性和非旋律性，既一以貫之又不斷變幻，外在形體看似不明顯但內在架構清晰，第五號四重奏是如此「具有多重面向」，借用惠特曼（Walt Whitman）對自己自相矛盾的敘述，這也是這首作品給人感覺如此巨構的部分原因。另外，還有，當演奏暫時凝結的剎那，在特定音符背後、音符與音符之間、音符之外的那些片刻，音樂彷彿將自己吸進其中的古怪手法。聽這首四重奏時，我們就像是在諦聽著靜默，聽音樂如何從一片靜默中浮現。因此，當音樂最後消失散去，回到空無——也就是最結尾，四把弦樂器一起安靜下來時——有種強烈的圓滿終結感。在樂曲的尾聲，除了慣常悲傷、逐漸消逝的感覺外，蕭士塔高維契還增加了一些東西，好像在說：啊，是的，這就是靜默聽起來的樣子，那個我

們一直在追尋的聲音。

第五號四重奏以自己的方式戰勝了艾略特（T. S. Eliot）的感性解離論（Dissociation of sensibility），即十七世紀後號稱因思想與情感分離造成的萎靡不振病。此曲是智性，經過縝密鋪陳的，充滿著直指自身形貌的織度，然而，它也有著深刻動人的人性。這大概也跟作曲家那陣子浸淫在巴赫的音樂息息相關。蕭士塔高維契找到了一種表達方式，一如他在所有四重奏中所做的，但此處所表達的，正是音樂本身。

在降B大調四重奏這樣具有規模又抽象的作品中尋找編碼過的私人意涵似乎沒什麼特別意義。不過，這首正是蕭士塔高維契第一首明顯置入這種密碼的弦樂四重奏；第二樂章中有一段重複演奏的旋律，是直接引用自烏斯特芙斯卡雅（Galina Ustvolskaya）一九四九年寫給單簧管、小提琴和鋼琴的三重奏。烏斯特芙斯卡雅是他的學生，後來也成了自成一格的傑出作曲家，而在蕭士塔高維契創作第五號四重奏期間，她還是他的秘密情人。對我來說，我們在面對這種蕭士塔高維契本人寫下，或他被引述的言論中的密碼時，必須謹慎處理，也就是說，不

能只從表面看。更重要的是，它們不能被直接視作音樂作品的「意義」。如果蕭士塔高維契想根據他女友的單簧管三重奏寫一段音樂——或他自己名字的縮寫，或某某人的名字，一如緊接在第五號四重奏寫之後的第十號交響曲——那也不代表他將整曲的鑰匙交給了我們。他只是在跟我們玩；或者他就只是自顧地玩。

¶

烏斯特芙斯卡雅不是蕭士塔高維契第一個婚外情對象，也不是最後一個。他對另一位學生，年輕鋼琴家艾爾蜜拉‧娜琪洛娃（Elmira Nazirova）的迷戀，就接在烏斯特芙斯卡雅之後。在一九五三年創作的第十號交響曲中，他就在自己名字的縮寫（DSCH）首次浮現時，將艾爾蜜拉這個名字一同編織進樂譜中。（有些讀者大概會合理地好奇「Elmira」或「D. Sch」要怎麼變成音符，寫在樂譜上。後面講到第八號四重奏，也就是他最密集運用 D—S—C—H 這個標誌性動機的曲子時，我會再詳細解釋字母是怎麼轉換成音符的，這裡容我先簡單說明，

「Elmira」代表的音符是 E、A、E、D、A，而蕭士塔高維契的「D. Sch」是 D、E、C、B。如同他這時期的許多作品，這套方法無疑是向巴赫學來的，這位音樂大師在他的晚年，用代表他姓氏的 B—A—C—H 寫下一系列最後的賦格。）

與娜琪洛娃的關係很大程度上可能是透過魚雁往返——她住在遙遠的巴庫，而那個夏天他待在科瑪洛弗的別墅——但從他寄給她的三十四封信中列出的第十號交響曲創作進度，蕭士塔高維契顯然將她視為「繆思」。這些信件的來往，八成讓他想到可以用馬勒《大地之歌》中一個明顯的樂句作為暗喻她名字的密碼，而非他自己去創造出另一個。事實上，《大地之歌》正是蕭士塔高維契最喜愛的音樂作品之一。

這種擁有繆思的慣例，或說持續浸在愛河中的習慣，可以追溯到他剛成為作曲家的那幾年。和他的朋友索勒廷斯基一樣，蕭士塔高維契在二十出頭歲時是個花花公子。一九二七年，二十一歲的他剛認識妮娜時，已經和葛莉芬科（Tatiana Givenko）談了四年多戀愛，而且持續到葛莉芬科和別人結婚後。（根據葛莉芬科傾向利己的說法，一九三二年蕭士塔高維契會突然和妮娜結婚，是聽到她生下

第一個孩子而做出的舉動，也因此讓她更下定決心不會為了他離開她的丈夫。）

與妮娜結婚幾年後，他又一次陷入瘋狂的戀情，這次的對象是年輕的口譯員康斯坦汀諾芙斯卡雅（Yelena Konstantinovskaya），他們是一九三四年在列寧格勒的國際音樂節上認識的。這段關係熱烈到他還暫時離了婚：妮娜於一九三四年離開他，而雖然蕭士塔高維契曾短暫試圖挽回，他還是為了康斯坦汀諾芙斯卡雅與她離婚，直到一九三五年秋天才又回到妮娜身邊，自此再也沒分開過。與妮娜的最終和解是發生在他得知她懷了他們的第一個孩子的之前或之後，我們無從得知。我們知道的是該年早秋時他寫給索勒廷斯基：「我不可能會再和妮娜離婚。我現在才意識到、清楚了解到她是多麼好的女人，以及對我來說這有多珍貴。」後來他在給朋友亞托弗米安（Levon Atovmyan）的電報中打下：「一樣在列寧格勒。妮娜懷孕。再婚。米提亞。」

亞托弗米安對這段婚姻，以及對妮娜在蕭士塔高維契的人生所扮演角色的看法，與當時他們其他朋友的看法一致。「我必須說，妮娜‧瓦西列芙娜不只頭腦精明，更是心智無比美麗的人。」亞托弗米安如此說道，

而對迪米崔‧迪米崔耶維奇來說，她是非常特別的朋友，一個無與倫比，在任何情況下都不會失去清明神智的夥伴。在最艱困的時候，她非常機敏地維持家裡的歡樂氣氛，也知道如何將堅定的信任感傳遞給蕭士塔高維契。在蕭士塔高維契的圈子裡，我不曾看過另一個如此真誠而堅定的朋友。

戰爭期間與蕭士塔高維契一家一同撤退到庫比雪夫的芙蘿拉‧李特薇諾娃同樣印象深刻：「我對妮娜充滿著欣喜的崇敬，她有出眾而獨立的心靈，以及果決而冷靜的性格。」她認為讓蕭士塔高維契的作曲生涯得以繼續下去的正是妮娜，其中部分原因是她會幫他擋住來打擾他所需寧靜的人。舉例來說，曾有一強勢而咄咄逼人的劇作家要蕭士塔高維契用他的新劇本寫一齣歌劇，作曲家毫無意願，但他不知道要怎麼拒絕。（據稱，蕭士塔高維契曾懷著恐懼的自我覺察和先見之明對李特薇諾娃說：「如果有人來糾纏我，我腦中只會有一個想法——盡

快把他打發走，而為了達到目的，我願意簽署任何東西。』」）但是妮娜向她丈夫保證，他不在莫斯科時，她會把這件事處理好。李特薇諾娃回憶道，「妮娜笑著拿給我看蕭士塔高維契留下的紙條，上面列著要她處理的事情，包括『叫那個劇作家滾蛋。』」妮娜一直在這類家務中被交付扮演黑臉，因此有些朋友或要找她丈夫的人不喜歡她，甚至將蕭士塔高維契的不通人情或令人失望的作為都歸咎於她。不過他身邊大部分的人都非常喜歡她。

最明顯的例外是蕭士塔高維契的母親。男性天才的妻子和母親一向很難處得好：殘酷奪走母親寶貝兒子的另一半永遠無法滿足驕傲的長輩不切實際的期望；而婆婆就算能做到不干預──她做不到──也得承受媳婦對她兒子的壞脾氣歸罪於她嬌生慣養的指責。不過，蕭士塔高維契的情況比這還糟。他的母親索菲亞·瓦西列芙娜強烈反對他娶妮娜·瓦札爾，而瓦札爾家也對索菲亞·瓦西列芙娜強烈不滿，尤其因為她打算一直和這對年輕夫妻住在同一個屋簷下。不知是受到他母親的影響，還是他對婚姻的恐懼（也可能兩者皆有），蕭士塔高維契沒有在與妮娜說定的一場婚禮上現身。索菲亞·瓦西列芙娜以為他已經乖乖地徹底解除婚

約。沒想到一九三二年，兒子帶著妮娜一起旅行回來，還宣布他們已經結婚了，令她震驚無比。妮娜的感受也沒好到哪裡去，因為她發現他們還是得和他母親一起住在馬拉特九號的擁擠公寓中，那三個蕭士塔高維契成長過程中住的房間。這些生活上不睦造成的心理波動，可能就是導致這段婚姻於一九三四年破裂的原因之一──當然，與康斯坦汀諾芙斯卡雅的婚外情除外。因此他們復合後，當然就沒再回去和索菲亞‧瓦西列芙娜同住（這時她已經搬到馬拉特以西幾條街外的迪米特洛夫斯基巷五號）。婚後那段在列寧格勒的日子，他們都自己住，先是在涅河北邊的基洛夫斯基大道十四號，一棟樸素而堅固的公寓，後來則搬到波沙雅‧普希卡斯卡雅街二十三號，一棟更簡陋、毫不起眼的大樓裡。

根據蕭士塔高維契的戰時傳記作者瑟洛夫對索菲亞‧瓦西列芙娜的訪問看來，她從未原諒妮娜的勝利。瑟洛夫對這位強勢的母親印象深刻，基本上就照著她自己的話描述，形容年輕時的索菲亞是個「聰明的學生」和「美麗的淑女」，有著「敏銳的直覺與判斷力」。相較之下，妮娜和她的兩個姊妹「都不是很漂亮」，她是個「只對她的學術研究領域有興趣」的安靜女孩。（老實說，從這兩個女人各自

最年輕貌美時的照片看來，這樣比較的評價有失公允。）

無論如何，蕭士塔高維契還是證明了他對自己的家庭需要什麼樣的伴侶，有他自己良好的判斷。幾年前，十六歲的他因為剛動完淋巴結結核病的手術，在克里米亞度暑休養時，曾寫一封信給他母親，信中頗驚人地精準預測了他未來婚姻生活的樣貌：

當然，我所能想到最好的方法就是完全廢除婚姻制度，廢除所有以愛之名的桎梏和義務。但這當然只是烏托邦式的想法。沒有婚姻，就沒有家庭，這樣是會造成悲劇的。親愛的母親，我想先跟妳說，就算我談了戀愛，也不見得會想結婚。而如果我結了婚，我的妻子卻愛上另一個男人，我不會說半句話；如果她想要離婚，我會答應她，只會責怪自己。（如果覺得這樣看起來怪怪的，我舉個例子好了：假設她愛的那個男人已婚，而他的妻子不是好惹的角色，那麼我會換個角度來處理；如果她害怕受到社會偏見的異樣眼光，她還是可以繼續和

我同住。）另一方面，母親和父親的存在是多麼神聖的事情啊。所以妳看，當我開始認真思考時，腦袋就轉個不停。總之，愛是自由的！

令人訝異的是，成年後的蕭士塔高維契竟然真的發生了與這個青春後期時，浪漫、理想主義、早期蘇維埃的幻想一模一樣的事情──一致到婚姻中的丈夫一樣有得有失，相當公平。妮娜不是潘妮洛普，不會貞潔地在家裡苦等在外遊蕩的尤利西斯回家。她也有秘密情人，也會冒險，將自己熱情地投身於生活及工作中。

大戰結束後，妮娜終於能夠回到她的物理學家本職。一九五○年代初──也就是蕭士塔高維契與烏斯特芙斯卡雅外遇那段期間──她和一位老友，聲名顯赫的同事亞立哈尼安（Artyom Alikhanyan）一塊密切工作，眾所周知他們是一對戀人。每年秋天，她都會到亞美尼亞的阿拉加茲山工作站和他一起研究宇宙射線，兩個青春期的孩子就留給蕭士塔高維契照顧。亞立哈尼安也是蕭士塔高維契的故友，而他也確實做到年少時所說的，對這段關係「沒說半句話」，或許因此讓這段不尋常的婚姻得以長久維繫。顯然，儘管有其弔詭及困難之處（蕭士塔高維契

屢次遭受的政治打擊更是雪上加霜，但妮娜始終站在他身邊，捍衛他），他倆這段婚姻還是成功了——對兩人均是。

一九五四年的秋天，妮娜一樣在亞美尼亞度過。同時間，蕭士塔高維契在莫斯科參與幾首新作品的排練。自史達林於一九五三年三月五日死後（很可惜的是，普羅高菲夫也在這天過世，因此他來不及得知恐怖統治的結束），蕭士塔高維契的作品開始重新在音樂廳裡現身。在這股被稱為「解凍」的氛圍中，他再次成為昔日那位廣受歡迎的作曲家，作品得以接二連三地演出，包括第五號弦樂四重奏（十一月十三日）、第四號弦樂四重奏（同年的十二月三日），以及備受期待的第十號交響曲（十二月十七日，由穆拉汶斯基指揮列寧格勒愛樂）。隔年的十一月，先是《慶典序曲》首演，兩天後是為雙鋼琴而作的《小協奏曲》，蕭士塔高維契十六歲的兒子馬克辛是演出者之一。

一九五四年十二月三日，坐在莫斯科音樂廳觀眾席裡的蕭士塔高維契突然接到緊急通知，妮娜人正在葉里溫的醫院裡。他帶著十八歲的女兒嘉琳娜馬上飛往亞美尼亞，不過隔天他們趕到時，妮娜已經動完結腸癌手術，陷入昏迷。「我們

的第一個反應，」嘉琳娜在多年後回憶道，彷彿她還身在那個晚上的情境中，「是解決當下的問題：要怎麼安排輪流在病床邊，讓她得到二十四小時的照顧；誰要陪她度過那第一個晚上。不過就在那個當下，有個穿著白袍的人走過來，跟我們說媽媽已經過世了。」

那天晚上，蕭士塔高維契打電話給娜塔莉亞・米霍埃茲和魏因貝格——這對夫妻是他和妮娜交情最要好的朋友之一——請他們過去他家，這樣至少馬克辛接到噩耗的時候，不會是自己一個人在家。「我們到他家時，馬克辛正在講電話。」娜塔莉亞說。「他放下話筒後，第一句話是：『這下子他們可會把他生吞活剝。』」而馬克辛在回憶起那個悲慟的晚上時，主要也是關於母親的死對父親會造成何其毀滅性的影響：

　　我記得我當時坐著等電話。我的拖鞋破了，正試著自己把它縫起來。然後從葉里溫打來的電話響了。爸爸說：「媽媽死了。」我知道我一定要盡可能給他一些支持，便試著說些安慰他的話。

妮娜的遺體由火車運回莫斯科，葬禮於十二月十日舉行。嘉琳娜回憶道：「那段日子是我第一次看到爸爸哭。」馬克辛的記憶是和父親到墓園的情景：「我們被帶到媽媽即將下葬的地方時，他一直喃喃地說……『這裡也會有個我的葬身之處，這裡也會有個我的葬身之處……』」遺體被運往墓園之前，就置放在蕭士塔高維契家裡，親朋好友可以來此瞻仰遺容。「我記得我走進房子裡，看見妮娜躺在打開的棺木中；她看起來很安詳、美麗，就像只是睡著了一樣。」芙蘿拉·李特薇諾娃說。「迪米崔·迪米崔耶維奇站在她旁邊。我們親吻彼此，然後兩個人都哭了。」葛利克曼對那天的經過有更詳細的記載：

葬禮開始前的悲慟時刻，蕭士塔高維契對我說了妮娜生前最後幾分鐘的情形。他憔悴的面容抽搐著，淚水從眼中奪眶而出。不過，他用意志控制了自己的情緒，我們便轉向其他不重要的話題。

排隊見逝者最後一面的人很多，他們魚貫穿過蕭士塔高維契的房

間。亞托弗米安拿著一台錄音機，第八號交響曲的樂音充滿了整個房間。我在沙發上，坐在無聲哭泣著的蕭士塔高維契旁邊。

這段記述是取自葛利克曼自己的筆記，並出版在他與蕭士塔高維契的書信集中。不過阿爾多夫（Michael Ardov）的書中一樣有取自葛利克曼，但略微不同的敘述：「亞托弗米安拿著一台錄音機，播放著蕭士塔高維契的弦樂四重奏和第八號交響曲。」到底哪個才是對的，哪個是錯的？或許都不重要。重點是那為妮娜守靈時從錄音機中傳出的悲傷音樂，聽起來就像是蕭士塔高維契的弦樂四重奏，即使實際上不是。

¶

妮娜過世後很長一段時間，除了一些委託創作的電影配樂和一、兩首隨興之作外，蕭士塔高維契幾乎沒寫什麼東西。這是他一生中最長的空窗期，甚至比第

五號交響曲之後的空白還要長，連他自己開始擔心這會是永久性的。「我沒什麼消息可以說，好消息更少。」一九五六年三月他如此寫給朋友。「最悲哀的是，完成第十號交響曲後，我幾乎什麼也寫不出來。如果繼續這樣下去，我很快就會變得跟羅西尼一樣，眾所周知，他四十歲寫完最後一部作品後，繼續活到七十歲，沒再寫過一個音符。這對我稍有慰藉。」

不過一如一九三八年的情況，一首新的一首弦樂四重奏讓他打破了這段長時間的停滯。G大調第六號四重奏創作於一九五六年夏天，該年十月首演，緊接在蕭士塔高維契五十大壽的公開慶生之後。這首可能是所有四重奏中最難解讀的一首；不過不是因為它特別難懂，或不和諧，或佈滿憂愁。相反地，令我們看不清這首四重奏的，是其顯著的——我會說確實如此的——輕快。在這個算是蕭士塔高維契一生中最黑暗的時刻，我們聽到的卻是有時幾近於歡樂的音樂。

嗯，當然不是像羅西尼筆下的那種歡樂，但對蕭士塔高維契來說，第六號四重奏整曲的氣氛是令人意外地樂觀。跟第一號四重奏一樣，此曲的開頭是由第一和第二小提琴信步拉奏著明亮、幾乎快樂的曲調。我們像是回到了那座森林，看

見那個喜歡探險的小男孩，那個孤獨的旅行者——只是現在的他已經不再踟躕，對自己，對自身的力量都更有把握了。他已經挺過黑暗的時刻，曉得命運可以多麼殘酷，但他很慶幸至少偶爾有可以喘息的時刻，即便很短暫。他很訝異地發現自己在這麼久之後，還是擁有一些幸福的可能性，只要他想，他就能抓住這種感覺。另一方面，他非常了解自己，也深知這個世界，好心情不可能永遠持續。無論是源自自身的深沉憂慮性格，或者外在事件的突然轉折（也很可能兩者都有），他的解脫顯然只會是暫時的。因此，可以說我們在這首四重奏中感受到的是一種不平靜的愉悅，既焦慮又帶有希望。

在第二樂章中，我們可以聽到不安自高音音符和滑順的琶音浮現而出，為這首游移而俏皮的圓舞曲帶入一絲來自另一個世界的鬼魅氣氛。這個如在薄冰上跳著圓舞曲的旋律，在某些時刻就好似馬勒的死亡之舞（例如其第四號交響曲的詼諧曲及第九號的藍德勒舞曲，兩個樂章都是三／四拍，都由刻意沒拉在音準上的小提琴奏出既尖銳、毛骨悚然，又勾人的聲音）。我們也可以在最後一個樂章聽到緊張的情緒——有那麼瞬間，歡快演變成了歇斯底里，就好像最短暫的快樂也

無法不變得狂躁、焦慮不安，甚至因那些嘈雜、快速、粗獷的擦弦而發出刮耳尖銳的聲音。當然，如同任何一首蕭士塔高維契四重奏，我們也可以聽到各種奇特、出其不意的不和諧音充滿在四個樂章裡，忽而順應耳朵對和諧和聲的期待，忽而擾亂。不過，在第三樂章的緩板中，我們可以從那強烈抑鬱的口吻，以及發自內心最深層的哀傷，找到最真實、最清晰可聞，與自己對話的蕭士塔高維契。他就像是在說：是的，我仍在這裡，那個一直都很哀傷的人。然而，儘管哀傷，卻也令人安心，因為這一向是我們所熟悉的他，歡樂才令人感到詫異或奇怪。

敏銳的學者如芬寧（David Fanning）與庫恩都指出這首四重奏有種「語調問題」，或「情感上的矛盾」，並將這種「假性愉悅」歸因於類政治性的偽裝、挖苦般的嘲弄、諷刺性的怪誕、故作天真──總之，就是某種刻意的感覺，使得音樂予人的感受不夠連貫。不過在我聽來，曲中的快樂欣喜不像是刻意做出來的。不論從個人層面或政治層面來看，都沒有什麼輕蔑的嘲笑，也沒有刻意的諷刺、挖苦，除非任何一點自我疏離都被算作是自我解嘲。（而蕭士塔高維契向來是懂於自我解嘲的人：例如他對羅西尼的人生苦哈哈的註解：「這對我稍有慰

藉」——既道出他的真實感受，又為他的鬱悶幽了自己一默）。真要說的話，我認為第六號四重奏中的歡快，或輕快，或隨便什麼類似的形容詞，可能是作曲家一時遇到了什麼意料之外的事情，故將喜悅之情賦予音樂中。他對喜悅感到驚訝，又為此感到內疚。

一九五六年是蘇聯政治史上非比尋常的一年。赫魯雪夫在該年二月的第二十次黨代表大會談話中，竟然譴責起史達林及其「個人崇拜」。作為黨的領導人，此一驚人舉措造成的影響迅速遍及了蘇聯生活的所有層面。對蕭士塔高維契所在的音樂領域來說，一些立即的明智轉變是必須的。一九五六年初，作曲家被召去與某位蘇聯高官會面，討論如何為史達林統治期間的藝術家「恢復」他們被摧毀的名聲。這些人中，有幾位早已在「大恐怖」期間就死去或被謀殺，因此沒能活著見到自己被平反（包括梅耶荷德、普羅高菲夫、米亞斯科夫斯基及米霍埃茲，在此僅舉幾例），這想必令他有點五味雜陳。在此情形下，儘管鬆了口氣的感覺是鐵定有的，但毫無顧忌地慶祝不僅不可能，也不適切；從這個意義來說，諷刺是時代的產物，並不是蕭士塔高維契或任何其他人強加上去的。

如同每個人在面對「解凍」時的複雜感受，向來易感到內疚的蕭士塔高維契當然也不例外，他有他的矛盾之處。如果說他對自己，及對受苦受難的同胞在那些悲慘歲月中所失去的感到憤怒，他同時也對自己活了下來感到羞愧。不幸的受害者獲得平反，但已死去；而他這個幸運兒還活著，因此相對沒那麼無辜。他眼下快樂的原因——活得夠久，能夠見到史達林的罪行被揭發——也成了他不快樂的根源，因為他會想到有多少親朋好友沒能親眼見證。另外，他也會因為自己在音樂圈，甚至整個文化圈，被恢復到的權力與影響力之高，而增加痛苦的程度。

不過，一九五六年也是蕭士塔高維契個人生活方面大有進展的一年。那年夏天，在一場蘇聯共青團主辦的歌唱比賽上，他認識了一位名叫瑪格莉塔・凱諾娃（Margarita Kainova）的年輕黨員，七月就和她結了婚。跟他的第一次婚姻一樣，這一次也發生得既突然，又幾乎沒有人知道（但這次不是為了要避開他母親的干預：索菲亞・瓦西列芙娜已於前一年的十一月過世，讓已是鰥夫的蕭士塔高維契又失去了一位至親，倍感孤獨）。然而，瑪格莉塔和妮娜不一樣，她非常不受蕭士塔高維契的朋友歡迎。從後來的評論來看，沒有一個人認同這段婚姻，也沒有

人理解他到底看上了她什麼地方。芙蘿拉‧李特薇諾娃說，在他們結婚前，她就從安努西亞‧威廉斯那裡聽到「關於迪米崔‧迪米崔耶維奇的規劃的可怕謠言：她在共青團的中央黨部工作，是個黨員，還是個不怎麼漂亮又沒什麼魅力，更對藝術一無所知的人。」當她終於見到新娘本人後，芙蘿拉在日記中寫道：

　　昨天我們去找蕭士塔高維契。自從妮娜過世後，我們只見過幾次面，每次的感覺都不是很好，有點尷尬，不知道要說什麼。除了對於失去了妮娜這麼一位真誠朋友而感到悲傷外，我也懷念與迪米崔‧迪米崔耶維奇單純的友誼……但那次，米夏和我只是想去拜訪他一下。

　　屋裡沒有妮娜，只有一個奇怪、乏味的女人。她跟我們打完招呼就離開了，感謝上帝……晚餐時，她和我們一起坐在餐桌前。這個人無趣到可怕，外表有點像馬。她非常努力地嘗試用合適的說話語調取悅每個人，包括客人、孩子，但，天哪，她實在毫無一絲內涵，簡直令人不快──尤其是與妮娜相比後。

蕭士塔高維契的朋友們是有意識到他迫切需要一位妻子——妮娜過世後不久，他曾向烏斯特芙斯卡雅求婚，但她斷然拒絕——這讓人不禁揣測，他之所以選擇瑪格莉塔，是因為他需要有人幫忙照顧他的孩子、家人，以及他自己。而她的共產黨員身份雖然令他的朋友側目，但對他來說可能是所謂的照顧中很重要的一項功能：或許他希望她能起到幫他抵擋政治壓力的作用；這種希望儘管有點天真，但並非沒有道理。即使他的孩子們非常不喜歡這位繼母，也無法阻止他娶她。

她的任務之一是管教他們野孩子般的行為，而他也刻意到婚禮結束後才將她介紹給他們認識。總之，和芙蘿拉・李特薇諾娃一樣，無論是誰來取代妮娜的位置，他們八成都不喜歡。

不過，瑪格莉塔在蕭士塔高維契親朋好友間引起的不悅不能完全歸因於他們對妮娜的懷念。這段婚姻中的某些東西令所有人同感困擾。即使沒見過凱諾娃的人都覺得她不該是蕭士塔高維契家的一份子。杜姆布羅芙斯卡雅——作為蕭士塔高維契檔案館的館長，她覺得自己與作曲家有著強烈的連結，儘管她的年紀太輕，

不認識他本人——被問到瑪格莉塔・凱諾娃目前的下落時聳了聳肩。她還活著嗎？還是死了？她後來過得如何？「沒什麼特別的。」杜姆布羅芙斯卡雅直白地說。

「她就只是他在路上偶然遇到的人……她屬於另一個圈子，興趣大不大相同的人。他的人生受幾位沒和他結婚的女人影響還多得多，例如康斯坦汀諾芙斯卡雅、烏斯特芙斯卡雅。她只是個過客，沒讓人留下任何回憶。」在杜姆布羅芙斯卡雅為慶祝蕭士塔高維契百歲生日製作的大本照片集錦中，確實沒有關於這位第二任妻子的回憶，她的照片一張也沒有，也沒提到她這個人，就好像她不曾存在一樣。

但她確實存在；在費伊那本嚴謹而公允的傳記中，有一張一九五八年蕭士塔高維契和瑪格莉塔在巴黎的照片。因為除了蕭士塔高維契週邊的人對凱諾娃的負面看法之外，關於她，基本上我們一無所知，因此費伊沒有貿然評斷這段婚姻的成功或失敗：她不是那種會讓自己陷進猜測或半真半假訊息的窠臼中的作者。

但那張照片是有透露出一些端倪。我們可以看到，瑪格莉塔其實還滿漂亮的，一旁的蕭士塔高維契微笑著。我不認識他本人，無法解讀他那張時常還戴著面具的臉——我也永遠不可能對他有足夠的了解，而當他的人生走到這個階段，那面具

也更加沉重——但如果我只是把照片中的兩人當作一般的陌生人來看，我會說，那位站在巴黎橋上，頭髮灰白、略顯肥胖、從右肩回望著我們、開懷微笑著的中年紳士，正享受著比他年輕許多的妻子的陪伴。

第六號四重奏完成於一九五六年八月——與瑪格莉塔婚後一個月，距離妮娜過世尚不滿兩年，與前一首四重奏則相隔將近四年。自一九五三年完成第十號交響曲後長達三年的創作乾旱期終於到此結束。一九五六年三月，他在一封信中說到「最難過的事」，不是一九五四年因他摯愛的妻子驟逝隨之而來的痛苦，或一九五五年他尊敬的母親過世，而是這段作曲的乾旱期。信中的他明顯是在自憐，卻又刻意避免露出自憐的味道，或許因為他寫信的對象是一位以前的學生，而不是老朋友，因此未必會流露出自己最深沉或最陰暗的感情。儘管如此，他傳達出的焦慮確實存在，而且他都已經深怕自己的創作會永久停滯了，一九五六年夏天這首嶄新四重奏的到來當然值得慶祝。

但是，如果這首新的四重奏本身就是因第二段婚姻帶來的幸福感而生的呢？假設確實如此，那無可避免的即使這段婚姻不是那麼堅不可摧，而且不可預測？

雀躍感只會加深蕭士塔高維契的內疚。第六號弦樂四重奏是他在妮娜過世後的第一部重要作品，也是第一首她不在身邊寫下的四重奏：照理說，它應該要是一部哀悼之作，如同第二號鋼琴三重奏之於索勒廷斯基及第四號四重奏之於威廉斯，在巨大的失去中緬懷。相反地，它以一派古怪、奇異的輕鬆感慶賀著新婚——不安與羞愧中帶著驚惶、焦慮，以及，沒錯，悲傷，但仍然是在慶賀。如此的結果在在顯示，對於所愛之人的死亡，不是只能痛苦熬過，有時還可以是愉悅走過的。

這對他原本的認知，以及對他整個自我意識的衝擊一定很大。無怪乎第六號四重奏沒有任何題獻對象（和第一號及最後一首第十五號相同），也難怪它涵括、並傳遞出如此詭異的混合色彩——不是假裝歡欣，也不是故作天真，而是對於包裹著罪惡感的快樂和令人懷疑的希望，確切又不得不的承認。

¶

隨著時間的推移，一九五〇年代末對蕭士塔高維契來說並不好過。一方面，

他的健康狀況開始走下坡。他的右手有嚴重的毛病——這對一位右撇子的作曲家來說很不妙，對鋼琴家來說更是災難。因為這個問題，他在兩年內住院兩次，一次是一九五八年秋天，一次是一九六○年初。儘管打針和按摩能帶來一些暫時的幫助，他最終還是因此被迫放棄演奏生涯。（這項犧牲的程度有多大，從哲學家柏林〔Isaiah Berlin〕一封提及蕭士塔高維契一九五八年造訪牛津的私人信件可以看出，儘管只是從旁側擊。目睹了作曲家在參加與榮譽學位相關的公開活動上怯生生的模樣後，深表同情，且會說俄語的柏林對蕭士塔高維契說，如果他願意的話，晚宴上的賓客們會非常開心聽到他彈點什麼：「他什麼話也沒說，就逕自走向鋼琴，彈了一首前奏與賦格——他仿效巴赫創作的二十四首中的一首——彈得壯麗無比，又充滿深度與熱情。」而且，柏林補充道，「他彈琴的時候，臉部表情完全變成另一個人，羞怯和恐懼都消失了」，出現的是極其專注、容光煥發的神情。我想，十九世紀的作曲家們彈琴時大概就像這樣吧。」不能再彈鋼琴，意味著這種他為數不多能夠逃離現實的方式也被關閉了。）

除了激起他絞架幽默與真正沮喪的身體問題外，他對於國家的文化與政治

生活模式也越來越反感。或許是赫魯雪夫「解凍」之初帶來一些不切實際的希望，令蕭士塔高維契和他的藝術家同事們以為事態有望回到一九二〇那個黃金年代的樣子。且不說人不可能回到年輕歲月——也就是說，不可能重新抓住青春年華——一九五〇年代末，至少就結構面來說，還是延續了一九五〇年代初的不安。

「大恐怖」的日子或許已經結束，個人崇拜已遭到譴責，但城市街道上仍處處掛滿著黨領導人的巨幅肖像，《真理報》繼續發表令人麻木的冗文，而那些在史達林統治期間扼殺了藝術的小官僚，則繼續賴在他們的職位上。

一九五七年十二月，蕭士塔高維契寫了兩封信給葛利克曼，諷刺地暗示了他對這些事態發展的態度。那時他剛好巡迴經過敖德薩，該地正在舉行烏克蘭蘇維埃成立四十週年的慶祝活動：

　　到處都可以看到馬克斯、恩格斯、列寧、史達林的肖像，還有貝爾亞耶夫同志、布里茲涅夫同志、布爾加寧同志、弗洛席洛夫同志、伊格納托夫同志、基里連科同志、柯茲洛夫同志、庫西能同志、米柯

岡同志、穆西特狄諾夫同志、蘇斯洛夫同志……所到之處皆可聽到歡呼著馬克思、恩格斯、列寧、史達林的名字，以及貝爾亞耶夫同志、布里茲涅夫同志、布爾加寧同志、弗洛席洛夫同志、伊格納托夫同志……

及其他依字母排序的人名，杜撰的假名調皮地穿插在真實人物的名字之間。

最後蕭士塔高維契說，「我獨自在街上一直走著，直到我再也隱藏不住喜悅，便決定回家，盡我所能地將赦德薩的慶典描述給你看。」對於受過蘇維埃式訓練的人來說，這無疑是在模仿官方講話，而且非常諧謔。

不過，在另一封寫給葛利克曼，同樣意有所指的信裡，他表達了更個人的看法。信中談的是他們共同熱愛的足球。蕭士塔高維契附上一篇《蘇聯體育》關於最近一位曾享有盛名的球員過世的剪報，他將這位只懂踢球的運動明星和一位具狡詐政治手腕的苟活者做了對比：「死者在體育界廣受讚揚，比起多數同行更受推崇。不幸的是，他因缺乏政治手腕而備受折磨，不像開心地活著的鮑布洛夫

（Vsevolod Boblov）。」信裡繼續指出，這位曾在一九五二年蘇聯輸給南斯拉夫時，指責一位選手是「狄多（Josip Tito）的走狗」的鮑布洛夫「繼續往上爬，他現在是一支足球隊的教練及政治指導。」至於那位被他荒謬指控的選手，「馬上就還擊了」；然而，他或許是一位優秀的中後衛，卻缺乏必要的基本政治指控。」

為了強調他的看法，同時披上他在信中慣常使用的偽裝術，蕭士塔高維契補充道，「另一方面，鮑布洛夫的政治理解力就令人十足欽佩。」作曲家幾乎無法抑制的憤怒是顯而易見的——明顯到我們不需要葛利克曼的註解，就知道蕭士塔高維契對於「鮑布洛夫們與他們的同類在後史達林的世界依然生生不息，不只在體育界，音樂界和文學界亦同」有多麼氣憤。

這段期間，蕭士塔高維契每隔幾週或幾個月就會寫信給葛利克曼，有時甚至每週一次，但第一次直接提到及他的新婚妻子瑪格莉塔是在一九五八年六月二十二日——這已是婚後將近兩年。後來是還曾兩度提到她的名字（其中一次是發給葛利克曼和他太太薇拉參加「我們結婚兩週年慶祝晚宴」的邀請函，地點在他姊姊瑪莉亞的公寓），但接下來她就像是消失了一樣。一九五九年六月中旬，

蕭士塔高維契提到莫斯科令人難耐的酷暑及他的夏日計畫：「我們有可能會去科瑪洛弗。」可以假設這裡的「我們」正暗示著包括瑪格莉塔，一如一九五八年五月一封關於他們計畫去巴黎旅行的信中所寫。但根據馬克辛模糊的回憶，那年夏天之初他們就已經分居；可以肯定的是，同年秋天他們就離婚了。

蕭士塔高維契甚至不敢和瑪格莉塔面對面。他選擇逃避，派二十一歲的兒子去向繼母告知離婚的決定，並處理必要的法律程序。「回顧這一生，我覺得自己是個懦夫。很不幸地，我是個懦夫。」據稱蕭士塔高維契大約在那陣子對他的朋友及前學生丹尼索夫（Edison Denisov）如是說。但他說的是政治方面（丹尼索夫假設的，可能也是正確的），而非關個人生活的任何一面。丹尼索夫將蕭士塔高維契的怯懦歸因於他理性的恐懼，也歸因於不理性的愛：「他怯懦的另一個原因是他對孩子深刻而強烈的愛。他做的很多不好的事都是為了他的孩子。」然而，他要馬克辛幫他處理和瑪格莉塔的離婚事宜，這件「不好的事」就不是為了別人，而是為了他自己了。他就像在紙條上要妮娜在他不在家時「叫那個劇作家滾蛋」一樣選擇逃避，只是沒那麼好笑。

正如我們只能用猜的推測蕭士塔高維契為什麼要娶瑪格莉塔，他又為什麼要和她離婚，同樣令人摸不著頭緒。我們只能找到一個間接的相關線索，那就是一九五九年五月，他開始寫一首紀念第一任妻子的弦樂四重奏。如果妮娜還活著，那年的五月她將滿五十歲（她出生於一九○九年，過世時年僅四十五歲），這個紀念日便是寫作這首四重奏的首要動機。一九五九年中，他的思緒是否因為與瑪格莉塔的婚姻觸礁而轉移到妮娜身上？或者單純就是這個日子讓他興起寫一首四重奏來作為紀念，使他思考起她對他的意義，進而令他質疑起她的「替身」的價值？我們永遠無從得知。我們有的，就只有第七號四重奏本身。這首作品完成於一九六○年三月。

¶

升 F 小調第七號四重奏是蕭士塔高維契第一首以小調寫成的四重奏。（據說他就是在寫完這首後，對齊格諾夫說他想寫用所有的大、小調創作一整套，共

間奏曲 188

二十四首的弦樂四重奏。）這首也是他所有四重奏中最短的一首，大約只有十二分鐘長，但這短短的三個樂章中包含了大量新的東西。富新意而不刻意嶄露，直指人心而不戲劇化，澄澈、理智，有時悄聲，多時強而有力，第七號四重奏正是對其所紀念的那位女性恰當的致敬。

此曲由第一小提琴奏著短小旋律的稍快板開始──這個旋律性其實不高的旋律，持續被小聲而堅定的三拍短音節奏打斷，就像有訪客不停敲著門。或許是因為這些咚咚咚的敲門聲，或許是因為小調，又或者是因為持續性的中斷，這個樂章從一開始就有點焦慮的味道。然而，音樂很快地改交到大提琴手上，它以更強勢，更具旋律性的方式接管。（一九五九年蕭士塔高維契開始構思這首四重奏時，他同時也在為他的摯友羅斯托波維奇創作第一號大提琴協奏曲。所以對他來說一向佔有重要地位的大提琴，在這段期間又更顯吃重。）「大提琴很勇猛。」這是我對這首四重奏最早的印象之一，反覆聆聽後更覺得如此。

整個第二樂章都是靜悄悄地，有時顯得非常詭異（例如，有一個大提琴和中提琴的滑奏樂句，小聲到幾乎聽不到，但當你真的聽到時，那些輕如鴻毛、往上

滑的音程可是會令你背脊發涼、汗毛直豎。）相較之下，第三樂章的步調又快又狂，還十分嘈雜。小提琴和中提琴幾次粗獷的高音擦弦聽起來就像在嚎叫，或尖叫；整體聽來有種混亂、狂暴、危機迫在眉睫的感覺。音樂接著急轉直下到稍強版的三個敲門聲——壞消息來了——隨後又回到第二樂章的安靜感覺。接著，又從這裡回到與第一樂章一模一樣的撥奏旋律，並逐漸接近全曲的尾聲——如同第一樂章——先是大提琴，其他三個聲部隨後才加入。和突然中斷，彷彿還在小節中的第二樂章不同，這個終樂章以漸弱、消逝到一片空寂之中畫下句點。

整體來說，這首四重奏給人的感覺是要盡可能地精簡。它簡潔的結構、侷促的半音階、刻意讓兩把琴演奏得像是同一把的聲音效果——在在都著重在「小、少」等「小調」（minor）在日常生活中的意義，就連這首四重奏對撥奏增加的倚重，也可算是此一傾向的象徵，因為捨去弓，只用手指撥動琴弦，即是提琴最簡單的演奏方式。然而，不代表這樣的音樂就是極簡主義或抽象的；相反地，如此精簡的手法就好比煮熟的醬汁，具有濃縮並強化其內含精髓的效果——在此指的是音樂的內在情感。如果說第五號四重奏像是普桑的風景畫，第七號則是哥雅

（Francisco Goya）的象牙袖珍畫——畫家將他所觀察到的所有細節畫進區區幾平方英吋的框架內，儘管內容令人深感不安，但都是極為細緻、神乎其技之作。

渺小與靜謐更顯有力而強烈。起點在終點回歸的循環。幽靈般的超脫世俗及憂愁的自省。獨自發聲的勇氣。不難聽出曲中這些元素與蕭士塔高維契對妮娜的情感之間的關聯；但也不是必須仰賴這些相似才能捕捉到這部作品的氛圍。蕭士塔高維契在此所做的——有可能是他第一次這麼做——是利用抽象概念與樂句句法來暗示具敘述性質的東西，例如人物、故事或意涵，而非依靠旋律。在第七號四重奏裡，他巧妙地將第五號四重奏的高度抽象與第二及第四號四重奏中帶有私人紀念的特質結合在一起。

第七號四重奏不是他的四重奏中最感人的一首，但還是充滿著感情。它沒有在尋求同情，也沒有在暗自神傷。反之，它像是在試圖找到一條出路：情緒上是沉思般的，甚至是理智解析的，而非無助絕望。我的感覺是，這首作品是蕭士塔高維契為自己而寫，他看著自己內心真正所想、所感覺為何。沒有要向外彰顯，也沒有要聽者為他哀悼的意思。內疚感也是沒有的，至少是如此，除非把第三樂

章尖銳的喊叫當作是。不過對我來說，那比較接近熾熱的悲鳴，一種非刻意、卻

幾乎馬上就被平息的爆發。時間在一定程度上協助他去平息，音樂亦然，而且不

只是這首作品，還有第六號四重奏與本曲之間的距離。

一九六〇年四月三十日，蕭士塔高維契寫信給葛利克曼，「貝多芬四重奏正

在練習我的第七號四重奏，這些排練帶給我很大的快樂。不過總的來說，生活一

點也不輕鬆。一九六〇年四月二十九日，黨中央機器《真理報》上有一篇『地平

線之外的地平線』，我多麼渴望得到詩人筆下那位栩栩如生的老婦人的幫助。」

葛利克曼告訴我們，那位老婦人代表的就是死亡，而即使蕭士塔高維契以他典型

的諷刺（藉由巧妙地將備受鄙棄的《真理報》以「那本書」作為他們的書籍暗號）

掩飾了他的絕望，也沒能降低這個願望的黑暗程度。然而，雖然他這個死亡的願

望是確實且真誠的，但前一句的「很大的快樂」同樣也是──不像通常在給葛利

克曼的信中寫到這句話時的嘲諷口吻，而是對此事真正的快樂。

如果說第六號四重奏是對於活得比死去的摯愛久而自喜的矛盾心理，第七號

四重奏就是（別的情緒暫且不提）心安理得的真正哀悼。這樣的哀悼可能也包含

嫉妒和渴望的成分——有種被拋下、注定必須繼續活下去的感覺——但我們應該也已經習慣了，因為蕭士塔高維契正是同時展望生命與切盼死亡的大師。「總而言之，人生很難。」一九五七年，他如此寫給葛利克曼。「但或許不久就可以解脫了；畢竟我都年過半百了。然而，我旺盛的精力和強健的身體沒有要讓我減少塵世活動的跡象。」此處的語氣精準地在幽默與絕望，以及自嘲與自我保護之間拿捏得恰到好處，連葛利克曼這種交情的密友都很難精準地定義這種情緒。

第四章　夜曲

到目前為止，本書檢視的自傳性內容與社會面向，對於了解這部作品從何而來或許有其關鍵性；但如果我們想要知道它將往何處去——音樂將如何鑽入聽者的內心世界——那就必須轉向探討其藝術形塑的過程。

——葛芬寧《蕭士塔高維契第八號弦樂四重奏》

從這時起，蕭士塔高維契的人生將開始有些改變——某種與他對弦樂四重奏的依賴有關的需求，或有關的機遇。大戰結束後的十五年間，他只是間或地轉向弦樂四重奏，每三或四年寫一首，好像它們是一種私人嗜好，一種餘興，一種轉移他主要音樂事業的排遣。不過，一九六〇年，他突然在一年內寫了兩首四重奏：

先是三月完成的第七號，接著是七月初在電光石火間寫下，超凡的第八號。

蕭士塔高維契的C小調第八號弦樂四重奏所得到的關注比另外十四首加起來還要多。自其問世及首演的五十年來，這首作品已經成為最常被演出的二十世紀室內樂作品之一。打從初始，樂評就給予熱烈的讚揚（包括當時非常年輕的伏爾科夫，他自陳這首四重奏於一九六○年十月二日在列寧格勒首演時，自己就在觀眾席中，並從那天起迷上了蕭士塔高維契的音樂），弦樂演奏家們莫不渴望演奏，就連不那麼喜歡「當代音樂」的聽眾都熱愛本曲。接下來的數十年間，音樂學者一一拆解它的每個細節，鉅細靡遺地檢視裡頭的所有引喻及運用手法。然而，被如此這般地手術解剖後，這首曲子開始變成不像是它應該面貌的屍體，只剩下梗概，而不是一首活生生的音樂。它的廣受歡迎也無濟於事；在某些嚴肅圈子裡，這首備受喜愛的第八號四重奏甚至被戲稱為「芭樂音樂」。

讀者或許會覺得很奇怪，怎麼我別首四重奏不挑，特別挑在第八號提出那麼多問題，而且還是這首一向被視為是作曲家的自傳性作品。畢竟，我不是一直都認為以傳記性的眼光來看待蕭士塔高維契的弦樂四重奏是合理的角度嗎？怎麼會

在第八號四重奏突然喊停呢？

某種程度上是關於平衡。所有音樂作品──這麼說吧，所有藝術作品，如果說它們是個人意識的產物──都是源自，並反映出其創作者的人生及性格中的某些面向。

某些類型的藝術創作與其創作者間會有比起一般情況更親密的關係，或許是因為藝術家本身對作品的態度，或許是他創作時的時空背景，或許這是他唯一表達自我的作品，或許是他獨一無二的藝術語言，也或許是其他各別、但更可能是種種加總在一起的因素。我相信蕭士塔高維契的弦樂四重奏就是屬於這種藝術創作：我認為，如果將這些作品置於他日常生活的背景下仔細研究，它們可以為我們提供這位極度謎樣的藝術家一個輪廓，而不論那輪廓是多麼模糊，都是我們無法從其他角度看到的。

但是，我不認為弦樂四重奏的意義可以在「人生與作品」這樣一對一的關係中找到（如果可以說音樂真的可以用「意義」解釋的話）。正是這種點對點的翻譯，令傳記式評論（Biographical criticism）被其他領域的批評者找到理由，稱其

為「簡化」、「庸俗」，而背負臭名。就其本質而言，評論本身就是簡化的：最起碼地說，評論是將非語言的藝術作品簡化為用文字表達（或者，當評論對象是文學作品時，將繁複、模稜兩可的藝術性文字以較狹義、直接的描述來詮釋這些作品。）至於庸俗——這個嘛，一個人的庸俗可以是另一個人的《穆森斯克郡的馬克白夫人》。在評論時，為了避免沾染任何一點點的庸俗色彩，往往會導致一種蒼白、死氣沉沉的學究味，如此一來未能忠於活生生的藝術創作，反而變得與其對立的粗俗一樣。然而，蕭士塔高維契的第八號四重奏無疑是有某些在評論者的眼中會被認為是簡化、粗俗的東西。

這有一部分是作曲家自己的錯，錯在他在一封寫給葛利克曼的知名信件裡說，這是一首紀念他自己的作品。加上他在曲中置入了許多明顯的「線索」，像是在告訴他愚昧的崇拜者們，循著這些線索就能夠得到某種終極解答。我認為，這樣子的捉弄，正是蕭士塔高維契音樂的典型特徵，特別是這段時期——大約從第五號四重奏和第十號交響曲開始，在第八號四重奏達到高峰。雖然他在之後的作品中也還是有用到字謎、引用或其他類似的手法，但比起第八號四重奏，就沒

那麼高度個人化，意義上更為顯而易見，整體來說也比較沒那麼神秘。

不過，問題的另一部分是諸多因素的總和，而那就不能直接怪在蕭士塔高維契身上，例如這首四重奏傳奇般的創作背景——他是在被迫違背自己的意志，加入共產黨的不久後，在短短三天之內寫完的——以及完成後在聽眾心中激起的強烈個人感受。親臨列寧格勒首演場的俄羅斯人清楚地感受到那是關於他們的音樂，關於他們自己在某個特定歷史時刻的絕望感。二〇〇六年在愛麗絲‧塔莉音樂廳和我一同聆賞的紐約人也有相同的感受，而在作曲家的百歲誕辰年，參與了他四重奏全集音樂會的舊金山人、倫敦人、巴黎人、柏林人、波士頓人、萊比錫人以及溫哥華人，想必也都有同樣的感覺。那麼，為什麼他們不會同樣地認為這是「關於」蕭士塔高維契個人的音樂呢？人們很容易會把接收的自傳性和創作的自傳性混為一談，想像作曲家（或作家、畫家）置放進去的情感和我們後來汲取出的是一樣的。但藝術不是這麼搞的，雖然其部分美麗及有趣之處正是讓我們以為它就是這麼回事。

對於知道那封葛利克曼信件的人來說，信中內容就是他們此一信念的佐證。

蕭士塔高維契寫信的日期是一九六〇年七月十九日，當時他剛從德勒斯登出差回來幾天，他到該城是去為他朋友阿恩施坦（Lev Arnshtam）的電影《五天五夜》配樂。「德勒斯登是個坐下來創作的好地方。」他告訴葛利克曼：

我住在哥爾利茲，一個溫泉小鎮，那裡很靠近一個叫科尼希斯坦的小地方，離德勒斯登大約四十公里。這整個區域都美得不可思議，難怪被稱為「薩克森的瑞士。」這樣的工作環境實在太美好了，我的第八號四重奏因此應運而生。雖然我應該是要把精力放在電影配樂上，不過進度一直停滯不前，倒是寫了一首意識形態不正確，對誰都沒用處的四重奏。我在想，如果哪天我死了，應該不會有人寫什麼音樂來紀念我，所以乾脆自己來寫一首。樂譜首頁的題獻詞可以這樣寫：「紀念這首四重奏的作曲者。」

這首四重奏的主要動機是 D、E、C、B，也就是我的名字 D. Sch 的縮寫。曲中也有用到我過去一些作品的主題，以及革命歌曲《在

獄中受苦》。我自己的作品有：第一號交響曲、第八號交響曲、（第二號鋼琴）三重奏、（第一號）大提琴協奏曲，以及《馬克白夫人》。另外還有對華格納（《諸神的黃昏》裡的送葬進行曲）和柴可夫斯基（第六號交響曲第一樂章的第二主題）的隱喻。噢對了，我自己的作品還有一首沒講到，第十號交響曲。真的是個還不賴的小雜燴。這是一首類悲劇的四重奏，我邊寫邊哭，流下的眼淚多到像喝了半打啤酒後尿的尿那麼多。我回到家後，試著把整首彈過幾次，但每次都以淚水告終。當然，這不是出於對這首類悲劇產生的反應，而是我自己對其結構之高度完整的驚嘆。這裡你大概會感覺我有點在自吹自擂，不過這些很快就會過去，接下來會一如往常，只剩下自我批判。

我們不該誤會了這裡苦澀中帶著俏皮、糾結中帶著自嘲、貝克特式的語氣（「如果哪天我死了」）？當時的他還離得遠。）不過，在葛利克曼的註解——在這封信之後，附上那年的六、七月，蕭士塔高維契被迫與共產黨共舞的詳細經

過——被過度放大及推波助瀾下，幾個世代以來的樂評都誤解，或者至少是忽略了這一點。照此說法，蕭士塔高維契對於自己最終屈服於權力（箇中原因可能永遠無法確定，可能有來自黨的巨大壓力、少了可以為他擋住任何事的妻子、過多的酒精攝取）的深切絕望，可以和他對自己那首「意識形態不正確的四重奏」的「類悲劇」的自諷絕望畫上等號。他為這曲子流下的是真的眼淚，這是毫無疑問的；而後來當包羅定四重奏在他家拉完這首曲子，他報以令人憂懼的沉默後，第八號四重奏與他那無以名狀的悲傷之間的明顯關聯又更加鞏固了。「我們拉完後，他一句話都沒說就走出房間，也沒再回來。」柏林斯基回憶道。「於是我們安靜地收拾好樂器就離開了。隔天，我接到他的來電，語帶激動地說：『我很抱歉，但我實在沒辦法面對任何人。我沒有什麼要指正的，你們就照這樣拉吧。』」

關於這首四重奏背後，有點神秘，又高度個人化創作動機的神話很早就開始流傳，不過最離奇的要屬列別汀斯基（Lev Lebedinsky），這位蕭士塔高維生前的朋友對一些事件的自我美化，往往使得這些憶述顯得不太可靠。「那是他對生命的告別。」列別汀斯基在談及第八號四重奏時如此說。「他視加入共產黨為

道德上，同時也是生理上的死亡。他從德勒斯登回來的那天——他在那裡完成了四重奏，還買了一大堆安眠藥——用鋼琴把那首四重奏彈給我聽，並且眼中泛淚地告訴我，那會是他的最後一首作品。他還暗示了自殺的打算。也許他的潛意識裡希望我可以救他。我設法把他外套口袋裡的安眠藥拿出來，交給他兒子馬克辛，並告訴他這首四重奏的真正意涵。」不過，雖然馬克辛同意蕭士塔高維契被迫加入共產黨時掉下眼淚的說法（他會記得是因為那是他第二次看到他父親哭，第一次是妮娜過世的時候），他多次鄭重地否認了安眠藥故事的真實性。

然而，傷害已經造成，把第八號四重奏當作遺書的迷思仍然存在大眾的想像中。某方面來說，把一位敏感的藝術家當成受害者來看，遠比認清身上擁有複雜情感維度的真實蕭士塔高維契要容易許多。實際上，他首先是一個倖存者；不，不只這樣：他既是倖存者，還是所有死者和犧牲者強有力的發言人，有時甚至是他們的代言人。而作為一個個體，一個音樂家，可以同時具備這兩種身份，正是他矛盾性格的代表的一部分。

第八號四重奏正式的題獻詞是「紀念法西斯主義與戰爭的受害者」。多數樂

評為了迴避此一聲明的公開性質，要不就是技巧性地否認，要不就是徹底拒絕承認這個題獻的有效性。他們說，蕭士塔高維契把自己算在法西斯主義的受害者中，因此史達林和黨是加害者。或者，蕭士塔高維契只是退一步，隨意找了一個可以讓審查過關的舊標語，一如他從第五號交響曲以來所做的，實際上這個題獻完全不是認真的。不過，像弦樂四重奏這樣較小編制、不太為人注意的體裁，應該是不需要像交響曲那樣偽裝，以刻意誤導上面的人才是。那麼，蕭士塔高維契為什麼要用一個公然的謊言來掩飾他最私人的四重奏呢？

「鬼扯！」當我問桑德林蕭士塔高維契的「紀念法西斯主義與戰爭的受害者」是否是真心的，他直接噴笑出來。「一首充滿他自己先前作品的引用及暗示的四重奏，和法西斯主義的受害者有什麼關係？」

但我還是好奇，為什麼他要引用自己和其他作曲家的音樂？引用這些對他有何意義？「這我無法回答。」桑德林說，「不過這些引用正強調了這一切都是關於他自己。D—S—C—H 對他自己的意義比起 B—A—C—H 之於巴赫來得重大，也更富特殊意涵。」

然而，光是這幾個字母的組合就不是直觀起來的那麼簡單了。研究蕭士塔高

維契的學界已經太習於使用 DSCH 這個縮寫（目前用於他樂譜的官方出版社、一

份研究他作品的主要期刊，以及其他數十種與蕭士塔高維契相關的出版物），以

致於人們已將此個人標記視為理所當然；他們忘了這個「簽名」的來由是多麼偶

然，又是多麼刻意的組合。首先，蕭士塔高維契的名字原本沒有要取作迪米崔‧

迪米崔耶維奇。他的雙親原本想叫他雅洛斯拉夫（Jaroslav），不過被請來為他受

洗的神父堅持這個小男嬰應該根據他父親的名字取名──也許是為了掩飾他自己

對聖雅洛斯拉夫命名日的無知，也許是他覺得雅洛斯拉夫這個名字太像外國人、

太波蘭。但如果他父母一開始選的名字被選用了呢？蕭士塔高維契會怎麼拼湊出

一個包含字母 J，帶有音樂意涵的簽名呢？

而由蕭士塔高維契的名字（given name）轉換到 DSCH 這個縮寫，其實也

不是那麼直覺的。首先，得先將他的名字從西里爾字母音譯成羅馬拼音，而且是

德文；接著他得捨棄名字中間那個承繼自父親的 D（Dmitriyevich，迪米崔耶維

奇）；這樣才能得到德文記譜系統下，分別代表四個音符的字母：D、E（德文

以「Es」標記）、C、B（德文以「H」標記）。這個序列的聲音──很接近C小調音階，四個不同的音符形成一小段既完整，又有如胚胎般的旋律，先是些微上揚，隨即又以下行終止──聽起來正好非常符合作曲家的音樂風格，也與他的美學大方向相吻合。雖然與兩百多年前的 B－A－C－H 遙相呼應，彷彿傳承了其巴洛克血統，但蕭士塔高維契的字母組合旋律比起巴赫的明顯更黑暗，更識別得出其小調傾向，也更帶有猶太色彩，而這點正好與他喜用猶太風格旋律的傾向完美契合。

正是從這裡開始，「假的」受題獻者和「真的」的分界點不再那麼涇渭分明──或者這麼說好了，比起任一首其他四重奏，蕭士塔高維契在第八號四重奏更成功地將公眾意義與私人訊息、為人民服務與對人民領導的批判，以及個人與政治兜在一起。正如艾默森四重奏的小提琴手瑟哲所說：「他使用自己姓名的縮寫，不只是作為個人印記，也有點像是在說：『這是關於我們，我們俄羅斯──也是俄羅斯的悲劇。』」

從表面上看來，黨的高層對於一首紀念「法西斯主義與戰爭的受害者」沒有

什麼好抱怨的，因為他們自己就一直在為這些死去的人們豎立巨大的紀念碑。不過，究竟誰才是德國法西斯主義的主要受害者，或至少是其目標？為什麼那陣子俄羅斯大舉發動旗幟抵制的對象，正是猶太人？（題獻詞的另一部分也絕非單純地直截了當，因為，從創作地德勒斯登的角度來看，「戰爭的受害者」肯定包括兩萬多名死於盟軍對該市大轟炸的德國平民。）第八號四重奏的音樂本身就證實了此一猶太關聯，因為蕭士塔高維契從他的第二號鋼琴三重奏——那首紀念索勒廷斯基的作品——選來引用的段落，正是那段深具猶太風格的旋律。此一引用並非是要強調其猶太風格，但正是藉由這個隱喻，蕭士塔高維契同時達到了幾個目的。他在紀念、在哀悼他的摯友，那位將他的音樂的迫害描述為「大屠殺」的朋友。他回顧起自己的過去，憶起那些標誌著他取得音樂上最大成就，卻也最困頓悲傷的戰時歲月。另一方面，他同時也在為一大群法西斯主義（共產主義亦然）的受害者，那些被謀殺的猶太人發聲。因此，如果今天紐約的猶太裔觀眾準確地接收到這首獻給「法西斯主義受害者」的四重奏中迴盪著的猶太精神，為之感動，誰可以說他們被那題獻詞給誤導了呢？這首四重奏可能隱含的各種意義並

不互斥；只是它們互相交疊的層次之深，遠比大多數觀眾（或樂評家）所能夠認知的要深得多。

樂曲的結構是蕭士塔高維契達到這種層次交疊效果的關鍵之一，而結構同時包含了連貫性和不連續性。芬寧在他那本探討第八號四重奏的研究中，指出這首作品「充滿著電影的連戲手法」，例如倒敘、快進、慢動作、跳接等等。蕭士塔高維契的草稿最早是打在首頁寫著「電影《五天五夜》」，後來又劃掉的譜紙上（他原本該寫的是這部電影的配樂，而不是這首四重奏），芬寧想必是在知道這件事後才做此類比的。但他的觀察也源自本曲中引用過去作品的方式：從樂曲一開始對第一號交響曲的快速回顧，接著是後來創作生涯的快進綜覽（第八號交響曲、第二號鋼琴三重奏、第十號交響曲、大提琴協奏曲），最後導引到灰暗的革命歌曲與《馬克白夫人》優美纖細的詠嘆調之間的跳接。這一路上，我們看到了索勒廷斯基、羅斯托波維奇、妮娜的身影，但是都倏忽即逝，模糊不清，幾乎難以辨認。

儘管任何有關第八號四重奏的討論都會聚焦在那些援引的樂段（就如同小男

生談起《哈姆雷特》一樣），實際的聆聽經驗並不會只有這樣。如果你對那些旋律的來源本來就熟，會像是觀看一齣已經看過數次排練的戲劇的首演之夜，所有導演指示的枝微末節、未彰顯的動作與內在詮釋都在其中，只是它們進行得飛快，完全融入在這部現在進行中、放飛自我而呈現了嶄新生命的戲劇。

而即使對那些引用和隱喻的段落不熟，也不會影響你欣賞這首四重奏，甚至效果還可能更好，因為這樣你就不會被那些過多的資訊和期望所困，而是單純地感受音樂能帶給你些什麼。就其本質而言，隱喻——好的、有效果的隱喻——應該是不需要被解釋的。就如同文學評論家恩普森（William Empson）在探討馬維爾（Andrew Marvell）的一首詩時所說：「在提到鮮為人知的引用時，即使無法被理解，也務須讓詩句明晰易懂。」恩普森繼續說道，關於這首詩中提到的「失去了兄弟的赫利雅德斯」，如果你「跟我一樣忘了她們的兄弟是誰，然後去查一下」，這首詩也不會因此讀起來更添美感；還不如保持神秘朦朧美就好。」同樣地，蕭士塔高維契的第八號四重奏也是如此，而對熟悉這首曲子的老手、音樂家及音樂學者來說，或許偶爾試著用「未知」的耳朵來聽聽看也不錯。

¶

C小調第八號四重奏的長度在蕭士塔高維契的四重奏中不算長，只有大約二十分鐘。不過就像他最具規模的那幾首，在這不大的篇幅中就包含了五個樂章。或許是每個樂章之間沒有停頓，由前一個流動到下一個，或許是樂章之間緊密地彼此呼應，也或許是這首曲子整體的蕭穆感和慎重的步調，整體來說不會有急匆匆或過於倉促的感覺；只有第二樂章（甚快板）展現了作曲家慣常的那種瘋狂焦慮，但在這裡還是有被大幅縮限的。而儘管蕭士塔高維契的典型憂鬱十分顯著（特別是在三個慢樂章），它還是被以某種形式侷限、形塑、框在這首結構重複性極高的作品中。

揭開樂曲序幕的四個音，本身聽起來就像是個會反覆迴盪在整首四重奏的主題。如果對蕭士塔高維契了解不多，當然不會曉得這四個音是他名字的縮寫。但不打緊，我們還是可以聽出這個四音序列將是全曲的情感核心所在。起頭的是大

提琴，中提琴和兩把小提琴陸續加入，一次一把樂器，但彼此的間隔並不規律，而是一個聲部接著另一個聲部漸次往上疊，直到四位演奏者全部合在一起；乍聽下有點像是鐘聲，但沒有不祥的意味，而是帶著一種沉靜的悲傷。

接著，我們終於可以在一連串低音音符的背景中聽到一段稍高音域的旋律。

這是個會勾人的旋律，即便不曉得它是從第一號交響曲而來，也不失其吸引力；那旋律本身有種擬人化的感覺，像是一個說話的聲音。開頭這個樂段如同此樂章的一些其他元素，之後還會重複出現，但最顯著的仍屬開頭那四個清晰可辨的音符。如此頻繁回歸熟悉的旋律與樂句句型，非但不覺擾亂，還有種安定之效。它並非偏執，或者，就算是，也是我們與之共同的偏執：那些重複讓我們有種被抓著，腳踏實地的感覺。整個第一樂章聽下來，簡明與莊嚴相互交織，共同刻下深沉的情感。

第二樂章將我們一把拽入焦慮、近乎歇斯底里的狀態，步調、張力、音域幅度都不斷往上飆。同樣的那四個音符又回來了，但這時已不像鐘聲，而更像是發出求救的訊號。猶太風格的旋律緊接著出現；雖然同樣瘋狂，它更有種挖苦、諷

刺的快感，就像猶太舞蹈那樣黑暗非常的歡樂，或死去的摯友講起笑話的幽默感。

接下來的第三樂章，是作曲家在第二號四重奏第三樂章時就寫過的那種令人不安，不和諧的圓舞曲，但與其鬼魅般的誘人旋律不同，也相對不適合拿來隨著節奏跳舞；如果說它比較不那麼勾人，它同時也不那麼令人毛骨悚然了，因為如果連死亡都變得熟悉，就沒什麼好失去的了。

從各方面看來，強而有力的第四樂章都是這首四重奏的高潮。此樂章由三種明顯可辨的聲音元素交織在一起，分別是：一段緩慢，民歌般的曲調——其實就是革命歌曲《在獄中受苦》；一段取自《馬克白夫人》中的詠嘆調，由大提琴以溫柔地（dolce）拉奏的甜美旋律；以及一連串強勢的三個「敲門聲」，不停地以愈發威脅的語氣打斷音樂的進行。同樣的敲門聲（由全部，或三位樂手一齊敲擊般地奏出三個八分音符，然後會有一段休止）曾在第七號四重奏中以比較柔和的形式出現過，不過沒人想過它們還會陰魂不散地再現。在這裡，在第八號四重奏中，有的人說那是槍聲、是炸彈墜落的爆炸聲、是KGB的敲門聲，也有人說是KGB即將敲門前，裡面的人給的暗號。我不在乎究竟哪種說法是對的——如果真

有答案在這其中的話。令我困惑的是，怎麼每個人都想跳上熱門話題的順風車插上一嘴，好像那一連串的「碰碰碰」節奏只能有一種解讀。當歷史的洪流逐漸流逝到足以讓我們專注在聆聽音樂本身時，那些音符終將以那彷彿從外部侵入而危及寧靜平和旋律的巨大威嚇聲響，得到其自身意義。在這個樂章的兩段旋律中，特別是在旖旎轉變而來的詠嘆調裡，我們都可以感覺到蕭士塔高維契試圖以靜謐的內在力量壓過嘈雜的外在力量，就好像在喧囂侵入與溫和反思的戰鬥中，內在力量將可贏得最終的勝利。

音樂來到第五樂章時，我們已經準備好要休息了，而蕭士塔高維契也確實讓我們停下腳步──不僅體現在回到由樂曲初始那四個音符進行卡農的圓滿結局中，也體現在「休息」字面上的意義，即偶有四位樂手同時停下，一同休止一整個小節。這是他第一次在四重奏裡這樣做，在樂曲結束前置入一片完全的靜默，如同旋律般明顯地存在。在這個最後樂章中，靜默的沉思似乎是戰勝了嘈雜的敲擊，甚至到了即使是最輕柔的音符也覺得自己太大聲，而短暫消逝在無聲空間的程度。或許是因為這些不尋常的休止，也或許是此處的賦格得以自行完成發展（不

像第一樂章那樣飄忽、片段式的），第八號四重奏的終樂章有一種異乎尋常的結束感。芬寧稱之為「超脫世俗」；雖然我了解他的意思，但我不會選擇這樣形容——至少不是在我們談及貝多芬四重奏時的宗教或精神意義上。比較起來，第八號四重奏的尾聲更具人性；我們從中得到的不是慰藉或救贖，而是陪伴。

當那四音動機於第五樂章再現時，我們已經對它熟悉到像是本曲的某種簽名了，即便有些人不曉得那確實就是作曲家的簽名。整曲下來，我們已聽到一遍又一遍，一下東喊「我在這裡」，一下西喊「我還在這裡」。不過，這點到了曲子的尾聲似乎也有所改變。那處處皆是的印記已逐漸被淹沒而模糊，「關於我自己的歌」轉變成某種「地下手記」，由一個孤獨、獨特的人代表我們所有其他人，為被殘害、被壓迫者發聲。來到曲末，這首四重奏已不像是一個人的故事；甚至，完全不像是故事。相反地，音樂上來說，它就是它原本的面貌——某種輪迴、某種輪唱曲，某種幾個世紀以來在民間音樂和古典音樂中皆有，富含著種種社會與歷史意義的音樂結構。

這當中可能有哪些涵義呢？音樂存在於時間裡。歷史會自我重複，也會向前

走。陪伴是很重要且美好的，但不盡然能排解空虛感。記憶正是陪伴的一種形式。

簡單的事物在被傳達其深刻感受時，也可以顯得複雜。重複即是安慰。即便是一模一樣的重複，本質也不會是完全相同的，因為時間已經改變了其意義，就如同我們經歷相同的事情時那樣。這一切都存在第八號四重奏裡，而一代又一代，事前不知其背後故事的聽眾，都會自己在音樂中發現。

¶

還有關於蕭士塔高維契加入共產黨的問題。無論對第八號四重奏的影響程度為何，單就實際面而言，此事對蕭士塔高維契絕對關鍵而困擾。這裡面其實有三個問題。為什麼黨突然在一九六〇年再次將他強抓進官方的懷抱？為什麼這次他屈服於壓力，入黨了？還有，為什麼在屈服之後，蕭士塔高維契對於這次的投降感到異常痛苦？多年來，為了保護家人和自己的生計，他曾多次做出其他讓步、失實陳述，以及背叛原則，因此我們無法完全清楚為什麼這件事會導致他的朋友

們口中一再提及的情緒崩潰。

一九六〇年，蕭士塔高維契在蘇聯音樂界，甚至整個蘇聯藝術圈的地位，是一如既往地高。他和赫魯雪夫的關係不差，常被要求擔任官方慶典活動及代表團的主席。他一九五九年的美國行，任務算是作為某種冷戰期間的跨洋文化大使，旨在回應國外對史達林暴行被揭露後，以及一九五六年血腥鎮壓匈牙利起義的疑慮。他的第十一號交響曲《一九〇五年》於一九五七年首演，具有明顯的愛國色彩；一九五九年起草，一九六一年完成的第十二號交響曲《一九一七年》更愛國——但音樂上來說更平淡、了無新意。一九六〇年四月，蕭士塔高維契得到了大概是官方授予的最高榮譽：他被選為新成立的俄羅斯聯邦作曲家協會第一書記，這個新機構代表的作曲家是共和國級的，相對於那個已經存在，從日丹諾夫時期起帶給他諸多苦難的蘇聯作曲家協會，該會自一九四八年以來一直是由經常反對蕭士塔高維契的赫倫尼可夫領導。

然而，他和黨高層的關係還是有些地方不太對勁。「他被視為威脅，不被信任，不在他們的思想體系中。」他的遺孀伊琳娜·安東諾芙娜·蕭士塔高維契（Irina

Antonovna Shostakovich）這麼告訴我。她第一次見到他是在一九六〇年，他剛成為共產黨員後不久，他跟她說他是被「勒索」加入的。但他們有什麼手段好勒索他的？「禁演他的音樂。」她說。「他從《馬克白夫人》事件和日丹諾夫時期就知道那會是何等慘況了。」

在英語中，「勒索」一詞指的是對當事人威脅揭露有害其名聲的消息，例如犯罪行為、性醜聞等等。不過此處不適用。共產黨沒有任何蕭士塔高維契不為人知秘密的把柄。他犯過的罪和錯誤行為都太廣為人知了，無論是違背黨意的「罪行」（例如寫作形式主義、資產階級的音樂）或為了黨不得不做的不當情事（例如一九四九年在紐約的大會上譴責史特拉汶斯基與其他當代作曲家）皆然。既然已經有這些公開的不良記錄，他應該沒有什麼好被勒索的，因此準確一點地翻譯，黨在一九六〇年對他所做的事情應該是「威脅」。威脅他不一定要是公開的，實際上應該也不是；有可能只是暗示他，入黨對他會比較好，或者說加入是他的職責，而其箇中含義對每個人都是顯而易見的。

「我們的頭號大作曲家怎麼可以不是共產黨的一員呢？」桑德林模仿起黨高

層可能會講的話，告訴我他的想法。桑德林於一九六〇年搬到東柏林，後來蕭士塔高維契造訪德意志民主共和國時，兩人還有見過面。他試著解釋兩個國家不同的政治氣候：「蘇聯和東德的差別在於：在蘇聯，你必須公開地讚揚那個體制，而且你站的位置越高，就會被迫要說得更大聲。」作為新成立的俄羅斯聯邦作曲家協會第一書記，蕭士塔高維契的地位確實非常高，而如果榮任這個職位卻不是共產黨員，似乎有點不可思議（至少對黨來說是如此）。

究竟為什麼蕭士塔高維契之前都頂住了壓力，這次卻妥協屈服，我們永遠無從得知。不過，有可能在他個人生活中的孤獨時刻——與瑪格莉塔的婚姻破裂之後，遇到伊琳娜之前——他感到格外地脆弱。如果說瑪格莉塔沒能為他做什麼特別的事，她本身是黨員這件事就為他提供了保護。在那之前，聰明與務實的妮娜能夠為他打理所有這些事情，甚至到可以全權處理的程度。但現在的他孑然一身，沒有妻子可以掩護他。或許是他在喝醉時簽了些什麼，也或許他只是厭倦了那永無終點的戰鬥。當然，朋友們在這場危機裡都竭盡所能地給他幫助。一九六〇年六月，當他一副精神崩潰的狀態出現在列寧格勒時，葛利克曼勸他不要去參加入

黨大會就好了——也就是說，用逃避來解決問題——起初，這似乎有點效。但到了該年的九月，蕭士塔高維契還是放棄了，並正式入黨。

如果要找一個最主要的原因，大概還是他最大的剋星：恐懼。「我不知道要如何不害怕。」這些事情過後數年，他對終於見了面的史特拉汶斯基這麼說；儘管不是在談論政治性的話題（他們在聊指揮自己的音樂），蕭士塔高維契對於自己一九四九年譴責前輩的愧疚恐怕也為他的言論沾染了些許政治成分。但他確實常常談到自己的恐懼——特別是對威權的恐懼，無論是在地的警察或黨的高層——因此如果他的朋友們得知是恐懼令他屈服於壓力，他們也不會太驚訝。「他只是個人。」桑德林為他緩頰道。「當事情僅涉及他自己時，他是個懦夫，但率扯到別人時，他卻會很勇敢。」

桑德林或許原諒他了，但他大概無法原諒得了自己。費伊說，他對於自己投降的煩亂反應「強烈地顯示，蕭士塔高維契與之搏鬥的惡魔正是他自己，他越過了自己的底線。」我認為她說的沒錯。畢竟，有很多傑出的音樂家也都為了音樂事業或其他原因入黨，例如歐伊斯特拉赫及哈察督量，但蕭士塔高維契也沒有因

此看低他們。此外，他也並非沒有政治妥協過，自從一九三七年以來一直都是如此。不過，或許他曾告訴自己，至少他永遠不會加入共產黨；不論在其他方面陷入多低的境地，至少在這一點上，他不會背叛自己的原則。

我們可以從波蘭詩人瓦特（Aleksander Wat）的回憶錄去理解那是怎樣的一種原則，他在數十年後，曾帶著半憐憫的自豪說道：「我沒有入黨⋯⋯我做過一些狗屁倒灶的事，但我沒有入黨。某方面來說，那是我個性的問題，無論是與生俱來或後天養成的。我知道如果我是黨員，就等於放棄我的思想。」

此般態度在藝術家和知識份子中並不少見，即使是跟瓦特一樣起初對於黨的目標懷抱熱情的人亦然。蕭士塔高維契或許也懷有那種「與生俱來」的抗拒意識，那種無可避免的道德厭惡感。但後來，令他自己驚訝而痛苦的是，原來他也是會投降的。

對他來說，意識到自己如此脆弱，肯定是一件可怕的事情。先前在他自己與他人的耳裡聽來明顯是嘲諷意味的話語──在一次又一次的演講中作為黨的喉舌──現在變得就像是他自己的官腔一樣可怕。彷彿那副面具變成向內戴著。對

此，他的反應就如同面對人生中的其他事件，是一種巨大的羞愧感。如果他對於自己偶爾因為「今天很不舒服，糟透了」就酗酒而懷有罪惡感，我們可以想像他對於這件遠更違背自己良心得多的事情，會有何種程度的自我厭惡。

然而，就日復一日的實際面來說，加入共產黨對蕭士塔高維契的生活沒什麼太大的差別。如同桑德林指出的，他平常執行的很多事情原本就是具備黨員資格的人才能做的，「例如發表演說（內容都不是他自己所寫；要不是上面的人給他的，就是葛利克曼或其他朋友代為捉刀的）。而作為最高蘇維埃代表，」桑德林繼續說道，「他會出現在幫一位老太太維修壞掉馬桶的場合。當最終被迫入黨後，他對自己的安慰是，至少他有機會做一些幫助別人的好事。」或許吧——儘管我們很難想像蕭士塔高維契可以從修馬桶中得到多大的滿足。

如果說他的精神狀態在作了那個決定的幾個月內急遽陷入泥淖，隨著生活上其他方面獲得改善，他的元氣也開始恢復。他在日丹諾夫事件期間失去的兩個教職，在史達林死後也沒被復職。不過，一九六一年，列寧格勒音樂院邀請蕭士塔高維契為研究生開授一堂一個月一次的作曲課。儘管通勤極為辛苦（搭跨夜火車

要八小時，搭飛機比較快，但相對不便），他還是樂在其中，這份工作持續了三年，直到「強健的有機體」進一步衰退，使他無法再承受頻繁的旅行。教學使他對一整個世代的年輕俄羅斯作曲家產生直接的影響，包括與他終生保持聯繫的提申科（Boris Tishchenko），以及後來成為聖彼得堡音樂院作曲系主任的姆納特薩卡尼安（Alexander Mnatsakanyan）。另外，這份教職也為他掙得數字漂亮的薪水，讓他得以繼續支撐成員越來越多的家庭生計。

一九六一年秋天，蕭士塔高維契和他的兩個成年子女、他們的另一半，以及兩個孫子住在庫圖佐夫斯基大道三十七之四十五號的家庭公寓（第三個孫子，嘉琳娜的第二個兒子將於不久後的一九六二年出生），也就是一九四七年初，他和妮娜與孩子們搬進的那間「非常棒」的公寓，它座落在時稱「莫斯科的香榭麗舍大道」（現在亦然）上；近期的一本旅遊導覽書上描述這條大道「自一九五〇年代起居住著俄羅斯的達官顯赫，現在則以知名設計師的精品店著稱」。不過，原本對於一個四口之家相當寬敞的空間，在成員增加變成大家庭後，開始變得有點擁擠，蕭士塔高維契發現他很難得到作曲時需要的清靜與獨處環境。因此，

一九六二年四月，他將這幢舊的家庭公寓交給嘉琳娜，自己搬到作曲家協會分配給他，有五個房間的新公寓，就跟莫斯科音樂院在同一條街上。他在四月十日給葛利克曼的信中寫道，這個新住所「在涅茲達諾娃街八之十號二十三寓……涅茲達諾娃街的舊名是布瑞尤索夫斯基巷（今日也是此名）」。他先是解釋些無關緊要的，「已故的涅茲達諾娃是一位花腔女高音。」接著補充些相關的：「搬家真是件令人難過的事；我們在此有那麼多的回憶。」這裡的「我們」包括馬克辛和他的家庭，他們跟著蕭士塔高維契一起搬去新的公寓。

不過，儘管搬家伴隨著感傷和留戀，還是有新的開心事及便利隨之而來。他在作曲家協會的鄰居不只包括貝多芬四重奏的大提琴手謝爾蓋‧席林斯基，還有住在隔壁公寓的羅斯托波維奇與維許涅芙斯卡雅。先前住在相對偏遠的庫圖佐夫斯基大道時，他到哪去都需要有人開車，現在他只消走幾步路就到得了許多地方：除了朋友的公寓，還有音樂院的小演奏廳，那裡幾乎每天晚上都有音樂會，而他自己也有多首弦樂四重奏都是在該廳首演。

如果列別汀斯基的話可信，蕭士塔高維契就是在通往那小廳的階梯上，初次

被介紹與伊琳娜‧安東諾芙娜‧蘇蘋卡雅（Irina Antonovna Supinskaya）認識。列別汀斯基敘述道：「有一次，他對我說：『那個戴眼鏡的女孩子，我很喜歡她。我想多認識她一點，但沒人介紹。』」

他說的那個女孩在出版社，我的轄下擔任文字編輯。我答應將她介紹給他，但刻意拖延。不過，某天晚上我們走到通往音樂院小廳的階梯時，她正好也在那裡跟別的女士聊天。我向她打招呼時，蕭士塔高維契湊過來，在我耳邊小聲地說：「幫我介紹吧。」我怎能推卻呢？

接著他又說：「我直接把我的電話號碼給她。」

「那就去吧。」我說，並且很高興他先問過我。

不久後他們就開始約會。我為他感到開心，儘管我錯了，以為這段新的關係不會維持太久，畢竟伊琳娜已經跟一位年紀較長的男士結婚了。不過有一天，他跟我說他已經向她求婚了，他需要一個女人來幫助他打理生活。

我們不清楚列別汀斯基為何如此反對這段關係，不過自從伊琳娜於一九六二年中搬去和蕭士塔高維契同住後，列別汀斯基與蕭士塔高維契之間的友誼就開始消退了。列別汀斯基的說法是：「隨著他們的生活變得更加布爾喬亞，他們家開始有更多不同階層的客人來往，包括政府官員。出於這個原因，我們見面的次數越來越少，最後我決定終止我們的友誼，拒絕折衷。」但是，這個將伊琳娜標上布爾喬亞家庭機會主義者的形象與我們從別處所得到的不相符。舉例來說，維許涅芙斯卡雅是這麼描述蕭士塔高維契第一次帶伊琳娜去找她和羅斯托波維奇的：

　　那是他們兩人第一次一起公開露面。她很年輕、客氣，整個晚上目不轉睛地坐著。蕭士塔高維契看到我們都喜歡她，認同他的眼光，也跟著逐漸放鬆，心情愉悅起來。他像個小男生一樣，突然害羞地抓起她的手。我從來沒看過蕭士塔高維契那樣出於內心衝動地碰觸另一個人——不論是男人或女人。他通常頂多就是拍拍孫子的頭。

那個說話輕聲細語的嬌小女子處理起家務事果然相當能幹，她很快就把整個大家庭的生活打理得井井有條。靠著她，迪米崔‧迪米耶維奇終於得到了一個平靜的家庭。

蕭士塔高維契自己在兩封寫給葛利克曼的信中提到伊琳娜。第一封的日期是一九六二年六月二十四日，他提到他的新婚（儘管實際上，要到該年十一月伊琳娜離婚後，他們才正式成為法定上的夫妻）。「我太太的名字是伊琳娜‧安東諾芙娜，」他寫道，「我認識她已經超過兩年了。她唯一的缺點是她只有二十七歲，其他所有方面她都非常好：聰明、開朗、直率，並且很討人喜歡……我認為我們可以相處得很好，依靠彼此。」接著，蕭士塔高維契在七月二日又寫了更完整的敘述：

伊琳娜對於跟我的朋友見面很緊張。她很年輕，人很客氣。她的工作是在蘇維埃作曲家出版社擔任文字編輯，早上九點上班，下午五

點下班。她說話時R和L不分。她父親是波蘭人，母親是猶太人，但都過世了。她父親是個人崇拜及反革命的受害者。她母親已經去世了。

伊琳娜是由她母親那邊的阿姨撫養長大的，那位阿姨有邀請我們到她位於拉占附近——我忘了那個地方叫什麼名字——的家去住過。還有，伊琳娜出生在列寧格勒。嗯，這些就是她的簡歷。她曾經在一個兒童之家住過，有段時間甚至是在特殊兒童之家（也就是「人民敵人」的孩子之家）。總而言之，她有個辛苦的過去。

當然，這位年輕的妻子同時也是年輕的繼母，而伊琳娜與蕭士塔高維契開始在涅茲達諾娃街同住的前兩年，馬克辛和他的妻子蕾娜，以及兒子迪米崔‧馬克西莫維奇（Dmitri Maximovich Shostakovich）也都住在一起。雖然以蘇聯的標準而言，這間公寓算是極其豪華了，但對五個人來說還是很擁擠。這和蕭士塔高維契與他母親同住時的第一段婚姻情況類似，除了天花板遠比那時低了許多，房間的格局也不若列寧格勒那間公寓來得寬敞。（換句話說，所謂蘇聯標準的豪華和

革命前的寬敞舒適是無法相提並論的。）後來，當有空房釋出時，蕭士塔高維契和伊琳娜為馬克辛一家在同社區買下另一間公寓，因為這時的馬克辛作為職業指揮家，也具備入住這個音樂家社區的資格了。

「他和他的孩子們親嗎？」我在二〇〇八年與伊琳娜見面時問她這個問題。

這時的她已經從那個緊張、害羞的戴眼鏡女孩變成一位沉穩自信，而且非常迷人的七十多歲女士了；看得出來與那些老照片中站在蕭士塔高維契身邊的那個人是同一個，不過和我預期的樣子大不相同。

「他非常愛他們。」她暫停了一下，然後繼續說，「但他有一個跟很多父母一樣的觀念——他的孩子要什麼就給什麼，而不是經歷他所經歷過的那些。我認為這是不對的。當孩子被保護到不懂得如何面對困難時，他們只會變成巨嬰。他們很難面對生活中的現實面。」

我向她提到，我們可以從至少一封信的內容得知，她困苦的童年是蕭士塔高維契被她吸引的原因之一。

「我的想法是，我的過去和迪米崔・迪米崔耶維奇的過去確實有些相似之處，

這讓我們更好理解彼此。」她同意。「就他來說，父親早逝，在聖彼得堡挨餓，滿艱苦的人生。我也有同樣的經歷——我很小就失去父母，列寧格勒圍城，戰火中的童年，當然也包括飢餓的日子。」實際上，他們的共同點還遠不只於此：戰爭期間他們都被撤退到庫比雪夫，儘管當時年僅七歲的她當然不會與已是大名鼎鼎作曲家的他有交集。「我們後來甚至發現我們住在同一條街上。」她笑著回憶道。聽著這位聰明又能幹的女人談論她已故的丈夫，我頭一次發覺，任何照片或軼事都無法讓我真正明白是什麼令他們彼此吸引。我想那絕不僅是他渴望有人可以照顧，或者她想找一個可以替代父親角色的人這樣簡單。那是一種比這些都還更私人的情愫。

一九六四年五月二十八日，蕭士塔高維契完成他的第九號弦樂四重奏，題獻給伊琳娜・安東諾芙娜。四十四年後，當我問她是否可以在那首四重奏裡看到自己的身影時，她搖了搖頭。「我聽不出來，但他說有。幾乎打從我出現在他家的那一刻，他就開始寫那首四重奏，說我的形象反映在曲子裡，不過他沒有解釋是如何呈現的，我也沒有詳加細究。或許他只是很開心，生活上進展得很順利——

不用再孑然一身，並且感到更安心了。」

¶

對於從來沒在任何一首蕭士塔高維契弦樂四重奏中浸淫過的人來說，降E大調第九號四重奏在乍聽之下很難察覺到什麼安全感或幸福感。如同他先前的每一首四重奏，本曲也充滿不和諧和不連續，並伴隨著焦慮、神經質、不安的情緒，而且程度可能還更甚。但與第八號四重奏相較，第九號有一種古怪的歡樂，一種暗色調生命力的新奇感，夾雜著我們所熟悉的恐懼與猶疑。與第二號起的每一首四重奏都不同的是，本曲以一聲巨響結束──不僅是以一個篇幅非常長、曲趣多變的快板樂章作結，該樂章更是以四位樂手一起奏出貫穿全曲的六個音主題，堅定、響亮、強勢地結束。即便這說不上是樂觀的激情（蕭士塔高維契從來不會有），也是充滿元氣的重生。

伊琳娜·安東諾芙娜至少起到一個關鍵的影響：有她在家裡，他才終於得

以完成這首四重奏。我們從許多外部證據得知，蕭士塔高維契自一九六一年起就已經開始寫作某個版本的第九號四重奏了。一九六一年十月，他告訴葛利克曼他正在寫一首「俄羅斯風」的四重奏（葛利克曼把這句話記載在日記裡）；接著又於十一月十八日寫給他：「我寫完第九號四重奏了，但非常不滿意，因此在極度有益健康的自我批判下，我把譜丟進火爐燒了。這是我第二次把自己的『創作人生』處理掉，第一次是一九二六年，那時我燒毀了所有樂譜手稿。」不到一年後，他在一次公開訪談中被問到進行中的作曲計畫時，說他「正在寫第九號四重奏。這是一首寫給兒童，關於玩具，關於出去玩耍的作品。我計畫大約再兩週可以寫完。」一九六二年夏天，貝多芬四重奏在預告接下來的列寧格勒樂季時，就有將第九號四重奏列入即將演出的曲目。然而，這首作品還是沒能在該年或隔年付諸定稿。而當蕭士塔高維契終於在一九六四年把正式完成的四重奏交給他們時，他告訴他們，這已經是一首全新的創作，和兩年前的那首是完全不同的作品了。

從蕭士塔高維契過世多年後，後人在他的文件中找到的第九號四重奏未完成手稿看來，他將之燒毀或暗藏起來的決定是對的。我們無法完全斷定這個第一樂

章的殘篇是來自已燒毀的「俄羅斯風」四重奏、後來的「玩具」四重奏，還是其他未知的版本，但從手稿上給定的作品編號（蕭士塔高維契用他記譜時一貫工整的筆跡寫著羅馬數字「一一三」），我們幾乎可以斷定它的創作時間介於第十二號交響曲（作品一一二）和後來成為作品一二三的第十三號交響曲之間，不是一九六一年末就是一九六二年初。除了一樣是降E大調之外，這個稍快板的第一樂章與後來完成的四重奏（或者，也可以說與他完成的任何一首室內樂作品，即使是最早期的）幾乎毫無相似之處。這段音樂的結構幾乎全由堅定不屈的進行曲組成，節奏始終頑固地維持在開場的四／四拍上，聽來既「俄羅斯風」，也像玩具士兵——因此，可能就來自兩首被捨棄的四重奏之一。它聽起來、感覺起來都不像是為弦樂器而寫的音樂，倒是很像寫給年輕鋼琴學子的手指練習。這個殘缺的開場樂章重複到幾近乎令人難以置信的程度，缺乏活力及音樂性，甚至（或特別是）還沒有他招牌的「錯音」出現。

完成版的第九號四重奏則大不相同，其五個樂章連續不中斷，有著第三及第五號四重奏的偉構，並混合了些許更狂野及更自發的玩性。整曲的要旨似乎是

在重複的基本架構中找到盡可能多的變化，而這一點或許正是第九號四重奏不只從正規上的前一首——第八號四重奏，也從被捨棄的斷章版第九號發展而來的。

重複作為一種表達方式，在這三曲中都存在著。以第八號來說，重複是用以表達紀念與意義之深刻，就像敲響的鐘聲，或球體內的轟鳴。在斷章的第九號中，重複沒有特別的意涵，它就只是在那裡，無動於衷地擠壓著音樂，彷彿蕭士塔高維契要將某種執念盡可能重複地推到極致，直到可以突破到此重複執念相對的另一面、另一個的領域，例如變奏、不可預測性、有組織的混亂。

這首四重奏不同樂章間的轉折都異乎尋常，難以捉摸，因此我們會很常覺得自己聽到哪個樂章；而這每個過門令人意想不到之處又不盡相同，就好像蕭士塔高維契契契表演了一個把戲後，又用相反的手法捉弄我們。此一或上或下發出諷笑的促狹模式貫穿了全曲，例如在第三樂章曾短暫出現，尾聲又如勝利般再現的「號角聲」中（當然不是真正的號角，因此也不盡然是那麼耀武揚威地）；在第五樂章那難以跟上的節奏中（第二小提琴跟其他三人拉的好像不是同一首曲子）；在「遊樂園」感——其實戰慄多於歡樂——注入在撥奏和弦對著第一小提琴的旋律

不停拍打的快板樂段中。幽默總是伴隨著威脅，慰藉總是為不確定性所籠罩。與其說整首四重奏的基調帶著矛盾，不如說充滿著二元性。兩種相牴觸的狀態經常同時發生，至於結局會是好的或壞的，誰也說不準。

對於反對蕭士塔高維契譏諷、訕笑風格的人（包括許多專業音樂家）來說，這樣的態度不能相容於深刻的情感與悲劇意識，就好像一個人不可能同時既有趣又嚴肅。這些懷疑論者應該仔細地讀一下莎士比亞——所有的莎士比亞，尤其是《哈姆雷特》。任何一個版本的《哈姆雷特》都可以，不過，為達佐證此處論點的目的，最值得推薦的版本或許是一九六四年由柯辛茲耶夫（Grigori Kozintsev）執導，蕭士塔高維契配樂的電影版。

在這次為柯辛茲耶夫配樂之前，蕭士塔高維契在他的大半人生中已經為《哈姆雷特》寫過多次不同形式的音樂。一九三二年，時年二十六歲的他曾為阿基莫夫（Nikolai Akimov）激進的舞台製作寫過戲劇音樂。一九五四年，他為柯辛茲耶夫的劇場版《哈姆雷特》寫了另一組配樂（根據費伊的說法，這份譜基本上是從一九四一年柯辛茲耶夫／蕭士塔高維契的《李爾王》舞台劇版配樂回收而來）。

不過，一九六四年為柯辛茲耶夫的電影版本譜寫的配樂就是全新的了。這組配樂本身作為一件藝術創作，不只是陪襯，而是支持、鋪陳，甚至在某些地方更主導著這部出色的電影。「蕭士塔高維契的音樂對我而言是非常棒的範本。我的莎士比亞電影不能沒有他的音樂。」柯辛茲耶夫如此寫道，並接著詳述其特別之處：

其主要特點是什麼？一種悲劇感？可以這麼說，那是很重要的一項特質⋯⋯哲學，一種萬物的內在思想？當然⋯⋯不過更重要的是另一種特質，而那很難用言語形容。良善⋯⋯美德⋯⋯惻隱之心⋯⋯俄文中有一個很棒的單字：狠毒刻骨的。在俄羅斯藝術中，沒有對於一切使人墮落事物狠毒刻骨的憎恨，就沒有好的創作。我在蕭士塔高維契的音樂中聽得到那種對於壓迫、對於權力崇拜、對於真理被迫害狠毒刻骨的仇恨。

柯辛茲耶夫沒有明說，不過幽默絕對是這種狠毒刻骨聲調中的一個重要

元素。在電影《哈姆雷特》中，那種幽默源自莎士比亞的台詞（由帕斯特納克〔Boris Pasternak〕翻譯成俄文），尤其是性格古怪的哈姆雷特。那位令人費解地拿老鷹和手鋸開玩笑的主角，發現自己在聽掘墓人談論生死時，陷入一種深沉憂鬱和壓抑忍俊兼具的狀態。看著飾演哈姆雷特的史莫克圖諾夫斯基（Innokenti Smoktunovsky）生動、細膩、侷促不安的臉部表情，令人不禁想起柯辛茲耶夫對蕭士塔高維契的形容：「他皮膚的超級敏感性」——亦即，「他的瞬間敏銳度、他的神經結構與外部世界的悸動接觸，以及他體內有機體的非凡感受力。」然而，他也是個「從來不會因被要求寫出『剛剛好一分十三秒的音樂，並且必須在第二十四秒時讓樂團聲響暗下，以利對話進行，接著在第五十秒時與砲聲同步恢復』而感到被冒犯的人。」柯辛茲耶夫眼中的蕭士塔高維契就像是他執導的哈姆雷特，既是團體的一員，也是形單影隻的個體；是一個必須回應公眾需求的公眾人物，也具有神經質、敏感的藝術家靈魂。「他過著兩種生活。」這位導演談及他的作曲家朋友時這麼說：「一種是日常行為與談話的外在生活。他會在一本很大的記帳本上記下足球比賽的比數，或攤開撲克牌，無止盡地玩著接龍。與此同時，他

的內在生活像個運轉不停的馬達，也像有個永遠無法癒合的傷口。」

如果將這些與哈姆雷特相關的特質和多重面向的第九號四重奏聯想在一起，有可能那不僅僅是我們的想像。因為，在第九號四重奏最終版的草稿，那構成此曲胚胎的無數點、線中，埋藏著一個作曲家以西里爾字母寫的「哈姆雷特」字樣。蕭士塔高維契的手稿很值得研究，不過迄今還沒有人做過，因為他的家族尚未將手稿從檔案庫中拿出來公開。杜姆布羅芙斯卡雅將第九號的手稿短暫拿給我看過後說，這些手稿看起來完全不同，「取決於他是否在尋找某種答案——如果他早有定見，就不會有那麼多版手稿了。」（顯然蕭士塔高維契並沒有實踐他自己在作曲課堂上所教的：杜姆布羅芙斯卡雅指出，他告訴學生，在落筆寫下第一個音符前，整首曲子的雛型就該在腦中構成了，不過他本人並非每次都有做到。）就以他多次劃掉重寫，難產的第九號四重奏來說，他將手稿大致分作兩堆，原因無從得知，只有他自己知道。這些手稿中，有的被整頁畫上大叉——杜姆布羅芙斯卡雅猜測，那可能是作曲家已將那頁的音符寫進四重奏裡的記號。

那麼，在一連串音符後面的空白處潦草地寫下「哈姆雷特」，是他在告訴自

己什麼嗎？杜姆布羅芙斯卡雅認為，說不定他打算從新近完成的電影配樂中取一小段，寫進四重奏的某個地方。可能吧。或許。但我在想，會不會他以此暗示自己第九號四重奏的整體氛圍，為自己提供一個文學、畫面、音樂上的模型，作為穿越矛盾叢生道路的可能途徑。

然而，哈姆雷特還不是唯一的線索。在降E大調四重奏的核心特質中，至少還埋藏著另一項元素，這是源自他在一九六〇年代初期的經歷。一九六二年秋，蕭士塔高維契以俄羅斯作曲家協會主席的身份組織並主持了第四屆會員大會，主題聚焦在爵士樂及流行音樂。五個月後，受蕭士塔高維契之邀前往的赫魯雪夫仍對於在克里姆林宮的爵士音樂會上聽到的不舒服聲音多所抱怨。他在一九六三年三月接見藝術界菁英的會議上表示，那是一種「令人感到噁心和胃痛的音樂。」

針對此怨言，蕭士塔高維契在會議上以他一貫安撫、懷柔、止痛般的方式回應。但他心裡顯然有另一種想法，因為爵士樂既明顯，又如影子般地存在第九號四重奏中。它隱隱約約地存在於自發與不可預期之間，也在斷續性的節奏間；在大大小小的不和諧音裡，也在重複運用同一主題發展出的變奏裡。另一方面，它

也明確地存在第三樂章接近尾聲處的撥奏樂段中。很難說為何這幾個撥奏和聲聽起來那麼有爵士風味——或許是中提琴和小提琴的音結合起來的特殊效果，或許是這個樂段從節奏上打斷前面用弓拉奏樂句的方式，或許是因為緊接其後的一系列撥奏拍子，又或許是以上所有因素加總——總之，這個爵士片刻總能令人不住側耳傾聽。而且不論你聽的是亞歷山大四重奏（Alexander Quartet）、艾默森四重奏、貝多芬四重奏，或包羅定四重奏的錄音，皆是如此。令人吃驚的是，黨的看門狗沒有發現到這點。不過對蕭士塔高維契來說，這就是弦樂四重奏美麗的地方。他可以玩味刺耳的和聲，可以盡情嘲諷，可以沉溺在他最不討喜、最黑暗的情緒裡，都不會被說不愛國，因為會在乎這種事的人壓根不會來聽這些作品。

¶

他們會去聽的是他新發表的交響曲和重新搬上舞台的歌劇，就在這首四重奏上演之前。而如果說作品一一四的《卡特琳娜·伊茲瑪依洛娃》（《馬克白夫人》

的新劇名及新的作品編號）演出結果不算成功，作品一一三又完全是另一番故事。

蕭士塔高維契的第十三號交響曲《巴比雅》是根據桀驁不馴、自稱「早熟」的詩人葉夫圖申科（Yevgeny Yevtushenko）的五首詩所創作，首演於一九六二年十二月十八日，但所有媒體全部噤聲（只有隔天早上的報紙有稍微提到這場演出，沒有別的了）。事實上，直到莫斯科首演的當天早上，作曲家和演出者都還不曉得這首交響曲究竟能否順利上演，直到當天下午才得到赫魯雪夫的許可。兩天後的第二場首演一樣在莫斯科，接著一九六三年二月到三月間還有零星的幾場演出。在那之後，第十三號交響曲就悄悄地消失在音樂會曲目中了——不是因為遭到官方禁止，而是大家都心知肚明，就政治意義來說，這首曲子是燙手山芋，碰不得。

使其深具政治危險的是這些詩的文本，而這正是令蕭士塔高維契動念創作這首交響曲的初衷。第一樂章，也是最長的樂章，是一首慢板，以葉夫圖申科反對俄羅斯反猶主義的著名詩作《巴比雅》入樂。「他們聞起來有伏特加和洋蔥的味道……他們狂嘯著『殺死猶太佬！拯救俄羅斯！』」這是其中一句關於大屠殺行兇者的歌詞，而儘管一切的麻煩皆肇始於這個樂章——包括被官方強迫更改重寫

的歌詞——其他部分似乎也同樣有問題。在稍快板的第二樂章〈幽默〉中，主角，也就是「幽默」本人，被當作政治犯逮捕入獄。〈恐懼〉〈緩板樂章〉講的是「被匿名告發……敲門聲」那些過去的艱困歲月。終樂章的標題是〈職業〉，一首瀰漫著詭譎絕望的稍快板，歌詞內容是若有所思地敘述一位與伽利略同時代，但默默無聞的無名科學家，他「不會比伽利略笨」，同時他「也知道地球會自轉，但他有家庭。」對於蕭士塔高維契這樣真正恐懼過、真正被迫妥協過的人來說，這樣的文字令人莞爾。

從他的信件，以及他深知這會是一部危險的作品，卻仍動手創作這件事來看，我們可以知道作曲家深深為這幾首詩所觸動。然而，真摯與勇氣不保證藝術上的成功。對我的耳朵來說，第十三號交響曲充斥著某種言過其實的壓迫感，逼得你會想將一些明顯的優點也一併忽略。這首作品的主角是一位沒什麼旋律線的獨唱男低音，背景是黑壓壓的男聲合唱團以及令人心生畏懼的樂團伴奏，充滿著匡噹響的敲鈸聲、轟隆響的鼓聲，以及鳴響的教堂鐘聲。與其說這是一首交響曲，說它是頌歌還比較貼切。；有時甚至更像是情境電影的配樂。不過，藝術層面不是這

首作品能否被接受的問題所在。只要表面上的政治意涵過得了關，蕭士塔高維契向來是被允許，甚至是被鼓勵寫作具浮誇效果的交響曲的。這次他是自找麻煩，也確實得到了。

準備首演的過程中，蕭士塔高維契被兩位著名的歌手放了鴿子：一位心思不定地搖擺了好幾個月，最後拒絕演出，另一位參與了排練，首演當天的最後一刻卻沒現身，蕭士塔高維契只好再找另一位男低音來擔綱重任。更要命的是，他的老友，幾乎指揮了自第五號起每一首交響曲首演的穆拉汶斯基汶斯基，婉拒了第十三號的首演。原因眾說紛紜。有些人認為是穆拉汶斯基的妻子——一個眾所周知的機會主義者——要他推掉這個任務，因為這顆政治燙手山芋實在太燙，並要他以沒指揮過合唱音樂，只會指揮「純音樂」為由推辭。曾與穆拉汶斯基工作多年的桑德林認為，這不是理由，而是事實：穆拉汶斯基對於同時指揮合唱團和管弦樂團感到很不自在，而且對於像這樣的新作品，準備時所需耗費的巨大心力與時間遠超過他能夠負荷的，因為當時他的樂團正準備出國巡迴演奏。直到現在，桑德林依然認為穆拉汶斯基的動機與政治無關。但蕭士塔高維契篤定地覺得原因

就是那樣，因此與穆拉汶斯基決裂——即使作曲家本人後來試著修補，他一些音樂家朋友也認為那裂痕無可挽回。舉例來說，羅斯托波維奇在這件事情上，將背景置於蕭士塔高維契對於忠誠的總體態度下討論：「就我所知，當他想寫大提琴曲子時，他都會自動想到我，就算我已經忘記怎麼拉琴了也是。以穆拉汶斯基而言，只要他沒因為失去原則而變節，迪米崔·迪米崔耶維奇到死都會把自己所有的作品交付給他。」

被穆拉汶斯基拒絕後，蕭士塔高維契轉而將第十三號交響曲交給孔德拉辛（Kirill Kondrashin）與莫斯科愛樂，這個組合曾於一九六一年十二月完成延宕多時的第四號交響曲首演。孔德拉辛熱切地接下指揮第十三號交響曲的任務，也因為他對這首作品的高度熱忱（他甚至勇敢地為印行出版的樂譜背書），才有莫斯科首演之外，於一九六三年初舉行的另外幾場演出。

根據葛利克曼的說法，觀眾的反應與後續官方強力壓制的緘默有著巨大的落差——「終樂章結束時，所有觀眾宛如一人，一致奮然躍起，爆出如雷掌聲，久久未歇」。蕭士塔高維契也沒有讓黨的否定擾亂他自己對這首交響曲的興致（他

在信中附帶地問道：「這真的是一首交響曲嗎？」）。在他的餘生中，每年他都會和伊琳娜一起慶祝七月二十日，也就是他完成第十三號交響曲的週年紀念日。

一九六二年夏天，住院一個月的他因這首交響曲的創作讓心情得到和緩，而那段期間也正好與伊琳娜的「蜜月期」重疊，他對此曲強烈的情感或許與此不無關係；當然，黨的粗暴手法也是。就這點而言，第十三號交響曲加入了其他「受害作品」的行列。「他曾說他愛自己的每一首作品，因為如果不愛，他就不會把它們寫出來了。」伊琳娜・安東諾芙娜對我如此說道。「不過，對那些命運多舛的作品，他當然更常想起，也更有感觸。」

這些作品中，首要的是《穆森斯郡的馬克白夫人》，這部歌劇一直是他內心最深愛的作品之一。自一九五○年代中開始，蕭士塔高維契曾數度嘗試讓它以不同的形式重新上演。他曾為一場預定於一九五六年在列寧格勒的演出做修改，但該年三月被一個專為「試聽」此劇的部長級委員會撤銷。要到一九五七及一九五八年，這部歌劇才得以分別在基洛夫歌劇院及史卡拉歌劇院上演。

一九五九年十一月，杜塞朵夫的德意志歌劇院將《馬克白夫人》搬上舞台的同時，

也宣布那將是原始版本的最後一次演出，之後作曲家將會推出一個新的版本，並以劇中女主角的名字「卡特琳娜‧伊茲瑪依洛娃」作為新的劇名。

經過數度延期與諸多盤根錯節的事情後──赫倫尼可夫還為這部歌劇說情，好通過作曲家協會的審查──這個新版本終於獲准於一九六二年十二月二十六日在史坦尼斯拉夫斯基－涅米洛維奇－丹欽科劇院做「非官方」的首演。一九六三年一月，正式的莫斯科首演在同一地點舉行，此時，這部歌劇已在俄羅斯國內外被公認為先前遭到不當待遇的傑作。而自《卡特琳娜‧伊茲瑪依洛娃》的內容得到許可後，蕭士塔高維契就拒絕任何有所更動的製作，包括原始版的《馬克白夫人》。究竟他是真的出於對新版總譜的偏好，還是擔心舊版遭到政治報復，我們無法完全確定，不過看起來，他對新版的喜愛確實是足夠到讓他親赴歐洲各地去指導其演出的。後來，他還邀請維許涅芙斯卡雅在一九六七年該劇的電影版中擔任女主角。

這部歌劇的重大成功應能讓作曲家感到沉冤昭雪。某種程度上或許有。但從另一個層面來說，他的心中不免有點芥蒂：他，和他的歌劇，從一開始就不應該

經歷這一切。當葉夫圖申科觀賞了首演後，以「重生」為名寫了一首詩時，蕭士塔高維契一方面對此關注感到開心及榮幸，另一方面卻對詩名有點困擾。他告訴葛利克曼：「我的音樂沒有死，因此不需要重生。」更現實面的狀況是，儘管當時蕭士塔高維契曾宣告他即將創作一部以蕭洛霍夫（Mikhail Sholokhov）的《靜靜的頓河》作為腳本的新歌劇，但不論是此計畫，或他考慮過的其他題材，最終都沒有實現。《馬克白夫人》的音樂或許倖存下來了，但蕭士塔高維契內心的某些東西似乎早在史達林和其走狗們摧毀他剛取得的成功時就已經死去了。一如第五號交響曲的成功讓他認清自己為放棄第四號交響曲犧牲掉了什麼，《卡特琳娜·伊茲瑪依洛娃》的巨大成功很可能也有如雙面刃，讓蕭士塔高維契想起《馬克白夫人》被打壓時他所失去的一切。

無論如何，他的後續動作和一九三八年時如出一轍：從那些令他活受罪的大型創作中撤退出來，將自己投入在弦樂四重奏的寫作中。一九三八年，他對這種曲式還很陌生；到了一九六四年，他已經是大師了，對其掌握之嫻熟，讓他在短短半個夏天的時間內就產出兩部新意驚人的四重奏。一九六四年七月二十日，在

寫完第九號四重奏不到兩個月後，蕭士塔高維契完成了降A大調第十號四重奏。

¶

第十號四重奏同時是蕭士塔高維契戾氣最重，也是他最可親的四重奏。玩世不恭的尖銳聲響在第二樂章——急迫的稍快板——表現得最為強烈，（儘管不是只有此處如此），該樂章緊接在第一樂章靜謐的結尾之後，以強勁、猛烈之勢殺開頭，令人為之一震。音樂從此刻開始愈發激烈與喧囂。這一整個作曲家刻意以非旋律性的噪音衝擊我們耳朵的段落，在一連串嘶叫般的和弦（不同的琴會拉出的不同聲音，有可能像驢子叫，也可能像火車的鳴笛聲）中達到最高潮。然而，即使稱不上悅耳，這個樂章仍充滿強烈的節奏感——可以說整首四重奏皆如此，有著踏步般的規律節奏，好似可以編上舞蹈。抓得住的節奏不是這首四重奏唯一可親的特點。第一樂章和第四樂章有著類似的架構，這讓我們有一種回歸的親切感。還有，第四樂章開頭冒出，一路伴隨我們的小曲調，總會在數次側步和偏離後再

現：儘管有時是以破碎或變形過的形式，但始終聽得出那一再回頭的原貌，直至尾聲才逐漸沉靜下來。如果蕭士塔高維契有過使人寬慰的念頭，第十號會是他最撫慰人心的四重奏；雖然他沒有，其黑暗仍將被其他外來的閃光刺穿，讓我們感到不那麼孤獨。

和第九號四重奏一樣，第十號也是題獻給還在世的人，而且是蕭士塔高維契很親近的朋友。和第九號不一樣的是，這次是一位老朋友。蕭士塔高維契成年後走過的所有悲劇、所有失敗、所有被迫妥協，以及所有的關係修復，魏因貝格都陪在他身旁。一九四八年的那個一月天，在日丹諾夫召開的大會上首次遭到批鬥後，他去的就是魏因貝格家，在那裡透露了他對魏因貝格死去的岳父米霍埃茲的羨慕。六年後，蕭士塔高維契要向兒子馬克辛告知妮娜的死訊時，正是請魏因貝格和娜塔莉亞協助。他們的互助與厚道是雙向的。一九五三年，當魏因貝格被以莫須有的罪名判刑時，他和妻子就是將女兒的監護權暫時移轉給蕭士塔高維契夫婦。該年稍晚，魏因貝格獲釋——部分原因是蕭士塔高維契向貝利亞（Lavrentiy Beria）求情，但更關鍵的是史達林的死——他們還儀式性地將那份監護權文件燒

掉。魏因貝格覺得蕭士塔高維契救了他一命，而蕭士塔高維契知道魏因貝格因被歸類為「蕭士塔高維契派」而受到的政治牽連有多深。「魏因貝格是他最親近、最要好的朋友之一，和他心靈相通。」杜姆布羅芙斯卡雅這麼告訴我。「蕭士塔高維契和魏因貝格會互相分享自己的所有創作。他們平等相待，儘管蕭士塔高維契較年長，名聲又大得多。」

「魏因貝格和蕭士塔高維契之間有個賭注，」桑德林說，「看誰先寫完比較多首弦樂四重奏。」一九六四年五月，蕭士塔高維契完成題獻給伊琳娜·安東諾芙娜的四重奏時，兩人並駕齊驅，剛好都寫了九首，因此第十號既是帶有競爭性質的禮物，也是一份慷慨的獻禮（甚至這種競爭也是慷慨的一部分，因為這代表他們是「平等的」）。在這首從頭到尾花不到兩個月就完成的四重奏中，蕭士塔高維契傾注了他所有的一切，將全部籌碼押在一個輪盤數字上，孤注一擲；或許令他自己也有點訝異的是，他贏了。不過，蕭士塔高維契雖然有可能自喜於他暫時的好運與勝利，他同時也清楚自己有多少次沒那麼成功，沒那麼幸運。第十號四重奏的幽默和良好的性情皆因它們的對立面而加重份量，並有所調和；此處的

對立面指的並非空洞的絕望，也不是焦慮的躊躇，而是對於生命可以何其殘酷與可怕，一種堅定、強烈的體認。如果說第十號四重奏的基調聽來完整而一致，部分原因是其愉悅帶著一絲冷峻，感激之情帶著審慎。簡而言之，在這裡對我們說話的，不是一反常態地樂觀的蕭士塔高維契，而是那個我們一直以來所認識，眼神堅定、內心嚴肅的男人。這也是這首作品令人感到親切、友善的一部分──事實上，第十號四重奏正好恰如其分地展現了作曲家內在性格的反差。

有趣的是，儘管這首四重奏的被題獻者是猶太人，曲中卻沒有任何猶太音樂的影子。如果桑德林的理論是對的，即蕭士塔高維契傾向將猶太音樂與悲劇性的經歷連結，那我們大概可以進一步地說，第十號是他較不具悲劇色彩的四重奏之一。確實，當音樂進行到最後一個樂章時，似乎都還在歡樂的氛圍中。第一樂章對位主題的再現令人感到欣慰，而第四樂章那個不願離去，堅持伴隨我們的短小、友善的動機，也帶來另一種形式的愉悅。在無可避免的（生命的、歷史的）循環中存活下來並非唯一重要的事。很多事可以重來，也還會再重來，這些都沒有什麼絕對的好壞。讓這些循環可被容忍或不可被容忍、是快樂或空虛的，是與我們

一同經歷這些記憶，以及記憶回歸時的同伴——那些我們年輕時，幾乎就像我們自己、但又幸虧不是的同伴。如果說忠誠是蕭士塔高維契人格的核心，那麼某種特定的忠誠才能帶來的重生之喜悅也是。

這就是我們在第十號四重奏的最後幾個音符裡聽到的：在另外三把琴逐漸消聲、末尾結結巴巴地畫下句點的柔和高音背景下，第一小提琴在高音域拉著那個小曲調。那彷若口吃的效果不是樂手的失誤，而像是時鐘逐步停止；如此的結局並非戛然而止，也不帶有悲劇性或令人毛骨悚然，而是默默、好似預期中的，彷彿看著一天接近尾聲，想到明天將是日復一日的另一天；或者，也可能是徹底不同的另一天，但無論如何都是新的一天。

然而，儘管有著日常、令人寬心的一面，儘管有著循環與回顧，儘管有宛如深厚的陪伴，降A大調四重奏也有種終結感。某種東西在此解脫了，不只是今天，而是永遠。一個既可怕，又具非凡意義的人生階段終於結束了。至少我現在聽起來的感覺是這樣。但也可能這只是回顧性的想像，一種從其後的發展回頭來看待第十號四重奏的結果。

第五章　送葬進行曲

嗯，貝多芬四重奏拉得沒那麼好了。不過每次看到他們還在一起演奏，都會帶給我一種安全感——我就會知道這個世界依然無恙，因為這個團仍繼續存在。

——蕭士塔高維契（根據羅斯托波維奇的憶述）

來到一九六四年的秋天，蕭士塔高維契的外在日常生活的已大致定形，呈最後的樣態了。他和伊琳娜在涅茲達諾娃街的公寓過著舒適——其實按照蘇聯的標準，算奢侈——的生活。這間公寓在馬克辛一家搬出去後做了一番改造，現在有四個房間，加上浴室和廚房；後者由瑪莉亞·柯佐諾娃（芬雅的姪女）掌廚，她同時也負責每天的清潔工作。公寓的最外面，就在一踏出電梯的門內，是一個正

式而簡單的客廳，蕭士塔高維契會在那裡接待公務上的訪客，回覆大量的信件（在祕書的協助下），並且履行他作為最高蘇維埃的職責——據悉他非常認真地執行那些職責。穿過客廳後是一間獨立的飯廳，再過去是一間很大的臥室，牆上掛著威廉斯的畫作「沐浴者」，那是蕭士塔高維契從庫圖佐夫斯基的公寓帶過來的：兩位性感、身材豐腴的風塵女子的側寫；她們在畫中的形象令人不禁好奇，如果是塞尚或立體派前的畢卡索，他們和社會寫實主義會擦出什麼火花。

公寓裡的所有房間都佈置得很舒適，有些還是用客製化的卡列利亞白樺木家具，都是遠超出一般蘇聯百姓負擔得起的。不過唯一真正說得上寬敞與優雅的是蕭士塔高維契的書房，這個房間大到幾乎佔據了公寓的一整面。房間裡有一架平台鋼琴——後來有兩架，羅斯托波維奇在作曲家六十歲生日時送他一台史坦威鋼琴——不過蕭士塔高維契作曲時幾乎都是坐在書桌前。那張典雅、氣派的長方形大書桌面朝有窗戶的一側，他工作時，上面總是堆著好幾疊大大小小的紙張。此外，桌上還有一個裝撲克牌的華麗盒子、一只漂亮的老時鐘，以及一個算盤；後者可能用於他作曲過程中需要複雜的數學運算時。撲克牌當然就是經常玩接龍的

他自娛時用。至於時鐘：終其一生，他都執著於精準的對時；他堅持家裡的所有時鐘要設定到分秒不差，而他本人也守時到極點——這在俄羅斯人中非常罕見。

書房裡的一面牆掛著威廉斯的「娜娜」，其他牆上則掛滿許多裱了框的海報，內容有蕭士塔高維契的作品首演，也有其他演出的。在他的背後，門的旁邊——也就是他作曲時不會看到的那面——是一座階梯狀的大型木造裝置，俄羅斯人稱之為「瑞典牆」，那是他作曲時不會看到的的。而在房間的一角，有一尊比真人還大的貝多芬白色石膏半身像高踞在架上，從遠處俯瞰著書桌。那是雕塑家加伏利爾・葛利克曼（Gavriil Glikman，伊薩克的弟弟）送給蕭士塔高維契的禮物。這尊石膏像還在庫圖佐夫斯基的公寓時就曾在類似的位置挺立著，搬家時蕭士塔高維契小心翼翼地將它擺好，讓貝多芬那一貫蹙著眉頭的目光繼續落在他的寫字台上。

在他的鄉間小屋書房裡，有個同樣如炬的目光監看著。一九六○年，蕭士塔高維契在距離莫斯科大約三十公里的祖科夫卡買了一棟別墅。一九六二年伊琳娜嫁給他後，她開始整理這個小屋，讓他在孫子來的時候，還可以在二樓安靜地作

曲。（後來，隨著他的身體逐漸衰老，她還為他裝了電梯，並且為了符合安裝這種設備的法律需求，她親自受訓成為電梯操作員）。祖科夫卡的書房裡也有一張大書桌，書桌上的玻璃墊下放著幾張照片，照片人物的排列有點奇怪，又特別。巴赫和海明威比鄰而居，再旁邊則是蕭士塔高維契的遠親，著名的評論家與兒童作家褚可夫斯基（Kornei Chukovsky），他的孫子葉甫基尼娶了嘉琳娜）。桌子的另一邊是馬克辛、指揮家巴夏（Rudolf Barshai），以及女高音維許涅芙斯卡雅的照片。但佔據桌子正中央的，是所有照片中最大的一幅——穆索斯基的巨幅全身像，他彷彿透過那濃眉、閃爍、出神般的雙眼直盯著看他的人。羅斯托波維奇和維許涅芙斯卡雅也在祖科夫卡買了一棟別墅，因此常去拜訪蕭士塔高維契。有一次，羅斯托波維奇低頭看著那張桌子，問他：「你為什麼要把穆索斯基的照片放在那裡？怎麼不掛在牆上？」作曲家回答道：「斯拉瓦（譯註：Slava，羅斯托波維奇的綽號），你絕對無法想像，我看著他的眼睛時，把自己多少作品丟進垃圾桶。」

除了這兩個永久的住家外，還有幾個蕭士塔高維契和伊琳娜經常造訪的地

方。有幾個夏天，他們去了亞美尼亞的迪利然，一個美不勝收的地方，美到作曲家在寫給葛利克曼時完全收起了典型的諷刺：「我得到的結論是，沒有比這片大地更美的事物了。」（走筆至此，他又一如慣常地提起音樂性的暗示，「我很常想到馬勒的《大地之歌》。」）蕭士塔高維契也常到距離列寧格勒不遠，位於雷賓諾的作曲家休憩所，在那裡他可以見到葛利克曼、柯辛茲耶夫，以及其他列寧格勒的朋友。此外，他還不時會出國參加自己作品在國外的首演，或接受一些榮譽和獎項的授予。

不過隨著蕭士塔高維契的健康狀況持續惡化，他住在醫院和療養院的時間也越來越多。除了導致他在一九六〇年代多次進出醫院的右手問題外，其他毛病還包括左腿骨折（導致他在一九六〇年代末住院很長一段時間）、爬樓梯或上下公車極度困難、困擾數十年的神經抽搐，以及一種對於肢體動作普遍的神經性恐懼（他曾對一位朋友說：「我每次踏上地鐵站的電扶梯都緊張個半死。」）蕭士塔高維契看過的許多醫師中，沒有人診斷得出那些毛病的根源，也沒有人成功地為他治癒過。但無論這些問題令他多麼深受其苦，到了一九六四年，它們都已經成

為他日常生活的一部分了。雖然他有時仍會表示希望自己能夠再次恢復健康，但另一個他——實際面的他，可以這麼說——應該知道情況只會越來越不樂觀。

儘管蕭士塔高維契的身體狀況看似逐漸步入死胡同，他周遭的世界還是有些戲劇性的變動。一九六四年十月，作為黨領導人的赫魯雪夫突然被拔權，由布里茲涅夫取代。就我們所知，蕭士塔高維契對這件事唯一的反應，是以他一貫的諷刺口吻說道——「嘿，謝爾蓋·米哈洛維奇，看來我們的日子肯定會更好過了。」

這是消息傳來的那天，他在街上遇到一位朋友時所說。而這個突如其來的高層異動，至少以當下而言，對他的生活沒有造成直接的影響。儘管如此，它確實象徵著蘇聯——或就此事件而言，俄羅斯——的統治方式已起了天翻地覆的變化。

在此之前，所有蘇聯領導者下台唯一的原因就是死亡（更不用說之前的沙皇）；前任領導人被免職後可以繼續過著普通公民的生活，這對西方世界來說是前所未聞。

大約同一時間，更貼近蕭士塔高維契，對他來說也更直接而關鍵的，是貝多芬四重奏的成員異動。自一九二三年在莫斯科音樂院創團以來，這四位音樂家已

經一起演奏了超過四十年，其中的後二十年一直都在為蕭士塔高維契的弦樂四重奏首演。一九六四年秋，中提琴手包瑞索夫斯基因為健康因素被迫退休。這個可怕的變動（說可怕是因為其對生命之有限的隱含意義，以及對團的實際影響）發生之時，正好是貝多芬四重奏準備開始為為十一月第九和第十號的首演排練時。包瑞索夫斯基宣布退出時，蕭士塔高維契才剛把樂譜交給齊格諾夫，並預計在謝爾蓋‧席林斯基的公寓開始排練。

關於這段轉變的經過，頂上老師包瑞索夫斯基位置的德魯濟寧回憶道：

當我的老師包瑞索夫斯基病情嚴重到無法再繼續拉琴時，齊格諾夫要我去跟他們一起把蕭士塔高維契兩首新的四重奏走過，也就是第九和第十號。齊格諾夫告訴我，蕭士塔高維契將手抄分譜交給我。當天晚上七點，我就到謝爾蓋‧席林斯基的公寓和他們一起視奏兩首新曲。

的音樂。大約午餐時間，他在音樂院將手抄分譜交給我。當天晚上七點，我就到謝爾蓋‧席林斯基的公寓和他們一起視奏兩首新曲。

我在六點四十五分到達，還怕自己太早到。然而當我走進房間時，

不只其他音樂家都已經就定位了，連蕭士塔高維契都已端坐在我那個空位旁邊的扶手椅上。結果，這個「小小的視奏會」其實是一場三小時的耐力測試。我不只是頂替著老師在貝多芬四重奏中的位置，還是邊視奏，邊感受著我身旁那位作曲家的存在——真的只是「感受」，因為我不敢看迪米崔‧迪米崔耶維奇。

我們拉完第九號四重奏的最後一個和弦後，迪米崔‧迪米崔耶維奇滿意地說：「演奏得太棒了。」我在四重奏裡的席位就此獲得認可，得以在這兩首新作即將到來的首演中演出。

隨著秋天逐漸過去，大部分排練都是在席林斯基家的客廳進行，不過有時也會在蕭士塔高維契家的書房——那個空間大到除了房間裡的東西外，還足夠容納一組弦樂四重奏和一小群觀眾。德魯濟寧繼續描述蕭士塔高維契在這些私下場合異常平靜的舉止，這與他平時在外顯現的緊張模樣形成鮮明的對比。「這些排練輕鬆的氣氛對蕭士塔高維契非常有益。」中提琴手說道。「當他在一群陌生人之

間，尤其是可能對他不懷好意的人時，例如他的批評者、其他作曲家，或者就只是不認識的人，他的神經會無一刻不緊繃。他的身體會不停地抽搐，嘴角憂傷似地下垂，雙唇顫抖，眼神流露出的壓抑、悲劇感令人不敢直視。」但跟貝多芬四重奏在一起時，「他完全是另一個人……他會顯得冷靜而專注，不時露出笑容或開玩笑。」

¶

第九和第十號四重奏於一九六四年十一月二十日在莫斯科音樂院的小廳一起舉行首演，那是一個具私密性、舒適、頗樸素的場所，就在主要教學大樓往上三級階梯處，與蕭士塔高維契和席林斯基所住的建物同一條街上，因此儘管首演的場合比起排練正式得多，但也有某種家庭音樂會，或至少是鄰里音樂會的感覺。這個廳可容納的觀眾不到五百人，一小部分觀眾得坐在略微傾斜的樓座的長板凳上，大部分是坐在主廳平坦木地板的簡單直背座椅上，面朝齊腰高度的舞台。

十一月二十日晚上，作曲家、他的妻子和兩個孩子，與其他親朋好友坐在第一排的右側。從當時拍攝的照片看來，樂曲演奏時，蕭士塔高維契和伊琳娜都緊張地咬著下唇。不過，這次他們的焦慮是多餘的：不論是這場首演或之後的其他演出，這兩首四重奏都得到壓倒性的好評。

儘管如此，恐懼的情緒依然是貼切的，因為隨時都有另一個打擊等待著降臨。事實證明，疾病和退休還不是命運發給貝多芬四重奏最糟的牌；更糟的還在後頭，而且不到一年後就發生了。一九六五年八月，瓦西里・席林斯基在他的別墅裡砍柴時意外死於中風。「他彎下身，挺了一下身子，然後人就走了。」他的姪女席琳絲卡雅（Galina Shirinskaya）回憶道。「他是個很健康的人，不菸不酒，有一個妻子、一個小孩，過著成功又快樂的人生。不像其他總是不斷犯錯的人，他永遠做『對的事』。他的死令人震驚，宛如晴天霹靂。每個人多少都有些病痛，但他沒有。六十五歲絕對是死去，對他來說實在太早了。」

第二小提琴手絕對是任何一個弦樂四重奏團中重要的一環，但一般來說，他們扮演的角色是支持性多於主導性。不過根據席琳絲卡雅的說法，她伯父是貝多

芬四重奏的支柱，既是運作的主要推動者，也是最終的決定者。「他在團裡的權威性無可辯駁，」她說，「他的話就像法律——雖然我不會說他很常使用他的權威，但如果有什麼爭論，他的話就是最終決定。」這不只是因為他比其他團員的年紀稍長，也不只因為他是「一流人物」，或他本身就是「非常優秀的作曲家」（「迪米崔·迪米耶維奇相當尊重他的作曲才華」，席琳絲卡雅說道）。事實上，瓦西里·席林斯基自己的作品正是這個四重奏團會成立的由來。

一九二三年，這四位年輕的音樂家首次一起公開演出，演奏的作品是瓦西里·席林斯基作為他音樂院畢業作品的弦樂四重奏。瓦西里·席林斯基·佩卓維奇——席林斯基作為他音樂院畢業作品的弦樂四重奏。瓦西里·席林斯基和他的中提琴手包瑞索夫斯基都是二十三歲；第一小提琴手齊格格諾夫和大提琴手謝爾蓋·席林斯基都只有二十歲。他們交情匪淺，其中兩人還是兄弟。（其實，兩位席林斯基是同母異父的兄弟。瓦西里的生父在他出生前不久就過世了，他的母親——一位出身維也納的優秀鋼琴家——不久後嫁給席林斯基，後者將姓氏傳給她的幼子；謝爾蓋則在幾年後出生。他們演奏的樂器——瓦西里拉小提琴，謝爾蓋拉大提琴——是母親在他們出生時就選好的，她夢想著和兒子們一起演奏鋼

琴三重奏。後來她的願望實現了：「他們在內戰期間巡迴演出，一起演奏了滿長一段時間。」席琳絲卡雅如此談起她祖母、伯父，以及父親的年輕歲月。）

瓦西里．佩卓維奇的畢業四重奏是在由數位具有聲望的音樂家與作曲家組成的評審委員會面前演奏的，包括米亞斯科夫斯基（薛巴林和哈查督量的老師，在一九四八年的日丹諾夫法令事件中，他的作品與蕭士塔高維契的一起遭到批鬥）。

席琳絲卡雅說：「結果評審委員會對他們的演奏大為讚賞，甚至建議他們就此演奏下去，並以莫斯科音樂院命名。」這就是莫斯科音樂院四重奏的由來，且團名一路沿用到一九三〇年代初，才因為音樂院的名稱一度更改（它曾短暫地以一位老布爾什維克，克昂〔Feliks Kon〕為名——在他失寵之前），使得團員們必須想一個新的團名，才有了後來的貝多芬四重奏。「貝多芬是蘇聯領導人會喜歡的名字。」席琳絲卡雅乾巴巴地說道，雖然這不會是選擇貝多芬這個名字的唯一原因。其他人（包括四重奏團員自己）則指出，貝多芬和蕭士塔高維契分別作為十九和二十世紀弦樂四重奏領域的兩位大師，他們的作品正是貝多芬四重奏整個職業生涯一再反覆演奏的，有時會一起，有時各別，堪稱他們的兩大守護神。如

此有時刻意、有時刻意地將貝多芬和蕭士塔高維契的四重奏配對在一起，正是他們為後者帶來的眾多好處之一。

「他們從第二號四重奏開始為他首演。」伊琳娜·安東諾芙娜在說明蕭士塔高維契對這幾位演奏家深厚的情感時提醒我。「他們是他生命中的一部分。他們的演奏對他來說臻於理想。」（在這點上，她積極反駁了人們從羅斯托波維奇，以及有時從包羅定四重奏那裡得到的印象，即蕭士塔高維契對貝多芬四重奏的從一而終是基於忠誠多於尊重。）「他愛他們，一如他們愛他。至於和其他四重奏團相較，貝多芬四重奏的突出之處在哪裡，伊琳娜·安東諾芙娜說：「依我之見──單純作為聽眾，而非職業音樂家的角度──他們的突出之處在於他們演奏時會傾聽彼此，而不是各拉各的。」

蕭士塔高維契正是從這時開始向貝多芬四重奏的原始團員逐一致敬，他為每位音樂家個別題獻了一首四重奏。我不認為他從一開始就打算連續創作四首，他從來沒有計畫下一首四重奏要寫什麼的習慣；是瓦西里·席林斯基的死令他投入第十一號四重奏的寫作。但我認為，從他開始的那一刻起，這一系列為四個人的

四把樂器創作的四首題獻作品，就越來越順勢地進行下去。

¶

　F小調第十一號四重奏是蕭士塔高維契寫過最安靜、最破碎、最生冷抑鬱的一首四重奏。這可以概括到很多其他作品。在作曲家最晚期的創作中，普遍瀰漫著深沉的悲苦感，交響曲有，弦樂四重奏尤其顯著。然而，當那種情緒出現在其他地方時，它至少還會伴隨著狂暴，或機智，或旋律，或隱喻，或其他即便無法緩和情緒，也能讓我們深信有個人依然在音樂裡意志堅強地活著的東西。但第十一號四重奏裡就沒有這種東西向外窺視著我們。它就像一幢曾經充滿歡笑，如今已成廢墟的老屋子；一種對失去的快樂時光破碎、解離般的追悼。至少在我看來，這首四重奏沒有要紀念那位堅強、精力充沛、天生富有感染力的被題獻者的意圖；本曲完全奉獻給他的死，彷彿那突如其來的打擊不僅抹去了之前的一切，也抹平了之後的一切。

在這首七個短小樂章（有的甚至不到一分鐘）的四重奏中，音樂一再嘗試重新起頭，每次皆以失敗告終。沒有哪一段能成功往下發展——詼諧曲中突然導入的詭異、滑溜的滑奏無法；流貫整個練習曲樂章，震顫般的十六分音符也不能。極端的作為只是更顯徒勞；屍體依舊是屍體。音樂有時聽來有種刻意的死氣沉沉，一如艾默森四重奏在試著讓音樂稍微活潑一點時的發現。「他令我們聽起來無聊透頂。」德魯克（Eugene Drucker）談起蕭士塔高維契在詼諧曲樂章裡置入的那一連串重複音符時如此說道。「我們曾嘗試這樣拉，」——他用哼聲示範，將那個樂段用更跳躍、更有趣的方式唱著——「但後來我們覺得那樣也不對。所以我們決定讓它聽起來盡可能地單調，到近乎煩人的地步。我一直覺得這段就像鈴木教本的練習。」

第十一號是蕭士塔高維契旋律性最低的一首四重奏，彷彿隨著瓦西里·席林斯基的離世，旋律也跟著逝去了。（而且還不只是在室內樂的領域，同一時期創作的第二號小提琴協奏曲也瀰漫著這股破碎、哀傷、孤獨的氣氛。）與整曲巨大的無意義感一致的是，七個都附有標題的樂章裡，有好幾個的音樂內容與其標題

曲式的意涵相悖。詼諧曲既不快樂也不詼諧。幽默曲了無生趣。宣敘調也完全不像在模仿人聲，令人不禁對此標題的選擇感到匪夷所思（尤其當你回想起蕭士塔高維契在第二號四重奏中，為小提琴寫下了何等精彩的宣敘調時）。在宣敘調裡將言語取而代之的，是狂風呼嘯聲、怪叫聲、嘶嘶聲，而這些噪音又隱約令人聯想起第十號四重奏中如驢叫般刺耳的聲響。不過，這些聲音當然還是有其意義，因為死亡確實是無以名狀的（或許對蕭士塔高維契來說，這個死亡尤其如此）。

只有在悲歌裡，我們才聽到了名符其實的音樂內容。在這個樂章──的最末尾處，蕭士塔高維契給了我們幾小節安撫般的旋律，稍微平息了我們對慰藉的渴望，其手法與他傳達的失落感如出一轍。先是由第一小提琴獨自帶出這段十個音符構成的旋律，同樣單獨的第二小提琴再接續唱著相同的樂句（儘管句尾多了一個音）。不同的是，相較於第一小提琴拉得清楚分明，到樂句收尾時才逐漸悄聲，第二小提琴是以弱音開始，繼而衰減至一片虛無之中。藉由讓第二小提琴手使用弱音器（con sordino）演奏這一小段旋律，作曲家彷彿將他變成了一個幽魂。

這是第二小提琴的角色唯一有被突顯出來的地方。除此之外，他主要都在提供節奏的支撐，或偶爾作為第一小提琴的伴奏，而後者通常主要肩負獨立的音樂線條。換句話說，這不是一首要刻意展現第二小提琴地位的四重奏。要紀念的，不是席林斯基在整個團裡的特定角色，而是他在整個團裡的存在，這種存在——如同這首四重奏的音樂，也如同席琳絲卡雅所說的——是其他一切的基礎。此曲像是在問，在某些情況下，音樂是否仍然可能？而當兩把小提琴從詼諧曲中消失很長一段時間時，那問題似乎是：沒有小提琴的世界會如何？大提琴也接著退出，獨留中提琴軋軋地奏著，但聽來固執、沒有旋律，就好像沒有了那對剛離開的小提琴，中提琴就無法有表情地拉奏。

在終曲中，蕭士塔高維契將最後一個音符交給第一小提琴，正如序奏開啟時一樣。不過，不像開頭幾小節那帶有希望的旋律（儘管一如整首四重奏裡的其他希望，這個希望最終也破滅了），最後的這幾小節結束在一個非常安靜、非常高的音符上。小提琴的最高音域是拉在第四條弦，即高音弦，靠近琴橋的地方，這裡的音高已幾乎快要超出正常人耳可以聽到的範圍；換句話說，我們其實最多只

聽得出半個音。蕭士塔高維契在此運用它的方式是，讓那幽靈般的高音逐漸地、模糊地消逝，令我們難以準確聽出音樂是在哪一個點徹底停下的。這是蕭士塔高維契長期以來許多以漸弱消逝收尾的作品中，最徹底的一個。但因為它終結的是一首沒什麼發展的四重奏，如此的靜默反而有種近乎正面的力量。那就像貝克特的短篇故事《失落者》的結尾，標題中那些終日生活在一個瀰漫著「細碎摩擦聲」的巨大圓柱體裡，被迫日復一日做著重複性動作，不知其形體，也沒有個性的無名人類，終於得以休息了──也就是說，他們總算可以死去了。「關於巨大圓柱體和這個小小探索者最後的狀態，我們就粗略地說到這裡。若有什麼值得一提的，就是這個人在某個無法想像的古老時刻，第一次低下了頭。」這是貝克特的最後一句話。這個結局是如此深刻、特異，又難以否認地感人，但只有在你經歷了前面六十頁那一切無力的壓抑感後，方能體會。

　　我認為第十一號四重奏尾聲的靜默有異曲同工之妙。跟貝克特一樣，蕭士塔高維契刮除了他擁有的一切、他所有創作藝術的手法與技巧，就為了感性而誠懇地呈現死亡的虛無。對於經常把這些四重奏帶在身上演奏的音樂家來說，這種赤

裸與空洞幾乎可以說是一種特別的優勢。「事實上，第十一號是我最喜歡的四重奏之一，」艾默森四重奏演奏此曲時，一向擔任第二小提琴的瑟哲如此表示，「我想是因為它用的工具和成分是如此之少。」伊麗莎白‧威爾森也有同感：「這首曲子言簡意賅。」

如果說它的策略有著類貝克特的現代主義，它的自我捨棄也有著莎士比亞式的氣魄。我們感受到的不太像是《李爾王》中「寒傖、赤裸的兩腳動物」，因為李爾是真的瘋了，而他在那個場景中呼喊的衣衫襤褸的人是在裝瘋；而蕭士塔高維契背負著的，是過剩的理智。它也不是《暴風雨》中的「現在，我的魔法用完了」，因為普洛斯彼羅在說最後這段台詞時，實際上是在討我們的掌聲；而蕭士塔高維契的第十一號四重奏根本不會在乎我們怎麼想。不過，它還是有種君主失勢的味道，一種能呼風喚雨的巫師刻意捨棄魔法的味道。

蕭士塔高維契自己是有可能察覺到與莎士比亞相關的弦外之音。無論如何，一九六六年五月他安排這首四重奏在列寧格勒首演時，同場音樂會裡還排了一首他非常久以前寫作，但幾乎從未公開演出過的作品——根據莎士比亞的第六十六首十四行詩入樂的歌曲。

第六十六首十四行詩的開頭是「厭倦了一切，我召喚安息的死亡」。

一九四二年，蕭士塔高維契住在庫比雪夫時，根據雷利（Walter Raleigh）、伯恩斯（Robert Burns）及莎士比亞的詩作寫了《六首浪漫曲》，這首詩是其中之一。

根據伊琳娜・安東諾芙娜的說法，這組作品因為「當局在十四行詩中看到一些對蘇聯的影射」而被禁止演出。他們可能是把注意力放在這幾行含有譴責意味的文句：

……藝術因當局而無法發揚，

愚人假專家之名控制著智慧，

純粹的真理遭誤解為無知，

良善遭邪惡擄走而屈於下，

對這些厭倦了，我將從此離開……

又或許他們對「榮譽加諸錯誤之上」和「不法玷汙了正義之善」的引用覺得冒犯。事實上，這首十四行詩裡幾乎沒有哪一句不像是指涉史達林統治下的蘇聯。

然而，儘管一九六六年的氛圍普遍來說不若「解凍」之時，自由的程度仍足夠讓蕭士塔高維契覺得他可以將這首十四行詩和他根據喬爾尼（Sasha Chorny）的諷刺詩及取自諷刺雜誌《鱷魚》的文字所寫的歌曲排在音樂會上半場。他的計畫是讓五年前曾首演喬爾尼詩篇的維許涅芙斯卡雅再次演唱該曲集，新近完成的「鱷魚歌曲」則由一位名叫涅斯特連科（Yevgeny Nesterenko）的年輕男低音演唱。

中場休息過後，則是由有新生力軍加入的貝多芬四重奏演奏第一及第十一號四重奏。

一九六六年一月三十日，蕭士塔高維契完成第十一號四重奏時，他知道他一樣可以將首演放心地交給成員剛更替過的貝多芬四重奏。瓦西里・席林斯基過世

後，第二小提琴的席位由齊格諾夫的學生札巴夫尼可夫（Nikolai Zabavnikov）接替，他恰好是著名鋼琴家葛琳貝格（Maria Israilevna Grinberg）的女婿。「札巴夫尼可夫是一個很有趣的人，教養很好，學識淵博，天生就是個很棒的小提琴家，還非常聰明，為人又謙虛。」席琳絲卡雅如此敘述（本身也是一位前景備受看好的年輕鋼琴家的她，大約從這段期間開始協助貝多芬四重奏排練蕭士塔高維契的鋼琴五重奏）。「他話不多，但肚裡滿滿的墨水，」她繼續說道，「並且，對蕭士塔高維契，以及對這個團無比忠誠。」為了訓練，並為兩位新團員──札巴夫尼可夫及德魯濟寧──做好準備，貝多芬四重奏計畫將他們手上的曲目全部重新排練過，特別是蕭士塔高維契到那時為止的全套四重奏。德魯濟寧有可能就是在其中的某次排練時──瓦西里・席林斯基死後，第十一號四重奏完成前──目睹了蕭士塔高維契在聆聽第三號四重奏時啜泣的情景。

到了一九六六年，因為右手的毛病，蕭士塔高維契基本上已經放棄演奏了。不過出於某些原因，或許受到貝多芬四重奏「再出發」感染力的啟發，他決定親自擔任涅斯特連科和維許涅芙斯卡雅的鋼琴伴奏。演出日期定於五月

二十八、二十九日，地點是列寧格勒的葛令卡廳。兩晚的曲目一樣，歌曲在上半場，兩首四重奏在下半場（第一號先於第十一號）。「我對於自己在音樂會中的任務緊張無比，但我真的非常想試看。」蕭士塔高維契在四月二十七日寫給葛利克曼的信中寫道，「不過，我還是擔心自己無法勝任……一想到音樂會的日期越來越靠近，我的右手就開始罷工了。」

然而，儘管他到前一晚還是「異常緊張」，五月二十八日當天他還是順利地彈完他的伴奏部分。不過，他的成功——不只彈奏，還包括克服他習慣性的緊張恐懼——卻付出了巨大的代價。出席了列寧格勒首演的葛利克曼記述了他對當晚的回憶：

五月二十八日正處列寧格勒那些令人窒息的酷熱、黏稠又潮濕的時日當中，蕭士塔高維契向來難以忍受這樣的天氣。葛令卡廳，即列寧格勒愛樂廳的小廳，裡面悶到像是沒有空氣可以呼吸。我穿著一件薄夾克都已經很不舒服了，身著燕尾服和筆挺襯衫的蕭士塔高維契想

必痛苦難耐。更要命的是，他承受著巨大的壓力。而當年輕的涅斯特連科因爲讓偉大的作曲家本人伴奏，緊張到在他進場開始唱的地方搞砸了兩次時，蕭士塔高維契的臉上不禁露出眞正的恐慌。好在他靠著巨大的意志力控制住自己，演出遂得以繼續進行。

葛利克曼告訴我們，「新作品第十一號四重奏安可了一次」，音樂會整體來說很成功。「但是可怕的高溫和過度緊繃的壓力已經造成了傷害。當天晚上，蕭士塔高維契病倒了。」他被緊急送到醫院，第二天檢查報告終於出來時，醫師下的診斷是心臟病發。

這一次，蕭士塔高維契挺過來了，但這是一個可怕的警訊，從那一刻起，他成了另一種程度上的殘疾者。一方面，醫師要求他徹底戒菸戒酒，雖然他有試著遵循醫囑（成功、失敗參半），但他也承認，沒有酒精，人生的樂趣會減少很多。心臟病發後他先是住院兩個月，接著又在療養院待了一個月，這一待，無形中也成了另一種形式的疾病。他的身體狀況糟到差一點無法參加自己六十大壽的慶生

音樂會——一九六六年九月二十五日在莫斯科音樂院的大廳舉辦，由馬克辛指揮第一號交響曲，羅斯托波維奇首演第二號大提琴協奏曲——但他最後一刻還是設法出席了。

在一九六六年剩下的時日以及一九六七年大部分的時間裡，蕭士塔高維契多次進出醫院和診所。這段期間，他的身體狀況支配了他的生活，雖然有時還是能夠在住院期間作曲（舉例來說，第十三號交響曲幾乎全是他一九六二年住院時寫出來的），但到他完成下一部新的作品——根據布洛克（Alexander Blok）的詩歌寫的歌曲集——還是足足有八個月之久。不過這項成績沒有讓他高興多少。在二月三日寫給葛利克曼，告訴他新近完成《七首布洛克詩篇》的信中，蕭士塔高維契也提到了晦暗的死亡議題，包括他自己和其他人的：

關於生命、死亡，以及職業生涯，我想了很多⋯⋯例如，穆索斯基在他還沒有被了解前就死了⋯⋯相較之下，柴可夫斯基應該早一點死去的。他活得稍久了一點，以至於最後不得好死；至少他生命中最後

的幾天是如此。果戈里、羅西尼，或許還有貝多芬，也是如此。或許你會想：「他為什麼要說這些？」這個嘛，因為我不應該活那麼久。或許我對人生種種感到沮喪，而且我預期還會有很多可怕的事發生。

不過，蕭士塔高維契有時也會對自己的肢體障礙自我解嘲。一九六六年秋，一樣在寫給葛利克曼的另一封信中提到他住院期間的兩位主治醫師時（一位是外科醫師，一位是神經內科醫師），他徹底展現了早年那種果戈里式的諷刺。「他們對我手、腳的狀況都非常滿意。對他們來說，我只能無比費力地爬樓梯，也無法彈鋼琴，一點都不重要。畢竟，不爬樓梯也可以過得很好，琴也不是非彈不可。最好的辦法就是乖乖坐在家裡，不要爬什麼鬼樓梯，也不要沒事去走在濕滑的人行道上。」

接著，在經歷了相當不安的夏天後（儘管他在鄉間走了很多路），一九六七年九月，「我的雙腿好像越來越糟了」，他跌了一跤，把右腿給摔斷了——也就是一九六〇年沒斷的那隻。他在昆策沃醫院的病床上寫給葛利克曼：「報告如下。

達成目標：百分之七十五（右腿骨折、左腿骨折、右手肢障。只需要再把左手搞廢，我的四肢就是百分之百殘障了。）」這種尖銳的自嘲對聽過「五年計畫」的人來說或許會更有感覺，但如此豪邁的幽默還是顯而易見的，語調堪比馬克吐溫。

事實上，馬克吐溫正好寫過一則短篇喜劇速寫，內容是給一位即將出嫁的女孩的浪漫建議，她的未婚夫失去了身上好幾個部分，事關「一個女人和三分之二個男人的終生幸福」。不過蕭士塔高維契的玩笑比馬克吐溫更犀利，因為他讓自己淪為笑柄。

那隻斷腿令他幾乎整個一九六七年秋天都待在醫院裡；十二月石膏拆掉後，他才得以重新練習走路。不過到了一九六八年初，蕭士塔高維契就回到莫斯科出席音樂會和跟朋友見面了。一九六八年的頭幾個月，他也常到列寧格勒，整個三月幾乎都待在雷賓諾的作曲家休憩所，並且終於在那裡把第十二號四重奏寫完。

據稱他寫到一半時曾對葛利克曼說：「說來好笑，但不管我在寫什麼作品，總是有種我應該無法把它寫完的感覺。我可能會突然死去，留下那部未完成的作品。」

但至少這一次他的擔憂是毫無根據的，他的手也沒有壞到無法私下在鋼琴上彈奏

自己的作品。一九六八年三月十六日，「迪米崔‧迪米崔耶奇彈了極具戲劇張力的第十二號四重奏給我和巴斯納（Venyamin Basner）聽，興致高昂。」葛利克曼寫道。

¶

有可能是他自己也充滿興致。如果說大多數觀眾最感興趣的是第八號四重奏，對許多音樂家、音樂學者，以及蕭士塔高維契的死忠樂迷而言，如果一定要他們從十五首四重奏中選出一首最喜歡的，他們會選第十二號。蕭士塔高維契的傳記作者費伊對我說，弦樂四重奏是她「進入」蕭士塔高維契世界的入門磚，也是她博士論文的題目。她說她喜歡每一首四重奏，儘管不同時期會偏愛不同首，最後還是說「我愛第十二號。」伊麗莎白‧威爾森在其著作《蕭士塔高維契：記憶中的人生》裡也有類似的見解：「蕭士塔高維契從未在其他作品中如此毫不妥協地凝練他的樂思，將主題素材凹折、再重整，並在緊湊的結構中調和由此而

生的衝突，成就了一首充滿強韌戲劇力量與強度的作品。」費茲威廉四重奏的中

提琴手艾倫・喬治在一篇探討四重奏詮釋的專文裡，指出第十二號四重奏是對演

奏家演繹能力的終極測試，因其豐富的音樂表情與極具想像力的色彩，使得演奏

本曲充滿各樣式各樣不見於其他四重奏的挑戰。蕭士塔高維契本人也告訴齊格諾夫

（他在後者六十五歲生日時將此曲題獻給他），他認為這首四重奏寫得「滿出色

的」，並說與其將之視為室內樂，它其實更像是一首交響曲。

就結構而言，繼第十一號七個短小的樂章後，蕭士塔高維契在第十二號又做

了一些完全新的嘗試。如果說第十一號代表的是音樂結構（及其他一切）在一種

毀滅性絕望的壓力下崩解。降D大調第十二號四重奏則體現了從混沌的解離中創

造某種新秩序的生猛嘗試。相對稍短的第一樂章先行於長度和廣度均極為龐大的

第二，也是最後一個樂章，其長達二十分鐘的篇幅中，涵蓋了從慢板到稍快板的

每一種步調，從嚴厲到溫柔的每一種情緒，從甜美旋律到刺耳不和諧的每一種聲

音。曲中用到大量的高難度技巧，從顫音、琶音到偏執般的疾速撥奏，還有高亢、

令人不安的弓擦琴橋。不過超技並非炫耀用的。相反地，這個樂章，乃至這整首

四重奏裡的所有一切，存在的唯一目的都是為了表達——不只是樂句中的表情或演奏技巧帶出的情感表露（儘管這兩者確實都有），更是一種直白的表達方式，透過音樂描述種種無字詞、亦無法以言語表述的感受，使之更能觸及人心。哀傷是可以被理解的：這就是第十二號四重奏所要傳達的意涵。

弔詭的是，蕭士塔高維契是藉由一種從諸多面向來說，表達目的是完全相反的音樂系統達到的。數個世代以來的樂評公認第一樂章開頭的樂句（這段由大提琴獨奏的奇怪旋律，或重複、或暗示性地貫穿在整首四重奏裡）是一個標準的十二音列。也就是說，大提琴演奏的這頭十二個音符，每一個都出自鋼琴上一個八度裡所有黑、白鍵組成的十二音音階；當這十二個音符組合在一起時，就會形成某種「序列」，十二音列作曲家便是根據序列創造出一些基石，再以這些基石建構出一整部作品。但是蕭士塔高維契沒有把這段音列拿來做更多發展；相反地，它的存在似乎就只是為了自己，一種幾近斗膽的挑戰，或一種間接、輕描淡寫的玩笑，但其目的仍是非常嚴肅的。

荀白克（Arnold Schoenberg）發明這種涉及算數的序列技法是為了打破浪漫

主義對音樂的把持，但蕭士塔高維契卻以此技法稍作變化，做了非常不同的事：他創造出一種古怪、令人耳目一新，又直觀可親的旋律形式。他以此發展出自己的音樂語言，但想的是比先前更直接、更真誠、更坦率地面對我們。而因為他的語言幅度是如此寬廣又自成一格，他可以廣納百態（傳統的和聲、浪漫主義的表現張力、現代主義的不和諧，甚至序列主義的規則），又完全保持、也只像自我。

如果說蕭士塔高維契的音樂有什麼內向的特質，它並非只在同溫層中尋求交流的那種內向，而是藝術家以一種更個人化，為提出對我們所有人——不論是行家或門外漢——富含意義的素材，而去深掘自我的內省。

鑒於蘇聯官方對「頹廢的」西方序列主義及無調作曲技巧堅定而強硬的譴責，蕭士塔高維契敢在他的作品裡引用一段十二音列，著實頗為大膽（雖然他也說不上是先行者，在他之前已有許多比他年輕或年長的同行這樣做過）。說起來這也如他有點口是心非的一貫風格，因為他曾在一九六〇年代初發表過數篇批評十二音列手法的文章。舉例來說，在「資產階級文化已破產」一文中，他如此斷言：

在當今西方音樂的現代主義趨勢中，「十二音列」和「具象」音樂便是非常典型的例子。順帶一提，我們幾乎無法稱它們為「音樂」，因為不論是十二音列或「具象」音樂都是建立在教條之上，而教條從來和藝術扯不上關係。無怪乎，這些教條的提倡者寫出的音樂都不過是些做作的技術實驗，欠缺真正的美感。

而在「十二音列扼殺創造力」一文中，他更進一步指出：「十二音列這種教條只會扼殺作曲家的想像力，以及音樂活生生的靈魂（他特別強調）。在這樣『完全』依照聲音的組織來『創作』音樂的系統中，作曲家的角色是相當可悲的。」

一如蕭士塔高維契發表過的所有聲音，這裡面有很多問題。其一，這些文章有可能根本不是他本人所寫，儘管他同意將自己的名字掛在上面。其二，如同我們一再看到的，他會被當作發表必要政治評論的發聲器，即使那違背他的個人信念。不過，我們無從確定究竟這些言論是否、或多大程度違背他的信念。舉例來說，他可能完全同意「教條從來和藝術扯不上關係」，儘管他對這句話的解讀可

能與蘇聯官方的意思不同。也或許他真的認為按照荀白克和他最忠實的門徒那樣去嚴格地執行十二音序列主義，會妨礙作曲家的創造者角色。蕭士塔高維契在第十二號四重奏所做的，不是向序列主義生硬的規則輸誠，而是採用十二音列的手法，擷取某些面向，為他的聲音調色盤增色。他認為，只要能和他音樂創作藍圖中的其餘部分言之成理，那麼任何作曲工具都是可受公評的；而當齊格諾夫表達他對這首四重奏中明顯的序列主義成分表達擔憂時，蕭士塔高維契直截了當地回

答：「但我們在莫札特的音樂裡也可以找到這樣的例子。」

無論如何，若只聚焦在十二音列的元素，會忽略第十二號四重奏最強大也最動人的部分：它生動地表達、承認，也抗拒自我哀傷的過程。曲子由大提琴獨奏開始，中提琴與第一小提琴依序加入，很快形成了三重奏，而第二小提琴則有很長一段時間都坐著，沒有動作。蕭士塔高維契或許將第十一號四重奏題獻給瓦西里‧席林斯基以茲紀念，但要到第十二號，他才透過靜默的第二小提琴手，將那個已不在世上、備受懷念的人真正體現出來。當第二小提琴終於進入一起演奏時，那他是以極端低調（就不說如幽靈般了），與另兩位樂手一同靜靜撥弦的狀態出現，

作為第一小提琴獨奏的背景。

除了一開始第二小提琴的靜默外，第十二號四重奏裡沒有什麼是一直持續的。但它也不像第十一號那樣，總在啟動與停止間無法抑制似地震顫不已；相反地，曲中有種強烈的流動、再復甦，甚至完成感。在經歷了第十一號四重奏的疲乏之後，四把提琴在此回到正軌上，不時輪流擔綱獨奏，但更多還是連結彼此，為這個原本艱深的音樂世界帶來一種穩固，幾乎是安定的感覺。例如第一樂章後半，第二小提琴加入好一陣子後，有個樂段是兩把小提琴暫時在旁休息，只有中提琴和大提琴繼續演奏，但這次聽起來就像是休息，不是死亡，因為我們知道兩把小提琴終究會回歸。而當他們回來時，為我們帶來了整首四重奏最悠揚、最動人的段落之一：一系列純淨的高音域旋律，視覺上就好比一道蒼白而清晰的光，短暫地穿透黑暗的陰霾。

旋律感，尤其是其最抒情、最迷人的面向，對蕭士塔高維契來說一直是個複雜的問題。他曾兩度抗拒，兩次是不同的原因：第一次是他青年時期奉為圭臬的歐洲現代主義者排斥（美好的旋律）時，第二次則是中年的他被文化獨裁者要求

時。舉例來說，在一封給葛利克曼的信裡，他以典型諷刺的口吻寫道：「日丹諾夫令人振奮的指示大意是，音樂應該要優美而富旋律性。」對蕭士塔高維契，以及對所有在日丹諾夫法令事件受到打壓及迫害的嚴肅作曲家來說，這樣的指示讓他們無法認真地看待旋律感這件事。諷刺的是──如同他人生中的種種諷刺──蕭士塔高維契天生具有寫作調性旋律的強大天賦，而他卻不得不費盡苦心地壓制這項能力。

對此，他最有效的策略之一就是頻繁置入的「錯音」。我的意思不是蕭士塔高維契這麼做就只是為了違抗日丹諾夫和其他文化部的走狗們。相反地，他的「錯音」是音樂上一項至關重要的發現。它們為他在創作上面臨的主要問題提出一個解決之道：如何在一個調性旋律的真義被剝奪，無調性音樂也無以表達情感的環境中，傳達真切的感覺。這種運用錯音的手法在西方序列主義作曲家的作品中不會很明顯，因為我們要先聽懂其基本序列，才能聽得出其違反規則之處。因此就這方面而言，身在觀眾席中，能夠注意到不和諧的音符並做出直覺反應的我們，就像是蕭士塔高維契的同伴。換句話說，他的音樂是以我們對音樂表現力的直覺

為出發點。就這點而言，沒有其他作品表現得比第十二號四重奏更明顯。

第二樂章尤其如此，音樂裡的一切都藉由接近其對立面獲得額外的意義。蕭士塔高維契在其他作品中常用到的不和諧感，以及幽暗、和聲上曖昧不明的無旋律性，在此依然存在；但儘管並非全然的愉悅，比起之前的四重奏，這首卻不知怎地更少焦慮感。如果說他是被逼著來到這一步的，與其說來自外在的壓迫，不如說更多似乎是受他內心的天使與惡魔所驅使。不過，去分辨內在與外在，自願或被驅使，似乎也不合乎第十二號四重奏的氛圍；儘管結構巨大且持續變化不輟，本質上，曲中的一切都朝著同一方向發展，好似有個共通的目標。

那股推進力，或驅動力，最後會帶著我們邁往蕭士塔高維契的四重奏中最鏗鏘有力，肯定也是最斬釘截鐵的尾奏。在一片充滿著顫音與尖銳聲響的混沌中──先前的樂句不斷重複、回歸，被推到極致──一系列堅定、平均、快速的音符漸次冒出，由四把提琴整齊劃一地拉奏著，最後在他們不同長度的琴弦上完滿地在大調和聲上獲得解決。在曲子結束前，這樣的情節先是以簡短、暗示性的語氣出現兩次，到第三次才以引人注目般的作結姿態畫下句點。這是在蕭士塔高

維契的音樂中，你第一次可以明確感受到尾聲逐漸靠近：它先是自行披露，接著又宣告一次，最後才真正抵達。

這段音樂傳達出的感覺是輝煌的，幾乎是發自內心的振奮，非常類似貝多芬某幾首四重奏那種浪潮般的結尾。巧合的是，蕭士塔高維契的降D大調四重奏恰好是他唯一有和貝多芬的四重奏相同作品編號的一首。第十二號四重奏是蕭士塔高維契的作品一三三，貝多芬的《大賦格》也是作品一三三——儘管這不可能是刻意的（作品編號不是可以隨意挑選的），蕭士塔高維契不可能不曉得其意義。我們可以由蕭士塔高維契自諷地對葛利克曼說他「不管在寫什麼作品（opus）」總是害怕死前無法完成，得知他在創作第十二號四重奏時確實有想到作品編號這件事。

第十二號第二樂章不成比例的巨構甚至不無可能是受到與貝多芬作品一三三的數字聯啟發而來，後者原本是作為另一首四重奏，作品一三〇的終樂章。

第十二號四重奏的結尾或許展現了蕭士塔高維契最戲劇性的一面，但第二樂章的深處也藏著同樣戲劇化的片段。兩段中板的第一段由第一小提琴的撥奏獨奏開始——這很正常，畢竟小提琴是這首四重奏的主角。但這個獨奏樂段非常奇

怪：它先是緩慢地開始，音符與音符間有短暫的停頓，然後音量和速度逐漸往上爬升，直到逼近歇斯底里，這時撥奏的獨奏已經不只是某兩個音之間的交替，而是有更多兩兩成對的不同音符加入，幾乎到達令人頭暈目眩的程度；裡面那些不間斷、強迫、漸趨偏執的重複樂句，技術上很難演奏——不見得是難在棘手的指法或飛快的速度，而是那需要演奏者極端激烈的付出。「我拉到手指都起水泡，因為必須非常大聲地演奏。」德魯克說道。艾默森四重奏每次演奏第十二號時，都是由他擔任第一小提琴。

情感上的負荷又比體力上的更大。「你必須完全進入角色中，就像演員一樣——一步到位。」維提果四重奏年輕的小提琴家布魯門夏恩（José Maria Blumenschein）解釋道，他在該團演出此曲時都會演奏到這個撥奏段落。「如果你就只是單純地把音符演奏出來，聽起來會很呆。」艾倫・喬治也有類似的見解，雖然他是從相對旁觀的角度。他提到：「第十二號第二樂章有一個氣氛非常緊繃的段落。維持主要立論的是撥奏的第一小提琴，而且幾乎都是獨奏。這時身為中提琴手的我雖然不出聲，依然能夠充分感受到這段音樂異乎尋常的能量，也體會

到完全投入在樂曲情節裡的重要性。」就連這首四重奏的被題獻者，在談到他個人與這部作品的連繫時，也特別提到這個撥奏的段落。「蕭士塔高維契稱讚了我在第二樂章送葬樂段的演奏。那一大段小提琴的長篇撥奏聽起來就像是死亡的腳步聲。」齊格諾夫敘述道，並延伸作結，「他彷彿觸及到了我音樂性格的最核心。」

如果說瓦西里‧席林斯基是貝多芬四重奏的中流砥柱和隱藏的領導者，齊格諾夫則是這個團的看板人物，它的官方代言人。最常與大眾打交道，接受訪問，公布新樂季演出曲目的都是他，和蕭士塔高維契直接接觸的也是他。作曲家每寫完一首新的四重奏，交付抄譜完成後，就會先將分譜拿給齊格諾夫，再由他轉交給其他團員。一九五○年九月，蕭士塔高維契想聽聽自己的四重奏，但那正是他被日丹諾夫打壓的黑暗空窗期間，於是他寫了一張便箋給齊格諾夫：「親愛的米提亞，我的生日快到了。希望你和你的夥伴們能給我一個生日禮物。請演奏第四號四重奏。」

蕭士塔高維契對齊格諾夫還有一項音樂上的特別倚賴。出於他所運用的弦樂四重奏性質——因為某方面來說，它們就像是他的發聲體——蕭士塔高維契對第

一小提琴表現力的仰賴比起一般情況來得深，尤其是在宣敘調中。費茲威廉四重奏的第一小提琴手羅蘭（Christopher Rowland）說第二號四重奏「大篇幅的宣敘調使蕭士塔高維契比起任何時候都更仰賴演奏者透過音樂表達的功力。」而擔此重任的第一位小提琴手正是齊格諾夫，該曲的宣敘調和浪漫曲兩個樂章都是以他為創作對象（一如作曲家在很久之後所確認：「是的，沒錯，米提亞，我是為你而寫的。」）羅蘭繼續推論道，蕭士塔高維契的「經常訴諸宣敘調」有可能是他「強烈戲劇氣息的器樂昇華版」。換句話說，因為《馬克白夫人》悲慘的命運致使他脫離了歌劇生涯──他本該是吃這行飯的──的軌道，他只好將才華轉往另一個領域，用小提琴的聲音代替女高音。聽起來或許有幾分道理，即便實情不全然如此。無論如何，它確實指出了蕭士塔高維契明顯的戲劇傾向與其第一小提琴寫作之間的密切關聯，而齊格諾夫對第十二號四重奏裡撥奏樂段的看法正呼應了這層聯繫。

不過，這些都還沒能完全說明齊格諾夫對於蕭士塔高維契的重要程度。沒錯，他是作曲家和該團之間的主要溝通管道，同時也是演奏那些重要的宣敘調的關鍵

樂手。但他也是那個憑藉一己的意志、抱負，及務實的本性，在貝多芬四重奏面臨生老病死時，帶領著團員繼續往前走的人。一九六四年的那個秋日，是他把第九和第十號四重奏的譜交給德魯濟寧，請他當晚隨即和他們一起視奏。瓦西里‧席林斯基過世後，也是他把自己的學生札巴夫尼可夫找來，頂上第二小提琴的空缺。如果不是齊格諾夫的積極運作，甚至可以說是堅持，其他人可能不會像他那麼有心地堅持下去。「我記憶中的他是個狂熱份子。」席琳絲卡雅說道。（她也說齊格諾夫是一位「了不起的小提琴家」，以及「出色的教授」，會鼓勵他的學生們各自發展出不同的音樂性格。）正是這股狂熱，讓他為貝多芬四重奏帶來生生不息的力量與奉獻精神，而這也是蕭士塔高維契某種程度上這首強有力、激動人心、條理高度清晰的第十二號四重奏中所傳達的。

¶

從蕭士塔高維契完成第十二號四重奏，到貝多芬四重奏於一九六八年九月

首演的六個月間，作曲家及他的同胞所居住的世界明顯變得更加嚴酷——或者，更精確地說，是統治他們的政權使其自身的殘酷本質變得更加明顯，無法忽視。

一九六八年八月，俄羅斯入侵捷克斯洛伐克，碾碎了布拉格之春帶來的新政治與藝術自由的希望。如果說這代表著蘇聯與西方世界關係的低點，它同時也標誌著蘇聯內部政治環境的轉變。對蕭士塔高維契這樣老一輩的人來說，從赫魯雪夫的「解凍」退回到布里茲涅夫的「停滯」是一種可怕的指標，暗示著時局很有可能倒退回史達林時代的壓迫；而對蕭士塔高維契而言，面臨這種情況時，他的反應就是把頭壓低。不過對年輕一輩的蘇聯藝術家和知識份子來說，一些新的表達方式——以一種帶有風險，但不至於像史達林時代會招致小命不保的方式，表達與政府的政治及審美觀點歧異的可能性——開始取代舊的靜默主義策略。

一九六八年，這類異議行動仍處於起步階段，但當局對捷克斯洛伐克的入侵不僅使其力道增強，也更加鞏固。然而，這也造成小心謹慎的蕭士塔高維契和比較直言不諱的新觀念支持者之間產生了隔閡。如同索忍尼辛（Aleksandr Solzhenitsyn）所說（他原本打算邀集蘇聯文化界的重要人物一起署名抗議政府入

侵捷克斯洛伐克，後來放棄此念頭）：「備受桎梏的天才蕭士塔高維契會像隻受傷的小動物一樣扭動，雙臂緊緊交疊將自己環抱，然後說他的手無法握筆。」選擇蕭士塔高維契這個名字雖然帶有明顯的侮辱性，但可能並非出於私人恩怨（如果如此的區別在這種情況下還有意義的話）。實情是，索忍尼辛是有透過他們的共同朋友羅斯托波維奇稍微認識蕭士塔高維契的，雖然這樣的交情絕對說不上深，但蕭士塔高維契是曾經嘗試利用自己的地位幫助索忍尼辛的，不過對心直口快的作家來說，這些先前的連繫都無關緊要。蕭士塔高維契明顯的妥協立場，以及他在全國藝術界精英中的至高地位，令他輕易地成為異議人士唾棄的目標。

至少公眾面是如此。私底下，索忍尼辛對蕭士塔高維契的態度無疑是複雜得多。「他對他很有興趣。」二○○九年，他的兒子伊格納特‧索忍尼辛（Ignat Solzhenitsyn）這樣告訴我，當時他父親剛過世幾個月。「他很喜歡他的音樂，也欣然認同他的天才。他對於蕭士塔高維契所處的困境深表同情。但同情不等於寬恕。我敢肯定地說，他希望蕭士塔高維契的內心能夠更勇於搏鬥。」

不過，如果說老索忍尼辛無法時時保有足夠的耐心，年輕的那位——他是職

業音樂家，現居費城——則覺得自己往往能對蕭士塔高維契有更多的同理心。「他是非常害羞、內向的人，具備豐富的內涵，內心世界深刻無比。」伊格納特‧索忍尼辛堅定地說著，儘管他出生得太晚，無法認識作曲家本人。「他不算是異議份子那一類的人，他不是那種人。但百分之九十九的人都不是。『噢，他應該這麼做，他應該那麼做』，這種話在西方說來輕鬆。所以我個人非常同情他。」

「我還想說的是，」他繼續說道，「如果將我父親和蕭士塔高維契比較，我父親做的事也是很了不起的，不過當他公開這麼做的時候（在他熬過勞改營之後，在《伊凡‧丹尼索維奇》之後），他完全是在另一個大環境的另一個層級上。《馬克白夫人》被打壓的時候蕭士塔高維契才幾歲？大概三十歲，還是二十九歲。

但年齡還不是唯一的重點：在那個時空下跟史達林對抗，完全是另一回事。要一九六八年那位又老又病——不是年紀上的老，而是身體狀況——的蕭士塔高維契，跟我那位五十歲，卻有著三十歲心志的父親有一樣的活力，那是不可能的。」

我不清楚蕭士塔高維契是否曾在人生的任一個階段有過扮演索忍辛那種狂熱十字軍的想法。不過可以確定的是，一九六八年，這位才六十二歲的作曲家看

起來已經是個十足的老人了——在他自己的眼中可能還比任何人看到的更老。從他的信件和他人轉述的對話裡，我們可以發現他的思緒越來越常圍繞著死亡。不只是日益明顯，逐漸朝他本人進逼的死亡，還有那些令他傷感，但因自己活了下來而有點內疚的人的死。一九六八年八月，蕭士塔高維契和葛利克曼一起拜訪了左希申科的陵墓，後者已於十年前死於貧困。接著在一九六九年二月，長期住院中的蕭士塔高維契思緒開始被與老友索勒廷斯基相關的回憶所盤據。「很難想像，他已經過世二十五年了。」他寫給葛利克曼，後者最近剛參與了一場辦在作曲家之家的索勒廷斯基紀念活動。對此，蕭士塔高維契寫道，「你做的事情非常重要，提醒了大家伊凡‧伊凡諾維奇‧索勒廷斯基曾是本世紀最全心奉獻，也最悲劇性的人物之一；同時，他也是最機智的人之一。」

在同一封二月十七日的信中，蕭士塔高維契還向葛利克曼提到他剛完成一首新作品的鋼琴縮譜。他在醫院的病床上寫道：「它不算是神劇，因為神劇會有合唱團。我這首曲子沒有合唱團，但有獨唱者，一位女高音和一位男低音。」這首無法分類的作品不久後就被蕭士塔高維契冠以第十四號交響曲的名稱為人

所知，內容是他藉由羅卡（Federico García Lorca）、阿波利奈爾（Guillaume Apollinaire）、庫赫貝克（Wilhelm Küchelbecker），以及里爾克（René Maria Rilke）的詩作，追尋他對死亡癡迷般的一系列思考。

和第十三號交響曲一樣，這首交響曲很大程度上倚賴於它的歌詞，以極其真摯、非常連貫、沒有一絲陳腐的方式呈現。配器上是室內樂團的編制，因此比起第十三號較為寧靜，但痛苦的感覺也更直接。第十四號交響曲不是好入耳的音樂，其一系列鬱悶悲苦的吟誦——由悲切的男低音與超脫塵世般的女高音交替，領著我們一路從羅卡的《深淵》到阿波利奈爾的《自殺》及其他詩——持續迫使我們參與、再參與，沒有一刻可以放鬆，稍作沉思。

這首交響曲的最後一首詩是里爾克的《結局》，全詩是：

死亡是全能的。
即便處於快樂時光，
它也監視著。

生命中的美好時刻，

它在我們的內心翻攪，

渴望我們，

並在我們內心哭泣。

雖然不像第十三號交響曲中葉夫圖申科的歌詞政治意味那麼大剌剌，它的敢於違抗仍令人吃驚，因為憂鬱和絕望這類傷感的情緒在社會現實主義是不被允許的。像蕭士塔高維契這樣公然探討死亡，等於是將個人的恐懼和悲傷置於全人類的感受之前。如同蕭士塔高維契在三月十九日寫給葛利克曼的信中所說，關於這個「永恆的問題」，不可能有社會學的解決方案（他還以一貫挖苦的語氣補充道，「我不能說我對此已完全聽天由命」）。

這首以歌曲組成的交響曲明顯有受到兩部前人作品的影響：穆索斯基的《死之歌與舞》，蕭士塔高維契住院前在聽這組歌曲集，以及馬勒的《大地之歌》，這是他一直都十分喜愛的作品。除此之外，還有第三個影響──布瑞頓（Benjamin

Britten）的《戰爭安魂曲》，蕭士塔高維契於一九六三年初次聽到這部作品。「有人寄給我布瑞頓《戰爭安魂曲》的錄音，」該年八月他寫信給葛利克曼，「我正在聽。這首作品的崇高偉大令我震懾不已，我會將它與馬勒的《大地之歌》及其他彰顯人類性靈的偉大作品相提並論。不知怎地，聽這首《戰爭安魂曲》鼓舞了我，讓我更加享受人生。」那個「不知怎地」代表他是完全認真的，即便他同時也嘲笑自己冥頑地無以得到純然的愉悅。

蕭士塔高維契將第十四號交響曲題獻給布瑞頓，不僅象徵著他將《戰爭安魂曲》視為這首交響曲的先聲，也鞏固了他們始自一九六〇年九月的友誼，當時是羅斯托波維奇在倫敦演奏蕭士塔高維契的第一號大提琴協奏曲，他們相鄰而坐。在那之後，布瑞頓先是於一九六三年和一九六四年正式訪問莫斯科，隨後他和皮爾斯（Peter Pears）又受羅斯托波維奇與維許涅芙斯卡雅之邀，以私人行程的名義訪俄數次。一九六六到六七年的聖誕節及新年假期的拜訪中，包含了幾場三對夫婦及伴侶都有參與，為時良久、親密、充滿歡笑的餐敘，嚴肅的音樂話題間穿插著笑鬧的英國派對遊戲，據說蕭士塔高維契對此非常在行。「迪米崔和伊倫娜

．蕭士塔高維契都來了，一如既往地準時，我們交換了禮物。」皮爾斯在日記中寫道。「蕭士塔高維契看起來精神很好、健談、亢奮，伊倫娜溫柔、安靜，是他的絕佳伴侶。」他們聖誕節在莫斯科過，新年則在祖科夫卡的別墅，蕭士塔高維契播映了「古老版本」的卓別林《淘金記》，同時搭配開胃菜及「一小口伏特加」（雖然他不久前才剛心臟病發），接著一行人轉移陣地到羅斯托波維奇家享用主餐。

「儘管他們的個性大不相同──布瑞頓對他所信任的人親切而熱情，蕭士塔高維契則是徹頭徹尾地精神緊繃──兩人倒是很快就找到心靈相通之處，他們的連結之深堪比是各自的人生中不可或缺的一段友誼。」羅斯（Alex Ross）在《其餘皆噪音》一書中寫道。事實上，除了音樂之外，他們沒有共通語言：蕭士塔高維契幾乎不會說英文，布瑞頓只懂一點點俄文，因此他們在一起的快樂時光都是靠會說多種語言的羅斯托波維奇幫忙翻譯。至於他們音樂上的共通點，羅斯巧妙地推論道，「布瑞頓的心靈景觀──其恐懼與罪惡感起起伏伏的輪廓，其斷層與裂隙，其蒼白黯淡的救贖之光──讓蕭士塔高維契深有共鳴。」對此我毫不懷疑，

雖然他們的恐懼和罪惡感是源自於非常不同的面向。無論如何，第十四號交響曲是蕭士塔高維契帶著感激之情的回應。

這時的蕭士塔高維契雖然還是最高蘇維埃代表，但他也成了一個公眾藝術界的麻煩人物，所以他有新作品要首演時，往往會面臨到重重阻礙。第十四號交響曲正是如此，它最終於一九六九年九月在列寧格勒由巴夏指揮正式首演，聲樂的部分由維許涅芙斯卡雅及伏拉迪米洛夫（Yevgeny Vladimirov）擔綱。其實在那之前還有一場規模小得多，只有少數受邀觀眾參與的非正式首演。這場以「排練」的名義進行的演出是六月二十一日中午在莫斯科音樂院的小廳舉行的，巴夏和他的音樂家們（包括一位代替維許涅芙斯卡雅上場的女高音，因為她還沒練好）給了音樂界權威人士「審查」的機會，也讓作曲家得以聽到他的作品完整演出的樣貌。

隨著身體狀況持續惡化，蕭士塔高維契每寫完一首作品就會非常迫切地想聽到演出，越快越好，因為他總是害怕自己在作品完成後、首演前就死了。來到第十四號交響曲時，他這種迷信般的恐懼又比以往更加強烈，一方面是這首交

響曲本身的內容完全就是關於死亡，另一方面是蕭士塔高維契將這首作品視為自己到那時為止作曲生涯的巔峰，也是他那陣子作品鋪路而來的「轉捩點」。不過，死去的不是蕭士塔高維契本人，而是一位黨務人員，阿波斯托洛夫（Pavel Apostolov）：這位官員在演出進行到一半時，非常引人注目地起身離開音樂會場；起初眾人以為他是因憤怒而離場，後來才發現那是隨後令他致命的心臟病發。在音樂圈中，人們私下對此事件投以諷刺的說法甚囂塵上，他們認為這是冥冥之中，讓先前受到迫害的蕭士塔高維契得到某種逆轉，不過根據葛利克曼的說法，作曲家本人從未對此事件加以嘲笑，或有任何幸災樂禍的想法。

雖然蕭士塔高維契的健康狀況似乎維持穩定了一段時間，一九六九年末到一九七〇整年，病痛又再次折磨著他。一九六九年稍早，他打聽到一位在庫爾干開設醫院的外科醫師，並曾短暫會面。據說這位伊利札洛夫醫師（Dr. G. A. Ilizarov）曾幫助一位受了重傷的運動員徹底恢復健康。然而，一九六九年十一月，在還沒安排到伊利札洛夫醫師的醫院住院之前，他就被診斷罹患了某種罕見形式的脊髓灰質炎，也就是說他的病是神經方面的，而非骨頭的疾病，因此無法確定

伊利札洛夫醫師能否為他做些什麼。不過他仍堅持待在庫爾干，一九七〇年大部分時間就這樣進進出出伊利札洛夫醫師的醫院。他寫給葛利克曼，描述自己在醫師照料下病情進展的語調，和葛利克曼自己的觀察──沒有絲毫進步，兩者間的對比令人難過，就好像蕭士塔高維契勉強自己相信這個不治之症是可以好轉的。

這樣的自欺欺人有時或許有點用，在一張拍攝於一九七〇年的照片中，可以看到他正在為醫院的員工演奏鋼琴；前一年的十一月，在剛得知診斷為小兒麻痺症的低潮時，他是絕對無法彈琴的。但這樣的進展（如果真的有的話）也只是斷續，且轉瞬即逝的。

另一個領域的他則有明確的進展。一九七〇年八月，在兩次到庫爾干住院之間的空檔，蕭士塔高維契宣告他終於完成了一年前開始動筆的第十三號四重奏。這首側重了中提琴份量的四重奏是題獻給貝多芬四重奏原始成員的中提琴手包瑞索夫斯基，作為他的七十歲生日禮物。

如果說第十二號四重奏在形式上令人驚艷地創新，降B小調第十三號四重奏則是徹頭徹尾地奇怪。這首單一樂章，長約十八分鐘半的作品可能是蕭士塔高維契最令人不安的一首四重奏。「第十三號四重奏拉起來確實相當折磨人，對所有團員都是。」艾倫·喬治寫道，他是最早在蘇聯境外演奏這首四重奏的中提琴家之一。在反覆演奏了數十年後，他認為「確實有很多聽眾被它給嚇壞了，即使是情感包容力最強的人，也很難完全不感受到些許的坐立不安。」

與前一年為死亡所籠罩的第十四號交響曲，以及為柯辛茲耶夫執導的《李爾王》所寫的電影配樂（就在第十三號四重奏前不久完成）一樣，這首四重奏既悲涼又富創造力，既苦澀又具顛覆性。它的恐怖是人類景況的恐怖，尤指二十世紀的人類所顯現；但它也有著遊樂園裡的骷髏頭跳著舞，發出嘎嘎聲響的恐怖。毛骨悚然在此被提升到為最高等級的藝術形式代言。與此同時，獵奇感被融入，為嚴肅的情感服務。這首四重奏裡的種種手法絕不僅是手法：不論它們在創意的層面上帶來什麼樂趣，都被它們所要協助傳達，那令人戰慄的悲傷給平衡掉，或者根本是給壓住了。

憂鬱貫穿了整首第十三號四重奏，一如作曲家晚期的所有四重奏作品。不過，作為和晚年的蕭士塔高維契最親近的人，伊琳娜·安東諾芙娜斷然否認他本人有那麼憂鬱。「不，他是很安定的人，也是很堅強的人，有著強韌的性格。」她如此回答我的詢問。不難理解，這或許只是遺孀為保護先夫免受任何關於神經衰弱的質疑而做出的解釋──在蘇聯時代，這樣的指控很可能會令人極為不快，儘管我沒有將之視為指控的意思。也或許，有她在身邊時，他真的是一個安定的人。

但這不是重點。作曲家和他的音樂本來就不一定會是一致的，而在此例中，作曲家本人向世界──甚至是向他的密友們──展現了他許多相互矛盾的面向。我們可以確定的是，他理解憂鬱，也知道如何在他的音樂裡表達憂鬱。

在蕭士塔高維契生活的年代，感受，及表達悲傷的權利是具有政治層面意義的。我的意思並非蕭士塔高維契是為了表達抗議才寫下悲傷的音樂。他之所以寫，是出於許多難以明確釐清的原因，有關於生平，也有關於美學的（如果對藝術家來說，這兩者可以分開談的話）；除此之外，也因為這給了他一個可以說真話的機會。這些音樂能夠持續為我們帶來意義，就代表他所表達的悲傷絕不只是自傳

性，也不是侷限在歷史意涵上的。然而，這樣的情感表達在其所處的時代與地點，還是頗具尖銳意義：在一個只能接受「樂觀」和「積極」的政權下，要像蕭士塔高維契在第十三號四重奏裡如此悲觀地寫作，是需要一定程度勇氣的。如果寫出這首作品的人在公眾及政治領域常被認為是懦夫，那我們更應該關注他在性質較私密的室內樂領域裡所展現的勇氣。

對蕭士塔高維契來說，第十三號四重奏的氛圍和重點樂器恰好吻合：這時的他幾乎無時無刻都想著死亡，而中提琴低沉圓厚的聲音正適合這樣的思緒。此外，在將前兩首四重奏題獻給貝多芬四重奏的兩位小提琴手後，為另外兩位成員創作就幾乎是勢在必行了，而已退休的中提琴手包瑞索夫斯基自然成了被題獻的人選之一。雖是為包瑞索夫斯基而寫，某種程度上也等同於為德魯濟寧而寫，因為這位頂替老師位置的年輕中提琴手將是實際演奏這首作品的人。因此這首作品有一種死生與共，或生死與共的特質，一種對於這個世界沒有我們，依然會繼續運轉的體認。這樣的體認也相當駭人，或許還比顛倒過來，即我們「離開世界時也將之一一把抹去」這樣荒誕的想法還更加恐怖。

包瑞索夫斯基本人就站在存在與非存在、參與和置身事外的可怕邊緣上。

一九六四年他就已因重病退休，所以到了一九七〇年還健在是滿不簡單的（他於兩年後去世，享年七十二歲）。不過，退休後的他仍是巨擘級的人物，在二十世紀的中提琴音樂界有點像是李爾王般的存在（也可以說，李爾王在還不需要退休時就提前退休了）。作為莫斯科音樂院中提琴部門的主任、波修瓦劇院的中提琴首席、出色的獨奏家，當然還有貝多芬四重奏的創始中提琴手，他對中提琴曲目的發展有著深遠的影響。數個世代的蘇聯作曲家都曾為他專門量身創作樂曲，而且他的名氣還不侷限在自己的國家：一九二七年，亨德密特（Paul Hindemith，除了作曲家的身份，他也是一位優秀的中提琴家）在柏林宣告：「包瑞索夫斯基是全體中提琴家聯盟的主席！」一九六九年，在準備著手寫作第十三號四重奏時，蕭士塔高維契總結了他對這位長期同事的感覺：「如果有人問我包瑞索夫斯基的性格中哪一點最吸引我，我會說：『他的一切。』」

這首作曲家向老友致敬的作品中具有他典型模稜兩可、相互矛盾的特點，因為中提琴在這首四重奏裡既是當家明星，也是受害者。他的獨奏以十二音列為主，

但並未發展到如荀白克那樣完全地序列化，也不像早期的蕭士塔高維契那樣調性明確；相反地，它們一股腦地全陷在令人不安的不和諧和聲中。樂曲開頭的幾小節是他一個人的獨奏，其他人都靜靜地坐著，彷彿他是某個空寂世界裡唯一的聲音。「那就好像你身在一片漆黑的台上，聚光燈一次只打在某一或兩把樂器上。」

艾默森四重奏的德魯克如此描述蕭士塔高維契此處的手法。「我不曉得他是不是會坐下來，然後說『我好孤獨，人生慘澹無望』，但樂曲開頭傳達的就是這種感覺。」在整首四重奏的末尾，中提琴手先是拉了一段更悠長、更具旋律性、不時令人深深迴盪於心的獨奏，最後，他那些詭異而怪誕的高亢音符才在與小提琴共同漸強的高音中合而為一。

不過第十三號四重奏最令人印象深刻的地方是在其核心，一個中提琴沒有特別突出表現的樂段。這個樂譜上標示為「速度加倍」的段落被前後兩個大約對稱的稍慢段落夾在中間，蕭士塔高維契最令人不安、最少運用的技巧都在此展現。

舉例來說，在一個古怪、有點爵士風味的片段中──德魯克敘述為「那個邪門的樂段聽起來就像是陰間的即興表演」──所有樂器像是站了起來，對著聽眾搖擺

他們的骨頭：大提琴富節奏感地撥著琴弦，聽來就像爵士樂裡踏步般的低音；第一小提琴發出一系列三拍子、尖銳、斷斷續續的聲音，令人想起第七和第八號四重奏中不祥的「敲門聲」；第二小提琴以大跳撥奏銜接兩邊不同音域的夥伴；中提琴則在背景中持續拉著低沉而怪異的顫音。

然而，此曲最奇怪的地方，是由木頭互相輕輕敲擊發出的不尋常聲音。此一「用弓背敲奏」（col legno）的奏法是指以弓的木質部分敲擊提琴琴身；樂譜上的標示是一個小小的 x，上面一根垂直的符桿。這些聽來有點超自然、令人不安的聲響起先都是相隔好幾拍的間距，一次由一位樂手奏出。如果你在現場聆賞此曲的演出，用看的也會感到非常古怪。

就我所查詢得到的資料，此一用弓背敲擊琴身發出喀喀聲響的手法，前例只有幾個（而用弓背敲弦就常見得多，許多著名的作曲家都用過，例如莫札特、馬勒、拉威爾、白遼士，以及普羅高菲夫，更不用說蕭士塔高維契本人）：最早是出現在十七世紀，畢伯（Heinrich von Biber）寫給弦樂與大鍵琴的奇特作品《戰鬥陣列》中，接下來又在一九六〇年代的多首作品中再現，包括喬治‧克朗

（George Crumb）及潘德瑞茲基（Krzysztof Penderecki）的曲子。根據費伊的推測，蕭士塔高維契非常有可能是受潘德瑞茲基的直接影響，因為他對波蘭的前衛音樂作品非常熟悉。羅西尼在其歌劇《布魯基諾先生》的序曲中也用過類似的手法，他讓樂手用弓的木頭部分敲擊當時還是木製的譜架——儘管比起羅西尼輕快的效果，蕭士塔高維契的敲擊聲明顯來得黑暗又可怕許多。不論從何處承襲而來，蕭士塔高維契讓那空洞的木頭聲恰如其分地嵌入氣氛本就陰森的第十三號四重奏。

不是每位演奏第十三號的樂手都願意依照作曲家的指示製造出他要的聲音。舉例來說，費茲威廉四重奏的團員因為害怕弄傷他們價值不菲的樂器，因此都是在譜架旁掛著一把便宜的琴，演奏到這些地方時就敲這把琴。可惜，這個方法不只影響到聲音效果（在費茲威廉的錄音中，他們的敲擊音量明顯過大），也破壞了看音樂家們敲擊自己樂器的視覺效果。關於這一點，視覺和聽覺上形成的心理效果是同等重要的。我們需要感受到這個動作中的危險性——某種真的損失的可能性、某種真實的恐懼——只要它不至淪為單純的滑稽可笑。從蕭士塔高維契

首次將第十三號四重奏介紹給作曲家協會那些可能對他挑三揀四的同事們時所說的：「我寫了一首短小、抒情的四重奏，裡頭附帶一個笑話」，可以見得此一演奏手法的使用是有些玩笑成分的。不過，在那場發表會上聽到他說這句話的席琳絲卡雅，也記得他曾在排練時對貝多芬四重奏說，這個敲琴的動作指的是「集中營裡抽打鞭子的聲音」。兩種說法都有可能為真，但兩者皆不能只從表面看待，因為不只作曲家本身性格就有一定程度的諷刺，用來執行的工具亦然。

所以那些奇怪的敲擊聲在第十三號四重奏裡究竟有何意義？這是每位演出者都無可避免會面對到的問題。「或許跟那一段的爵士風有些關係，」艾默森四重奏的德魯克說道，該團演奏此曲時他都是擔任第二小提琴，「它擴展了聲音的彩度。當然，裡面是有些令人毛骨悚然的成分。此外，我覺得那是前面三拍樂句的延伸，就是同樣音符重複三次那邊。」德魯克還承認，他沒有完全遵照打在琴身上的指示。「我都敲在肩墊上，但其他人都敲在他們的琴身上。換一個肩墊只需要五十塊錢。」

「我記得我們跟蕭士塔高維契開玩笑，說第一小提琴手的琴一定比他同事的

（頁尾）

琴來得貴（第一小提琴不需要作任何敲琴的動作）。」艾倫‧喬治寫道。費茲威廉四重奏的音樂家們也自問為什麼要有那些敲擊聲，對此，艾倫‧喬治是這麼說的，「唯一可以確定的是，根據我們排練時那片可怕的經驗，沒有它們，整首曲子的效果會差很多……它們在全曲結尾，中提琴獨奏時那片可怕的靜默中回歸，令人震驚，即使我們原本就知道它們即將回來。」最後這句話的敘述非常貼切：儘管我們第一次聽到那詭異的喀喀響時就會感到不安，但它們在結尾的再現才是最令人不寒而慄的，這時的它們靜悄悄地、間歇地，又持續地出聲，聽起來就像是我們原本以為已經安然度過的威脅。那樣的威脅有可能是死亡（伊麗莎白‧威爾森指出，很多俄羅斯人將那敲擊聲與「最後的告別，封棺時敲下最後一根釘子的不祥聲音」連結在一起），也可能是人性本身造成的別種恐懼。至少在音樂裡，我們不需要選擇。

¶

我第一次仔細聽第十三號四重奏的錄音時，發生了一件怪事。當時我一個人在紐約的六樓公寓，雙層窗戶關得緊緊的，好把曲中那些幾近寂寥的地方聽個清楚，也把那些靜默以外的新聲音聽進去。音樂停下來時（那首是在艾默森四重奏的全集中第四片CD的最後一軌），我把CD從播放器裡取出，置入下一片CD，但同時將手指放在停止鍵上，給自己一點時間，為下一首四重奏作準備。不過，就在我的手指按下時，腦中疑似聽到了像是下一首曲子開頭的聲音，一個低沉、嗡嗡作響、近乎無聲的音符，完全是蕭士塔高維契晚期四重奏可能的樣貌。我確認了一下，CD沒有在動。我再仔細諦聽，然後走到窗前，這才弄清楚我聽到的是電鋸，或發電機，或其他工地裡的機器傳來的噪音，隱隱約約地爬上五層樓梯並穿越兩片玻璃而來。

日丹諾夫說蕭士塔高維契的音樂聽起來像「馬路鑽孔機」，顯然我也有同感。正如同蘇聯的審查委員所擔憂的，他大膽的作曲手法成功顛覆了聲音的價值，於是噪音變成了音樂，音樂成了噪音。但這樣的結果並不像某些人害怕的結構與形式分崩離析，音樂裡的樂趣也依然存在於第十三號四重奏的古怪與焦慮之間，這

點源於此作形式上的連貫。那段「陰間的即興表演」寫得是如此巧妙，我們幾乎可以隨之起舞，一如德魯克指出的，「那段的本質是賦格，既有爵士風，又是賦格。」事實上，這首降B小調四重奏真正的詭異之處，就在於它最獵奇的樂段是多麼出乎意料地扣人心弦。

能夠讓人違背感受卻被音樂吸引至此，就可看出蕭士塔高維契處理創作素材的控制力，以及抓住聽眾的能力有多強大。難怪他在同行面前介紹第十三號四重奏時要以「一首短小、抒情的四重奏，裡頭附帶一個笑話」來掩飾；如果他們弄懂他真正寫了些什麼，肯定會大為震驚。但聽眾聽懂。這首簡短的四重奏於一九七〇年十二月在列寧格勒首演時，曲子甫奏畢，全場聽眾起立鼓掌直到整曲再次演奏。一九七一年春天，布瑞頓——和皮爾斯、伊麗莎白‧威爾森，以及蘇珊‧菲普斯（Susan Phipps）——在蕭士塔高維契家中聆聽第十三號的私人演出時，也要求音樂家們再演奏一次。根據德魯濟寧的回憶（他甫奏畢的中提琴受到大家一致好評），「布瑞頓聽完第十三號四重奏後深受感動與震撼，親吻了蕭士塔高維契的手。」

那次之後，兩位作曲家只會再見一次面。一九七二年夏天，蕭士塔高維契與伊琳娜到都柏林和倫敦正式訪問時，順道拜訪了布瑞頓與皮爾斯在奧德堡的家。

當時布瑞頓正在寫歌劇《威尼斯之死》，他把未完成的總譜拿給蕭士塔高維契過目——如此罕見而慷慨的舉動足以顯見他們的友誼之深——蕭士塔高維契深表讚賞。可以想像對這時的他們來說，即便是兩人之間的靜默也會是充滿意義的，因為兩人的身體都不好，他們都明白死亡對對方來說不是抽象或學術的命題。

一九七二年蕭士塔高維契去拜訪布瑞頓時，正處於創作靈感枯涸期間，這是他所經歷過最長的作曲乾旱期之一。很明顯地，這是從一九七一年九月他第二次心臟病發時開始的——又一次嚴重的健康問題導致他再次住院兩個月——這是從一九七一年九月他第二次月，以及隨之而來不意外的人造興奮劑禁令。一九七一年十一月二十八日，他寫信給葛利克曼：「我被要求飲食中要戒斷酒精、尼古丁、濃茶、烈咖啡，這點最令我痛苦。」

幸好，在心臟病發前整整兩個月的七月，身體還相對強壯和健康時，他就完成了第十五號交響曲。這部後來成了他最後一首交響曲的生動作品，在某些方面是對此曲式的回歸：它具有第一號的生氣、第四號的複雜多變、第八號的極端動態轉換與動人靜謐的間奏，加上它本身自有的特色混合在一起。從開頭三角鐵的乒乓聲到結尾令人寒毛直豎的和聲，第十五號交響曲比起他之前的任何一部交響曲都更神秘，或許還更複雜。不過根據桑德林的說法——自一九七二年指揮柏林的首演起，終其一生，他在世界各地演出此曲超過百次——蕭士塔高維契「對全世界掛了一個假的幌子。他說這是一首小小的交響曲，將之比擬作一間玩具店，因此他們無法理解他們所聽到的。」無疑，這是刻意戴上的面具，就像他為第十三號四重奏貼上的「抒情／笑話」標籤一樣，為他擺脫掉各種弦外之音的解讀。但在接下來的幾年中，它也導致了一些詮釋上錯綜棘手的謎團。舉例來說，指揮家們得選邊站，決定他要把結尾演奏得肯定而歡愉，還是安靜而悲傷。

第十五號交響曲最明顯的特徵之一，至少從聆聽者的角度而言，是從他處大量引用的音樂片段——有隱晦地引用自貝多芬和華格納，也有直白地引用《威廉

‧泰爾》序曲最著名的主題，其耳熟能詳的主旋律在第一樂章出現數次。我不禁好奇，這段羅西尼的旋律對作曲家有何特殊意義？對此，伊琳娜‧安東諾芙娜不認為存在任何特殊意義，她指出：「他的記憶力非常好，同時，他對非常多不同作曲家的作品瞭若指掌，都在他的『行李』中。」但桑德林覺得應該有更深層的意涵：「自由。他書看得很多，在席勒的詩中，威廉‧泰爾是爭取自由的民族英雄。所以有可能是自由的象徵。」這樣的猜測看起來似乎挺合理，且不與蕭士塔高維契和羅西尼的其他關聯相違背——例如，以作曲家的身份來說，活得太久（羅西尼人生的最後三十年幾乎沒寫什麼作品）；或者，他是蕭士塔高維契最喜歡的某幾部歌劇的作曲者；又或者，或許可以說出於機智，他也在《蘭斯之旅》及其他作品中大方地引用自己創作的旋律。關於這點以及第十五號交響曲中其他音樂片段的引用，據說蕭士塔高維契是這麼告訴葛利克曼的：「我自己也不曉得為什麼要引用那些音樂，不過我就是無法，無法，不引用它們。」

蕭士塔高維契將這首交響曲的首演交給他的兒子馬克辛，在此之前，他有過指揮過父親交響曲的經驗，不過首演還是第一次。「他已經成為一位真正的指揮

家了，再過五年，他還會更上層樓。」這位開心而嚴格的父親在一封一九七一年十二月三十日的信中預測道。儘管蕭士塔高維契才剛出院，就他所聽到的，他還是在市中心和近郊的祖科夫卡別墅之間通勤，全程參與所有排練；他覺得「只要馬克辛能如我期待的正常發揮，這首交響曲應該能呈現出我腦中所想的樣子。」首演於一九七二年一月八日在莫斯科音樂院的大廳舉行，蕭士塔高維契本人非常滿意。

　　但他也希望能在列寧格勒首演，便焦急地請葛利克曼去找穆拉汶斯基協調，看看是否可行。「我想拜託你，委婉地詢問是否有這個可能性，以及何時可以演出。我自己問會滿尷尬的。」一九七二年四月二日，他如此寫道。「我擔心穆拉汶斯基的藝術性格無法認同這首交響曲，可能會像第十三號交響曲及第二號大提琴協奏曲一樣置之不理。」同一封信中，他在末尾的附註裡先是提到自己糟糕的身體狀況，接著寫道：「我非常想你，並且，說來奇怪，也非常懷念列寧格勒。」他每次我在電視上或電影院裡看到涅瓦河和聖以撒大教堂時，都會掉下眼淚。」或許在莫斯科度過了大半輩子和成年的大部分時間，但他的內心深處仍是一個彼

得堡人——直到今天，不論程度多微小，比起南邊那個作為首都時間更長的城市，聖彼得堡都是個步調較慢、較少傲氣、較優雅、較歐洲化，以及政治敏感度較不那麼赤裸裸的城市。

結果顯示，列寧格勒也懷念他，穆拉汶斯基迅速安排了第十五號交響曲的演出，日期是五月五日，在列寧格勒愛樂廳優雅的大廳。蕭士塔高維契出席了這場演出，坐在其中一個包廂裡醒目的位置上。在葛利克曼看來，「好像有很多人不是來聽這首交響曲，而是來看他們敬愛的作曲家。」跟莫斯科一樣，觀眾的反應非常熱烈，使得蕭士塔高維契必須忍受痛苦——生理上和心理上都有——不斷上台鞠躬以回應持續甚久的掌聲。

這場列寧格勒的音樂會顯然弭平了蕭士塔高維契和穆拉汶斯基之間的裂痕，因為一九七三年三月，穆拉汶斯基就到雷賓諾拜訪了作曲家，而且從蕭士塔高維契無視醫師的嚴格醫囑，開了伏特加要他一起喝看來，這是一次意義極重大的拜訪。那杯酒似乎也以某種方式解放了阻礙在蕭士塔高維契心中的雜念——不管那雜念是什麼——至少他自己是這麼認為的。無論如何，隔天他就開始創作第

十四號四重奏，一個月後的四月二十三日，他就寫完了。這首曲子畫下了他自一九七一年七月開始的創作乾涸期的句點。他很開心。

幾個月後，在與伊琳娜一同橫渡大西洋的海上航程中──表面上是到西北大學獲頒名譽博士，更重要的目的是就他的身體狀況諮詢美國的醫師──他還沉浸在新四重奏帶來的喜悅裡。而即使美國方面的消息不樂觀（醫師團隊的診斷是神經系統疾患結合心臟疾病，且認為他的病情「無法治癒」），他仍迫不及待地返回俄羅斯參與貝多芬四重奏排練他的第十四號四重奏。德魯濟寧回憶，作曲家本人在第一次的排練中參了一腳。貝多芬四重奏的團員們到達蕭士塔高維契的莫斯科寓所時，「沒有第二小提琴手，因為札巴夫尼可夫掛病號。」這時，

迪米崔‧迪米崔耶維奇在鋼琴前打開總譜，說他自己來彈第二小提琴的部分。我們就以這樣不尋常的組合視奏，把全曲走過一遍。排練結束時，看得出迪米崔‧迪米崔耶維奇非常振奮。他站起身，對著我們說：「親愛的朋友們，這真是我一生中最快樂的時刻之一⋯首先，

因為這首四重奏的成果不錯，謝爾蓋（此曲題獻給大提琴手謝爾蓋·席林斯基）。」「其次，我何其有幸能和貝多芬四重奏一起演奏，雖然我只用一隻手指。」

¶

與前三首相較，升 F 大調第十四號四重奏難得地展現了某種愉悅的特質。那是一種混合了其他情緒、帶有遺憾、蕭士塔高維契式的快樂，因此聽起來並非毫無保留地喜悅或盲目的滿足，但確實溫暖而富有生氣。那個長時間難以打破的空窗期，終於在結出一個讓這首四重奏與眾不同，令人耳目一新——也許單純是出自能夠再次表達自我的感激——的成果後畫下句點。

在此，我們回到了旋律性的行列：遠離刺耳的不和諧以及與十二音列的曖昧，不再需要在死亡面前尖聲喊叫、發出喀噠響，或枯槁憔悴。大提琴被允許全方位地表達情感。我們幾乎就像是回到了第二號四重奏的宣敘調與浪漫曲樂章，

但如果你把這兩首四重奏接連著播放，就會發現這一路走過來的路途有多遙遠。

不只是大提琴的獨奏比起小提琴來得黯暗，或者較安靜的聲部比早期的那首更顯暗淡；還在於蕭士塔高維契與旋律的整個關係，已經被他剛走過的極其不順遂的日子給改變了。在第十四號四重奏裡，抒情從來不是順理成章地存在，它必須被重新尋找，幾乎是一個音符、一個音符地再創造，由此產生的旋律是謹慎、有所保留、易於突然中斷的，並且只有非常短暫──用他對貝多芬四重奏所說的話，

「我的義大利時刻」──的絕頂美妙時刻。

「我們覺得那是在向馬勒致敬。」艾默森四重奏的德魯克在談到蕭士塔高維契口中的「義大利時刻」時這麼說。「它先是在第十四號四重奏第二樂章進行到大約一半時出現，後來又在第三樂章快結束時再現。最後結束在升F大調。」德魯克認為，這個調性和第十四號四重奏帶給聽者的整體感關係甚大。（馬勒在他未能完成的第十號交響曲中也是用這個調性傳達對所愛生命的眷戀，以及面對死亡的渴切。）「我一直覺得首、尾樂章的升F大調表現出他晚期作品的樣貌中相對明亮的一面。」德魯克說道。需要注意的是「相對」這個詞的重要性，任何一

個聽過第十四號四重奏的人，不可能不發覺到它聽起來也非常憂傷而不安。

艾普斯坦在他為艾默森四重奏演奏第十四號的曲目解說中提到，這首四重奏有一股「極現代感的不確定性」，並引述俄羅斯詩人布洛德斯基（Joseph Brodsky）一句類似的評註：「在寫作這一行中，累積的不是專業知識，而是不確定性。」就蕭士塔高維契的例子來說，我們可以將這首晚期四重奏視為無關歷練，而是某種純真的例證，在此我們得以回顧過往的心事——不論是年少時的困擾或日漸衰老的擔憂——並以更睿智、更透徹、不那麼天真的自信眼光看待。

從作曲家在這首四重奏裡引介的舊旋律，可以看得出他確實在重訪舊地。他再次用到《馬克白夫人》中甜美的詠嘆調〈謝爾侯沙，我親愛的〉，也就是他曾在第八號四重奏中引用過的那首。不過此處它暗指的倒不是自己過去的起與落，而是對謝爾蓋・席林斯基的綽號親暱而友好的暗喻。我覺得在某幾個小提琴的簡短片段中，也可以聽到對第十一號四重奏詼諧曲樂章開頭的隱約暗示——那些「惱人」、簡約地不能再簡約的音符，正是從紀念謝爾蓋的哥哥，瓦西里的那首四重奏來的。顯然蕭士塔高維契還記得他死去的朋友：我們可以從他在信中列出

最近離世的人得知，他非常清楚自從完成第十三號四重奏後的三年內失去了多少親密的朋友，包括前面這首的題獻對象，包瑞索夫斯基。但還是有人活著，以及對於更多生機的盼望——尤其對這個歲數的蕭士塔高維契或他的朋友席林斯基來說，那是一種對更多來年歲月熱切、不放棄的渴望。

一九七三年，蕭士塔高維契將第十四號四重奏題獻給謝爾蓋·席林斯基，後者已經七十歲了，儘管患有多年嚴重的心臟病史，他絲毫沒有放棄對音樂和生活的熱情。這時的他已經結過三次婚，妻子是一位較年輕的大提琴家；他們的女兒嘉琳娜是他的第五個孩子。「他得養家。因此他一直都在卯足全力地工作。」

嘉琳娜最近受訪時說道。儘管如此，他總能傳達給人工作就是他最大樂趣的感覺。

「他是一個開朗的人，永遠掛著笑容，予人巨大、活躍、善良的感覺。」伊麗莎白·威爾森回憶道，她是在莫斯科音樂院和羅斯托波維奇學習的六年期間認識謝爾蓋·席林斯基的。雖然席林斯基從來不是她的老師，她還是在他參加大提琴俱樂部的活動、參與評審考試，以及經常到羅斯托波維奇的班上時和他認識。「他結了很多次婚，」伊麗莎白·威爾森繼續說道，「我相信這點很常被拿來開玩笑，

但我可以看出何以女人會被他溫暖、外向的人格特質吸引。在貝多芬四重奏團中，他和哥哥較為拘謹的舉止形成鮮明對比。謝爾蓋・佩卓維奇是他們團員中最平易近人的一位。」她還提到，他是「一位非常棒的大提琴家，理所當然地深受學生們的愛戴。」

一九七四年在音樂院隨席林斯基學習的馬利揚諾夫斯基（Mark Maryanovsky）記得他是「『老派』的老師，會照顧到學生的個人需求，如果我們不是從莫斯科或宿舍過去他家上課，他甚至還會準備晚餐。」席林斯基的公寓離音樂院只有幾百米之遙，幾乎就像是附屬於音樂廳和排練室的家庭中心。不論首演是在列寧格勒還是莫斯科舉行，蕭士塔高維契的弦樂四重奏大部分就是在這裡進行排練的；排練到最後階段時，家庭成員如伊琳娜・安東諾芙娜和嘉琳娜・席琳絲卡雅受邀一起聆聽的地方，便是這間公寓裡的大客廳。

「柏林斯基說第十四號四重奏就像是我父親的側寫，」席琳絲卡雅說道，「我不知道，也許我跟我父親太親近了，所以無法理解，也看不出來。」但她同意，此曲既以大提琴為焦點，必然與她父親的性格和氣質有些關聯。「樂曲很大程度

上定義了一個人，」她繼續指出，「我母親是我父親的學生，她常說：『我能在一公里外就認出一位大提琴家。』樂器會在人身上留下明顯的印記。」無論如何，儘管我們在第十四號四重奏中聽到的一些迷人的溫度可能來自大提琴普遍具有的醇厚音色，但或許也有部分歸因於那位絕頂熱心，對學生和四重奏同事始終敞開他家大門的大提琴家。

如果對李爾王和死亡的思考讓蕭士塔高維契決定將前一首四重奏題獻給已退休的中提琴家，或許因為他接下來得為依然生龍活虎的大提琴家朋友寫點什麼──貝多芬四重奏最後一位得此榮幸的團員──讓他的思緒得以稍稍轉往比較懷抱希望的方向。然而，用「有希望的」來形容這首四重奏的基調不完全正確（除非我們用卡夫卡的語氣說：「噢，好多希望，無限多的希望──但不是給我們的。」）蕭士塔高維契向摯友致敬的方式，部分在於他在第十四號四重奏中混合了對於今生歡樂的強烈意識，以及離開時將會何其痛苦的充分體認。對此，謝爾蓋・席林斯基的回應顯示他完全了解。他女兒說，當「蕭士塔高維契將第十四號四重奏題獻給我父親時，他說了一句非比尋常的話。他們對這一切都非常清楚；

知道自己在音樂史上的地位。我父親可能是少數對此有非常實際觀點的人之一。

他說：『噫，我可死矣。』」

¶

現在，這個悲傷的故事變得更加悲傷了。一九七三年的秋天，蕭士塔高維契已經成了一個老人了——不全然是年齡上（他在這年九月滿六十七歲），而是身體狀況、面貌，以及整體外在的模樣。與他年輕時始一貫男孩子氣的外表相反，現在的他看起來比實際年齡老了十歲，甚至二十歲。他坐下和起身都很困難；完全無法彈鋼琴；幾乎無法用虛弱的右手書寫，儘管他仍這樣完成了剩餘的作品，包括為數不多的室內樂和一些受詩作啟發而寫的歌曲。他已經曉得，造成自己這些毛病的神經系統疾病永遠無法治癒。先前導致兩次心臟病發作的心臟疾病也是。除了上述病症，他還在前一年發現得了肺癌——一九七三年一月在寫給葛利克曼的信中，他輕描淡寫地提到：「他們發現我的左肺有一個囊腫，我已經在做

放射線治療了，要把它消滅……三或四個星期後，我就能擁有兩個沒有囊腫、完美無瑕的肺了。」然而，這依然不是什麼好兆頭。

他還是保有幽默感，也持續對將他的作品搬上舞台，使他得以聽到自己的創作的傑出演奏家和音樂家──絕大多數都比他年輕──懷著極大的熱情。不過由於他在蘇聯階級中特別又尷尬的地位，以及俄羅斯逐漸發生中的權力更迭，他也發現自己和年輕一輩的音樂家、作家，與藝術家漸行漸遠。他們積極地支持自由表達與創作的獨立性，反觀，他那些讓他得以熬過艱苦歲月的建議和策略都傾向被動與謹慎。維許涅芙斯卡雅記得，對於每一次新的反抗行動，蕭士塔高維契都會說：「別浪費力氣。工作，演奏。妳住在這裡，住在這個國家，就認份地看清現實。不要營造幻象。不會有其他種生活方式。不可能。對於妳被允許呼吸要心存感激！」

不過，維許涅芙斯卡雅和羅斯托波維奇，以及許多其他年輕一輩的朋友，並不認同蕭士塔高維契採取的靜默主義態度：他們認為對抗布里茲涅夫政權應當採取更直言不屈的立場。這些異議藝術家與幾位具有聲望的科學家，如沙卡洛夫

（Andrei Sakharov）和梅德維傑夫（Zhores Medvedev），一再抗議蘇聯政府違反人權的作為。每次冒出一個新事件，蕭士塔高維契都保持沉默；更糟的是，他被認為站在當局那一邊。此一政治觀點的歧異在一九七三年九月初達到最高點。《真理報》發表了一篇譴責沙卡洛夫的公開信，署名的十多位文化界大佬中，就包括了蕭士塔高維契。

究竟他是否真的同意該信，或是否讀過內容，甚至是不是他本人簽的名，這些都無關緊要。多年來，他已經習於把自己的名字出借給各種他並不積極認同的用途上，或許他認為人們會將那些政令文宣當作無意義的鬼扯蛋（他自己就是如此）。不過這次他讓事態發展得太超過了。作家和激進主義分子楚可芙斯卡雅（Lydia Chukovskaya）散播了一封地下信函，她寫道：「蕭士塔高維契在音樂界反對沙卡洛夫的文件上簽名無可辯駁地證明了普希金的問題已經得到永恆的解答：天才和魔鬼是可以並存的。」楚可芙斯卡雅絕非唯一一個這麼想的人。年輕的藝術家和音樂家開始在和他見面時公開切割，如同丹尼索夫就一九七三年作曲家協會一場音樂會的情景所做的描述：

迪米崔・迪米崔耶奇走進來，坐在廳裡中間某排的尾端。每個人都必須經過他才能走到自己的座位。柳比莫夫經過時，迪米崔・迪米崔耶奇站起來向他打招呼。他起身很困難，幾乎無法正常行走，只能倚靠枴杖。掙扎著站穩後，他向柳比莫夫伸出手，但柳比莫夫只是看著他，然後轉過身，逕自走到自己的座位坐下。蕭士塔高維契臉色發白。我問柳比莫夫：「你為什麼要這樣？」他說：「蕭士塔高維契在那封反對沙卡洛夫的信簽了名後，我就無法再跟他握手了。」持相同想法的人很多。

儘管遭受此等公開羞辱，其痛苦程度大概仍不及蕭士塔高維契施加給自己的嚴厲批判。從他於一九七四年二月寫給提申科的信，可以看出他對自己的弱點和道德缺陷十分清楚。在信裡，蕭士塔高維契向這位前學生及朋友自陳，他不幸地在自己身上看到很多安德烈・葉菲梅奇・拉金醫師——契可夫的中篇小說《六號

病房》中，那位懦弱、可悲的主角——的影子。彷彿是要加強自我譴責的力道，作曲家指出，「關於他如何對待患者，簽署公然偽造的帳目，以及他如何『思考』……等方面」，他這樣的類比更顯貼切。如此比較的特殊性增加了指責的份量，也使得我們必須馬上轉向契可夫的故事本身，以得到更清楚的概念：究竟蕭士塔高維契是如何看待自己的立場及言行，畢竟對於基本上把真面目隱藏起來的他，我們所知不多。

「安德烈・葉菲梅奇非常熱愛理性與正直，」契可夫在那個古怪地結合了外在和內在聲音的敘事大綱中告訴我們，「不過他的品格和信念不足以讓他在自身周圍建構一個合理而合乎正道的生活。」身為一間骯髒、臭氣沖天、效率低下到麻木的窮人醫院的院長，曾經懷抱理想的拉金醫師知道他的醫院「不道德，對患者的健康極其有害」，但他覺得不管做什麼都徒勞無功，因此就繼續放著爛攤子不管。「叫管理員停止偷竊行為，或炒他魷魚，或乾脆廢除這個沒必要又如寄生蟲的工作，對他來說都無濟於事。當安德烈・葉菲梅奇被欺騙，或被巴結，或有人拿一份存心作假的帳目來給他簽名時」——這裡彷彿可以替蕭士塔高維契倒抽

一口氣——「他的臉會漲紅得像隻龍蝦，感到內疚，但還是簽下去了。」

還有關於他的「思想」，即令蕭士塔高維契格外心煩意亂地在其中看到自己的這件事。這邊有個很好的例子，契可夫（他本人也曾是一位懷抱理想的醫師）在此告訴我們拉金醫師平日工作結束後在家中的情形：

他的腦袋沉重地朝書本陷下，雙手捧著臉想：「我做著曚蔽良心的事業，領著被我騙來的人給的薪水；我不是個正直的人。但是，當然，我只是個無名小卒，只是這個社會大染缸的一部分：所有地方官員都不是什麼好東西，什麼都沒做卻可以白領薪水……也就是說，不正直不是我的錯，而是大時代的錯……如果我晚出生兩百年，我就會是另一個人了。」

蕭士塔高維契將自己做此類比，這是多麼吸引人的想法，正如我們不禁會從他的角度作如是聯想。這個故事令人備感折磨的原因，部分在於契可夫對他不夠

英勇的主角的憐憫，或至少是公正的同理心。這不是顯微鏡下冰冷地被解剖的小蟲，也不是敘事者從一個遙遠的安全距離，冷靜而諷刺地看待的普通壞蛋。我們始終和安德烈·葉菲梅奇同在；如果我們發現自己對他提出批評，那也是透過他的自我譴責。難怪蕭士塔高維契如此強烈地心有所感，覺得自己被描寫得實在精確。

契可夫為拉金醫師安排的最終命運（雖然這樣說是誇大了作者心狠的程度，因為這個看起來無能為力的故事並沒有道德主義或歐亨利式的色彩），是發現他身在自己設置的六號病房裡，那是一間簡陋的小屋，整間醫院最寒酸、最殘忍的地方，也是關精神病患的地方。安德烈·葉菲梅奇不知怎地，迷迷糊糊，幾乎像是夢遊般，以醫師的身份走進六號病房，然後以患者的身份待了下來——這並不完全違背他的意志，因為這時的他已經沒有意志了。「尼基塔把他的衣服拿到哪裡去了？這下子，或許他的餘生都不需要再穿褲子、背心和靴子了。起初，這一切都有點奇怪，甚至無法理解。」契可夫在故事接近尾聲時告訴我們。顯然，拉金跟蕭士塔高維契一樣，都是自己拒絕營造「幻象」的受害者……

安德烈‧葉菲梅奇現在依然堅信，貝洛娃的房子和六號病房沒有任何分別，這個世界上的一切都是庸庸碌碌，都是屁；然而，他的手還在顫抖，他的雙腿越來越冷，一想到伊凡‧迪米崔奇很快就會醒來，看到他穿著浴袍，他就感到不安。

「我幾乎完全喪失日常生活能力；連穿衣服或洗澡這種事情，我都無法自己完成了。我大腦裡的某種彈簧已經壞了。」一九七三年一月，在得知罹患肺癌後，蕭士塔高維契在醫院的病床上寫給葛利克曼。病情繼續惡化前有一度好轉：幾個月後他寫下第十四號四重奏，又數月之後，甚至還彈了鋼琴參與排練──沒錯，只用一隻手指，但也算是參了一腳。不過，一九七三年九月，他再次告訴葛利克曼：「我的右手越來越糟，甚至連『三隻老鼠』都彈不了。」然後是一九七四年五月：「我現在在住院，我的雙手（尤其是右手）、雙腳都非常虛弱。」在那越來越愁雲慘霧的住院時光中，想必他有時會覺得自己也住進了屬於他的六號病

房，永遠不能再離開。

無論如何，他知道末日將近了。一九七四年春天，羅斯托波維奇把他寫給布里茲涅夫，請求讓他們一家移民的信拿給蕭士塔高維契看時，他哭了起來，說：「你要讓我孤獨地死在這裡啊？」一九七四年五月，因為蕭士塔高維契行動不便，伊琳娜一個人到機場去為羅斯托波維奇送行。這兩位老友再也沒見過面。

¶

一九七四年五月二日，就在即將入院前，蕭士塔高維契撥了電話給葛利克曼，說他正在寫一首新的弦樂四重奏。儘管右手極度虛弱——必定令他在寫這首篇幅長大的四重奏時格外辛苦，尤其是最後一個樂章，所有人一齊拉著連串三十二分音符——他還是在五月十七日完成了。艾默森四重奏的小提琴手瑟哲說：「光是寫那段，對他來說鐵定就非常痛苦了。」他每次演奏這首曲子時，都會想到蕭士塔高維契令人折服的意志力。

如果我們能夠感受到第十五號四重奏的痛苦，它不會是生理上，也不是狹義的心理上的。雖然偶爾會浮現對於死亡的焦慮與痛苦，不過全曲幾乎都被某種莊嚴、更持續性的東西給壓了下來。儘管基調是建立在第十一及第十三號四重奏的某些面向上，對蕭士塔高維契來說仍是新的——比第八號更摧心裂肝，比最近的第十四號更不和諧，但零星的旋律元素可以追溯到第一和第三號四重奏。如果「告別」這個詞不會太過以偏概全的話，我們幾乎可以用這個詞來形容這首四重奏的基調，那種面臨離別時難以承受的哀傷。

降E小調第十五號四重奏沒有任何題獻者。蕭士塔高維契已經寫了前面四首給貝多芬四重奏的朋友，因此這首完結篇顯然就是要獻給第五位成員，那位四十年前藉由鋼琴五重奏讓自己加入他們，以及在前一年排練第十四號四重奏時，開心地擔任他的小角色的作曲家。「我的感覺是，他大概知道終點就快到了，這是他寫給自己的輓歌。」艾默森四重奏的德魯克如此認為，很多人（包括我自己）也持同樣的想法。不過，正如一個人可以同時認知到死亡的接近又抗拒它；第十五號雖然非常有「最後」一首四重奏的味道，但我們無從得知他是否真的打算

在此畫下句點。「我不曉得，」被問到這首作品是否是她丈夫寫給自己的輓歌時，伊琳娜‧安東諾芙娜如此回答，「但他原本想寫二十四首，每個調性一首。」——

聽起來彷彿他到那時仍未放棄這個計畫。費伊則在她寫的曲目解說裡提到一首預計可能會題獻給「新的」貝多芬四重奏的第十六號四重奏。總之，我們無法忽略第十五號的終結感。然而，如果不是因為他知道自己即將死去，為什麼他沒有題獻給任何人？「誰知道？」桑德林回答，「也許因為這首作品可怕到深不見底，所以他無法題獻給任何人。」桑德林用的德文是「深淵無底的（abgründig）」，有站在懸崖邊上，往下俯視著深淵的意思。

第十五號和他之前寫過，或可能聽過的任何四重奏都不同，全部由六個慢板樂章組成——分別是悲歌、小夜曲、間奏曲、夜曲、送葬進行曲，以及終曲。這六個樂章接續演奏，中間沒有休息，總長超過三十六分鐘。巴爾托克的最後一首四重奏前三個樂章都由一段緩慢的「憂傷地」（mesto）作為引言，第四樂章則完全為其佔據，因此或許這首作品就烙印在蕭士塔高維契腦海深處的某個地方。不過，對他來說更靠近心頭的應該是他自己的第十一號四重奏，以及布瑞頓寫給男

高音、法國號與弦樂的小夜曲，這首作品和蕭士塔高維契第十五號四重奏的其中

幾個樂章有著一樣的標題：夜曲、悲歌、終曲，更不用說小夜曲本身。也有可能

蕭士塔高維契將四重奏的其中一個樂章以小夜曲名之時，他腦中想的是契可夫詭

異、為死亡所籠罩的短篇小說《黑衣修士》中提到的布加拉（Gaetano Braga）「小

夜曲」；他人生的最後幾年腦中一直盤據著這個故事，據說還曾考慮用它寫一部

歌劇。「一晚，在一座花園裡，一個生了病而易於幻想的女孩聽到了一些神秘的

聲音，不尋常、奇妙到她深信這些天啟般的和聲必屬於高聳的天堂，是吾等凡人

無法理解的。」——契可夫是這麼描述布拉加那首流行於十九世紀的曲子的，而

這些文字（或許該除去天堂的部分）幾乎也可以套用在蕭士塔高維契四重奏裡的

某些時刻。

　　不過小夜曲——不論是不尋常還是奇妙的地方——還在後面。我們首先聽

到的是超過十二分鐘的悲歌，也是六個慢板樂章中最長，最緩慢的。「要演奏到

能讓蒼蠅死在半空中，聽眾覺得無聊到想離開音樂廳。」據說蕭士塔高維契在

貝多芬四重奏排練時跟他們這麼說。我有看過觀眾完全如後面那句話那樣離開，

不過對我而言，第十五號四重奏的開頭樂段從未讓我感到無聊，儘管它確實持續地——我會說莊嚴地——重複著。貫穿整個樂章的緩慢節奏有一種莊重列隊前進的感覺，但那隊伍不見得有個明確的目的地，而且持續的時間越長，你就會越習於這種趨於靜止的狀態：你已經、也將會一直聽到這個沒有終點的音樂不斷發展著，整個樂章好似模仿著停滯感，卻又未曾真正停下。情緒上是非常悲苦的，但完全不帶有一絲憂慮。該害怕的、想逃避的，都已經過去了，沒有什麼需要再採取的動作。我們幾乎可以說這樣的感覺是宗教的，只是，沒有什麼關於神、或解脫、或救贖的暗示——也沒有什麼宗教可以引導的，只有一種道別感。我們甚至無法確定說再見的，是從墳墓的這端或彼端。

沉思般的情緒突然被小夜曲樂章開頭一系列嗡嗡響的漸強音給打破——這些彷若昆蟲般的聲音最早曾出現在第十號四重奏，只不過此處是放大版。這些不和諧音一點也不像小夜曲；事實上，要進行到這個樂章將近三分之一時，真正的「小夜曲」才開始：第一小提琴在三位同伴有一搭沒一搭、乾巴巴的撥弦伴奏下，獨奏唱著優美中有點怪誕的旋律。漸強的嗡嗡聲在此樂章的末尾再度出現，而那些

刺耳、持續許久、逐漸加大力道的擦弓把忿恨、攻擊性，以及抵抗的氛圍填進了這首小夜曲。這樣的情緒持續到篇幅短小的間奏曲，在這個樂章以甜美、靜謐的旋律結束前被短暫地增強，接著直接導入夜曲，也是截至目前這首四重奏最抒情的樂章。中提琴拉奏著高亢、甜美，幾乎如歌唱般的旋律，背景的第二小提琴和大提琴以一系列聽來相當神祕感的八分音符上下交互滑動著，效果很類似作曲家在第五及第七號四重奏曾使用過的「蝕刻」模式。夜曲進行到大約一半時，原本就相當鮮明的奇特神祕感又漸次增加，氣氛彷若一道超脫世俗、誘人、溫熱的光芒投射在音樂上：或許就像列寧格勒詭譎的夏日黃昏。

這樣的氣氛一直到夜曲的尾聲，即將進入送葬進行曲前，才隨著撥奏音符的出現開始消散。這裡我們會聽到一系列緩慢而節奏強烈的和聲不時被中提琴、大提琴，以及拉在非常高音域的小提琴雄辯的獨奏貿然打斷，就好像送葬行列中的人依次提高聲音，訴說自己關於死者的回憶——關於他的過去、他的為人，以及對於他的往生表達悲傷。接著，在送葬進行曲結束前休止一小節後，我們來到了終曲，這個樂章將會回顧前面所發生的一切。

最後一個樂章的主體很大程度在於嗡鳴、震顫般的聲音，聽起來就像拍著翅膀的蜂群：一種怪誕、令人不安，但不見得有威脅性的景象。在小提琴家瑟哲的耳裡，這些如蜂群群行的樂句就像是「旋風或沙塵暴的巨大黑柱」的音樂版意象——契可夫筆下那位超自然的黑衣修士出場時，他總是這樣介紹。在契可夫的故事中，唯一見過黑衣修士的人是被疾病纏身、精神失常的主角，他在故事的末尾見了他最後一面後便吐血而死。（讀者可能會聯想到，契可夫本人正是死於肺結核，而蕭士塔高維契年輕時也得過。）就蕭士塔高維契的四重奏來說，最後這個樂章顯然也以某種形式的死亡畫下句點，中提琴奏著持續減弱的顫音，其他三人則漸漸消逝在一片靜默之中。

我不確定《黑衣修士》和第十五號四重奏的關聯有多深；不過可以確定的是，兩部作品都非常尖銳而令人不安地訴說著死亡如何將其陰影投射到生命中。我們可以從第十五號四重奏得到的結論——一如可從契可夫的小說得到的——是每個人最終都是孤獨的。儘管我們會成雙結對，如同兩兩搭配的樂器，但我們不可能永遠走在相同的道路上，終究會被迫分開。我們無法挽救彼此，甚至無法在墳墓

下面互相陪伴。但我們可以互相哀悼——不是軀體，不是心靈，也不是任何讓人覺得自己還活著的事物，而是我們自身留在他人心中，以及我們遺留在世上的一些痕跡。這樣模糊的慰藉為人生帶來了甜蜜，也帶來了悲傷，因為不去想到往生者已不在世上，你就不會記住或珍惜他們。

蕭士塔高維契透過這首四重奏體現的，是讓我們意識到人不可能完全接受安詳的解脫，不可能淡然，甚至無畏地擁抱死亡，因為我們的內心總會有某種要活下去的念頭。因此相較於小夜曲中的來回拉扯——提醒我們活著是為了什麼，為何拒絕離開今生——在悲歌裡則幾乎準備好拋開一切，沉入永恆。在悲歌的和緩下，以及在「一切都已結束」的氛圍中昏沉而遺忘後，我們會在小夜曲中發現自己再次受傷，因為，死亡即是生命的終點。

第十五號是蕭士塔高維契的弦樂四重奏中循環性最高的一首，不只因為終曲回顧了前面其他樂章，也因為第一樂章悲歌的起始點就像是從終曲停下之處接著開始的。我覺得在此之前沒有任何一首四重奏可以像這首，你可以一遍又一遍地重複播放，卻從不覺得已經結束；其結構就像一個圓，會回到原點。當然，音樂

可以、也必須被重複播放——那是其本質，某種程度上還可說是與生命相反的本質，因為生命無法重新來過。然而，四重奏以其親切的聲音，其「對話」的性質，也具有一種貼合於我們日常生活的親和力。這首四重奏又特別充滿那種對話的感覺，或至少是不同的聲音，好像每個人以不同的語調、音域相互透露和，談論著某些共同話題。他們談話的主題可能是死亡的必然性（如悲歌中所傳達的）；也可能是臨終者想振作、活下去的渴望（如小夜曲中所傳達的），或面對死亡，堅決而頑強地抵抗（如間奏曲）。但這些聲音也像在談天——尤其是夜曲——聊關於死亡的誘惑，關於想像中那超凡來世的奇異之美；在送葬進行曲中，則彷彿聊著關於死者本人的一切，我們各自對他的感覺，以及他的生命對我們的意義。

終曲可以是這一切的一部分，也可以將之視為從某個完全自外於這些人類對話的位置發聲。那呼呼作響的聲音完全就像持續滯空飛行的感覺，而非停留地表。因此，整體而言，這首四重奏的內在結構有種奇怪的逆行：開頭彷彿一切盡皆終結，結尾卻處於不斷流動變化的狀態。這也使它產生一種循環感，因為到了全曲的結尾，我們會有種需要回到更凝固、無止盡狀態的感覺，而非這首四重奏

所帶來較顫慄、較不平衡的狀態。這又一次意味著此曲的本質和人類生命是相反的——作為人，我們是從弱小而顫抖，到永恆靜止不動。

第十五號四重奏指出了它本身與生命的不同。它像是在說：最終會留存下來的，不是肉體，不是精神，也不是個人，而是這些聲音，這些可以一遍又一遍地再生好幾世紀的聲音。如此的自我指涉（如果可以這樣說的話），既非後現代，也不抽象；不詼諧，也非敷衍草率，因為音樂是了解悲劇的：它理解死亡，雖然它本身不會死去。這是它最無可辯駁的終極矛盾，卻也是令人心碎的矛盾。第十五號四重奏的音樂內容反映了我們，就像我們的倒影；它似乎屬於我們個人，因我們存在而存在，但實情又證明它其實並不那麼從屬於我們。我們離開時它依舊在那裡——我們所有人，包括創造它的作曲家、演奏它的音樂家，以及世世代代聆聽它的聽眾。

「他對死亡非常恐懼。」桑德林在數十年後與我分享他所認識的蕭士塔高維契時說道。不過，他的恐懼（如果「恐懼」是合宜於形容我們從第十五號四重奏裡所感受到的複雜情緒的話）並不僅僅是一種自私、個人的恐懼，對於自己消逝

的害怕。我們在這首作品裡聽到的悲傷有紀念的成分，也有預想的成分；從這個意義上來說，本曲未指名的被題獻者可能包括他所有失去的朋友，他所有死去的摯愛，以及他自己。死亡是如此可怕而令人惶恐，部分原因在於它把我們和我們所在意、仍在世間的人分開，而音樂以某種獨特的方式提醒了我們這一點，或許由於它無比抽象的特質，讓我們每個人都能夠扮演哀悼者的角色。

在阿多諾（Theodor Adorno）的論文《馬勒旁注》中，有一個難得私人而令人動容的段落，提到他一直未能完全喜歡《悼亡兒之歌》，直到「我人生中第一次遭逢所愛的人去世。」這讓他意識到：

死去的也可能是我們的孩子。那些未成形的光環就像貌似幸福的榮光一樣環繞著那些早逝的人，對成人來說亦不會消失。但除了將那些光環縮小，我們別無他法掬起他們溘然終止、被遺棄的生命。這會透過記憶發生在死者身上……因為他們不能反抗，只能任由我們的記憶擺佈，所以我們的記憶是他們唯一的希望。他們去世，進到我們的

回憶中。如果每一位死者都像是被活著的人謀害的人，只是不知能否成功。挽救可能、但尚未達成的事——他也像是該被他們拯救的人，只是不知能否成功。挽救可能、但尚未達成的事——

這就是紀念的意義所在。

索勒廷斯基過世時才剛滿四十歲，妮娜和彼得·威廉斯都是四十五歲，瓦西里·席林斯基六十五歲；他們的生命都在某個時刻終止，留存在蕭士塔高維契的音樂中，作為被注定得繼續活下去的他追憶的死者。他寫下第十五號四重奏時，都已經活到比他們還年長了，他題獻給他們的作品都成了他的「孩子們」中少數具有生命的，也是這些死者唯一不是只被凍結在記憶裡的存在。

不過用這種方式欺騙死亡並不等同於征服它；相反地，這首紀念性的四重奏每演奏一次，它的力量就被重新認可一次。而因為每一位比蕭士塔高維契活得還久的被題獻者總有一天都會在某一天離開人世，他所有的四重奏最終都注定會轉變成紀念性的四重奏。不知為何，作為聆聽者，我們毋須有意識地特別想起，就會明白這點，並且知道這種模式亦適用於我們。我們在蕭士塔高維契的弦樂四重

奏中聽到的是所有音樂盡皆存在的生死預言：既然音樂只對活著的人說話，因此它向我們保證，有一天我們也會死去。

¶

死神沒有等太久就再次入侵蕭士塔高維契的親密朋友圈。一九七四年十月十八日，在貝多芬四重奏為第十五號四重奏訂於秋天的首演排練完大約一小時後，謝爾蓋·席林斯基突然死於心臟病發。他出門散步，接著決定搭公車到莫斯科的一個公園，「不過就在走去公車站的路上，他突然倒在街道上，人就這麼走了。他的生命到最後一小時都在排練蕭士塔高維契的弦樂四重奏。」他的女兒席琳絲卡雅回憶道。

根據席琳絲卡雅的說法，她父親的死並不意外——他已經重病十二年了，還經歷過三次心臟病發。但即便不是那麼意外，猝不及防的死亡仍然令家人、朋友及學生感到震驚，他們很多人可能還以為他無論如何都能克服病魔的。那天傍晚，

蕭士塔高維契打電話給葛利克曼向他告知席林斯基的死訊，言談中引用了普希金的「又一個人的時刻到來」。一個月後的十一月十四日，蕭士塔高維契和葛利克曼在列寧格勒共進晚餐時，對於席林斯基的乾脆俐落地離開，他仍表稱道：「那天早上他還在排練，傍晚他就到另一個世界了。」

那次見面時，葛利克曼對於老友看起來相對健康的程度倒是頗感意外。「蕭士塔高維契坐在桌邊時看來精神不錯，笑起來彷彿年輕的那個他都回來了。」他寫道。「他的言談、他的手勢，連同他模仿起來的樣子，都讓我想起好久好久以前的迪米崔·迪米崔耶維奇·蕭士塔高維契。」不過蕭士塔高維契無疑有意識到，比起席林斯基，原本更有可能在第十五號四重奏演出前就死去的人，是他自己。反之，這是自事實上，他對此意識強烈到等不及貝多芬四重奏重組完才來首演。反之，這是自從他們開始演奏他的四重奏以來，頭一次，也是最後一次，他拿走了他們的首演權，交給塔涅耶夫四重奏（Taneyev Quartet），後者於一九七四年十一月十五日在列寧格勒首演第十五號四重奏。這就是為什麼蕭士塔高維契和葛利克曼會在十一月十四日共進晚餐：儘管他的健康情形每況愈下，他還是要親自到列寧格勒

聆聽首演，藉此確定——或許沒人這麼想，只在他自己的腦海中——他也可以一直工作到他死的那一刻。

加入了新大提琴手阿爾特曼（Yevgeny Altman）的貝多芬四重奏於一九七五年一月十一日回歸正常運作，他們在那天演出了這首降E小調四重奏的莫斯科首演，地點在莫斯科音樂院的小廳，蕭士塔高維契本人再次出席。除了齊格諾夫是原始團員外，一切看似就跟老日子沒什麼兩樣。不過這也是該團與作曲家長久合作的最終章了，因為第十五號後面就再也沒有別的弦樂四重奏了。

不過那還不等於畫下句點。蕭士塔高維契和貝多芬四重奏獨特的聯繫會持續到他人生的最後一首作品——為中提琴手德魯濟寧寫的中提琴奏鳴曲。

一九七五年七月初，蕭士塔高維契打了幾通電話給德魯濟寧，向他詢問一些中提琴演奏技術上的問題。最後他告訴年輕的中提琴家，他正在寫一首中提琴奏鳴曲，打算交給他首演。七月五日，他再次撥了電話，說他已經完成了。「費迪亞，我已經克服一切，把終樂章完成了。我已經把譜送去作曲家協會那邊請他們印，譜一印好我就會設法讓你拿到。現在我得去醫不然絕對沒有人看得懂我的手稿。

院了，不過床邊會有電話，所以我們還是可以保持聯絡。」德魯濟寧回憶道。

然而，中提琴家未能透過電話和蕭士塔高維契聯繫上；當他打過去的時候，蕭士塔高維契的病況已經惡化，被送到另一間沒有電話的病房了。」德魯濟寧還是有聯絡上伊琳娜·安東諾芙娜，令他稍感寬慰。八月六日，他被通知前去他們在涅茲達諾娃街的公寓拿譜。他依指示前往，並且在翻開印好的樂譜時，才知道那首奏鳴曲是題獻給他的。

深受感動而不知所措的德魯濟寧三步併作兩步地衝回家，並打電話給鋼琴家蒙提安（Mikhail Muntyan），後者的任務事先已得到蕭士塔高維契的認可。「他一飛奔來我家，我們就馬上開始排練這首奏鳴曲，一直練到半夜。」德魯濟寧後來回憶道。「練完後，我坐下來寫了一封長信給迪米崔·迪米崔耶維奇，向他表達我最深的感激，以及對那首奏鳴曲由衷的讚賞，除了聽起來驚人地好，也要他放心，沒有任何一個音符是中提琴無法拉的。我向他保證會盡快把曲子練好並演奏給他聽，而他如果認可我們的詮釋，最快就可以在九月二十五日，他生日那天的音樂會上演出了。」

那封信是八月六日晚上寫的——嚴格來說是八月七日的凌晨——隔天被交到蕭士塔高維契手上。「很高興你給他寫了那封信。」伊琳娜・安東諾芙娜告訴德魯濟寧。「迪米崔・迪米崔耶維奇讀了你的信，非常欣慰。對他來說那是最好的良藥。」但這帖藥的藥效只維持了很短暫的時間。幾天後，八月九日的傍晚時分，蕭士塔高維契死於窒息。他的肺癌復發，令他致命。

出於某些只有他們自己知道的原因，蘇聯當局把蕭士塔高維契過世的消息壓了四十八小時。接著他們又把葬禮往後延了幾天，好讓正在澳洲巡迴演出的馬克辛可以回來參加。作曲家的遺體於八月十四日早上被安置在莫斯科音樂院的大廳，盛大的公葬於下午一點三十分開始。根據席琳絲卡雅的回憶：「我的母親在場，她說葬禮相當官樣——當然了，畢竟他是大人物。一切都非常隆重，還有不意外的演說，據我所知沒什麼特別的。」

不過另一位年輕的女人，曾製作過幾部關於蕭士塔高維契的新聞短片和紀錄片的德芙妮琴科（Oksana Dvornichenko，後來她還為他寫了一部篇幅長大，鉅細靡遺的傳記），則對於葬禮有不太一樣的敘述。當時因嚴重蘑菇中毒而住院的

德芙妮琴科為了赴音樂院瞻仰遺容，提早從病床上起身出院。她的女兒藍達耶爾（Helga Landauer）回憶道：「她直接穿過群眾走到棺木前。可能因為她看起來蒼白又病懨懨，沒有人攔住她。她說，他的遺容最引人注目的地方在於他臉上掛著諷刺的微笑。因為，你知道的，他的臉就像兩個組合在一起的面具──一邊嘴角朝上，另一邊嘴角向下，悲劇和喜劇。或許死亡讓這點看起來更加明顯。」

因為八月十四日正值暑假，音樂院裡很多原本可能會來參加公開儀式的音樂家和同事都不在城裡。居住在作曲家協會那棟綜合大樓的音樂學者金茲伯格（Lev Ginzburg）回憶道：「蕭士塔高維契過世的時候，我人在拉脫維亞度暑，因此無法參加葬禮。」金茲伯格寫信給我的時候是二〇〇九年，距離蕭士塔高維契過世已經超過三十年，但講到對這位「相當內向的人」和其「複雜而悲劇性的音樂」的相關回憶，他顯然還是非常悸動。「就我所知，」他繼續道，「那是一場標準的官方儀式，有幾位黨的高層到場，但他們的心情大概只能用開心形容──作曲家死了，不會再對他們構成威脅了。但不只莫斯科，全國各地的音樂家都齊聲哀悼，因為他的朋友和仰慕者眾，幾乎沒什麼敵人。」

那些遙遠的仰慕者中，有一位就是曾在莫斯科音樂院和謝爾蓋·席林斯基學琴的年輕大提琴家，馬利揚諾夫斯基，他在老師的葬禮上和蕭士塔高維契打過照面。十個月後的一九七五年八月，他也在拉脫維亞的里加，參與蕭士塔高維契的老同事與支持者孔德拉辛指揮莫斯科愛樂的音樂會。「中場休息後，他來到台上，對觀眾宣布，有人從莫斯科打電話給他，告訴他迪米崔·迪米崔耶維奇去世了。」馬利揚諾夫斯基告訴我。「曲目中有第十號交響曲。他跟我們說演出會依表定繼續進行，但要求觀眾在演出結束時不要鼓掌。我永遠不會忘記那一刻，更不用說那場激動人心的演奏，以及全體觀眾和舞台上的音樂家在完全的靜默中離開音樂廳時的情景。」

隔一個月的月底，在原本該是蕭士塔高維契六十九歲生日的那天，作為非正式首演的中提琴奏鳴曲在尾聲處迎來了略為不同的靜默。在那個悲傷、蕭穆的九月二十五日，一小群親友聚集在涅茲達諾娃街的公寓，聆聽德魯濟寧和蒙提安演奏作曲家的最後一首曲子，作品一四七。這首三十三分鐘的作品中包含了許多會讓聽者聯想起其弦樂四重奏的元素：開頭的中板裡鬼魅、蝕刻般的音符之後，稍

快板活潑的「舞曲」緊接著登場；直白的不和諧音與令人回味的美好旋律相互交織；慢步調的沉思與激動、猶太音樂般的歇斯底里來交替；以及最關鍵的，透過單一個聲音——不論是中提琴或鋼琴——鋪出一條令人踟躕的孤獨道路，通往周圍一片浩瀚的寂寥空間。

但是，和第十五號四重奏反覆不停地圍繞著死亡主題打轉的首樂章不同，中提琴奏鳴曲包含了一些比較閃亮、魔幻的東西——或許是月光，因為它毫不隱晦地向貝多芬的鋼琴奏鳴曲致敬。這首曲子聽來憂鬱，但並不痛苦。（除非痛苦指的是那些聽眾在這個摯愛的聲音被死亡噤聲後，相隔不久又再次聽到，必然因而激起的痛苦。）最後的慢板樂章結尾處有那麼一個片刻的吶喊，一小段的黑暗，好似在承認無法再維持平穩的語調；但到最後，這波騷動還是平息了下來，轉為更悅耳、更安撫人心的音樂。我們會感覺到，此時這兩種樂器都承載著蕭士塔高維契個人的聲音——鋼琴曾是他的樂器，中提琴不是——而這也暗示了一種沉重的放棄，對於自己的雙手已失去彈奏能力，只能由貝多芬四重奏的朋友們的手代替，一種哀傷，但感激的默認。當中提琴在鋼琴細緻、迷人、重複音型的伴奏下，

拉奏著它逐漸消逝的最後一個音符時，我們或許可以感受到一種決定放手的氛圍；在這個漸衰漸弱的尾聲中，我們不再感到害怕，而是平靜。然而悲傷依舊存在，迴盪在最後的靜默中。

第六章　終曲

事實上，沒有人能霸佔這些音樂的意義；它向來歡迎（不要求，也不強迫）多種不同及相互矛盾的解讀……但它無法得到終極定義的特性，正是音樂能帶來巨大的社會價值、強大的情感力量，以及能常駐人心的原因……我們從來不可能只單純接收它的訊息：我們本身就會涉及它的形成，因此我們永遠不可能對它無動於衷。這些音樂從來不會只是蕭士塔高維契的，而是蕭士塔高維契和我們的。

——塔魯斯金（Richard Taruskin），《音樂如何定義俄羅斯》

話說從頭，我想，之所以會被這些四重奏所吸引，是我可以感受到有個聲音正透過這些音樂對我說話。可能不少人也有這種感覺，而我覺得或許正是這種特質，讓許多蕭士塔高維契音樂的評論者（包括我自己有時也是）有著他們可以為

他的作品給出一個獨特、正確詮釋的錯覺。不過音樂當然不是這麼一回事，曲折、意義模稜兩可如蕭士塔高維契的弦樂四重奏更不是如此。儘管如此，這些作品中好像確實存在著某種想要交流的力量，而其訊息都是無語且開放式的，無法阻止我們感覺這些音樂彷彿是專為我們而寫。

對合適的聽眾來說，交響曲也會有這種感覺。「那無關詮釋，」當我問指揮家馬克辛·蕭士塔高維契如何在舞台上詮釋他父親的作品時，他答道。「我感覺得到他，我在他的音樂裡都感覺得到。他從來沒離開我。他的一切就在他的音樂裡，跟日常生活中的他一樣……他說話的方式、他的憤怒、他的幽默。對我來說，從音符之間理解他想表達什麼是很容易的。他的四重奏和交響曲——是的，是同類型的感覺，只是規模不同。」

不過馬克辛是非常少數，可能還是唯一的例子。對於對作曲家的了解不如他兒子來得熟悉的人來說，通常更有可能是從他的室內樂作品感受到他的個人聲音。「我覺得四重奏是他最個人化，也最動人的音樂表達，」桑德林評論道。「四重奏都是他對朋友說的話；交響曲是對全人類的訊息。」很明顯地，他把自己算

作是朋友之一，而且有充分的理由。那我們其餘這些遠自千里外，以及後來才認識蕭士塔高維契的人該當如何？我們從沒見過他，但我們一樣感覺他四重奏裡的訊息是對我們傾訴的，其表現手法明顯比起任何一首交響曲所傳達的內容都來得私密。

就蕭士塔高維契的四重奏而言，那個「我們」包含了驚人地廣泛的聽眾：北美洲人和西方歐洲人，俄羅斯人和波蘭人，文學家和音樂家，普遍而言不喜歡當代音樂的人和正走在時代最前端作曲的人，年輕人和老年人——簡而言之，各式各樣的聽眾。身兼老師身份與亞歷山大四重奏小提琴手的李夫席茲（Frederick Lifsitz）開心地指出，這些四重奏「已經越來越為青少年所接受了。這些作品正以最新世代年輕人的方式和他們對話。」而維提果四重奏的中提琴手芙蘭西絲（Lily Francis）也以她的經驗印證了這一點。「蕭士塔高維契在高中很受歡迎，」她回憶起自己剛開始接觸四重奏音樂的經歷，「那時大家都想拉他的四重奏，對正經歷著黑暗期——青春期之類——的人很有吸引力。」

不論是對青少年還是非青少年，部分吸引力在於它結合了尖銳、痛苦、複雜

的情緒與相對好懂（或至少是表面上單純）的音樂技巧。這並不是說這些四重奏聽來簡單易懂的「簡單」——就情緒和手法而言，比起早期的海頓，它們更接近晚期的貝多芬——而是舉例來說，其織度並沒有像巴爾托克的弦樂四重奏那麼複雜。「在某些方面，蕭士塔高維契比起其他二十世紀作曲家還好視奏，」維提果四重奏的大提琴手卡內拉基斯（Nicholas Canellakis）說道，「但要摸清楚他想表達的究竟是什麼——弄清楚那些音符的真正含義，就需要花比較多時間。」言下之意彷彿簡單和深度是一枚硬幣的兩個面。他繼續指出這些四重奏的「對位不算非常豐富，或者，隨便你怎麼說——關於對位法就是了。常常只有某幾個聲部在演奏，或者有時就算每個人都在演奏，但其中三個團員只是發出嗡嗡聲。我想這些作品因此被賦予了某種親密的性質。」

如此的簡約雖然有助於解釋其親密性，但也可能是蕭士塔高維契不太為學術圈所接受的部分原因。儘管演奏家們可能不同意。任教於柯蒂斯音樂院的伊格納特·索忍尼辛向我指出：「音樂學者只喜歡分析作曲技巧。所以他們可以在巴爾托克身上得到豐碩的研究成果。而就蕭士塔高維契來說，他的作品有一種外在結

構的單純、素材的單純，使得某些樂評，甚至是非常優秀的樂評，倒向輕視的態度。」艾默森四重奏的瑟哲也有注意到這樣的輕視態度，但感覺樂評和音樂學者已逐漸開始採取一個更普羅大眾的角度來看待。「多年來，他的音樂一直沒有被音樂學術界嚴肅看待。」瑟哲這麼跟我說。「他們把他視為寫作好大喜功的音樂，賣座很好的天才作曲家，不過現在情況有所改變了，原因有兩個。第一，即使是比較艱澀的作品，觀眾也愛。諷刺的是，他被迫為群眾創作，而他也確實做到了。

另外一點是當你越是觀察與研究它們，你就越會發現它們背後藏著多少不凡的智慧。」

蕭士塔高維契或許成功地為群眾——或至少是室內樂的群眾，一個規模不大的群體——寫了弦樂四重奏，但這些作品從來不會讓我們覺得自己是廣大受眾的其中一員。相反地，這四把同家族的樂器像是直接對著我們的耳朵低語，與我們互訴著悲傷與焦慮。聽眾的感覺和反應因而喚起，不論他們是誰，身在何處。「當我們在混合不同作曲家的節目中擺上蕭士塔高維契時，」艾默森四重奏的德魯克說道，「不論我們將他安排在上半場，或作為下半場的壓軸曲，觀眾到後台來時，

他們想談的都是蕭士塔高維契。就算曲目中有偉大作品如舒伯特的《死與少女》也是一樣。也就是說，這不僅僅是作品質量的問題，我認為是跟音樂的直接性有關。」

不過直接性是從何而來？究竟是什麼讓人們對蕭士塔高維契的四重奏有所共鳴？當我問瑟哲這個問題時，他答道：「就跟其他關於蕭士塔高維契的事情一樣，我認為答案有兩個。首先很明顯的是，他說的語言是一般人都可以理解的語言。另一個答案就比較複雜，那就是深藏在一切之下——所有可怕的妥協、所有的遺憾、所有的內疚——在這些之下的他是個偉大的人。我想，就是這些特質從他的音樂中油然而出，很真誠，發自內心。他身處如此可怕的狀態，卻能夠寫出如此偉大的音樂。」

除了那些將蕭士塔高維契所有音樂都視為諷刺面具的人之外，大眾咸認他的

許多作品，特別是弦樂四重奏，都有種道真心話的強烈感覺。不過究竟這些真心話的意義是什麼，一直存在激烈的爭辯。這些「真心話」和瑟哲聽到的真誠內心話是同一個嗎？我們是否只是在說，這些曲子準確地代表了作曲家本人，或者他本人及其所處環境？在此情形下，這是否只是某些人口中的另一個「真實性」？還是這裡面存在著某種其他真相，某種在我們聽者所感知的世界與音樂所描繪的世界之間的更深層連結？我想，很多像我們這樣熱愛蕭士塔高維契四重奏的人大概會傾向這個較大的主張，儘管我們很難解釋它到底是怎麼一回事。

對某些人來說，蕭士塔高維契四重奏中的真心話就和所有其他音樂中的真心話沒有兩樣。「人在音樂中無法說謊。」柏林斯基在解釋為何包羅定四重奏不可能在官方試聽會上演奏一個「社會主義」、「樂觀」版的第四號四重奏時如是說。

而身兼演出鋼琴家與音樂院老師的席琳絲卡雅也呼應了柏林斯基的觀點。「音樂無法說謊，無法欺騙人。如果會，它就不是音樂了。」她強調。

我能理解為什麼和蕭士塔高維契一樣住在蘇聯的人會這樣想、而且必須如此感受。「理智上，音樂是最後一道防線。」曾協助製作紀錄片《蕭士塔高維契的

旅程》的藍達耶爾如此說道。「關於死亡的思考，以及文學中那些永恆的問題，都被黨用關於工作或其他諸如此類的問題給取代了——音樂是最後一位未被徹底審查的繆斯。」也就是說，音樂是唯一可以安全地，或至少是迂迴地將最危險的真心話訴諸表達的所在。這些必然無言的真心話使得音樂得以坦誠，不像文學；相較之下，語言已經被政權玷污，甚至連「真理」這個詞都被《真理報》包裝成了謊言的工具。

不過，堅稱音樂永遠不可能說謊，似乎抹煞了此一在某些狀況下能夠有所幫助的區別方式。如同蕭士塔高維契學者傑拉德・麥可柏尼（Gerard McBurney）所說：「如果音樂不可能說謊，那它也不可能說真心話。」如果所有音樂都能均等地道真心話，那我們該如何區別蕭士塔高維契第八號四重奏的真誠與《呼應計畫之歌》或《敬我們的祖國》的相對不真誠？更不用說他更複雜，真心與表裡不一的交響曲了。

「我認為就蕭士塔高維契來說，真誠度的問題和諷刺的層次有關。」小提琴家德魯克這麼告訴我。「他很清楚所有人都在注意他的一舉一動，因此他必須想

一些策略來表達自己。所以如果他表面上運用諷刺來表達某些東西，音符之下表達其他東西，那麼或許他是在藉由『謊言』說出一個更深層的真相。」彷彿是為了化解這個哲學難題，德魯克在此搬出一位當代作曲家的看法：「羅倫姆（Ned Rorem）說音樂無法指涉它自身以外的任何事物。」但他似乎意識到這位承襲自德布西—拉威爾傳統的美國人的聲明，對於蕭士塔高維契沒有多大的適用性，因此他又回到問題的中心。「音樂能夠傳達真理，」德魯克承認，「但不是在真心話或謊言的意義上，那樣對於真理的定義太狹隘了。我不會把它想成是在 X 軸代表真心話或謊言，Y 軸代表其他東西的坐標平面上的某個點。」

很有道理。在藝術的領域中，音樂不是唯一透過間接方式起到效果的類別。繪畫和雕塑經常傳達相互矛盾的想法或觀點，甚至含有文字的作品如小說、戲劇或詩歌也不會平鋪直述或直截了當地陳述真理。當藝術要表現事實和觀點時，往往會用上掩飾與暗示的手法。因此，雖然藝術，尤其是音樂，就邏輯學家的角度可能無法成立命題——也就是說，無法做出得證或反證的陳述——但在通俗的意義上，它還是可以被視作能夠反映真理的。或者，同理，謊言亦可。

「即使我那麼愛蕭士塔高維契——他最偉大的交響曲是同類作品的頂峰之作——我覺得他在四重奏中說真心話的比例比起其他作品要高多了。」瑟哲說道。

「我認為在藝術裡當然可以說謊，或至少可以不說真話。蕭士塔高維契在其作品裡寫了很多謊言，有時甚至犧牲了整部作品：也許是出於片刻的軟弱，也許是出於他的遠見，好保留繼續作曲的能力。我覺得他有幾首交響曲是為取悅當局而寫的。」莫斯科的音樂學者，主要透過作曲家協會的共同活動認識蕭士塔高維契的金茲伯格，也針對弦樂四重奏做了類似的區分，他形容這些四重奏是作曲家的「私密日記」，反映了他的內心想法及感受」，而某幾首交響曲（特別是「向統治者妥協」）而寫的第十一和十二號）展現了「他精湛的手法，但欠缺他的靈魂」。

而最近在紐約演奏第四號四重奏的朱彼特四重奏（Jupiter Quartet），其年輕團員在曲目解說裡也提出了基本上相同的觀點。「他屈從於共產黨的指令，創作浮華的交響曲和清唱劇為黨歌功頌德，再逃進弦樂四重奏裡表達他的真實感受。」

不過我很好奇，音樂裡的真誠或缺乏真誠有什麼表徵？瑟哲以第五號交響曲中的矛盾、困惑，和弦樂四重奏中大不相同的坦誠為例，告訴我兩者間的對比。

「我不認為那是個歡樂的結局，」他談起第五號交響曲的終樂章，「聽完那首曲子時，我感覺自己簡直被撕成碎片，而且是從我小時候，對蕭士塔高維契還一無所知的時候就這麼覺得了。首演當時的觀眾在全曲結束時淚流滿面。為什麼這段聽似無比歡樂的尾聲會令我們潸然淚下？因為太極端了──它已經超越了歡樂的頂點，到別的地方去了。」

如果鋪張和諷刺的誇誇其談是蕭士塔高維契在交響曲中隱藏他真正思緒的方式，他的室內樂作品就直接多了。「關於四重奏，」瑟哲繼續說道，「我想我會稱之為某種內在的真心話。這些四重奏可說是他最私人的創作──貝多芬的晚期四重奏也是。四個人之間非常私密的對話。蕭士塔高維契對弦樂四重奏所做的有趣之處在於，他創造了一種藝術形式──或一種風格，但又比風格更深入──一種如何在特定時刻拿下面具說真心話，說完又迅速戴回而不會被發現的哲學。」

儘管如此，瑟哲也說，面具的後面還有別的面具，我們永遠不可能看到蕭士塔高維契的真面目。這並非他為人不誠懇，因為，正如王爾德（Oscar Wilde）所說：

「當一個人以自己的身份說話時，那個他不會是最真實的他。給他一個面具，他

「還有一個重點是，要看是誰在告訴我們這個故事，如同俄羅斯文學中常有的狀況。」瑟哲繼續說道關於蕭士塔高維契弦樂四重奏的思考。他提到作曲家創作手法中的「契可夫元素」和「杜斯妥也夫斯基元素」。「蕭士塔高維契經常扮演愚人的角色——莎士比亞式的愚人，杜斯妥也夫斯基式的愚人，那些說真話的人。」我們只要想一下《白癡》裡的米希金王子——或者，蕭士塔高維契自己舉例的《六號病房》中的拉金醫師——就知道這邊所指的是哪一種人。這些作品中的愚人並不是真的愚昧不諳世事者，相反地，是其純真令他被捲入、也造成許多災難與絕望徵兆的瀰漫。他不是唯一被如此捲入的人，我們所有人都是。這就是為什麼在杜斯妥也夫斯基或契可夫的小說中，那位我們無法確定是誰的敘事者如此重要。這位敘事者在小說裡可能是個沒有名字的人物，但他也是我們的鏡子、我們的替身，因此他不斷在作為故事情節的一部分與外在觀察者的身份之間來回穿梭。從這個角度來說，他滿像透過四位音樂家向我們說話的作曲家，他本人對演出或其他幕後準備過程的參與都是隱密、靜默的。

「就會告訴你真相。」

「除了坐在鋼琴前為自己而彈，就像詩人提筆為自己而寫外，寫四重奏是他所能做最接近詩人的事情。」藍達耶爾說道。「宇宙最小的模型，最初的聲響。這四個人不需要什麼來促成他們在一起演奏：他們是最親密的朋友，來此相聚就是了。如果是交響曲，你必須問，怎麼寫，為誰而寫。而這四個人一直都是和他站在同一邊。」

就算是四重奏，你當然也必須問「怎麼寫，為誰而寫」——這首作品如何架構，為誰訴說，向誰訴說——但這些只是藝術上的問題，因此和交響曲那種在相對公開的場合所提出的問題非常不一樣。藍達耶爾的對比很實際。如果將蕭士塔高維契最優秀的交響曲比之為一個完整劇場製作的《李爾王》（包括暴風雨、戰爭及死亡場景），他的四重奏則堪比莎士比亞的十四行詩。事實上，它們確實跟十四行詩非常相像，尤其是結合極致精巧和非凡之親密感的方式。「在莎士比亞之前，沒有人能像他那樣說話，就像隔壁房間的聲音——甚至就像讀者腦海中的聲音。」這段芭芭拉・埃芙瑞特（Barbara Everett）就莎士比亞十四行詩所做的評論也非常適用於蕭士塔高維契的弦樂四重奏，「對編輯者來說就像內心話般的

謎樣，同時又完全寫出了任何讀者都能試圖揣摩的意境。」

¶

說到底，或許說蕭士塔高維契的四重奏既像莎士比亞的十四行詩又像其戲劇會更精確——或者，改用他最喜歡的作家來說，契可夫的小說和戲劇作品。幾乎每個演奏過，或專注聆聽過這些四重奏的人都會注意到其強烈的戲劇特質。我覺得這可能跟蕭士塔高維契使用懸疑感及意料之外的方式，既抓住我們的注意力，又令我們措手不及的手法有關。正如同亞歷山大四重奏的大提琴手仙蒂・威爾森（Sandy Wilson）所說，蕭士塔高維契四重奏帶給我們的「大冒險」是既「無可避免」又「無法預測」的（順帶一提，這又是一個跟所有偉大的劇本同樣典型的悖論）。即便是他最靜謐的室內樂也充滿著戲劇性，而這源自於他能夠將事件、故事及人物等敘事元素轉化為音樂結構，而這些結構又反過來以某種特別合於演出的方式呈現自己，在表演的過程中提醒我們，它們的時間就是我們的時間。

「他的音樂說故事的方式，正是人類聽故事時所需要的講述方式，」艾默森四重奏的德魯克說道，「當中有些劇情發展——就像調性的軌跡：你建立起一個主要調性，接著離開它，問題在於，你還會轉回來這個主調嗎？要在什麼時候轉？如何轉回來？當你開始聆聽的那一刻，就有某種劇情正在開展的感覺。關於蕭士塔高維契的音樂，你可以將之視為最佳意義上的『戲劇』。這就是為什麼菲爾（瑟哲）會有根據它們委託創作一部戲劇作品的想法。」

這部戲劇作品就是二〇〇〇年三月由艾默森四重奏與合拍劇院（Théâtre de Complicité）共同合作的《時代的噪音》，音樂家們演奏著蕭士塔高維契的音樂的同時，由劇院總監西蒙・麥可伯尼（Simon McBurney）口述作曲家的人生（在他的哥哥，作曲家及音樂歷史學家傑拉德・麥可伯尼的協助下）。雖然這個製作最後只用到第十五號四重奏，但瑟哲最初的想法是每一首都用上（他承認野心太大）。他說，這個想法源自於弦樂四重奏本身。「從基本面而言，四重奏本身就有種敘事的感覺。音樂會有個開場，接著燈光逐漸打亮。曲子的開頭通常是契可夫式的，樂器間沒有太多摩擦，只討論些無關緊要的事，單純地展開。第三號是

個很好的例子。第五號也是，其開頭就像是寇威爾（Noël Coward）戲劇的音樂。」

對瑟哲來說，蕭士塔高維契的音樂深具戲劇性的一個重要因素，從字面意義而言，就在於它不是從頭到尾都很激烈或深刻。所以，很多他人習以「諷刺」詮釋的地方，瑟哲則認為有某些更戲劇化的劇情正在發生。「有時他只是在鋪陳，就跟契可夫一樣。不可能一天到晚都有騷亂。有時他確實是在挖苦，但有時他只是在等待適當的時機去把強大戲劇張力的東西堆積起來。」

「基本上，我把四重奏當作有四個角色的短劇或小戲劇看待。」瑟哲這麼對我說。「尤其隨著這些四重奏越趨圓熟，你會看到獨奏，或成雙拉奏，或三重奏。以第八號為例，有個三個人拉著持續的長音，另一個人則在『哭泣』的樂段……關於這十五首四重奏要怎麼演，我全都寫下來了。最初的想法是藉由這些四重奏敘述他的故事，就像是十五個章節的自傳。」

瑟哲所說的，一定程度上正呼應了如下說法——即蕭士塔高維契的四重奏或許適合某種更近於文學，而非音樂學的分析。它們不應該只是被當作形體雅致、高超技藝打造的人造製品來吸收和理解，而是個別創造，充滿意義的藝術作品。

意義有情感上，也有智識上的，但我們永遠不可能徹底了解，因為隨著時間的推移，我們離樂曲創作的時空背景越來越遠，意義也會隨之改變。有時距離會使我們更難看清作品的含義，有時則會變得更容易，但我們永遠不會得到謎題的確切答案，因為確切的答案原本就不存在；某方面來說，甚至也沒有謎題的存在。藝術作品不是藝術家要問我們的問題，也不是他問自己的問題；那是融合了他所有思想能量（包含有意識及潛意識的）所創造出獨立存在的產物，由他的意向塑造，但不受限於它們。因此藝術作品永遠不可能只有單一個意義。藝術作品作為美感體驗和社會交流的力量主要在於其多樣性、層次及深度。說起莎士比亞，大家都了解這一點。或許我們只是欠缺足夠的距離來看清蕭士塔高維契也是如此。

¶

關於蕭士塔高維契何以使用那樣的手法作曲——那古怪又富情感表達、特異又有著明顯旋律性的音樂語言——一個經常看到的解釋是，因為他和二十世紀

的主要音樂潮流脫鉤。作為一位幾乎被禁錮在祖國國界裡的蘇聯作曲家，他不是成員包括了布列茲（Pierre Boulez）或卡特（Elliott Carter）或柯普蘭（Aaron Copland）或申納基斯（Iannis Xenakis）或梅湘（Olivier Messiaen）的國際古典音樂界中的一員，因此他的音樂跟他們任何一位聽起來都大不相同。不過，只要試想他們之中也沒有任何兩位的音樂聽來有相似之處，這個理論就沒什麼好討論的了。況且，蕭士塔高維契是曾接觸過大量西方音樂的，尤其是他年輕時；再後來也間或有些機會。從一九五〇年代末起，一九六〇年代，再到一九七〇年代初，他都會收到歐洲和美國的作曲家寄去的唱片和樂譜，而他生命的最後五年還去過倫敦和紐約，並在那裡聽音樂會。同樣明顯的是，隨著年紀的增長及更頻繁地投注在室內樂，他也能夠嘗試一些如果出現在他中期的交響曲時，會被貼上「前衛」、「無調」這類危險標籤的作曲技巧。

所以前述論點需要修正一下。至少就他個人的音樂而言，並非他有被強烈地限制不能在某種史特拉汶斯基式的現代主義和某種荀白克式的序列主義間選擇路線（即那個年代大多數西方作曲家得要做的事）；比較接近實情的是，他不必為

了音樂事業這麼做。在蘇聯，他的工作要做的是在其他方面，而且某個角度來說還更為繁重：他必須為愛國電影寫配樂，必須創作能讓人琅琅上口的歌曲，還必須以國家的主題寫交響曲。不過在他的腦中，這些政府強加的限制都不會和他自己在音樂上真正想做的事混淆。對他來說，外在需要做的事和內在的作曲衝動並不衝突，尤其弦樂四重奏在很大程度上讓他得以抒寫他真正想寫的——清楚地承載著他內心聲音，而非例行公事般的音樂。

因此，從很多方面來說，蕭士塔高維契還沒有他西方世界的同行來得孤立。

因為，相較於他顯然渴望與觀眾交流——和他同樣充滿疑惑和絕望，但除了音樂廳裡無言的交流外，無從表達的觀眾——二十世紀中很多歐美作曲家對於古典音樂聽眾的態度，好一點的頂多是了無興趣，最糟的是竟帶有惡意的蔑視。一九五八年，就在蕭士塔高維契寫下他充滿情感表現力的第八號四重奏的前幾年，美國作曲家巴比特（Milton Babbitt）在《高傳真》雜誌上發表了一篇文章，該文成了他後續職業生涯的某種信條。這篇標題名為「誰在乎你聽不聽？」（編輯為了突顯巴比特的極端立場而採用的標題）的文章裡指出，「作曲家應該藉由

自願、堅決及完全地退出這個公眾世界，回到某種私人演出和電子媒介，為他自己和他的音樂提供直接與最終端的服務，這樣才有可能徹底消除音樂創作的公眾和社會面向。」如此一來，當代作曲家「才能自由地追求擁有專業成就的個人生活，而不是過著非專業的妥協和自我暴露的公眾生活。」

我認為這種令人咋舌，但絕不是非典型的自戀，對美國作曲家和他們的潛在聽眾都沒什麼幫助。巴比特所說的「非專業的妥協」是值得肯定，甚至也是有助於認清現實的。但對於真正有話要說的藝術家來說，會想要完全退出公眾生活是一件滿奇怪的事。蕭士塔高維契懂得被強制退出是什麼感覺；他經歷過兩次，這幾乎是他最害怕的事情。他對於聽到自己的四重奏被大聲演奏的強烈渴望——即使在日丹諾夫事件的黑暗期中——不只是一種想聆聽新作的自我中心需求：他希望聽眾能聽到他的音樂，因為只有被演奏出來，音樂才真正具有生命。不是只有蕭士塔高維契的私人朋友和音樂圈的人才聽得出他在這些作品中說了些什麼。不論是當時或現在，也不論是在蘇聯或其他地方，所有聽過他四重奏作品的聽眾都心有所感，好像這些音樂寫來就是要和他們交流的。如同瑟哲所說：「他希望人們

能了解他在說什麼。」

但這些弦樂四重奏的力量部分就在於它們從未完全放棄的秘密程度。在這方面，某種孤立感——或許有的人會說隔絕於世——仍位居蕭士塔高維契作曲事業的核心。他急切而熱切地對我們說話，但他越說，距離就越遠，就好像他對交流的渴望和他對建立連結的願望阻擋了我們的接收。從這個角度看來，他有點像注定要被誤解的卡珊德拉；然而我們看待這些四重奏時，當然不是要去「誤解」它們。我們正在盡可能理解的，是一種不太好輕易地領悟，也不容易轉譯成日常生活用語的媒介。蕭士塔高維契的四重奏或許向我們道出了它們被創造的那個世界，以及將它們寫出來的那位作曲家，但那只是它們所做的一部分，而且它們也未完全做到。與傳送出的訊息同等重要的，是我們永遠無法完全接收到。

¶

以蕭士塔高維契對密語、雙關語的熱愛，以及好引用自己或他人的音樂作品

看來，他顯然是一位暗示和隱喻的箇中好手。比如，他很喜歡在自己設計的音符序列中置入對他有重要意義的名字或其縮寫，也非常愛引用其他作曲家的音樂片段，不論是明顯地或秘密地。然而，下這個他熱愛使用隱喻的論斷對我們爬梳他的意涵沒有太多幫助。舉例來說，我們是否該把第八號四重奏中所有 DSCH 的樂句都解釋為蕭士塔高維契對自己人生的描寫，或是它們全都暗示著「這是關於我們，我們俄羅斯──也是俄羅斯的悲劇」（如瑟哲所說）？第十五號交響曲第一樂章裡數度出現的《威廉泰爾》序曲旋律指的是自由（如桑德林所提出），還是羅西尼「活得太長了點」（如蕭士塔高維契在信中所寫）──或者單純只是作曲家向這位迷人旋律在他的「行李」中的前輩致敬？這些意涵彼此都不互相衝突，因此有可能它們全是對的，也可能全是錯的，蕭士塔高維契是別的意思。

隱喻的本質本來就是會產生一些不確定性，或許這就是為什麼這位時時受到監視、屢次遭受迫害的蘇聯作曲家會如此為它所吸引。

但也並非所有的引用都隱喻著什麼。「有隱喻就代表有個典故，」瑞克斯（Christopher Ricks）在其著作《詩人的隱喻》中寫道，「……但指出典故和運

用隱喻是不同的，因為典故不見得會形成隱喻。一首詩的創作動機不見得意味著其最終意義。」接著他舉了濟慈的實際例子：

比如，有時讀者會不同意濟慈某一句詩的典故是否出自《哈姆雷特》；有時讀者同意該典故的來源，但對於是否有所暗喻則不表同意；讀者通常不會同意濟慈是出於什麼而有所暗喻。這不是因為評論怎麼寫都可以，而是有很多種可能。詩詞向來存在著可變性和多樣性。

我們可以補充，弦樂四重奏也是如此。

作為接受訊息的人，我們不可避免地會有意見分歧，進而賦予了藝術家意涵的多樣性，而在幫助建立起這些意涵的同時，我們自己也會涉入其中。這就是塔魯斯金提出的核心論點。多年來，他一直持續並有效地捍衛著蕭士塔高維契，為他抵擋那些只想簡化他的人的擁抱或攻擊。儘管塔魯斯金對那些幾乎在每小節蕭士塔高維契的音樂都找到反史達林密碼的伏爾科夫追隨者是出了名的強硬，但他

不否認這些音樂裡是有些訊息的，包括政治訊息。在譴責簡化了「羅塞塔石碑」解密的同時，他要說的是，我們不能將任何特定作品，或作品的一部分簡化為單一、無可駁辯的定義，不論是對蕭士塔高維契還是對我們。不僅因為我們對於作曲家意圖的了解必然不能完整，也因為即便我們知道這樣的意圖，它也不等於作品的意義，而意義是會隨著時間，在許多不同因素的影響下有所變化的。如同塔魯斯金所說，這完全不是一件壞事，因為如此正說明了音樂對每一位聽眾都具有恆久的意義。「我們不可能永遠只是單方面接受它的訊息，」他說道，「我們也都涉入了音樂意義的形成。」

參與到幾乎不好意思的地步：就是此處所說「涉入」的意思，而且這是一個非常實際的表述，因為它足以解釋蕭士塔高維契的四重奏何以給人如此貼近內心的感覺，以及為何這些作品使我們感覺像是作曲家的同謀，即使我們到聆聽的當下都還不太清楚是在密謀，或幫助他些什麼；就後者來說，我們也是他的合作者：共同努力的不只是我們正在抵抗或無助地屈服的事情，還有我們在那個當下的歷史時刻，那齊聚在音樂廳裡的十二或二十或三十五分鐘裡所共同建立起的東

西。正是這種獨特的「涉入」感——這種我們所有人共同的投入——為現場演出的蕭士塔高維契四重奏帶來一股關鍵性的能量，也使得任何在沒有觀眾情況下的演繹似乎都不夠完整。

這就是為什麼艾默森四重奏決定在一系列現場演奏中完成錄製這十五首四重奏的壯舉，儘管他們清楚知道這是有些風險的。「剛開始學其中幾首四重奏時，我們對於某些地方的手法之單純很驚訝，」德魯克告訴我，「然後當我們開始拉的時候，我們又震驚於音樂中的情感思維和敘述邏輯。這種感覺在觀眾面前表演時最是強烈。那是一種情感層面大於理智層面的體認。」

伊格納特・索忍尼辛在蕭士塔高維契一些比較大型的作品裡也注意到相同的特質。他說：「其偉大之處要在現場演奏中才會完全彰顯。第十號交響曲中有幾個段落是我每次在排練中指揮時都抓不太到感覺，怎樣都不對勁的。但實際演出時，一切都合理了。」但這不是也適用在其他作曲家嗎？「適用的程度不同。就貝多芬的音樂而言，你會從一開始就看出哪些段落是最超凡入聖的，接下來便需要花一輩子去探索怎麼達到目標。但我想不到有另一位作曲家的音樂是只有現場

演出時才能完全實踐其意義的。」

「超凡入聖」這個詞引起了我的注意，我問索忍尼辛，他是否會將這個詞套用在蕭士塔高維契身上。「不會，」他答道，「廣義而言，我不會這麼說。我不認為蕭士塔高維契有試圖超越什麼，例如超越我們的本性，或超越我們是誰的侷限。貝多芬整個人的意志就集中在這上面，從他很年輕時就是如此，且隨著他人生的開展，這點越發明顯。至於蕭士塔高維契，我傾向用『令人著迷』、『催眠般的』、『引人入勝』這類形容詞——因為他的音樂就具備這種難以確切形容的魔力。但它圍繞著的是無可比擬的人性，而非人為掙脫束縛所做的努力。」然而，如此徹底地固守在人類自身及此時此刻，對索忍尼辛來說也絲毫無損蕭士塔高維契的地位。「沒有哪一位作曲家比他更能反映他的時代，」這位出生於俄羅斯的指揮家言道，但他仍強調，「對我來說完全顯而易見的是，不論在什麼時代，他都是一位天才，我對此毫不懷疑，就像我知道天空是藍色的一樣。」

如果我們想看看蕭士塔高維契是多麼深根固柢地守在單純只有人的世界，只需看看他顯著易察的羞愧感。一樣是蕭士塔高維契音樂的主要元素，羞愧感或許不像憂鬱或恐懼那樣明顯可聞，但它始終存在著。我們無法在音樂中指出一個可以明確聽到它的地方，但它是大半其他痛苦情緒的基底和支撐，如果將其從音樂中抽離，你肯定會注意到不同之處。羞愧感從蕭士塔高維契嚴厲對待自己及自己的情感而來：它讓最沉痛的四重奏，如第八號，免於自憐，也讓比較愉悅的，如第六號，免於聽來沾沾自喜或過於自信。蕭士塔高維契的羞愧感不是費奧多·卡拉馬助夫或謝苗·馬梅拉多夫所表現出那種誇大、難堪、自我戲劇化的情緒；相反地，那是一種深層內在、不外顯的感覺，比起杜斯妥也夫斯基，它更接近契可夫。

它可以承接到艾普斯坦在第十四號四重奏中察覺到的疑慮感，正因為這層疑慮感主要是一種自我懷疑，使得該四重奏不致聽起來浮誇，或過分專斷地自恃。如此，我們便得以藉此將四重奏和某幾首交響曲，以及大部分受委託創作的愛國歌曲作出區分，而這或許也足以說服我們，四重奏向聽者訴說的是內心的實話。

有很多事情令蕭士塔高維契感到羞愧，而且他似乎對這種情緒非常敏感。說

起一九四九年「納博科夫那個豬頭」在華爾道夫酒店會議上的行為時，桑德林仍帶著憤恨回憶道，「蕭士塔高維契曾告訴穆拉汶斯基，他這輩子最糟糕的時刻，就是他被問到是否同意日丹諾夫對於史特拉汶斯基的看法時，他被迫說是。」即便那個「最糟糕」形容得有點誇張，仍可見得他對於自己被迫公開跳進擺明挖給他的坑有多麼痛苦。用遺憾來形容這種情緒是淡化了其程度：那是一種比遺憾更深切、更原始、更非理智的感受，無法根除。

比蕭士塔高維契年輕一個世代的作曲家古拜杜琳娜（Sofia Gubaidulina）說明了蕭士塔高維契的背叛和妥協如何對他們音樂圈造成影響：「一九六〇年蕭士塔高維契入黨的時候，我們的沮喪是無法形容的，」她告訴伊麗莎白・威爾森。「這樣的大人物竟會被擊垮，我們國家的體系竟能如此摧毀一個天才，這是我一直無法釋懷的。我們不禁好奇，為什麼在這個政治情勢有所緩和，人們似乎能夠保有一定的氣節時，蕭士塔高維契卻成了官方奉承的犧牲品。是什麼迫使他這麼做？」

桑德林和古拜杜琳娜都用「被迫」來解釋蕭士塔高維契的服從行為。當一個人別無選擇的時候，他可以，或應該對自己的作為感到羞愧嗎？伯納德・威廉斯

（Bernard Williams）在其對埃阿斯、阿基里斯、伊底帕斯及阿伽門農等希臘悲劇人物的哲學研究著作《羞愧與必然性》中給的答案，是肯定的。威廉斯闡釋性地指出，即使是這些古典英雄在遭受脅迫（即受到眾神、命運、瘋狂或其他無法控制因素的影響）下採取的行動，也應該、且必然會產生羞愧感。

蕭士塔高維契不是天神，也算不上英雄，但他的處境和威廉斯在為古希臘關於超自然必然性的概念總結時所做的描述極其相似：「一種認為事情的架構都是有目的，都是和你作對的概念。事態發展的走向是不論你做什麼，對最終的結果都無力改變，甚至可能會反過來朝你竭力想避免的方向走。」古人顯然認為，一個人即使活在這樣的環境下，仍然可以為他的行為負責──或許更確切地說，是對他自己負責。「活在這樣由力量或必然性主宰的世界不代表你什麼都做不了，或者以為自己無能為力，」威廉斯指出，「你可以行動；你可以小心謹慎；你可以試著思考，如果採取不同的行動，會發生什麼不一樣的事。」而如果你具備適當的敏感度，應該會在這些思緒中感受到一股羞愧感。就這點而言，羞愧代表的是一種自由──或許不是真正的自由，而是一種能夠讓一個人得以確定他還是個

擁有自我思考能力的個體，而非只是個行屍走肉的存在性自由。

對古拜杜琳娜來說，這種感覺似乎融入在蕭士塔高維契的音樂裡，使其能夠以一種特殊的方式對他的同胞說話。賦予作曲家這種道德權威的，不只在於他本身遭受過恐怖的審訊和難以承受的殘酷對待，也在於他曾（用她的話說）「屈服於軟弱」，因此成了「痛苦的化身，我們這個時代悲劇和恐懼的縮影。」古拜杜琳娜的見解和亞里斯多德對希臘悲劇及基督教對其核心悲劇的看法有著驚人的呼應，她說：

確實，我相信蕭士塔高維契的音樂之所以能觸及如此廣泛的聽眾，是因為他能夠如此深刻地將他親身經歷的痛苦轉化為某種更崇高、更充滿光明的東西，超越所有世俗的痛苦。他可以把有形的存在轉變成為精神上的存在，相較之下，普羅高菲夫的音樂缺乏恐怖的黑暗和不斷擴展的光明之間的對比。我們都帶著振奮的心情聆聽蕭士塔高維契的新作品。

當然，現在的我們聽起來不可能會有完全相同的感覺。但我們也有我們感到羞愧的地方，有我們該承擔的責任，有個人的，也有政治的。在我們離開這個世界前——如果道德上夠敏銳——對於自己實際做過的事和曾經有可能會做的事之間的區別，我們會持續保有一種良好的自我意識。蕭士塔高維契的音樂就像是以這種角色對我們訴說著。

¶

然而，如果說蕭士塔高維契在某些方面是我們的代言人，那絕對不只是因為他自揭瘡疤的那一面。他的羞愧感或許能引起同樣會犯錯的我們部分共鳴，但他眾所周知的幽默感卻是以另一種更友善、或許還更輕鬆的方式向我們展現，儘管在他身上，輕鬆也可能是極度黑暗的輕鬆。

基本上，所有的幽默都是以某種方式呈現實情與非實情之間，真實與錯誤之

間的差異。雖然這顯然就是反諷和譏諷的情形，但它也適用於雙關、誇飾、模仿，甚至嬉鬧（舉例來說，我們看到別人踩到香蕉皮滑倒時會有點不懷好意地大笑，但其實那是因為我們都知道這種傷害不會太嚴重）。因此，對於活在謊言例行被視為真理（反之亦成立）的時期的人來說，幽默是一種寶貴的工具。我不曉得有誰沒經歷過這樣的時期，不過蕭士塔高維契所經歷的比大多數人都更加極端。

我們從無數軼事中得知他是非常機智的人。他習於諷刺的特質體現在他的信件、他的日常生活，以及他的新年賀詞裡。此外，如同許多人見證過的，他也擅於模仿，波蘭作曲家麥耶（Krzysztof Meyer，直到蕭士塔高維契過世前，他們一直是很好的朋友）就是其中一位。「他有一種奇特的幽默感，還熱愛表演。」麥耶在蕭士塔高維契過世後，一篇追憶他的文章中寫道，「我記得有一次去他家找他，發現有一個民兵在那裡……後來那個人離開時，蕭士塔高維契花了將近半小時在模仿他敬禮、鞠躬等各種舉止的模樣，笑個不停。還有一次，他表演了一個和驗光師產生誤會的場景，因為這位驗光師幫他配的眼鏡度數太重了。他像個孩子一樣享受著這一切。」

模仿可以是音樂中的一種幽默形式，這點或許可以稍微解釋第十五號交響曲和其他作品中的引用樂段意義何在。但大多數音樂家談論到蕭士塔高維契的幽默時，指的不是這個。他們指的主要還是他為人熟知的諷刺。「少了諷刺，他的音樂會缺少一些很重要的面向——在他的作品裡可能比任何其他作曲家還多。」德魯克對我說道。瑟哲的觀點則略為不同。「好像關於蕭士塔高維契的一切都要跟『諷刺』畫上等號，但我不這麼認為。」瑟哲說道，「我覺得他就和厲害的幽默大師一樣，有很多種不同的幽默。蕭士塔高維契有種惡作劇般的幽默感。你不會在第十五號四重奏裡感受到太多幽默，但往前一點，第十四、十三號的一些地方都很幽默，有點像貝多芬，帶有某種魔性。」然而，對亞歷山大四重奏的李夫席茲來說，這樣的類比誇大了這些四重奏裡的歡樂成分。在提到蕭士塔高維契「黑暗而諷刺」的幽默感時，李夫席茲認為「這跟海頓、莫札特、貝多芬那種真正會令人會心一笑的幽默是完全不同的。他所處的環境和他對此的情緒反應太愁苦了，無法達到那種歡樂。」

「病態的幽默──一種比黑更暗的幽默」，這是維提果四重奏的年輕團員在

列出蕭士塔高維契音樂可辨別的「性格特徵」中，最重要的一項。當我請他們詳加說明幽默在他音樂中的含義時，小提琴手布魯門夏恩說：「我覺得諷刺的成分比較多。『你這個白癡，現在就給我拉！』就像第十二號，『嘣—嘣、嘣—嘣、嘣—嘣』這個地方。」他所指的，正是該曲的第一位演奏者齊格諾夫也曾提到的撥奏段落，後者將其形容為「送葬……聽起來就像是死亡的腳步聲」。不過，即使某人耳中的諷刺是另一個人耳中的送葬進行曲，雙方都同意主色調是黑色。

如同桑德林所指出的，「蕭士塔高維契不是快樂的人，不是布拉姆斯的那種快樂。他有他田園般的時刻，但他不快樂。」

在文學中──不只是俄羅斯文學，狄更斯和莎士比亞亦然──我們知道悲傷與幽默，悲劇與譏諷往往是可以同時存在的。不過整體說來，音樂家們似乎不傾向將兩者混為一談。當德魯克被問到蕭士塔高維契的諷刺是否和悲傷相關時，他說：「不，我認為這是他音樂性格中的不同成分。」其他弦樂演奏家，例如瓜奈里四重奏（Guarneri Quartet），則因為一或多位團員對蕭士塔高維契的音樂實在無感，覺得他的嘲諷太過空洞，因此他們乾脆完全不演奏他的作品。換句話說，

針對諷刺的控訴依舊是控訴，如此我們便不難理解為什麼瑟哲要那麼積極地保護蕭士塔高維契免受其害。

不過這麼說的話，就忽略了蕭士塔高維契的反諷意識與悲劇意識在多大的程度上有著密不可分的連結。音樂裡的那些玩笑就是要讓我們感受到痛的。在那些震顫般的起始與終止處，踩到香蕉皮滑倒的就是我們，而當我們在第十四號四重奏的第二樂章尾聲突然感覺像失去重心時，「他不寫一個正常的結尾，而是讓音樂帶點幽默般地逐漸消逝」，瑟哲如是說。他為我解釋完那個片段後，我問他是否認為蕭士塔高維契的諷刺意在把你刺一下，還是它意圖把你和它圈在一起，成為同謀。「我覺得他是要你被刺一下。」瑟哲如此認為。所以，這些玩笑（如果它們可以被這樣稱呼的話）的代價是建立在每個人身上的，他的和我們的；至於其來源，有來自他對抑鬱的無奈，也有來自任一形式的歡樂。

蕭士塔高維契本人是個憂鬱的人嗎？「極端憂鬱。」桑德林肯定地說。「但這並非他的天性，而是生存的環境逼得他如此。身為作曲家，初出茅廬的他年輕又男孩子氣，隨著年紀增長，他的人生越來越悲劇性。」席琳絲卡雅也傳達了類似的印象，說他是一個機智和憂鬱可以同時，也可以依次存在的人。「他兩者兼具。」她說道，「他是一個非常擅長挖苦的人，但同時又非常陰鬱。現實生活擊垮了我們每一個人，他也不例外。但他早期的作品裡有種特別的機智——一種可以和貝多芬相提並論的音樂機智：這強大的機智足以使他對於討厭的一切嘲笑以對。不過對於愚蠢的行為，你也只能嘲笑到某個程度；當它俯拾皆是時，你會開始感到噁心，然後變得憂鬱。」

如果你有興趣的話，將整套弦樂四重奏依序聆聽，就可以感受到這個心理進程的走向。蕭士塔高維契百歲誕辰的那一年，這十五首四重奏經常依創作時間順序成套演奏。對於這樣聽過的聽眾和這樣演奏過的音樂家來說，串連起來後，每一首似乎都各別多了一些不同的意義。亞歷山大四重奏的李夫席茲說：「我確實覺得有一條貫穿這整套四重奏的主軸或故事情節，整體形成一種敘事詩般的效

果。」瑟哲也用了相同的比喻，他說：「如果你想分享他的人生故事，以及整個貫穿其始末的敘事線索——我覺得用這個方式聆聽和演奏會更動人。不過，」瑟哲補充道，關於艾默森四重奏的演奏曲目安排，「我們演奏巴爾托克和貝多芬時也喜歡按創作年代順序演奏。」

差別在於，人們通常不會把巴爾托克和貝多芬的人生和他們的四重奏如此牢牢地放在一起解讀。對塔魯斯金來說，這就是將蕭士塔高維契的四重奏以一整套為單位演出最大的壞處。「如果我們只用一種方式——特別是從傳記性的角度——來解讀蕭士塔高維契的音樂，」塔魯斯金寫道，「我們對音樂的想像空間會變得受限、狹隘。如果我們一直單從整套的方式去聽他的四重奏，就不會有其他觀點。」我是覺得情況沒那麼糟，就算是以現在而言：我認為，即便聽眾不是專業的音樂學者，他們也都能夠接收四重奏裡的多樣層次，並將它們分別以單一作品的角度欣賞，而隨著我們距離蕭士塔高維契的時代越來越遠，這樣的可能性也越來越高。不過，塔魯斯金對傳記性解讀的反對也是有道理的，因為我們大部分人都很容易屈從於這個角度。鑑於蕭士塔高維契本人高超的敘事天賦，我們不

禁會有他真的在全套四重奏裡植入了故事情節或線索的感覺。（正如瑟哲所說：

「你必須想成，他把這些曲子當作一本書來構思。」）

蕭士塔高維契的人生故事相當引人入勝，他本人又是擅長用音樂說故事的大師，因此把兩者混淆也不是什麼太奇怪的事。或許有時是他自己將它們混淆在一起，也或許他確實有將一些自傳性的成分融入某幾首，或每一首四重奏裡。不過總歸來說，這些不確定的因素都不是那麼重要。就像我們強加於一件藝術品的詮釋，使其異質的偉構能更貼近我們所能夠理解一樣，為一段人生貼上支線敘述情節，是使其更容易、也更好深入了解的手段。但是我們對某人人生（一如對一件藝術品）的詮釋是很可能就講錯的，而且永遠不可能完全正確，因為人生就像藝術品一樣複雜——以其偶然性而言，還更複雜。在人生中，事情的發生向來沒有一定規律的，所以要將因與果、個人選擇與非志願存在的、隨機事件與明確可預見的都區分開來，更是尤其困難。

就拿《羅斯柴爾德的小提琴》這部獨幕歌劇的奇特例子來說好了。這部根據契可夫的同名小說創作的作品最初是由年輕的猶太裔俄羅斯作曲家弗萊許曼

（Veniamin Fleishman）於一九三九年起草的，他當時正在列寧格勒音樂院隨蕭士塔高維契學習作曲。不過可憐的弗萊許曼在希特勒入侵蘇聯後不久就被徵召入伍，一九四一年戰死時年僅二十八歲。後來，蕭士塔高維契從列寧格勒的作曲家協會把他未完成的手稿搶救出來，於一九四三年末或一九四四年初在庫比雪夫將之完成。根據蕭士塔高維契的說法，他的學生已經把聲樂部分都寫好了，他只是稍微擴寫，並加上管絃樂配器。這部歌劇遲至一九六〇年代才得以公諸於世（一九六〇年先是以音樂會的形式，一九六八年再以完整的舞台製作呈現），它是我們所知弗萊許曼的唯一作品。

不過在我聽來，這部作品驚人地神似蕭士塔高維契，不只是第四和第五號交響曲中的蕭士塔高維契（這兩首都創作於這份習作之前），更像晚期作品——交響曲，又特別是四重奏——中的他。這些相像處有結構面，也有旋律上的；有音樂方面，也有文字內容上的。例如，從契可夫的小說（應該也可以說是弗萊許曼的劇本）中，這部相對早期的作品就已經擷取了二十年後會在蕭士塔高維契的第十三號交響曲再次出現的俄羅斯反猶太主義。更顯著的是，位居小說和歌劇中心

的猶太樂隊賦予了整部作品一種獨特的猶太聲音——不久後蕭士塔高維契就會在他的第二號鋼琴三重奏和第二號弦樂四重奏中再次用到這種聲音。

因此，一個謎團在此獲得解答，或者，又使它變得更複雜。一九四四年那兩首室內樂作品之所以會出現既悲傷又歡樂的猶太音樂，其近因不是，或不只是索勒廷斯基的突然離世。因為就在索勒廷斯基過世前好幾個月，蕭士塔高維契就已經在構思，並開始為弗萊許曼的歌劇進行補寫，這就是猶太鄉村樂隊的音樂何以會出現在他自己作品裡的緣由。

「他說他喜歡猶太音樂是因為它是如此哀傷。即便是快樂的音樂，聽起來也是哀傷的。」德魯克說道，而這也附和了很多人關於蕭士塔高維契的說法。《羅斯柴爾德的小提琴》就充分顯現了這樣的結合。在契可夫的小說和弗萊許曼的歌劇中，主角布隆沙——一位偶爾會在當地猶太樂隊裡拉小提琴——在他臨終時，要求將他最珍貴的財產，即他的小提琴，送給曾被他鄙視，還遭他毒打的猶太人羅斯柴爾德。拿到琴的羅斯柴爾德反覆拉奏著他第一次聽到布隆沙演奏時拉的哀愁曲調，一段「極其悲戚哀傷，聞者無不落淚」的旋律，並且深得人

心到該鎮的「商人和官員不斷派人去請羅斯柴爾德，要他幾十、幾百遍地反覆演奏」。契可夫的小說就在這個五味雜陳的敘事句中畫下句點。

這裡就浮現了在傳記中，或在一系列作品中，關於順序的重要問題。作為蕭士塔高維契豐富的人生記事裡一個區區的事件，這部歌劇《羅斯柴爾德的小提琴》幾乎完全不被重視。它的創作時間點就在作曲家聲望處於最高峰，也就是他寫完《列寧格勒》交響曲約莫一年後，名稱傳遍全世界之時。然而，這是一部關於失敗、哀傷，以及一個過著不如己意的人生的歌劇。它戴著其他創作者的面具講述這些事情，如此一來，蕭士塔高維契就可以躲在契可夫後面，躲在弗萊許曼後面（就像後來慣於隱身起來的他）——但他本人的身影還是會以某種可預期的形式出現。我們可以感受到他在這部自《馬克白夫人》之後唯一能夠完成的歌劇中刻骨銘心的投入，即使不論名義上或實際上它都不是他自己的歌劇。此外，我們還能從中感受到另一個蕭士塔高維契，一個透過敘事者發聲，更老、更悲傷的他，而該敘事者就是那位直到他生命的終點，對他來說都非常重要的作家。

契可夫在《羅斯柴爾德的小提琴》中描述的世界不是一九四三年的蕭士塔

高維契所理解的世界，而是他到寫完第十五號四重奏後才逐漸理解的世界。這個故事就像是一個老人回頭給年輕的自己的忠告，即便他知道不可能真的將訊息傳遞給他。「人的生命意味著失去；死亡意味著得到。」契可夫筆下的棺材師傅在行將就木時這麼想著。「這樣的省思當然是公正的，但它也是痛苦而屈辱的：為什麼這個世界的秩序如此奇怪：人只有活一次的機會，卻毫無益處地就這麼死去了？」然後，隨著布隆沙在這個地球上唯一的一幕戲接近尾聲，他悲痛的思緒也一併歸於沉寂。

¶

「音樂裡的靜默就有點像是畫布上留白的地方。」瑟哲如此告訴我。比起多數其他作曲家，我們更容易在蕭士塔高維契的音樂裡意識到那潛在的白──儘管在他身上我們可能會更傾向稱之為空虛，因為它是如此地黑暗。不僅如此，隨著年歲漸增，他在畫布上的留白也越來越多。此外，對蕭士塔高維契來說，靜默就

像是另一種聲音，另一種特殊的變體，可以和四把提琴演奏出的音符結合在一起，為弦樂四重奏創造出另一種新的聲音。

每一首四重奏的結尾自然地都有靜默，而自從他開始打破樂章的藩籬後（例如他首次實行的第五號四重奏），樂章之間也會有靜默的時刻。不過因為蕭士塔高維契的強烈戲劇張力，即使只是樂章之間的分隔，也需要比一般演奏弦樂四重奏的狀況更精準地執行——也就是更大程度的靜默和靜止感。當中斷發生在樂章中間時，這樣的需求會更嚴格。就實際面來說，如是情形是到第八號四重奏，蕭士塔高維契在曲中給了我們一整個小節的靜默時才首次出現。不過在那之前，他就已經懂得如何藉由一或多把弦樂器持續拉著音調非常高、非常柔弱、幾乎沒有旋律可言，也幾乎聽不到的音符，去營造靜默的感覺。身為時常要演奏這些段落的小提琴家，瑟哲將它們與蕭士塔高維契終其一生都因充滿恐懼地等待所受的折磨相聯繫；他和艾默森四重奏的同事們強烈地意識到演出時「那種戲劇力量產生的緊張感。我們必須保持在無比的靜止狀態才能達到。」

然而，蕭士塔高維契的靜默不全然都跟大難臨頭有關。如同德魯克所指出的，

有時「是一種帶著興奮的靜默，你的心臟就卡在喉頭的感覺。」也有的時候是一種友善的靜默，象徵著一種無言交流感，幾乎就像是心電感應——在樂手之間，也在樂手和觀眾之間。「第八號和第十五號的尾聲都具有某種神奇的力量，你持續拉著那個音符，然後不知怎地，所有人都知道要在哪裡結束。」瑟哲指出。「我不認為這種狀況會很常發生在其他作品中，即使是偉大的音樂。」

如果說靜默是蕭士塔高維契音樂裡的一個關鍵元素，它也是他人生中的一個核心因子。和音樂一樣，其意義也可能依不同狀況而有巨大的差別。它有可能代表著自在，與一切盡在不言中的友誼——關於這「盡在不言中」，我們有好幾則相關軼事可以佐證。托瑪謝芙斯卡雅（Zoya Tomashevskaya）就回憶過她的鄰居和作家朋友左希申科如何在作曲家備感壓力的時刻被請去陪伴他：

迪米崔・迪米崔耶奇有時會打電話來找他，用那悲傷而急促的語氣要他趕快過去見他：「我需要聊聊。」然後米哈伊爾・米哈伊洛維奇就會馬上出門。迪米崔・迪米崔耶維奇會要他坐在一張扶手椅上，

然後自己開始瘋狂地來回踱步。一段時間後，他就會漸漸冷靜下來，最後，面露安詳而溫暖，用疲倦的聲音對左希申科說：「謝謝你，我親愛的朋友，謝謝，你能陪我聊聊真是太好了。」

伊麗莎白·威爾森也記載了他拜訪阿赫瑪托娃和羅斯托波維奇時類似的事情，在在顯示對蕭士塔高維契來說，靜默也是一種對話。

但他的靜默也有較陰暗的一面，代表的是對控制著蘇聯生活的權力的屈服。那是一種說話可能被偷聽時的口語性沉默，也是在一封可能被攔截的信中，隱藏在字裡行間的表達性沉默。同時，它亦是陰謀者的沉默，即使沒有明確的陰謀存在。面對謊言和恐懼，這樣的靜默是唯一能為人在生活中帶來一點點道理和安全感的事情──即便如此，它從來不是一個可靠的解決方案。

還有一種靜默，它是被動形式的說謊，是對真理的迴避，甚至視而不見。這種無法大聲說出真心話的靜默，應該是蕭士塔高維契面對自己最黑暗，也最悲劇性的一項汙點。（除了另一個選擇，死亡。）然而，即便他實行了一輩子這種卑

污的沉默，至少比另一種選擇，即主動的謊言要好──這點蕭士塔高維契自己也十分清楚，因為不論是主動或被動的謊言，兩者他都被強迫過，而他寧可保持沉默。不過他不是永遠都有那微不足道的選擇權，至少他是這麼認為的。結果就是他不得不，也一再地使自己蒙羞。「上帝啊，但願他們至少懂得如何保持沉默！」

帕斯特納克在日丹諾夫法令事件中，眼見蕭士塔高維契公開承認自己的缺失時如此說道。「即使那樣，也是勇氣的展現！」

但他曉得如何在他的音樂中保持靜默，而正是透過那些靜默，我們現在才能夠聽到他說話。那也是我們的靜默，因為作為聽眾，我們在音樂中沒有扮演任何角色。對我們來說，要不是靜默，要不就是什麼都沒有。事實上，我甚至可以大膽地說，最能代表我們確實理解蕭士塔高維契試圖透過弦樂四重奏向我們訴說的，正是我們的靜默，而不是掌聲或其他東西。「我不記得那些排練中有任何掌聲。」席琳絲卡雅回憶的那些後期排練都在席林斯基家的客廳或蕭士塔高維契的書房進行，只有她和少數家人朋友能夠在場聆聽剛完成的四重奏。「通常結束時都是一陣靜默，令人震懾的靜默，因為每一次都是啟示，都是某種東西的新發

現。」

蕭士塔高維契意圖透過他的四重奏所傳達的精髓，就在那令人震懾、發人深省的靜默中。它就是它本身——唯一無法質疑的訊息，唯一無從爭議的觀點。就像畫布上的留白，襯托著其他一切。它被與其截然迥異的事物所包圍，深遂而友好地存在著。它以一種覥腆的力量堅持著自己的立場。它雄辯地向所有聽得到的人說話。如果你在現場演奏中仔細諦聽，在樂曲結束和掌聲響起之間的那個片刻，你仍然可以聽到它。

聆聽推薦

市面上有幾套優秀的蕭士塔高維契弦樂四重奏全集錄音，包括：

◎艾默森四重奏（DG）：這套是很棒的起點，不只是艾默森是蕭士塔高維契四重奏的專家，也因為這些演出是在有現場觀眾的狀態下錄下的，同時達到了緊湊與克制。

◎貝多芬四重奏（Doremi）：錄製於一九五六到一九七四年間，這些錄音構成了作曲家與他所信任的朋友間情誼的重要記錄，他們幾乎是所有四重奏最早的演出者，並且是其中六首的被題獻者。

◎包羅定四重奏（Chandos）：雖然包羅定四重奏後來還有錄製一次全集，但

413

此處我想推薦的這套是由該團原始成員在蕭士塔高維契仍在世時所灌錄的前十三首四重奏。

◎費茲威廉四重奏（London）：此團的團員是在俄羅斯境外演奏蕭士塔高維契四重奏的先行者，而作曲家本人也聽過，並指導過他們拉奏晚期的幾首四重奏。

◎亞歷山大四重奏（Foghorn）：分兩集發行，這套全集錄音的演奏強烈而令人著迷，並且附上未完成的那首四重奏（創作於第九號之前）。

對於還沒準備好要買整套全集來聽的人，還有很多優秀的個別錄音，多不勝數，在此僅列出：

◎耶路撒冷四重奏（Jerusalem Quartet, Harmonia Mundi）：兩張CD，一張是第一、四及九號，另一張是第六、八及十一號四重奏。

◎聖羅倫斯四重奏（St. Lawrence String Quartet, EMI）：第三、七及八號四重奏。

◎茱莉亞四重奏（Juilliard String Quartet, Sony）：第三、十四及十五號四重奏（加上作品五七的鋼琴五重奏，鋼琴家是布朗夫曼〔Yefim Bronfman〕）。

◎柏林愛樂四重奏（Philharmonia Quartett Berlin, Thorofon）：第三、七及十二號四重奏。

◎沃格勒四重奏（Vogler Quartet, RCA）：第十和十一號四重奏（加上德布西和楊納傑克的四重奏）。

◎克萊曼（Gidon Kremer）、菲利普斯（Daniel Phillips）、卡許卡湘（Kim Kashkashian）和馬友友（CBS）：第十五號四重奏（加上古拜杜琳娜寫給小提琴和大提琴的《喜悅！》）。

415

最後，還有兩首室內樂作品——作於一九四四年的第二號鋼琴三重奏，以及一九七五年的中提琴奏鳴曲，某種程度上值得與弦樂四重奏相提並論，而且密切相關。中提琴奏鳴曲不是很好找：我能找到的最棒版本是貝許米特（Yuri Bashmet）和李希特（Sviatoslav Richter）的合作錄音（Regis）。至於鋼琴三重奏，我強烈推薦作曲家本人彈奏鋼琴，與齊格諾夫演奏小提琴，謝爾蓋·席林斯基演奏大提琴合作演出，原汁原味的錄音；這份錄音收錄在 Doremi 唱片公司出版的《絕世珍寶：作曲家自演：蕭士塔高維契，第一集》中。除了這份珍貴的錄音外，這張唱片還收錄了蕭士塔高維契本人說話的聲音，他為一系列名為《兒童筆記》的鋼琴練習曲唸出曲名的聲音：光是聽到他唸出（當然是用俄文）「進行曲」、「圓舞曲」、「熊」、「有趣的故事」、「悲傷的故事」、「發條娃娃」和「生日」，這張 CD 就值得了。

致謝

四位守護神般的人物造就了本書的誕生。費伊以我未曾見過的慷慨大度，予我她的知識、她的人脈、她的意見，以及她的時間；她所著的《蕭士塔高維契的人生》對於任何想從史實了解作曲家生平的人來說，依然是重要的基準點，也是我不斷檢視自己作品的參考。威爾森無與倫比的《蕭士塔高維契：記憶中的人生》是俄文翻譯資料與訪談的主要來源；此外，其作者親切地和我分享了關於這些四重奏及其第一批演奏者的點點滴滴。薇拉·查莉德茲（Vera Chalidze）為我的俄羅斯之行張羅，讓我得以與關鍵訪談人物接觸，並且——用她從俄語大約意譯的話說——為我最初的草稿「抓出蝨子」。古澤利米安（Ara Guzelimian）豪爽地讀過每個章節的兩份，有時甚至三份草稿，仔細地指出音樂上的錯誤，並就行文風格提出寶貴的建議。沒有他們四位，這本書就不會存在；當然，他們對本書的任何疏漏不負任何責任。其他慷慨應允撥出時間接受關於蕭士塔高維契及其四重奏的人包括布魯門夏恩、卡內拉基斯、契爾科娃（Larissa Chirkova）、狄克包

417

爾、杜姆布羅芙斯卡雅、德魯克、芙蘭西絲、金茲伯格（Lev Ginzburg）、藍達耶爾、李夫席茲、麥可柏尼、馬利揚諾夫斯基、桑德林、瑟哲、席琳絲卡雅、伊琳娜・安東諾芙娜・蕭士塔高維契、馬克辛・蕭士塔高維契、伊格納特・索忍尼辛，以及仙蒂・威爾森。提供其他各類幫助及建議的有包爾（Martin Bauer）、布蘭奇（John Branch）、克瑞姆（Kathryn Crim）、哈莉絲（Svetlana Harris）、拉奎爾（Thomas Laqueur）、里托（Lisa Little）、露米斯（Gloria Loomis）、麥寇爾絲（Katharine Michaels）、瑞克斯、羅森柏格（Pamela Rosenberg）、羅斯、薩克斯（Oliver Sacks）、森內特（Richard Sennett）、史列茲肯（Yuri Slezkine）、史密斯（Ileene Smith）、史帝文斯（Mark Stevens）、塔倫特（Elizabeth Tallent）、塔魯斯金、安格爾（Marie Unger），以及瓦恩艾波（Brenda Wineapple）。我在莫斯科無畏而機敏的翻譯瑞茲科娃（Daria Ryzhkova）做到超出她的職責，在我已經離開該城後還幫我訪問席琳絲卡雅。羅優爾（Jason Royal）閱讀了本書的草稿並就音樂方面糾正錯誤，他深思熟慮的提點深刻地影響了我的闡釋。盧博（Arthur Lubow）一如既往地做了敏銳的編輯。瑞佐（Richard

Rizzo）紳士地忍受了蕭士塔高維契對我們生活的入侵，陪伴我旅行，一起聽音樂會，並且，讓這整趟旅程變得美好，而非孤獨。

我非常感激德達羅斯基金會和列昂・列維傳記中心提供為期一年的獎助金來支持這本書。我在紐約人文學院的會員資格（在許多方面都是一大恩澤）讓我得以造訪紐約大學的圖書館，這是我的主要書目來源。最後，我要永遠感謝世界各地音樂廳的行政人員——特別是林肯中心表演處的麥克馬洪（Eileen McMahon）、林肯中心室內樂協會的夢露（Marlisa Monroe）、卡內基音樂廳的霍爾德（Justin Holder），以及卡爾劇場的克洛格（Christina Kellogg）——他們讓我得以不斷有機會在現場聽到蕭士塔高維契的音樂演出。

封面及裝幀設計：王瓊瑤

靜默之聲
蕭士塔高維契與他的十五首弦樂四重奏

二〇二四年二月二十七日　初版第一刷

作　　者　溫蒂・蕾瑟
譯　　者　朱得嘉
編　　輯　徐靖玟
發 行 人　林聖修
出　　版　啟明出版事業股份有限公司
　　　　　郵遞區號　一〇六八一
　　　　　台北市大安區敦化南路二段
　　　　　五十七號十二樓之一
　　　　　電話　〇二三七〇八三五一
總 經 銷　紅螞蟻圖書有限公司
法律顧問　北辰著作權事務所

ISBN 978-626-97824-2-0

國家圖書館出版品預行編目 (CIP) 資料

靜默之聲：蕭士塔高維契與他的十五首弦樂四重奏／溫蒂・
蕾瑟（Wendy Lesser）著；朱得嘉譯。
──初版──臺北市：啟明，2024.02
424 面；12.8 x 18.8 公分。

譯自：Music for silenced voices : Shostakovich and his fifteen
quartets
ISBN 978-626-97824-2-0（平裝）

1. 蕭士塔高維契（Shostakovich, DmitriiDmitrievich, 1906-
1975）2. 作曲家 3. 弦樂四重奏 4. 傳記 5. 俄國

910.9948　　　　113000253

Music for Silenced Voices
Shostakovich and His Fifteen Quartets
By Wendy Lesser